旅遊地理學

李悅錚、魯小波 主編

崧燁文化

目　錄

前言

　　《旅遊地理學》比較系統地闡述了旅遊地理學的基本概念、基本理論、基本知識和研究方法。全書共包括 10 章，分別為緒論、旅遊地理學的發展、旅遊資源、旅遊者與旅遊市場及其開發、旅遊交通、旅遊環境、旅遊區劃、旅遊規劃、旅遊業可持續發展、旅遊地理訊息系統。

　　本書是在參考大量專家學者成果的基礎上完成的，特向他們表示衷心的感謝。由於編寫者的水平和認識所限，書中不妥之處，望讀者斧正。

<div style="text-align: right">李悅錚</div>

第一章 緒論

▌引言

　　小李生活在著名的旅遊城市杭州，一聽到有人說去杭州旅遊，他的臉上就會洋溢著喜悅的笑容。在現代社會中，旅遊越來越成為人們生活的重要組成部分。小李甚至有對杭州市的旅遊景區重新進行規劃的衝動。但是，在他進入旅遊系學習之後，他發現，要搞好景區規劃，需要掌握很多基礎知識，其中之一就是要瞭解旅遊地理學，因為，對旅遊的研究離不開對「地」的研究。事實表明，最早介入旅遊研究的兩大領域就是旅遊經濟研究和旅遊地理研究，旅遊資源、旅遊交通、旅遊環境、旅遊規劃，都和「地」有著千絲萬縷的聯繫。那麼，旅遊地理學要研究哪些內容？如何從「地」的角度研究旅遊呢？

本章學習目標

　　1.瞭解旅遊地理學在學科體系中的地位以及其與旅遊學、地理學等相關學科的關係。

　　2.掌握旅遊地理學研究的主要內容、採用的方法和作用。

▌第一節 旅遊地理學的學科性質和特點

　　旅遊地理學作為多學科交叉的邊緣學科，具有地域性、綜合性和應用性的特點。

一、旅遊地理學的學科性質

　　現代旅遊地理學是起源於北美洲的地理學分支之一，1970 年代末傳入中國大陸，發展至今已有近 30 年的歷史。經過一代人的努力，旅遊地理學已成為一門相對獨立的學科，在整個旅遊學科領域中逐漸確立了其應有的地位，並開始受到廣泛的重視。

在地理學領域，旅遊地理學的學科屬性問題一直存在爭議。一些學者認為旅遊地理學應該被列入服務範疇的地理學之列，也有學者認為旅遊活動是人口遷移的一種形式，把它列入人口地理學領域比較合理，更有甚者，有人把旅遊地理學推崇到博學的地步。這也從一個側面反映出旅遊地理學科的綜合性與多樣性。但目前看來，愈來愈多的地理學家認為旅遊地理學是人文地理學的一個新興分支。

最初進入旅遊地理學研究的大多是地理學者，他們著重從地理學科的角度研究旅遊活動和旅遊現象，應用的相關知識和理論主要來自自然地理學、人文地理學和經濟地理學。第二次世界大戰後，隨著大眾旅遊的飛速發展，旅遊活動涉及的範圍越來越廣泛，旅遊現象也越來越多樣與複雜，旅遊地理學研究的範圍和內容隨之不斷擴大和深入。

從地理學內部觀察，旅遊地理學的發展融匯了自然地理、經濟地理、人文地理、宗教地理、民族地理、行為地理、聚落地理、人口地理、歷史地理、地理訊息系統等不同領域的相關知識，既吸納了這些領域的理論方法，也匯入了這些學科的研究人員。同時，在地理學之外，它也與其他一些基礎學科或應用學科，發生著或多或少、時強時弱的交流。例如，市場學之於旅遊客源市場研究；經濟學之於旅遊經濟效益評估；生態學、環境學之於生態效益評估和旅遊環境容量測算；城市規劃學之於旅遊景區規劃；心理學之於遊客行為研究；歷史學之於目的地歷史文化研究；建築學之於旅遊景觀規劃設計；民俗學之於旅遊文化研究，等等。因此，它可以稱是一門真正的多學科交叉的邊緣學科，其獨特的研究角度給地理學的進一步發展注入了生機和活力，同時也為旅遊學科的建設和發展做出了自己的貢獻。

二、旅遊地理學的特點

旅遊地理學在世界上是一門新興的應用學科，其研究內容多是與旅遊業發展相關的各種地理問題，具有地域性、綜合性和應用性的特點。

（一）地域性

地域性是旅遊地理學的突出特點。旅遊和地理是緊密聯繫在一起的，旅遊的複雜性都是在一定的地理環境裡表現出來的。旅遊受一系列地理、氣候、

地形和居民等因素的影響。旅遊受地區和地區間距離的制約，旅遊現像是在自然的、經濟的、人文的多種地理場合發生的，因此，旅遊地理學的研究內容包含著地域性的特徵。一方面，受自然地理條件和人文地理因素的影響，旅遊資源的形成、開發和利用，有著顯著的地域性特徵，形成了各具特色的旅遊景點；另一方面，旅遊者對於旅遊對象的選擇，由於受民族特徵和生活習慣的影響，其旅遊偏好也帶有顯著的地域性，這一地域性與旅遊者的國籍和所在地區的地理環境密切相關。例如，久居陰濕寒冷地區的北歐人，因追求陽光而去地中海沿岸渡假；來自廣州、深圳等地的遊客為感受冰雪之美而特地趕到哈爾濱參加冰雪節；居住於繁忙都市的人們為尋求清新空氣和潔淨藍天而選擇偏僻寂靜的生態渡假區。

旅遊地理學的這一地域性特徵，要求我們在開發旅遊資源，組織旅遊活動和振興旅遊業，進行旅遊建設時，要因地制宜，合理佈局，突出特點，發揮地區優勢。

（二）綜合性

旅遊地理學是一門綜合性極強的邊緣學科。旅遊地理學是處於自然地理學、經濟地理學和人文地理學（社會文化地理學）三者之間的一門綜合性部門地理學（陳傳康，1992）。從旅遊資源角度來看，地質地貌、水文、氣候、植被等構成的風景，屬於自然地理研究範疇；從旅遊業角度來看，旅遊產業集群、區域旅遊經濟效益研究屬於經濟地理分科；從旅遊活動的性質看，作為文化活動的一種，其屬於部門人文地理學研究領域。除此之外，旅遊活動涉及的內容極其廣泛，旅遊地理研究與眾多學科領域有著密切的內在聯繫，如民族學與民俗學、心理學與美學、建築與園林科學、歷史與考古學、文學與藝術、經濟學與營銷學等，多學科的相互交叉與滲透並不是單純的各學科知識的拼湊，而是建立在多學科基礎上的突出旅遊地理學特色的體系與理論的綜合。

（三）應用性

旅遊地理學又是一門適應大眾旅遊活動與旅遊產業發展需求而產生的應用性邊緣學科。旅遊地理學發展至今，已開展了大量以區域旅遊開發為中心

的具體應用課題研究。可以說，中國旅遊地理學是以區域旅遊開發和規劃的研究為主線而發展起來的，在旅遊資源評價方法、旅遊容量測量、旅遊地規劃制定等方面取得了積極的成果。旅遊地理學還直接服務於旅遊活動的開展與旅遊業的經營。以上這些都體現了旅遊地理學的應用性特點。

▌第二節 旅遊地理學研究的對象、內容與方法

旅遊地理學作為一門邊緣學科，其研究對象和研究領域具有一定的複雜性和交叉性。可以說，旅遊地理學是研究旅遊者與地理環境之間關係的一門學科。

一、旅遊地理學研究的對象

旅遊地理學是人文地理學的一個分支，是隨著現代旅遊業的蓬勃發展而興起的一門新科學。由於學科的年輕性，一些相關理論有待解決，一些相關學術術語也缺乏規範性。目前，旅遊地理學在國際上有不同的稱呼，如旅遊地理學、觀光地理學、休閒地理學、遊憩地理學、休閒地理學和康樂地理學等。

目前，中國對旅遊地理學的研究對像有多種表述。其中，較早出現且比較具有代表性的有「旅遊地理學是研究人類旅遊遊覽、休憩療養、康樂消遣同地理環境以及社會經濟發展相互關係的一門科學」（郭來喜，1985）和「旅遊地理學是研究世界各國各地區旅遊活動及旅遊業發展、形成條件及其分佈規律的科學」（張文奎，1986）。

隨著旅遊業的發展，旅遊地理學者參與旅遊研究的範圍和內容也不斷擴大和深入，對旅遊地理學研究對象的認識和理解也應不斷地加深和完善。因而，我們把旅遊地理學的研究對象概括為「旅遊地理學研究旅遊者與地理環境之間關係，探尋兩者關係的耦合、發展變化機理並探討兩者關係協調發展規律」。

二、旅遊地理學研究的內容

任何學科的研究內容都是由其學科屬性以及學科的研究對象決定的。旅遊地理學研究的內容主要包括以下幾個方面：

（一）旅遊發展條件和地理背景

影響旅遊發展的條件（要素）可以分為兩大類：一類是宏觀要素，涉及一個國家旅遊需求的水平和旅遊資源狀況，包括一個國家的經濟發展、人口特徵、政策制定以及該國旅遊資源的豐富程度等；另一類是微觀要素，指旅遊者個人的情況，包括旅遊者的經濟能力、餘暇時間、教育水平、生活階段、個人偏好等。

旅遊的產生涉及許多地理背景方面的問題，由地理環境的差異性而形成的旅遊資源的互補性是旅遊產生的重要條件。

（二）旅遊者

旅遊者是為滿足物質和精神文化需求進行旅遊消費活動的主體，是旅遊服務活動的需求者和服務對象。對旅遊者的研究，包括以下幾個方面的內容：旅遊動機、旅遊動力、決策行為、空間行為和旅遊者行為規律等。從地理學角度來說，對旅遊者的研究主要是研究激發旅遊者產生旅遊動機的地理因素、遊客數量與流向的時空分佈與發展預測等。研究旅遊者行為規律的意義不僅在於揭示旅遊者行為的規律本身，而且，這是旅遊資源評價和開發、旅遊服務設施選點和佈局的依據。

（三）遊客流（旅遊流）

旅遊流是指在一個或大或小的區域內，由於旅遊需求的近似性而引起的旅遊者集體性空間位移現象。旅遊流現象是旅遊客源地和目的地相互作用的一種形式，旅遊目的地和客源地由旅遊流相互聯繫。與旅遊流相伴而生的一些複雜現象，如旅遊訊息的流動、物化交換的產生、旅遊交往中的社會關係演變等，不但構成了旅遊世界豐富多彩的內容，也是旅遊地理學需要研究的對象。旅遊流的時間特徵、流向、流量及其運動模式的研究對旅遊需求的預測具有極其重要的意義。

（四）旅遊交通（旅遊通道）

旅遊交通是指為旅遊者在旅遊過程中提供運輸工具及其配套的服務系統。從地理學角度來講，其研究主要是對旅遊地的可進入性的研究以及各種交通類型匹配研究。旅遊交通的發展趨勢也是未來研究的一個嶄新領域。

（五）旅遊資源

旅遊資源，在西方一些國家被稱為旅遊吸引物，中國許多學者對於旅遊資源的內涵和外延的理解，到目前還沒有一個統一的認識。中國將其官方定義為「自然界和人類社會凡能對旅遊者產生吸引力，可以為旅遊業開發利用，並可產生經濟效益、社會效益和環境效益的各種事物和因素，均稱為旅遊資源。」旅遊地理學對其研究的主要任務，一方面，要為查明旅遊資源情況，包括資源的種類、分佈、數量、質量、規模、密度級別、特點、成因及開發利用程度、價值、功能等提供理論依據和科學的方法；另一方面，對旅遊資源在調查的基礎上進行技術經濟論證和評價。例如，按旅遊容量、開發程序、投入產出效益、市場評估、開發適宜時間、利用方式、各種組合配套等指標進行評價。

（六）旅遊環境容量（旅遊容量）

旅遊容量（又稱為旅遊承載力）的概念是從生態學的環境容量（Environmental Carrying Capacity）的概念引借過來的。在旅遊學科中，旅遊容量是指在可持續發展的前提下，在某一時間段內，旅遊區自然環境、人工環境和社會經濟環境所能承受的旅遊及其相關活動在規模和強度上極限值的最小值。②旅遊容量有四方面的內容，即旅遊生態容量、旅遊心理容量、旅遊社會容量和旅遊經濟容量。旅遊地理學對於旅遊容量的研究主要是圍繞旅遊的飽和、超載與汙染展開的，其研究焦點為各種旅遊資源（場所）、各種旅遊目的地的旅遊生態指標、社會經濟承受能力標準、旅遊者個人空間標準的確定。其研究目的無外乎保證在從事旅遊發展的同時不損害後代為滿足其旅遊需要而進行旅遊發展的可能性，即旅遊的可持續發展。

（七）旅遊區劃

旅遊區劃是指含有若干共性特徵的旅遊景點與旅遊接待設施組成的地域綜合體。各種旅遊資源都有自己獨特的發展規律、存在形式和分區特點，旅遊區劃就是從發展旅遊的角度出發，根據旅遊地域分工原則，按照旅遊資源的地域分異性及區域社會、經濟、交通、行政等條件的組合和內部聯繫程度，在地域上劃分出不同等級的旅遊區。旅遊區劃的根本目的是為了客觀地瞭解各個旅遊區的不同性質和特徵，揭示旅遊區的內在規律，查明其所在區域的基本優勢，為開發、利用和保護旅遊資源，制定和實施中長期的旅遊區域發展戰略提供科學依據。進行旅遊區劃首先要分析各旅遊區、旅遊點、旅遊設施及旅遊交通的合理配置，確定區劃原則及區劃的指標體系，然後在區劃的基礎上進行分級、分類及進行區域相關研究。

（八）旅遊規劃

旅遊地理學從旅遊資源的調查評價出發，分析旅遊環境容量、旅遊者行為規律、旅遊需求要素、旅遊地演化規律，綜合評價區位和區域經濟條件，兼顧經濟、環境和社會效益，按照時間順序和空間關係，研究和制定旅遊規劃。旅遊規劃主要分為兩個層次，2003 年 2 月頒布的《旅遊規劃通則》（GB/T 18971—2003）對其分別進行了定義：

1. 旅遊發展規劃（Tourism Development Plan）

旅遊發展規劃是根據旅遊業的歷史、現狀和市場要素的變化所制定的目標體系，以及為實現目標體系在特定的發展條件下對旅遊發展的要素所做的安排。其主要任務是明確旅遊業在國民經濟和社會發展中的地位與作用，提出旅遊業發展目標，優化旅遊業發展的要素結構與空間佈局，安排旅遊業發展優先項目，促進旅遊業持續、健康、穩定發展。

2. 旅遊地規劃（Tourism Area Plan）

旅遊地規劃是指為了保護、開發、利用和經營管理旅遊區，使其發揮多種功能和作用而進行的各項旅遊要素的統籌部署和具體安排。具體包括旅遊資源的開發、利用和保護規劃；旅遊基礎設施規劃；旅遊路線設計規劃；旅遊客源組織規劃；旅遊管理機構設置規劃；旅遊點佈局和建設規劃；旅遊商品生產和供應規劃；旅遊管理人才培養規劃等。

（九）旅遊可持續發展

可持續發展是當今世界出現頻率最高的詞語之一。可持續發展是既滿足當代人的需要又不損害後代人滿足其需要的發展。旅遊可持續發展是可持續發展思想在旅遊領域裡的體現。1995 年 4 月，可持續旅遊發展世界會議透過了《可持續旅遊發展憲章》和《可持續旅遊發展行動計劃》兩個重要文件。文件提出「可持續發展的實質就是要求旅遊與自然、文化和人類生存環境成為一個整體」，兩個文件並對可持續旅遊的概念進行了較全面的論述，提出了旅遊可持續發展的目標：（1）增進人們對旅遊產生的環境效益與經濟效益的理解，強化其生態意識；（2）促進旅遊的公平發展；（3）改善旅遊接待地區的生活質量；（4）向旅遊者提供高質量的旅遊經歷；（5）保護未來旅遊開發賴以生存的環境質量。由此可見，旅遊業可持續發展的核心，即在旅遊開發和開展旅遊活動時既滿足當代人對旅遊的需求，又不對後代人的旅遊需求產生損害。旅遊可持續發展就是要實現旅遊的環境保護目標、社會發展目標和經濟目標的結合，在不超越資源與環境承載力的前提下，合理地開發利用旅遊資源，在開發中「點化江山」，使山更秀、水更美，自然景觀和人文景觀完美結合，給子孫後代留下廣闊的旅遊發展空間，使旅遊業可持續發展。

（十）旅遊地理訊息系統

旅遊地理訊息系統研究的內容主要是透過 3S（RS、GIS 和 GPS）技術、三位虛擬實現技術和網絡技術構建綜合旅遊訊息服務平臺，以適應國家對旅遊數字服務與管理的要求，進而實現旅遊辦公的自動化與服務的訊息化，這將對旅遊業的迅速發展造成積極的促進作用。目前，旅遊地理訊息系統的應用趨勢主要是旅遊資源管理訊息系統和虛擬旅遊系統。其中，虛擬旅遊包括兩類：一是針對現有的旅遊景觀進行虛擬旅遊，如八達嶺長城虛擬旅遊、故宮虛擬旅遊、黃山虛擬旅遊以及異國風情虛擬旅遊等；二是針對現已不復存在的旅遊景觀或即將不復存在的旅遊景觀，如對於原三峽景區的虛擬旅遊、某些古建築的復原與重建等。

（十一）旅遊地理學理論

　　由於最初進入旅遊地理學研究的學者大多出身於地理學，所以，旅遊地理學的基礎理論研究不可避免地受到地理學理論的影響，這種影響在旅遊地理學發展初期是十分明顯和廣泛的，當然，這種影響也為旅遊地理學科的理論建立做出了不可磨滅的貢獻。但是，隨著學科的迅速發展，該學科所涉及的領域越來越廣，研究的現象也越來越多樣複雜，單單是地理學科的基礎理論已經不能滿足學科學研究究發展的需要，於是旅遊地理學的理論研究也越來越表現出其獨立性和特殊性。

三、旅遊地理學研究的方法

　　由於旅遊活動是綜合性的社會實踐活動，涉及自然、經濟、社會、技術諸因素，故面對錯綜複雜的旅遊地理現象，在研究中，一定要有科學的方法論作為基礎。旅遊地理學研究對象眾多，研究內容豐富，跨學科特點突出，這些決定了旅遊地理學的研究方法也具有複雜多樣的特點，隨著旅遊地理學研究的深入和發展，其逐漸形成了具有自身特點的研究方法體系。

（一）實地調查法

　　實地調查法在社會科學中既古老也非常新穎，這種方法比起其他觀察方法，能夠提供關於很多社會現象更豐富的理解。實地調查法是透過直接的觀察、訪問、記錄、問卷調查和測量等手段獲得第一手的材料，進而展開研究的方法。這是地理學、人類學、社會學、環境學經常使用的方法，旅遊地理學的學習和研究也一定要以實地考察為基礎。在研究社會文化狀況、環境演變、經濟發展和進行旅遊資源調查與評價、旅遊環境容量測算時，只有進行實地考察，才能獲得這些方面準確翔實的材料。

（二）分類對比法

　　分類學是綜合性學科，特徵對比是分類的基本方法。由於旅遊地理學的知識體系龐雜，如果不予分類，不予系統，便無從認識，難以研究利用。根據不同的目的，遵循統一性與差異性的原則對其進行分類，可以讓我們系統地認識、掌握旅遊地理內容。分類比較，可以發現區域旅遊的主題和特色所在，對旅遊區進行正確定位，為進一步有針對性的旅遊開發奠定基礎。在實際學習和研究中經常進行的分類有：旅遊資源的分類、旅遊市場分類、旅遊

環境分類以及旅遊區劃等。可以預言，分類對比法將是未來旅遊地理學研究的有效方法，由此而形成的比較旅遊地理學將成為新的研究領域，具有廣闊的發展前景。

（三）分析、綜合、歸納和演繹法

分析就是對旅遊主體、旅遊媒體和旅遊客體內部的組成要素分別進行研究，認識它們各自的特點及其在旅遊地域綜合體形成過程中的作用和影響。綜合是把對各個要素和各個部分的分析結果，透過相互聯繫把它們結合形成一個整體，從中揭示構成這一綜合體的內在聯繫和特性。分析法和綜合法是相輔相成的，在對某一綜合體進行研究時，兩種方法同時運用。歸納法是在分析和綜合的基礎上，由一系列具體的事實概括出一般原理，提煉出綜合體的特徵和規律性認識，也就是對旅遊地域綜合體本質的認識。演繹法與歸納法相對應，是由一般原理、概念走向個別結論的思維方式。歸納是演繹的基礎，歸納法必須以演繹為指導，在認識旅遊地理學現象的過程中，歸納法和演繹法是相互聯繫、相互補充的。以上均屬於唯物辯證法的方法論內容，可見，馬克思主義的理論觀點和科學方法論，在當代，對旅遊地理學的研究依然具有重要的指導作用。

（四）計量分析法

計量方法包括一般統計法、統計預測法、線形規劃與投入產出模型等。計量方法為定量分析收集第一手資料，經過構建分析、檢驗假設、理論分析等過程，最後得出結論。現代科學研究越來越傾向於定量分析，自 1963 年伯頓（L.Burton）提出「計量革命」的口號後，計量方法的運用在地理學中越來越普遍。而旅遊地理學對計量方法的運用主要集中在數學分類方法和統計預測方法兩方面。例如，數學分類法在旅遊區域分析及旅遊資源的分類與區劃中的應用，應用統計預測法對遊客數量與年份之間進行回歸分析，以預測遊客的增長等。

（五）現代科技手段和方法

隨著科學技術的進步，旅遊地理學的研究領域不斷拓寬，研究方法也隨之不斷革新。電腦技術、多媒體技術、互聯網技術以及包括遙感技術分析

（RS）、全球定位系統（GPS）、地理訊息系統（GIS）的 3S 技術等高科技手段相繼被引入旅遊地理學，構成了旅遊地理學研究方法的新體系，這些技術的廣泛應用，擴大了旅遊地理學的研究範圍，縮短了研究週期並提高了結論的科學性。

四、旅遊地理學的作用

儘管旅遊地理學還是一門新興的學科，但旅遊地理學界始終把握住了旅遊地理學為國民經濟服務的主方向，充分發揮了旅遊地理學的應用性特點，並主動承擔了多種不同類型和層次的科學研究任務，對旅遊事業的發展做出了突出貢獻。旅遊地理學的貢獻主要體現在實踐和理論兩個方面。

旅遊地理學界始終以服務於國民經濟為主攻方向，旅遊地理學的實踐價值凸顯。實際上，很多學者自開始接觸旅遊地理學以來，便積極參加旅遊開發建設工作，承擔了不同層次、不同類型的旅遊發展戰略研究課題和旅遊規劃任務，完成了大量具有實用價值的研究。此外，旅遊地理研究並不僅僅只關注於經濟問題，它也關注社會公平、環境倫理等可持續發展的問題。

另外，旅遊地理學在其發展過程中，也獲得了許多理論研究成果。例如，旅遊資源評價的體系構建、旅遊容量的測定、旅遊需求的測定方法、區域旅遊空間結構佈局、旅遊區劃原則和程序，等等。這些理論性的研究成果為旅遊事業的健康和可持續發展奠定了堅實的理論基礎，對指導實踐發揮著巨大作用。

▋第三節 旅遊地理學與其他相關學科的關係

旅遊地理學是一門以地理學為基礎，綜合人類學、經濟學、美學等多領域的交叉性學科。根據本學科的對象和內容，旅遊地理學同許多相鄰學科有密不可分、相互補充的聯繫，旅遊地理學從眾多自然科學和社會科學學科中獲取必要的知識和理論，以便建構自己的學科體系。

一、旅遊地理學與地理學科的關係

　　旅遊地理學是以地理學為基礎發展起來的，地理學主要分為自然地理學、經濟地理學和人文地理學三部分，旅遊地理學正是介於三者之間的一門綜合性部門地理學。旅遊活動在大自然中進行，自然環境概念下的各個地表因素，如地質地貌、氣候氣象、動植物景觀、水體景觀等就成為旅遊資源。對景觀結構的理論研究應屬於自然地理學的研究範疇。旅遊活動帶來的經濟效應日益凸顯，實際上，對於旅遊現象的研究最早也是從它的經濟表現開始的（1899年義大利政府統計局的鮑迪奧發表的「在義大利的外國人的移動及其消費的金錢」一文，是可見到的最早的從學術角度研究旅遊現象的文獻）。現如今，旅遊業已成為國民經濟的重要組成部分，是經濟地理學研究的重要內容。從旅遊活動的行為性質看，旅遊現象屬於社會文化活動，旅遊活動主要遵守社會經濟法則，這個性質決定了旅遊地理學屬於人文地理學範疇。

二、旅遊地理學與旅遊學科的關係

　　旅遊學討論旅遊現象的社會經濟基礎，討論旅遊者、旅遊資源、旅遊業經營等問題，與旅遊地理學有相通之處。旅遊經濟學、旅遊心理學、旅遊文化學、旅遊社會學等對建立旅遊地理學的社會經濟價值體系具有不可替代的作用，與這些平行學科比較，旅遊地理學更注重從空間上分析旅遊活動。

三、旅遊地理學與其他學科的關係

　　旅遊地理學不僅與地理學各分支學科及旅遊學各平行學科相互聯繫，密切相關，還與地理學及旅遊學以外的其他許多學科，如心理學、經濟學、管理學、歷史學、宗教學、美學、民族學、民俗學、環境學、社會學、建築學、園林學等彼此滲透，研究旅遊地理，往往還需要學習和掌握這些學科與旅遊相關的基本知識。

思考與練習

1. 旅遊地理學的學科性質是什麼？

2. 旅遊地理學有哪些特點？

3. 旅遊地理學主要研究哪些內容？

4. 通常用哪些方法來研究旅遊地理學？

第二章 旅遊地理學的發展

▋引言

　　學習完第一章以後，小李發現旅遊地理學確實有很多東西可以研究，小李開始對旅遊地理學的後續內容充滿了期待。但是，推陳出新，要想學好現在的旅遊地理學，必須首先瞭解旅遊地理學的發展史。由於東西方現代化進程的差異，旅遊地理學在大陸外的發展也存在巨大的差異。2001 年以來，無論是國外還是大陸，對旅遊地理學的研究都得到了突飛猛進的發展。

本章學習目標

　　1.瞭解旅遊地理學在大陸外的興起與發展歷史。

　　2.掌握旅遊地理學的主要成果以及未來的發展趨勢。

▋第一節 國外旅遊地理學的發展

　　旅遊史研究對於從事旅遊專業的人來說是一項重要的任務。透過對它的研究，我們可以總結過去發展經驗，預測和展望未來演化趨勢。旅遊地理學作為旅遊學科的一個分支，自然是在旅遊學科發展過程逐漸產生的一門學科。因此，要瞭解旅遊地理學的發展，首先要瞭解旅遊的發展史。

一、世界旅遊發展史

　　關於旅遊的產生和發展，學者們都有自己的觀點和看法，而一般認為，世界旅遊發展大體經歷了三個階段。

　　（一）旅遊發展的古代階段（1840 年代以前）

　　不同的學者對旅遊起源的界定雖然有分歧，但是，他們基本都認同古代旅行開始於奴隸社會的形成時期，而且，最早的旅遊活動都是從文明古國開始的。由此可見，古代旅遊與一個國家政治經濟有很大的關係。同時，古代旅遊的動機主要是貿易和宗教，尤其是貿易。也可以這樣認為，古代旅行的

開拓者最早是從商人開始的。總之，旅行開始於奴隸社會形成時期，當時的人們為貿易、宗教等目的而旅行，他們主要的目的不是為了消遣、休閒，所以，古代旅行不同於今天的旅遊活動，但可以看做是旅遊的萌芽時期。

古代的旅行活動主要活躍在古文明的發祥地，如古埃及、巴比倫、古希臘、古羅馬、古中國等。

（二）旅遊發展的近代階段（1840 年代至第二次世界大戰）

真正意義上的旅遊，是 19 世紀中葉才開始發展起來的。資本主義國家產業革命的成功，在很大程度上促進了經濟的快速發展，同時，人們財富的增加、交通工具的改進、城市化進程的加快等一系列有利條件大大地推動了旅遊活動的發展，以至在 19 世紀中葉誕生了世界上第一家旅行社——托馬斯·庫克旅行社。該旅行社的出現標誌著旅遊作為產業的開始，也標誌著真正意義上旅遊活動的開始。在當時，旅遊具有較為廣泛的公眾性，旅遊業也不再是「業餘活動」，完全成為商業行為，海報宣傳、組團銷售都體現了當今旅行社的基本業務，並且出現了全陪、地陪等現代旅遊業服務。

（三）旅遊發展的現代階段（第二次世界大戰以後）

第二次世界大戰以後，世界經濟開始持續穩定地發展，交通穩步改善，旅遊業也得到了快速的發展。與之前相比，世界旅遊業更具有社會性的特點，旅遊者隊伍由社會的上層人士逐步擴大為平常的百姓人家，旅遊活動真正成為一種大眾性活動，成為人們日常生活不可缺少的一部分。旅遊需求持續穩定地擴大，促進旅遊供給不斷地增長。同時，各地區之間、國家之間旅遊競爭也越來越激烈。並且，旅遊需求的增長，也推進旅遊方式的改變，在傳統渡假旅遊的基礎上，各種新興旅遊活動，如生態旅遊、綠色旅遊、探險旅遊等層出不窮，這些特徵共同構成了現代旅遊。

二、國外旅遊地理學的發展

國外旅遊地理學研究的發端可以追溯到 1920 年代的美國。美國是世界上旅遊地理學研究最早、最發達的國家。第一篇旅遊地理學論文於 1931 年在美國地理學者協會會議上被宣讀。而在 1946 年第一篇旅遊地理學碩士論

文發佈。1949 年第一篇旅遊地理學博士論文發表。1964 年旅遊地理學專著推出。1974 年美國地理學者協會設置了旅遊地理學特設委員會，從而承認和推動了其會員所從事的旅遊地理學的研究活動。截至 1985 年，美國已有 27 所大學地理系設有旅遊地理學課程，有 21 個地理系可以授予旅遊地理學碩士學位，12 所大學地理系可以授予旅遊地理學博士學位。旅遊地理學研究至今已有 80 年的歷史。綜合考慮，可以將國外旅遊地理學的發展大致劃分為以下幾個階段：

（一）萌芽階段（第二次世界大戰之前）

第二次世界大戰之前，旅遊沒有被大眾所熟知和瞭解，致使旅遊地理學的理論研究長期處於停滯不前的狀態。美國學者施內爾認為「旅遊」可以分為廣義的旅遊和狹義的旅遊兩種概念，廣義的旅遊可理解為「包含在各種遊憩活動的總名詞中」。馬特勒是把「旅遊」置於「遊憩」之下；富塞爾則將這兩個名詞當做同義語。由於概念上的混亂理解，導致旅遊地理學研究內容混亂。

雖然地理學者在旅遊的研究中扮演了很重要的角色，他們利用自己特有的關於地理環境的知識來描述某些旅遊勝地，或研究區域的旅遊開發（只是土地利用的研究）以及大陸外的旅遊流，但是這些多是著眼於小尺度的空間範圍，一般沒考慮到旅遊服務設施的用地情況及其對周圍環境的影響。也就是說，這一時期，地理學者對旅遊的研究是不自覺的，多是個別旅遊地的研究，對旅遊地理學的基本理論探索極少。

這一時期旅遊地理學者只是個別的，代表人物是麥克默裡。1930 年，在地理學者協會會刊《地理學評論》登載的《遊憩活動與土地利用關係》被視為地理學者運用地理學觀點和方法研究現代旅遊的首作。

（二）初步發展階段（第二次世界大戰之後至 1960 年代初）

第二次世界大戰之後，西方一些國家經濟發展很快，旅遊需求急增，再加上噴氣式民航客機在國際交通中的廣泛應用，使旅遊活動規模不斷擴大，大眾旅遊隨之出現。與之相適應，從 1960 年代開始，大部分歐洲國家也開展了比第二次世界大戰以前更為廣泛的旅遊研究。但總的來說，地理學者對

旅遊的研究沒有明顯的方向和興趣，所做的研究工作仍然是零散的，不是純粹的學術研究，而是有政策導向性的，具有很強的實踐性。例如，在城市規劃研究中涉及城市休閒和旅遊環境的改善，包括城市公園用地娛樂設施的建立等問題；在國家公園的設立、鄉村土地利用研究中討論到旅遊需求和設施的建立；少數地理學者參與了地中海沿岸、加勒比海地區、西太平洋沿岸地區部分旨在吸引國際旅遊者的旅遊地的早期開發和規劃研究工作。其中，英國人文地理學者科波克關於確定傑出自然美地區的研究，美國克萊門特關於遠東和太平洋地區旅遊開發潛力的研究有較大的影響。

除了形成各類旅遊區之外，旅遊地理也成為了獨立的科學。在理論研究方面，哈恩以遊客的性質、滯留時間、季節性為標準，劃分了聯邦德國的旅遊地區類型，編制了詳細的旅遊地圖，探討了不同旅遊地域的特性。1960年，美國的克勞遜將休養娛樂地域分為利用者趨向型、資源趨向型和中間型三種類型。這對旅遊區域規劃具有重大參考價值。英國人斯坦斯費爾德在《旅遊者評論》中著文《劃分城市休養娛樂職能標準的補充辦法》，以統計三指標劃分旅遊城市：休養娛樂人員與所有從業人員的比率、城市人均娛樂業收入、個人休養娛樂收入占個人平均收入的比重。1966年，美國人戴 和費裡斯在「旅遊設施對旅遊腹地的影響」中指出：地域基礎相同的旅遊城鎮，其吸引範圍差異的原因，外部是旅遊市場距離；內部是設施和宣傳。此外，魯彼特和麥伊爾對旅遊地區位論的研究等都有較大的影響。

（三）深入發展階段（1960年代中期以後）

1. 1960年代中期至1970年代中期

這10年，世界經濟高速發展，旅遊業也進入發展最快最穩的時期。旅遊需求和供給規模的迅速擴大，給學者和決策者提出了大量亟待解決的課題。同客觀需要相適應，各學科的研究人員從過去對旅遊研究的不屑一顧，轉而表現出濃厚的興趣。這一時期的旅遊研究以主動參與和多樣化的研究內容為特點。

主要的研究領域有以下四個方面：一是旅遊資源的評價。例如，1969年加拿大在土地調查中提出的遊憩資源評價系統，1974年英國科波克等提出的

旅遊資源評價系統以及 1975 年美國土地管理局的土地供遊憩活動適宜性評估系統，蘇聯莫希那制定了自然綜合體旅遊評價的幾個主要階段。二是旅遊地和旅遊區域的開發研究，重要的有夏威夷的進一步開發，加勒比海地區許多新旅遊區（如墨西哥的坎昆）的開發，地中海沿岸旅遊地帶（如法國地中海沿岸、希臘沿海旅遊地）的開發，莫斯科大學的地理學者則完成了大陸大療養區的實用研究。三是對旅遊流的調查與分析，緣於發達國家政府部門對旅遊因缺乏翔實資料而無所適從。例如，1967 年到 1969 年由英國地理學者羅杰斯主持的第一次試驗性大陸遊憩調查。四是旅遊影響的研究，包括對旅遊容量問題的初步研究。例如，蘇聯卡然斯卡樂等人進行自然綜合體旅遊容量以及旅遊負荷量穩定性研究。從 1960 年代後半期開始，以普列奧布拉曾斯基等人為代表的蘇聯地理學者對旅遊業的社會問題所做的大量旅遊研究的實際工作，為旅遊地理學的科學化和迅速發展奠定了基礎。

2. 1970 年代中期以後

世界旅遊業總體規模仍持續增長，但因世界經濟增長有較大的起伏，旅遊需求的增長也相應減緩。加之發達國家及新興的旅遊業和條件較好的發展中國家的旅遊開發和管理工作已漸上正軌，各國也出現了規模不等的一些旅遊諮詢公司，也由於研究旅遊的學者逐漸增多，而側重於學術研究的旅遊學者減少，很多只忙於實際工作。同時，當開發和管理工作步入正軌，學者已完成了大量個案研究工作後，政府機構及學者都感到了管理和研究工作似乎都不夠規範，於是開始致力於理性成分更高的研究總結，一個顯著特徵就是各種旅遊地理學研究組織開始成立。1971 年，法國地理學會建立了旅遊地理委員會；1972 年，在蒙特利爾國際地理學大會上，國際地理學聯合會（International Geography Union）下面成立了旅遊和閒暇地理工作組（Working Group on Geography of Tourism and Leisure）；1976 年，在莫斯科召開的第二十三屆國際地理學的大會上，第一次把旅遊地理列為一個專業組；1980 年，在東京國際地理學大會上將其改為旅遊和閒暇委員會；1992 年以後改為可持續旅遊地理研究組（Study Group on Geography of Sustainable Tourism）。這些國家及國際旅遊地理學研究組織成立後，積極組織開展各種學術活動，進一

步促進了旅遊地理學研究在大陸及國際的交流與發展，使得旅遊地理學研究不再像萌芽階段一樣處於分散狀態。

這一時期相繼出版了一批有份量的研究專著。1970 年代出版的旅遊地理學著作主要有赫·羅賓遜《旅遊地理學》（1976 年）、伊恩·姆·馬特勒《國際旅遊地理》、岡恩《旅遊規劃》（1979 年）、南斯拉夫地理學者阿姆布洛諾維奇的《旅遊地理》、蘇聯地理學者科特梁羅夫的《休憩與旅遊地理》（1978 年）等。80 年代出版的旅遊地理學著作主要有：皮爾斯《旅遊開發》（1981 年、1989 年）、蘇聯 E.T. 札斯拉夫斯基的《海洋旅遊地理和海上旅遊資源》（1982 年）、日本浦達雄的《都心新的旅遊空間》、L.S. 米切爾的《旅遊地理學——綜述與展望》、日本鈴木富志郎的《城市周圍娛樂旅遊空間的變化》、蘇聯普洛佈雷斯基的《蘇聯旅遊區域和地帶發展的總方向》、斯蒂芬和史密斯的《遊憩地理學：區位和旅行的研究》（1983 年）等。在眾多專著中，皮爾斯的《今日旅遊：地理學分析》（Tourism Today：A Geographical Analysis）及肖和威廉姆斯的《旅遊學主要論題：地理學觀點》（Critical Issues in Tourism：A Geographical Perspective），被認為分別代表了旅遊地理學研究的不同傾向：前者代表了用傳統地理學方法來研究旅遊現象，後者則反映了旅遊地理研究中更新的、更廣泛的以及更靈活的研究方法。

對旅遊地理學的研究，不同的國家表現出不同的特點。總的來說，在發達國家，以多樣化多角度的研究視野為特點，在從事理論性的研究時也注意對特定案例的分析，表現為較明顯的實證性質。在旅遊業較發達或新開發旅遊業的發展中國家，以借鑑發達國家的研究成果為主，把主要精力放在旅遊開發和規劃的實際調查與研究工作中，而對理念研究較少。

▎第二節 大陸旅遊地理學的發展

在中國，現代旅遊地理學初始研究始於 1930 年代，系統科學研究始於 1970 年代末 80 年代初，比國外晚了 60 年。對中國旅遊地理學發展歷程、主要研究內容的分析，有助於我們更好地瞭解當前旅遊地理學的特點以及未來發展趨勢。

一、古代樸素的旅遊地理著作

中國古代有關旅遊和山水景觀的著作大致可分為兩大類：以《岳陽樓記》、《黃鶴樓》、《滕王閣序》等為代表的詩文為一類，表現手法多為寫景抒情，而且寫景只為抒情，可稱為「游記文學」；《水經注》、《入蜀記》、《佛國記》、《大唐西域記》等是作者深入考察後寫成的，根本目的在於紀實和科學研究，並非單純抒發情懷，可稱為古代的「旅遊地理著作」。

中國是一個有著極其悠久旅遊傳統的國家，古人為我們留下了許多旅遊地理著作。有關中國人出遊的記載最早可追溯到先秦時代的詩歌集《詩經》，它寫的是民間的出遊活動。至於封建帝王的「巡遊」、士大夫階層的「宦遊」、宗教僧道的「雲游」和文人學士的「漫遊」，更是不絕於史載。成書於戰國時代的《山海經》，為中國最早記載山川風物的典籍。西漢史學者司馬遷周遊塞北江南各地，「縱觀山川形勢，考察民風，訪問古籍，採集傳說」，撰成《史記》，其中《貨殖列傳》為中國最早的經濟地理和旅遊地理篇章。北魏地理學者酈道元遊歷名山大川，對中國 1252 條河流逐一探流求源，撰成《水經注》，成為 6 世紀前中國最全面系統的綜合性地理著作。晉代僧人法顯歷時 15 年，遊歷今南亞、東南亞地區的 30 余國，所著的《佛國記》是世界上最早的、規模空前的旅行巨著。唐代高僧玄奘泛遊中亞和印度，歷時 17 年，歸國後著《大唐西域記》，記述了極為豐富的旅遊地理內容。明代徐弘祖的《徐霞客遊記》和王士性的《廣志繹》分別從自然地理和人文地理的角度對中國各地的錦繡河山和人文風貌進行了詳細的考察和記述。

值得一提的是，對現代旅遊地理學特別有影響的「天下奇書」——明末徐弘祖的《徐霞客遊記》，歷時 34 年，足跡遍及今 16 個省區，行程數萬里。引用英國科技史專家李約瑟的話來說，「他的游記，讀起來並不像是 17 世紀學者所寫的東西，倒像是一部 20 世紀的野外勘察記錄。」

二、現代中國旅遊地理學發展

早在 1930 年代就出現了旅行雜誌，其中，許多文章也可以看成是早期的旅遊地理學研究。例如，張其昀的《浙江風景區之比較觀》（1934 年）。但對旅遊地理學展開系統的研究還是在改革開放以後的 1980 年代。

雖然中國旅遊地理學系統研究只有短短 20 餘年，但得到了較快的發展，在吸收國外旅遊地理學研究理論和方法的同時，根據自身的特點，建立了自己的學科體系，走過了一條實踐—理論—再實踐—提高和完善理論的道路，其研究歷程大致可分為以下三個階段：

（一）初創階段（1979 年—1985 年）

隨著中國經濟的發展，旅遊業也得到不斷發展，對旅遊理論的需求愈加迫切，旅遊地理學應運而生。這一時期，旅遊地理學的發展動力，除了「文化大革命」結束後旅遊事業得到了發展的客觀因素外，地理學，特別是人文地理學的復興，也造成了推波助瀾的作用。

中國於 1970 年代末揭開了旅遊地理學研究的序幕，其標誌性事件有兩個：一是 1979 年底中國科學院地理研究所組建了以郭來喜研究員為領導的旅遊地理學學科組；二是北京大學地理系陳傳康教授首次提出了旅遊地理學是中國地理學綜合研究的方向之一的觀點。北京大學陳傳康、中國科學院郭來喜等是中國旅遊地理學的主要開拓者和建設者，其中，郭來喜最早比較系統地研究總結了旅遊地理學這門學科，陳傳康則最早將風景與園林引入地理學領域，對風景及構景、建築與景觀、旅遊資源開發的一些規律性問題做了闡述，奠定了旅遊地理學的基礎。

此後，不少學者發揮地理學的綜合性、區域性和實踐性的特點，同旅遊開發實踐相結合，使旅遊地理學逐步發展起來。陳傳康、郭來喜、楊冠雄等旅遊地理學者都親身投入並完成了大批國家和地方委託的區域旅遊開發和規劃任務。例如，1985 年郭來喜主持完成了《河北昌黎黃金海岸開發》。同時，他們又積極從事旅遊地理學理論研究。例如，由郭來喜、楊冠雄等撰寫的《旅遊地理文集》（1982 年）和北京旅遊學院籌備處編寫的《旅遊資源的開發和欣賞》（1981 年），雖未公開出版，但由內部印行而流傳大陸，對中國旅遊地理研究有重大影響，是中國最早的兩部有關旅遊地理學的文集。1980年，上海旅遊高等專科學校率先在該校旅遊專業開設了旅遊地理學科並寫出和內部印製了《中國旅遊地理》教材。這本教材全面描述了中華大地的名勝古蹟，雖因種種原因而未能較早公開出版，但仍具有相當的學科開創意義。由郭來喜等編寫、北京旅遊學院印行的《中國旅遊地理講義》（1981 年）

則是中國最早的一部旅遊地理學教材。吳傳鈞和郭來喜的「開發中國旅遊資源，開展旅遊地理研究」是這一階段最重要的一篇論文。1985 年李旭旦主編的《人文地理學概論》首次列入了旅遊地理學條目（郭來喜撰寫），標誌著旅遊地理學正式成為地理學的一門分支學科。

在理論上，這一階段主要以旅遊資源為研究內容，側重於對旅遊地景觀的描述並探討其分佈、形成的規律，對旅遊區的交通、客源的流向以及旅遊區的開發建設進行定性研究。

在實踐上，取得了一些重要成果。郭來喜於 1983 年在大陸保護長城工作會議上提出「保護長城，研究長城」，首倡大陸外集資修復長城代表區段，發展旅遊業。1985 年郭來喜主持完成的「河北昌黎黃金海岸開發」是一個獲得巨大成功的旅遊地開發範例，使得一片荒涼的沙鹼地成為新的旅遊焦點，取得了可喜的經濟、社會與生態效益。其他的如盧村禾等完成的《皖南旅遊區開發對策考察報告》（1985 年）、孫文昌等制定的《輝南龍灣區旅遊規劃》（1985 年）也有較大影響。

（二）初步發展階段（1986 年—1991 年）

自 1980 年代中期開始，經過廣大學者的不懈努力，旅遊地理學在科學實踐中逐漸成長起來並以其獨有的指導功能受到旅遊界的認可，地理學界承擔的小區域旅遊開發規劃數量劇增，完成了一大批有較高實用價值的科學研究報告，迎來了旅遊地理研究的豐收期。

這一階段的旅遊地理學主要側重於旅遊資源的開發和規劃，如孫文昌等的《長白山旅遊總體規劃》、張國強等的《嶗山風景名勝區總體規劃》、謝凝高等的《泰山風景名勝區總體規劃》、陳傳康等的《丹霞風景名勝區開發和規劃》是頗具影響的案例。

陳傳康總結大量個案實證研究，先後提出了風景要素組成、風景結構層次、旅遊業的結構、旅遊活動行為層次圖式和區域旅遊開發模式等，為區域旅遊開發奠定了理論基礎。郭來喜積極倡導開展旅遊資源普查工作，提出了站在世界、大陸、區域的大系統上來考慮區域旅遊的優化模式，他還積極推動旅遊地理學的國際合作與交流，其「中國旅遊資源的基本特徵與旅遊區劃

研究」和「中國旅遊資源的基本特徵及其開發研究」是最早向國外介紹大陸旅遊地理研究成果的兩篇論文。大量旅遊地理專著也紛紛正式出版，先後有周進步的《中國旅遊地理》（1986年）、戴松年等的《中國旅遊地理》（1986年）、陳傳康等的《北京旅遊地理》（1989年）、孫文昌等的《應用旅遊地理學》（1989年）、王興中的《旅遊資源景觀論》（1990年）、陳安澤等的《旅遊地理學概論》（1991年）、龐規荃的《中國旅遊地理》（1991年）等。

雖然在大量個案經驗的基礎上，廣大學者對區域旅遊開發規劃理論和模式也已有了初步總結，廣泛地探討了旅遊資源評價、客源市場分析和預測、旅遊環境容量、旅遊區劃和規劃及區域旅遊開發等方面內容。但總的來說，這一階段的研究涉及面還比較窄，成果主要體現在旅遊資源與區域開發研究方面，其他的還相當薄弱。

（三）深入發展階段（1992年以來）

經過1980年代的發展，在1990年代，特別是1990年代中後期以來，中國旅遊地理學研究進入了歷史以來最活躍的時期，研究領域日益拓寬，研究手段和方法不斷更新，注重研究課題的實踐意義和研究成果的應用價值以及與相鄰學科的交叉滲透。從事旅遊地理學研究的隊伍也日益擴大，大陸主要地理研究機構都相繼在旅遊地理學的基本理論和實踐方面做了研究嘗試。

旅遊地理專業委員會的成立標誌著旅遊地理學在學術組織中已經得到了機構保障；國家旅遊局資源開發司和中國科學院地理研究所制定的《中國旅遊資源普查規範（試行稿）》（1993年）為編制中長期旅遊規劃提供了科學依據；1996年由中科院地理所和國家旅遊局計劃統計司共同承擔，由郭來喜主持的《中國旅遊業持續發展理論基礎及宏觀配置體系研究》被國家自然科學基金委員會列為「九五」重點研究項目，成為中國國家級自然科學領域的第一項重點旅遊研究項目，標誌著旅遊地理學在基礎研究方面已經得到了學術界的認同，顯示了旅遊地理學研究旅遊產業的成熟性和先導性，成為旅遊地理研究的一個新里程碑；由郭來喜倡導設置生態旅遊主題年的建議被國家旅遊局採納，這表明旅遊地理學在高層次旅遊決策中發揮了重要作用。

　　旅遊地理學者以自己的獨特優勢和開拓精神，在促進本學科自身不斷發展的同時，也積極參與、滲透進入其他相鄰旅遊學科，其中，中國區域科學協會下設的區域旅遊專業委員會、中國旅遊協會下設的區域旅遊開發專業委員會和生態旅遊專業委員會等學術組織大大促進了旅遊地理學學科建設和旅遊業的發展。

　　理論探索在實踐中得到了進一步驗證和提高，旅遊地理學研究領域和內容也逐步擴大和深入，在旅遊資源、旅遊地、旅遊者行為、旅遊環境容量、區域旅遊開發和規劃等方面又提出了一些新的理論。旅遊可持續發展思想受到了旅遊地理學界的高度重視並貫穿於開發實踐中，完成了一大批具有實用價值的旅遊項目，以其獨有的指導功能而受到社會各界的認可。

　　在這一階段，旅遊地理學界完成的旅遊項目數以千計，其中以陳傳康為主完成的《汕頭風景區建設和旅遊規劃》、《中華文化博覽城創意策劃書》等，都突出了旅遊產品開發和旅遊形象設計的內容，為小區域旅遊規劃提供了一種模式。範家駒等人同海南省旅遊局合作完成的《海南省旅遊發展規劃大綱》（1992年）得到了大陸專家和海南省政府的高度評價，1993年由海南省政府頒布施行，成效顯著。其進行規劃工作的指導思想和做法，為各省旅遊規劃提供了參考。郭來喜等完成的《新疆維吾爾自治區旅遊業發展佈局規劃》（1994年）被國家旅遊局推薦到1995年大陸旅遊計劃會議上介紹經驗。郭來喜主持的《北海市旅遊發展與佈局總體規劃》（1997年），首次進行了旅遊資源普查、旅遊發展戰略研究和旅遊業發展與佈局總體規劃制定三位一體的綜合性研究，透過實地調查、資源普查、抽樣調查和遙感圖像分析，建立了旅遊資源訊息系統（TIS），為旅遊產業發展規劃的編制奠定了堅實基礎，該規劃被認為是到目前為止大陸旅遊規劃體系最完整、技術方法最先進的區域旅遊規劃，成為區域級旅遊規劃的典範。

　　一大批青年旅遊地理學者茁壯成長起來，其中，具代表性的有保繼剛、楚義芳、吳必虎等，他們應用國外最新成果，採用定性與定量相結合的方法，參加了相應的實踐任務研究，並重視大陸外文獻編目的翻譯、述評工作，使中國旅遊地理學沿著科學化與實用化研究方向健康發展。技術應用也呈現多

樣化和現代化，如 RS、GIS、GPS 等在內的高新技術也在資源普查和規劃中得到了應用。

　　旅遊地理學教材也不斷更新，其中，保繼剛等的《旅遊地理學》被評為國家高等教育中青年優秀教材（1997 年）。同時，旅遊地理學者在大陸各種地理刊物和旅遊刊物上發表了大量旅遊地理學術論文，為中國旅遊業的發展作出了重要貢獻。根據馬秋芳、楊新軍（2005 年）的研究，按旅遊地理學研究特徵將相關刊物分為兩類：I 類為《地理學報》、《地理研究》、《地理科學》、《自然資源學報》；II 類為《經濟地理》、《人文地理》、《地域研究與開發》、《地理與地理訊息科學》（原《地理學與國土研究》）、《乾旱區地理》、《熱帶地理》。兩類期刊在 1994 年—2003 年發表了大量旅遊論文，尤其是第 II 類期刊增長速度很快。

▌第三節 旅遊地理學的趨勢

一、旅遊地理學的主要成就

（一）國外旅遊地理研究成就

　　地理學是一門包羅萬象、涉獵範圍十分廣泛的學科，而旅遊現象又恰恰是一種複雜的地理現象。以地理學的知識背景來研究複雜的旅遊現象，其研究內容的紛繁複雜程度可想而知。米切爾教授將旅遊地理學研究內容的發展歸結為他所謂的「鳥足理論」。他認為，旅遊現象研究內容的發展像鳥足一樣，由一個研究點而分叉，成為幾個相近的研究內容而同時可能有多個研究點，隨著時間的推移，研究的前沿變得毫無秩序，一片混亂。因此，要想將西方國家旅遊地理學的研究內容歸為幾個研究領域是十分困難的事情，也沒有一個現成的客觀標準。但為了瞭解西方國家旅遊地理學研究的全貌，我們人為地將西方國家旅遊地理學研究內容歸為以下幾個主要領域，領域之間也許會存在重疊現象。

　　1. 相關概念

可被廣泛接受的、標準的「旅遊」概念的缺乏，是導致上述旅遊地理學研究內容混亂的根本原因之一。準確地定義和區分旅遊（tourism）、遊憩（recreation）和閒暇（leisure）這一組相關概念，向來是旅遊研究爭論的焦點，旅遊地理學家也不可避免地參與了這種討論。早在 1930 年代，就有地理學者注意到旅遊研究概念不清的弱點。此後，對於這幾個概念的外延及內涵問題一直爭論不休。有的學者認為應將旅遊置於遊憩概念之下，有的學者則認為應相反。但大部分學者認為，閒暇的外延比旅遊和遊憩要大。現在，這些概念的討論正朝著更加實用性和技術性的方向發展。

雖然有關這些基本概念的討論很多，但卻很少有人給旅遊地理學本身下過明確的定義。只有德國學者在 1960 年代末曾給過一個定義：「旅遊地理學研究旅遊的空間分佈，適合旅遊和遊憩目的的地區或區域的自然基礎以及存在於旅遊與旅遊勝地和旅遊地之間的相互作用和相互關係。」此外，保加利亞學者也曾從區域的角度給出過兩個定義。

2. 旅遊吸引物

旅遊吸引物（tourism attraction）在大陸被稱之為旅遊資源，有關這方面的研究是地理學家進行旅遊研究最具特色的方面。旅遊吸引物的研究主要集中在其適宜性及評價方面。早期的旅遊地理學者對各種旅遊吸引物的適宜性進行了研究。例如，法國學者對山地、海岸的研究，英國學者對森林的研究，等等。旅遊吸引物評價從開始的定性評價到後來的定量評價，評價技術越來越複雜，但評價技術和評價目的清晰度卻受到質疑。到了 1980 年代以後，因為無法有更大的技術上或理論上的突破，已經很少有學者再進行這方面的研究了。

3. 遊客空間行為

有關這方面的研究，皮爾斯在《今日旅遊：地理學分析》（1995 年第 2 版）中進行了詳細的論述。從旅遊模型、遊客空間行為動機到國際、大陸遊客流研究，皮爾斯都進行了詳細的綜述和重點內容論述。需要指出的是，基於新西蘭官方旅遊統計的便利，在國際及大陸遊客流研究方面，新西蘭旅遊地理學家做出了傑出的貢獻，處於領先地位。另外，皮爾斯等人在研究環

線旅遊中所用的旅行指數，是量度環線旅行中在某一目的地的相對停留時間以及區分日旅行目的地和過夜目的地的重要指標。

4. 旅遊影響

在旅遊研究中，相當大的一部分文獻是研究旅遊影響的。從人類學、社會學，到地理學、經濟學以及生態學、生物學，旅遊影響研究涉及的學科十分廣泛。這種狀況反映了旅遊影響涉及面的廣泛性，引起了各個學科學者的廣泛關注。旅遊地理學家由於地理學的研究傳統綜合性和以人地關係為中心的緣故，在均衡處理旅遊所帶來的益與弊方面處在領先地位。地理學者早期的有關研究也是從單方面影響著手的，如經濟影響、生態影響、社會影響等。隨著研究的深入，西方國家旅遊地理學者們開始認識到，單一的影響研究不足以全面認識旅遊影響，他們開始轉向對其進行綜合研究。即使是這種綜合性的研究，人們發現旅遊發展的影響從一個地方到另一個地方，從一個研究到另一個研究，也有很大不同。伴隨旅遊影響研究，始終有一個數量度量指標——承載力（carrying capacity）。它最初也是單一指標，隨著影響研究的發展，演變成多重指標系統，現已作為旅遊開發和管理的重要手段，但其進一步的發展還有賴於旅遊影響研究的深入。

5. 旅遊空間分佈

這方面的研究繼承了地理學區域研究傳統，主要集中在國際、大陸旅遊空間結構以及某一地區旅遊空間結構。但由於數據獲得的困難性及各國統計口徑的出入較大，這方面的研究多為區域性的，如一國以內的某一地區、較小的國家或島國。同樣，有關這方面的具體研究內容，皮爾斯也在《今日旅遊：地理學分析》一書中進行了詳細論述。

6. 旅遊地發展研究

最早的旅遊地理研究就是有關這方面問題的。例如，英國學者對於海濱旅遊勝地發展的研究，美國學者有關旅遊別墅發展的研究，蘇聯學者有關莫斯科周圍遊憩帶發展的研究，等等。地理學者運用地理學的綜合觀點以更長的時間段來研究旅遊發展，隨著研究的深入，於 1980 年代初，加拿大地理學者巴特勒提出了著名的旅遊地生命週期理論假說。此後，眾多學者對這個

假說進行了大量的實例驗證和改進，已經發展成為旅遊地理學有限的幾個理論模型之一。旅遊規劃研究也是旅遊地發展研究的主要內容之一。旅遊地發展研究經過早期的開發研究，後來的旅遊地生命週期理論研究等，均為旅遊規劃研究提供了堅實的實踐和理論基礎。在此基礎上，許多學者對旅遊規劃的方法進行了研究。但近 20 年，由於政府對此介入相對較少，導致旅遊規劃研究在一些西方國家相對減少，但在發展中國家的研究仍然十分活躍。

7. 新趨勢研究

1990 年代以後，西方國家旅遊地理學家開始對旅遊地理學在地理學中的地位進行反省。例如，愛奧尼得司認為，「儘管旅遊地理學很早就成為一個專業，但是微弱的理論基礎使之成為地理學的外圍學科。」皮爾斯也認為旅遊地理學一直缺乏較強的概念基礎和理論基礎。同時，受全球化、政府所提倡的加強旅遊在經濟重組中的作用、地理學新思潮以及新的旅遊現象等的影響，旅遊地理學研究出現了一些新的研究點。針對旅遊地理理論缺乏的問題，布里騰認為，主要是地理學家沒有抓住旅遊是一種重要的資本主義積累方式的事實，應該將政治經濟學引入旅遊研究，主要研究旅遊生產和消費的資本主義本質和旅遊對於區域競爭和經濟重組分析的貢獻。並且，他提供了有關旅館業和地點商品化的實例。響應布里騰的觀點，愛奧尼得司後來做了有關這方面的進一步論述。雖然很多旅遊地理學者都強調地理學各個分支學科都可對旅遊現象研究作出自己的貢獻，但很少有這方面的具體研究。斯奎爾從人本主義地理學和文化地理學角度對旅遊現象進行研究做了初步論述，這應該是從不同的角度研究旅遊現象的良好開端。

（二）大陸旅遊地理學主要成就

1. 旅遊資源及其分類、評價研究

1998 年—2004 年，旅遊資源調查和區域開發仍然得到了旅遊地理研究者最大的關注。眾多旅遊地理學者研究了各類旅遊資源的特點、成因和開發策略。在旅遊資源的分類上，較有影響的分類方法是郭來喜和吳必虎（2000年）共同完成的《中國旅遊資源分類系統與類型評價》，其在《中國旅遊資源普查規範》（試行篇）基礎上，共增加 3 個景系，10 個景類，98 個景型。

更多的論文集中於旅遊資源的評價上，層次分析法仍然是進行旅遊資源評價的主要方法。具有代表性的有李悅錚（2000 年）運用層次分析法對遼寧省沿海主要景區（點）進行的評價，他提出了該地區旅遊資源開發的框架思路；鐘林生（2002 年）利用層次分析法並運用 GIS 技術，對公園生態旅遊適宜度進行了計算並得出分類統計值；於濤方（2002 年）用層次分析法對吉林省主要的自然和人文景點進行了評價並得出了吉林省旅遊資源呈現「六族群」、「三帶狀」的分佈格局；齊德利（2004 年）運用層次分析法對江蘇省沿海生態旅遊資源的吸引力、開發潛力和綜合價值進行了定性和定量的評價，探討了江蘇省沿海生態旅遊的策略；蔣勇軍（2004 年）運用層次分析法定量評價了重慶市的旅遊資源並借助 GIS 技術，對重慶市旅遊資源的結構和空間分佈特徵進行了分析。另有學者採用其他的方法對旅遊資源進行了評價。薛達元（1999 年）、郭劍英（2004 年）採用旅行費用法、費用支出法分別評價了長白山自然保護區和敦煌旅遊資源的旅遊價值；範業正和郭來喜（1998 年）共同對中國濱海旅遊地氣候適宜性進行了技術性評價；任健美（2004 年）分析了五臺山氣候狀況和氣象景觀，計算了各月的舒適度指數、寒冷指數、平均穿衣指數，得出了人體氣候舒適度的時間分佈。李占海（2000 年）借鑑國外海灘旅遊資源質量評價體系的發展狀況，建立了適合中國國情的評價體系。吳必虎（2001 年）創建了「等距離專家組目視評測法」，提供了線性旅遊景觀評價的適用技術，並用之評價了黑龍江省的大陸第一條架車旅遊觀光風景道。

　　2. 旅遊地研究

　　在保繼剛、謝彥君、陸林等分別借鑑外國的旅遊生命週期理論對旅遊地演化規律進行初步探討後，丁健和保繼剛（2000 年）更深入地研究了雲南省建水燕子洞的特殊旅遊生命週期，分析了該洞旅遊生命週期的各主要原因並提出了重建建水燕子洞旅遊業的對策和建議；張朝枝（2003 年）透過對廣東省七星岩、丹霞山，湖南省岳陽樓等案例分析與比較研究，運用形象本底分析等方法，得出了市場潛力需求是旅遊地衰老和復甦的根本動力的結論。楊效忠（2004 年）透過旅遊地生命週期的動力因子的探討，認為旅遊地生命週期實質是在諸多外部因素的影響下的旅遊產品持續調整的過程，透過旅遊產

品結構週期模型的建立和分析，論述了影響生命週期內在、外在因素及其作用機制。很多學者研究了旅遊地的空間結構。曹雪旺（2003 年）以生態學阻力面理論為依託，創建了符合旅遊規劃需要的旅遊地阻力面理論並構建了旅遊景點、旅遊景區、旅遊地、旅遊區域之間聯繫的阻力層次體系，建立了旅遊空間聯繫的影響因子系統，並在黑龍江省五大連池進行了實證研究。吳必虎（2004 年）研究了中國城市周邊鄉村旅遊地和旅遊目的地區域的空間結構；王瑛（2000 年）透過對雲南省旅遊用地的分佈和旅遊業發展情況的分析，發現了旅遊業的分佈呈一種類似杜能環的旅遊業區位結構，以旅遊集散地為中心，由內向外，呈現四條帶狀分佈的旅遊業區位模型；王錚（2003 年）在考察了貴州省旅遊景觀的分佈後，修訂了這個模型並強調這絕不是杜能現象而是一種新的地理現象。伴隨著中國城市旅遊越來越成為旅遊的主體部分，城市旅遊地得到了眾多學者的關注。彭華（1999 年）提出了考慮城市發展的動力機制，必須分析影響產業發展的諸因素以及有針對性地找到推動城市旅遊發展的主導因素。吳必虎（2001 年）定義了環城遊憩帶概念並以上海市為例對影響城市遊憩帶形成的基本因素、土地利用特徵和空間結構進行了研究。蘇平（2004 年）按照地復合分類法並根據旅遊地資源屬性和旅遊活動的性質將旅遊地分為 9 類，又根據北京市的情況歸併為 4 類，得出了北京市環城遊憩帶旅遊地空間結構特徵。保繼剛（2004 年）運用 28 座重點旅遊城市 1982 年—2001 年的統計資料，並參照 1989 年—2001 中國旅遊統計資料對改革開放以來中國旅遊目的地的發展進行了研究，得出了城市旅遊目的地地理集中指數變化趨緩的結論，他還討論了中國旅遊目的地的發展趨勢。

3. 旅遊者行為及旅遊市場研究

在旅遊者行為及旅遊市場研究方面，研究人員注重於採用各種方式獲得大量數據並進行數理統計，有的還建立了模型進行預測。代表性的有：聶獻忠（1998 年）透過問卷調查法分析揭示了九寨溝旅遊流的結構特徵和現狀以及大陸旅遊者的行為特徵，提出了開拓客源市場的方法。孫根年（1998 年）提出旅遊本底線的概念，依據 1978 年—1996 年共計 19 年境外客流量統計數據，建立了外國人、港澳臺同胞、華僑和境外客流總量的 4 條本底趨勢線並用之說明 1989 年政治風波對中國境外旅遊業的影響，利用其預測功能預

測了其後 4 年中國境外旅遊業發展趨勢；陸林（2002 年）利用 1996 年—2001 年大陸旅遊客流月份分佈數據，分析了三亞、北海、普陀山等海濱（島）型城市旅遊地和黃山、九華山等山嶽型旅遊地大陸客流季節性特徵，分別計算出旅遊客流集中指數及其變化趨勢，同時分析其變化的自然季節性因素和社會季節性因素；保繼剛（2002 年）利用 1987 年—1999 年第一手調查資料，對桂林市 12 年來的旅遊客源市場演變進行了研究，得出了桂林旅遊市場在空間上逐步分散、吸引半徑得以加大、波浪式推進和跳躍式增長的演變結論；丁健（2004 年）詳細分析了廣州市民的出遊時間變化、出遊目的、出遊組織方式和目的地選擇行為，總結出廣州市市民的出境旅遊特徵；宣國富（2004年）在大量的實地調研的基礎上，研究了三亞市旅遊客流市場的空間分佈特徵，在重力模型的基礎上以航空票價為評價經濟距離指標，建立了基於航空廊道的旅遊客流潛力模型，分析了三亞市旅遊者的空間行為特徵。同時，也有學者對古村落的旅遊地市場的旅遊者行為給予了關注。盧松和陸林（2004年）以安徽省西遞、宏村為例研究了古村落旅遊客流分佈特徵並從事件、社會因素、自然資源因素、黃山輻射效應、管理體制及經營管理水平等方面展開了客流時間變化影響因素分析。

4. 旅遊環境容量研究

1998 年—2004 年期間旅遊環境容量研究進展不大。馮學鋼（1999 年）引入風景旅遊生態容量概念，以安徽省採石子風景區為研究對象，建立了旅遊活動對風景區地被植物—環境影響模型。王劍（2002 年）以貴州省東風湖為例，探討了待開發旅遊地旅遊環境承載力研究的意義並從旅遊環境承載力計算的計量模型、適合喀斯特地域特色的指標體系的建立及指標權重等方面，討論了如何將旅遊環境承載力的理論和方法應用於待開發區域規劃設計的具體操作之中，引入了旅遊環境承載量和旅遊環境承載指數等新概念；陳飄（2004 年）從雲南省香格里碧塔海景區土壤、植被的野外調查，探討了景區旅遊者分佈與土壤踐踏之間的規律並提出土壤踐踏基礎容量指標。

5. 生態旅遊研究

生態旅遊研究是旅遊地理學中一個新興的研究內容，大陸生態旅遊研究始於 1990 年代。但 1998 年到 2004 年，隨著人們消費觀念的轉變以及旅遊

地環境問題的出現，生態旅遊在這幾年獲得了旅遊地理學術界廣泛的關注，一些學者也開始關注區域生態旅遊開發。王仰麟（1998年）以雲南省安寧市為例將景觀生態學應用於區域旅遊開發；楊兆萍（2000年）對新疆維吾爾自治區哈納斯自然保護區進行了旅遊環境質量評價，對旅遊區生態容量進行了計算並提出了相應的保護措施；蘇維詞（2001年）探討了貴州省茂蘭喀斯特森林自然保護區發展生態旅遊的意義並評價其優劣勢，提出其開發生態旅遊應堅持的4條原則及開發方向、相應對策；鄢和琳（2001年）首次提出了川西生態旅遊開發模式及相應的生態旅遊持續發展的宏觀調控措施；呂永龍（1998年）、牛亞菲（1999年）、劉忠偉（2001年）則研究了生態旅遊的理論問題。呂永龍提出生態旅遊景觀資源可持續利用的一般途徑、旅遊地發展的一般政策、一般原則，分析了地區生態旅遊的發展潛力和限制條件、產業的結構和空間適應性；牛亞菲闡述了可持續旅遊、生態旅遊的定義和兩者之間的關係以及實施可持續的生態旅遊戰略的途徑，評價了生態旅遊和可持續旅遊的標準和國際上生態旅遊實施現狀，分析了生態旅遊戰略面臨的問題並提出了可持續生態旅遊策略、目標和方案；劉忠偉等則初步探討了景觀生態學在生態旅遊供給方、需求方和二者的綜合層次尤其是生態旅遊規劃管理中的應用。

6.GIS 應用研究

GIS 超強的空間訊息處理能力使其在旅遊地理中獲得了越來越重要的應用。王錚（2001年）透過建立風景名勝區市場域概念、基本模型以及風景名勝區市場域識別劃定標準，從而基於 GIS，計算出中國各國家級風景名勝區市場域及各級閾值並對結果進行分析，提出了加速交通業發展是促進中國西部地區旅遊業發展的關鍵；鄧悅（2003年）建立旅遊集散地的計算案例，所有的模型多採用 VB6.0 編寫程序實現並調用 GIS 軟體中 Map Objects 2.0 控件實現地理顯示和分析功能，獲得了強大的空間分析能力。而蔣勇軍（2004年）借助於 GIS 技術，對重慶市主要自然和人文景區的旅遊資源的結構和空間分佈特徵進行分析，對重慶市進行了概念規劃，得到4個結構區並提出每個規劃區發展的整體思路和方向。上述論文均發表於層次最高的地理刊物《地理學報》和《自然地理學報》。

7. 旅遊影響和旅遊可持續發展研究

隨著旅遊地的快速發展，旅遊業也暴露出一系列的問題，引起了學術界的關注。許多學者從實踐的角度出發，關注了區域旅遊業出現的問題。為了評價旅遊業對旅遊地影響的程度，不少學者提出了旅遊環境影響的評價模型。葛小東（2002 年）以九寨溝國家級自然保護區為例，將廊道的空間格局和生態功能結合起來，採用運籌學方法，提出了評價旅遊活動對環境影響的新指標——網絡有效性指標；席建超（2004 年）分析了旅遊消費占用基本構成，提出了旅遊消費占用計量模型並以北京市海外旅遊者為例，對旅遊消費生態占用做了初步探討；章錦河（2004 年）提出了旅遊生態足跡的概念，構建了旅遊交通、住宿、餐飲、購物、娛樂、遊覽 6 個旅遊生態足跡計算模型並以黃山為例，計算分析了 2002 年黃山遊客的旅遊生態足跡及效率。俞穆清（1999 年）、俞錦標（2001 年）、徐頌軍（2001 年）、鄢和琳（2001 年）、汪宇明（2002 年）、胡善風（2002 年）分別探討了各特定旅遊地的可持續發展。牛亞菲（1999 年）、楊兆萍（2000 年）分別闡述了可持續旅遊、生態旅遊的一般原理及實施可持續生態旅遊戰略的途徑。旅遊地理學在中國旅遊業大發展的背景下，取得了長足的進步。1998 年—2004 年期間，主要的研究進展表現在：旅遊地理學學者更加關注區域旅遊業的發展，為區域旅遊業的發展出謀劃策，提出影響旅遊業的各種因子的評價指標體系，同時，不乏有識之士更加關注旅遊業在發展中出現的各種問題並為解決此類問題提供對策和思路。

旅遊地理學在理論和方法上表現出兼容並蓄、博采眾長的特點。經濟學、旅遊學、景觀生態學、數理統計方法、系統動力學、「舊三論」、「新三論」、3S 理論和方法、圖論、網絡拓撲都為旅遊地理學研究所借用，學者們在吸收相關學科的精華並用之於旅遊地理學方面做了很多有益的嘗試，四大地理期刊（《地理學報》、《地理科學》、《地理研究》、《自然資源學報》）的導向作用明顯，有利於實現旅遊地理學理論和方法的現代化。

但我們仍然要看到旅遊地理學研究有許多不足。表現在研究內容方面，是研究力量分配極度不平衡。從事旅遊資源研究力量仍然過強，對旅遊市場、旅遊者行為、旅遊影響等的研究力量偏弱，旅遊地圖，旅遊主題公園研究力

量過小。對國外旅遊地理研究力量不足，國外的譯文比重太小，這說明中國旅遊地理學界借鑑國外先進經驗的力度仍需加大。表現在研究方法方面，則是在傳統方法中徘徊的人仍占太大的比重。

二、旅遊地理學的發展趨勢

（一）國外旅遊地理學發展趨勢

現代旅遊到 1970 年代才真正引起地理學者的充分重視，可見學術研究大大滯後於旅遊現象。國外學者對此做了綜合分析，形成了階段性認識。首先，學術界長期忽視對於非生產過程的研究，認為旅遊現象不是嚴肅的研究話題，正如愛奧尼得司所指出的，「儘管旅遊地理學很早就成為一個專業，但是微弱的理論基礎使之成為地理學的外圍學科」；其次，「大眾旅遊」現象出現的時間相對較晚，因此它的影響在各種景觀中被反映出來再成為旅遊地理學研究的對象都需要時間；再次，旅遊研究的相關統計數據十分缺乏，研究起來困難重重；最後，旅遊現象本身的複雜性使旅遊地理學的研究從一開始便出現種種概念性的爭論。

這種學術研究的滯後性，嚴重阻礙了旅遊地理學的發展。但總的來說，國外旅遊地理學已經初步確立了自己的學科地位。再加上世界旅遊業方興未艾，受全球化、政府所提倡的加強旅遊在經濟重組中的作用、地理學新思潮以及新的旅遊現象等的影響，旅遊地理學新研究課題也在不斷湧現，朝著漫長的成熟階段發展。

1. 旅遊地理學與地理學其他分支學科的關係進一步協調

旅遊地理學者對於地理學各分支學科的重視與各分支學科學者對旅遊地理學的看法並不一致，很多旅遊地理學者都強調地理學各個分支學科都可對旅遊現象研究作出自己的貢獻，但很少有這方面的具體研究。斯奎爾從人本主義地理學和文化地理學角度對旅遊現象做了初步論述，這應該是從不同角度研究旅遊現象的良好開端。另一方面，雖然旅遊地理學是一門綜合性地理學，但各分支學科學者對旅遊地理學的看法並不一致。旅遊地理學者把自己歸屬於人文地理學範疇，但人文地理學著作卻常常忽視旅遊地理學的存在。例如，約翰斯頓在其有關戰後人文地理學發展的重要論述《地理學與地理學

者：1945 年以來的英美人文地理學》一書的關鍵詞索引中，根本就沒有出現旅遊、遊憩等詞語。因而，有必要進一步協調旅遊地理學與其他地理學分支學科的關係，使他們互相接納、融入。

2. 許多新的旅遊方式的研究力度有待加強

隨著大眾環境意識的增強，出現了許多新的旅遊方式，如生態旅遊（Ecotourism）、自然旅遊（Nature Tourism）、替代性旅遊（Alternative Tourism）等，有關這方面的研究會不斷深化。

3. 旅遊地理學者與地理系的關係亟待調整

旅遊地理學者脫離地理系的事實，嚴重影響了旅遊地理學在地理學學科內的發展。在 1980 年代和 90 年代，許多旅遊地理學者因為不願自己的研究工作受到認為旅遊地理不是主流空間研究的同輩地理學者的阻礙，而紛紛脫離地理系。例如，在新西蘭，除了一兩個著名的學者以外，其餘的旅遊地理學者現在均供職於商學院的旅遊和遊憩系；澳大利亞的情況也類似。這種情況的出現，與上述學術界根深蒂固的偏見——旅遊現象不是嚴肅的研究話題，有很大關係。

4. 旅遊需求在廣度和深度上的變化

應用學科是環境的產物，其發展受制於社會對它的需求程度。例如，區域地理研究的衰落即是由於訊息技術的高度發展，人們可以透過現代化的通信和訊息處理技術很快獲得所需區域的全景圖像。

隨著社會和經濟的持續發展，旅遊作為一種高層次需求會隨之增長，以旅遊為研究對象的學科只會繼續興旺而不會隱退。可以預期，隨著全球經濟的逐步一體化，發展中國家和地區遲早會擺脫僅能生存的局面，邁上較高的發展層次。

在此背景下，全球的旅遊需求在規模上會逐步增大。也就是說，旅遊研究同時也要面對旅遊需求在廣度和深度上的更多更複雜的研究課題。

5. 跨區域、跨學科性合作研究

未來迅猛發展的旅遊業所提出的問題已非某一門類的專家就能解決，常常需要經濟學者、地理學者等各個學科專家進行「會診」。在參與合作研究的過程中，旅遊地理學者也從原有的專業中走出來，吸收相鄰學科的知識和研究方法，擴大自己的知識面，提高解決實際問題的能力，不斷提高研究水平。

（二）中國旅遊地理學發展趨勢

自改革開放以來，中國旅遊地理學得到了較快發展，但仍是一門尚不成熟的邊緣交叉學科，至今旅遊地理學的學科屬性、研究任務、研究對象、研究內容等仍有商榷的空間。現存的很多不足之處和不斷出現的各種複雜難題正是今後要解決的問題。

1. 研究內容廣度和深度的矛盾有待解決

旅遊地理學者來自不同的學科領域，基本上都站在原所屬學科角度上研究旅遊地理學，研究內容廣度有餘，或者因其研究內容過於宏觀，缺乏實際意義，或者有更適合的學科和方法替代了旅遊地理學及其方法體系的位置。而另一些研究內容如旅遊環境、旅遊形象策劃、旅遊訊息系統、城市旅遊、旅遊者行為等，雖然得到了發展，但是挖掘的深度不足，成果的顯示度不高，一些能夠更深刻提示旅遊發展規律的研究內容尚未得到足夠關注。

2. 應用價值誇大和非生產過程研究淡化的狀況有待改善

30 年來，旅遊地理學界始終以服務於旅遊發展為主攻方向，旅遊地理學的應用價值被誇大，反過來制約了非生產過程研究的拓展和深入。中國的旅遊研究首先就是從經濟的角度來認識旅遊業和旅遊現象的，最早進入旅遊地理領域的學者正是注意到了旅遊的產業特徵、經濟效益，其研究目標也恰恰著眼於透過旅遊發展帶動區域經濟發展。特別是自 1990 年代以來，中國進入經濟結構調整的關鍵階段，很多地方政府將旅遊作為經濟增長點，完成了很多不同層次、不同類型的旅遊規劃，將學科的應用性特點發揮到了極致。

旅遊地理學研究，絕不只是一個經濟問題，僅僅關注旅遊地理學在促進國民經濟發展上的應用價值，不能解決因旅遊業發展帶來的很多相關社會公

平、環境倫理問題。因此，今後要加強對非生產過程的研究，如加強社區參與研究，為當地人謀利益等。

3. 定性研究和定量研究的關係有待商榷

目前，大陸出現不少為量化而量化的文獻，雖然人文社會科學廣泛應用量化方法是一個國際性趨勢，但是應清楚地認識到，任何定量研究結果一定要在邏輯上沒有漏洞並能夠用定性的語言加以描述和解釋。對現實模擬的不完善，始終是量化研究的缺陷之一。實證研究在過去 30 年的旅遊地理研究中是一種常見方法，但不能把利用數學和量化的方法來進行研究看做解決問題的唯一途徑，況且低水平實證研究有時會成為無價值的案例堆積，浪費研究資源和研究者的精力。

4. 正確地處理學術研究和應用實踐之間的關係

在中國，高校與研究機構的旅遊地理學者，既要從事較為純粹的學術研究，又要從事面向實踐的規劃等任務。在這樣一個特殊的研究大環境下，如何處理學術研究和應用實踐的關係，既保證學術研究的質量和數量，也保證規劃等應用工作的質量，是一個很值得思考的問題。

處理好兩者關係，促進旅遊地理學的進步，一方面，要提高旅遊地理研究者的自身素質。培養正確的研究觀念、掌握科學的研究方法並將學術研究作為第一使命。旅遊地理學者要隨時保持清醒的頭腦，找準自己在學術研究和規劃實踐之間的位置，認識到作為一個學者與政府、企業、公眾之間所存在的身份差別。實際上，在研究對象、研究工具、研究者三個方面中，研究者的能動性最為突出，然而現在存在於研究者自身的問題也較為突出。另一方面，要糾正社會對學者價值評估上的錯位。目前，社會在評價一個學者貢獻時，很容易將學術研究成果與完成的應用實踐成果混淆起來，這實際上是一種評估錯位。應用性的「規劃成果」並不等於學術上的「研究成果」，學者之所以為「學者」，其賴以立足的「學術貢獻」被一再淡化。學者的研究工作應該儘量避免外界的干擾，尤其不能受控於現實的經濟利益或權力。學者的使命，主要體現為透過嚴謹的研究工作，推進學科的學術進步，不應將直接參與或指導實踐作為學者的首要任務。西方旅遊地理學者十分重視哲學

思想對研究工作的報導作用。例如，「弱勢群體」、「話語權」、「利益相關者」、「NGO」（非政府組織）等近年來頻繁應用於旅遊研究中的新詞彙正是他們在反思社會發展過程中出現的種種問題後，積極尋求更為公平、更為有效、更為持久的發展模式的一些努力。

社會的認同是很可貴的，雖然應用價值也必要，但如果喧賓奪主，占用學者投入學術研究本身的精力，回顧—反思—提煉—昇華這一學科進步的過程被壓縮、推遲，甚至被忽略，則可能使整個學科得不償失，從而導致依賴於學科存在的學者的自我群體認同感變得越來越淡薄，最終反過來削弱學者本身成就的學術價值和社會價值。因此，為了更好地實現社會價值，應用性研究成果不應該成為評價一個學者成就的主要標準。

5. 現代科學技術手段的使用水平有待提高

郭來喜等對旅遊業的科技化發展戰略給予了密切關注，呼籲制定《中國旅遊業高技術發展計劃綱要》。目前，已有部分專家在旅遊地理研究中應用了高新技術。例如，馬耀峰在研究旅遊流中應用了地理訊息系統技術，但總的來說，尚不深入。

採用遙感方法、自動製圖、電子電腦等現代科學技術手段可以使研究視野擴大、週期縮短、精度提高。最突出的是旅遊訊息系統的建立和運用，不僅能快捷地提供各方面訊息，而且還可以作為便利的分析工具，大大提高研究成果的多樣化表達水平。

6. 跨學科合作和跨國際交流有待加強

旅遊地理學涉及面非常廣，涉及地理學、園林學、經濟學、建築學、心理學、社會學、生態學等多門學科。旅遊業是一個綜合產業，許多問題都具有綜合性，要解決這些問題，就必須開拓視野，提倡跨學科學研究究，吸收相鄰學科的理論知識和研究方法，積極借鑑其他學科的優點，促成各學科專家、學者的合作研究，共同解決問題。

思考與練習

1. 國外旅遊地理學的發展經過了哪幾個階段？

2.現代中國旅遊地理學發展經歷了哪幾個階段？

3.目前國外旅遊地理學研究取得了哪些成就？

4.大陸旅遊地理學研究在哪些方面具有較大的進展？

5.旅遊地理學出現了哪些新的趨勢？

第三章 旅遊資源

引言

　　要到週末了，小李和同學們想要組織一次郊外遠足。小李想：搞一次人跡罕至的森林之旅聽起來是一個不錯的創意，如果能在森林裡遇上點兒野味就更好了。可是，在小李生活的城市周圍，大多數森林都是人造的，哪裡有什麼野味呢？那麼，到一個人造森林裡去度過週末算不算是旅行呢？人造森林和原始森林是不是旅遊資源呢？哪一個具有更高的旅遊價值？該如何進行評價和開發？

本章學習目標

　　1.瞭解旅遊資源的概念、特點和分類。

　　2.掌握旅遊資源調查和評價的方法。

　　3.瞭解旅遊資源開發的一般原則、程序和開發內容。

第一節 旅遊資源概述

　　旅遊資源是旅遊者進行旅遊活動的客體，巨大的地區差異是旅遊地域富有魅力並吸引遊客前往旅遊地體驗的根本原因所在，這使旅遊資源成為旅遊地理學的基本組成部分。

一、旅遊資源的概念

　　中國學者對旅遊資源的認識大致經歷了三個階段：第一階段是 1990 年代以前，旅遊資源的定義主要是從旅遊資源的範圍界定的，主要討論了旅遊資源的要素；第二階段從旅遊資源功能方面進行了探索，張凌雲在 1988 年對旅遊資源的定義就提到了「激發旅遊者動機」，從此開始一直到 1990 年代前期，對旅遊資源的定義主要基於旅遊資源的吸引功能和旅遊資源要素兩方面；1990 年代後期以來，面對經濟全球化的潮流，旅遊在推進標準化的同時，個性化的趨勢也越來越明顯。對旅遊資源的定義也出現了多方向、多角

度的討論。例如，楊時進所下的定義基於規劃與開發的可能性，楊振之的定義基於三大要素吸引性的總和，謝彥君強調旅遊資源具有的審美和愉悅價值，楊東昇則從旅遊價值的角度進行定義。

和中國學者不同的是，西方學者常使用旅遊吸引物（tourist attraction）的概念。霍洛韋（Holloway，1986 年）定義道：「旅遊吸引物必須是那些給旅遊者以積極的效益或特徵的東西，它們可以是海濱或湖濱、山嶽風景、狩獵公園、有趣的歷史紀念物或文化活動、體育運動以及令人愉悅舒適的會議環境。」

雖然學者們在對旅遊資源進行定義時表述各有不同，但也存在一些共同之處。其中，最主要的一點就是旅遊資源必須能夠吸引旅遊者，否則就不能稱之為旅遊資源。此外，就是旅遊資源既可以是物質的，也可以是非物質的，既可以是有形的，也可以是無形的。

關於旅遊資源的概念，也存在一些有爭議的問題。其中，第一個是「旅遊業利用觀」問題，即被旅遊業利用能否作為判斷旅遊資源的標準。有些學者認為，旅遊資源除了能激發旅遊者動機以外，還必須能被旅遊業利用，以產生經濟效益和社會效益。21 世紀以來，隨著經濟的增長和各種設備的完善，自助遊、探險游等大量新型旅遊的出現，已經逐漸對「旅遊業利用觀」產生了衝擊，旅遊者已經基本可以脫離旅遊業的五大部門自主完成旅遊。在這種情況下，將「旅遊業利用觀」納入旅遊資源的定義，顯然已經不合時宜了。

第二個是關於旅遊吸引物、旅遊資源、旅遊產品的關係的問題。在大多數情況下，旅遊吸引物是旅遊資源的代名詞，二者通用。持有這一觀點的人認為，凡是對旅遊者具有吸引力的因素就是旅遊資源，而不必考慮這些因素是否能被旅遊業利用，即模式一。第二種觀點認為旅遊資源是旅遊吸引物和旅遊產品的交集。認為旅遊資源既要吸引旅遊者，又要為旅遊業所利用並成為旅遊產品，即模式二。第三種觀點認為，旅遊資源是旅遊吸引物和旅遊產品的並集，認為勞務、人力、市場、設施等因素都應算作旅遊資源，即模式三。筆者認為，由於旅遊吸引物的吸引力強弱有差異，並不是所有的旅遊吸引物都能成為旅遊資源（地處荒涼之處的半片石碣可能具有吸引力，但卻不足以造就吸引力環境），只有那些能夠為旅遊者造就吸引力環境的旅遊吸引物才

能構成旅遊資源。旅遊資源屬於旅遊產品，有些特殊的勞務或設施也具有吸引力功能（如特殊的茶藝服務或同時具備遊覽功能的海上賓館），也應該屬於旅遊產品，但是，那些不能對旅遊者產生吸引力的一般勞務、人力、市場、設施等不能稱之為旅遊資源。可以認為，旅遊資源是存在於特定的地域空間並能造就吸引力環境的旅遊吸引物，可以是任何自然、歷史或社會因素，即模式四。

　　模式四與模式二看上去都認為旅遊資源是旅遊吸引物和旅遊產品的交集，但是其內涵是不同的。模式二將能否被旅遊業開發作為界定的標準，而模式四的主要界定標準是能否造就吸引力環境。四種模式可以用圖 3-1 表示。

二、旅遊資源的特點

　　旅遊資源是旅遊目的地藉以吸引旅遊者的重要因素，也是旅遊開發必備的條件之一。正確認識旅遊資源的特點，有利於合理開發和充分利用旅遊資源。總的來講，旅遊資源具有區域性、吸引性、壟斷性、文化屬性、可創造性和不可再生性、整體性和發展性的特點。

　　（一）區域性

　　旅遊資源的區域性是指各種旅遊資源都被打上了它所在區域的烙印，反映出它所在區域的特色。由於旅遊本身具有異地性的特點，區域間的差異正是旅遊資源吸引旅遊者的重要因素。因此，凡是能成為旅遊資源的因素，都存在較強的區域性，體現著該區域的自然或人文特徵。在中國北部的內蒙古自治區，半乾旱的氣候和平坦的地形使這裡成為中國主要的牧區，那達慕大會就成了這裡具有區域性特徵的旅遊資源。而在雲南省，傣族潑水節上潑清水、划龍舟則印證了當地河流眾多、降水豐富的區域特色。區域性是旅遊資源的內在屬性，是旅遊者產生旅遊動機的根本原因。

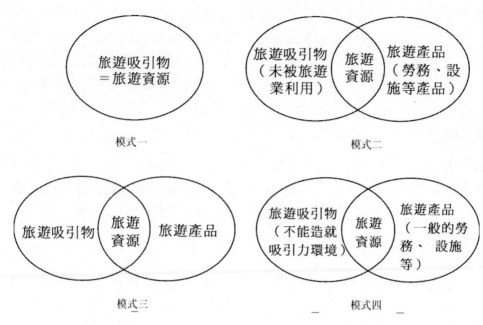

· 圖 3-1 旅遊吸引物、旅遊資源、旅遊產品關係模式圖

（二）吸引性

　　旅遊資源不同於其他資源就在於其本身所具有的旅遊吸引性。旅遊資源憑藉其自身的區域特徵對旅遊者產生吸引力。不同的旅遊資源吸引力的強度並不一樣。張家界、九寨溝這樣風景絕倫的地區，自然有非常強的吸引性，而各地區地方性的風景區，其吸引性就要弱一些。同樣是主題公園，大連市的發現王國和香港特別行政區的迪斯尼樂園對遊客的吸引力也不能相提並論。這樣就會產生世界級或國家級、省級的旅遊區。與此同時，即使是同一個旅遊資源，由於旅遊者的個體存在差異，該旅遊資源對旅遊者的吸引強度也是不一樣的。尤其是歷史內涵、文化內涵較深刻的旅遊資源，對相關的專業人士會具有較強的吸引性，對大眾性的旅遊者而言，吸引力會相對弱些，即所謂「仁者樂山，智者樂水」。

（三）壟斷性

　　除了以主題公園為代表的當代人造景點之外，大多數旅遊資源，特別是在一個國家或地區中作為旅遊資源的歷史文化遺產和自然遺產，都具有獨一

無二的特點。無論是印度的泰姬陵、埃及的金字塔，還是澳大利亞的大堡礁和東非的天然野生動物園，莫不如此。這種壟斷不僅指該種旅遊資源本身獨一無二，還包含著造就這種旅遊資源的環境是獨一無二的。以印度的泰姬陵為例，泰姬陵不僅以其精美絕倫的造型被稱為「人間建築的奇蹟」，在泰姬陵背後，泰姬陵的主人與沙賈汗皇帝淒美的愛情故事更能使這裡成為一個非常著名的旅遊勝地。而這個泰姬陵，無論在哪裡被仿造，因為失去了故事的背景，遊客所體會到的也不可能是原汁原味的泰姬陵了。這種原址原跡的壟斷性，可以增加旅遊資源吸引性的砝碼。

（四）文化屬性

一般的旅遊資源都具有一定的文化內涵，即蘊藏著一定的科學性和自然的或社會的哲理。人們透過觀光、遊覽、參與、體驗，可以得到各種知識和美的享受，增進人們對生活和對世界的理解。有些博物館、科學館、文化館本身就是旅遊資源，蘊涵有非常豐富的科學文化知識。有一些鬼斧神工的自然景觀，展現著不同的美感，激發人的想像力。各類民俗風情的體驗，可以使旅遊者發出感悟生活、認識世界的驚嘆。但是，要想深刻地感受旅遊資源的文化屬性，對旅遊者也有一定的要求。旅遊者的文化素養越高，對旅遊資源的文化屬性感受越深刻。反之，旅遊者的文化素養越低，對旅遊資源的文化屬性感受越膚淺。

（五）可創造性和不可再生性

隨著時代的發展，旅遊資源的範圍變得越來越大，宇宙空間、虐囚的監獄都已經得到了一定的開發。而各種類型的人造景點，也極大地激發了人們的旅遊熱情。從這個角度來講，旅遊資源具有可創造性。大陸很多地區原有的古塔、寺廟等建築由於各種原因已經被破壞掉，1980 年代以來，隨著經濟的復甦和旅遊業的發展，這些古塔和寺廟又被重新建造了起來。與此同時，一些非常珍貴的旅遊資源也具有不可再生性，一些瀕危的動植物，一旦滅絕就永遠不會再出現；在汶川地震中受損的兵馬俑，永遠不能恢復其原來的樣子了；擁有 1500 多年歷史的巴米揚大佛，也在 2001 年永遠離開了人類。

（六）整體性

很多旅遊資源是與自然環境和人類社會環境融合在一起的，在通常情況下，很少存在孤立的、與周圍環境和景觀要素互不聯繫的旅遊資源。黃山是對大陸外遊客具有強大吸引力的名山，有黃山四絕之稱的奇松、怪石、溫泉、雲海各有特色，共同造就了「五嶽歸來不看山，黃山歸來不看岳」的神話。蘇堤春曉、曲苑風荷、平湖秋月、斷橋殘雪、柳浪聞鶯、花港觀魚、雷峰夕照、雙峰插雲、南屏晚鐘、三潭映月構成的西湖十景一直是旅遊者心中的聖地。一般來說，旅遊資源的組合越好，對遊客的吸引力就越大。由多種高質量的旅遊資源組合而成的旅遊景區往往是具有大陸、甚至世界範圍內吸引力的著名景區。一些地區為了展示自己豐富的旅遊資源，也會做出「某某八景」「某某十景」的宣傳。

（七）發展性

旅遊資源總是隨著人類物質文明和精神文明的進步而不斷補充著、發展著。旅遊需求的不斷變化影響著旅遊資源的吸引程度。名噪一時的旅遊勝地可能隨著人們興趣的轉移而蕭條，鮮為人知的地方卻因投旅遊者所好而日趨興旺。旅遊資源也具有和其他產品一樣的生命週期，所以需要不斷地增添新的旅遊產品。除了傳統的山水、名勝之外，現代的工業設備、特色民風都可以作為旅遊資源進行開發，衛星發射中心、總統官邸也可以開發成旅遊資源對遊客開放。各種另類旅遊更是層出不窮。

三、旅遊資源的分類

旅遊資源涵蓋面廣泛、內容豐富，為了更好地認識旅遊資源，合理地進行開發和利用，需要對旅遊資源進行分類。目前比較常見的分類方式有如下幾種：按照旅遊資源的基本屬性、按照旅遊活動的性質、按照旅遊資源的特徵和遊客體驗、按照旅遊資源的開發利用方式以及一些專項旅遊資源如地質旅遊資源、海洋旅遊資源、紅色旅遊資源、體育旅遊資源、民族風情旅遊資源等的分類。

（一）按照旅遊資源的基本屬性分類

1. 二分法

　　按照旅遊資源的基本屬性，首先將其分為自然旅遊資源和人文旅遊資源兩大系列，這種方案簡稱為「二分法」，是目前最常見、應用最廣泛的一種分類方案，但是，由於認識上的差異及所採用的依據不同，對自然旅遊資源和人文旅遊資源進一步細分的過程及結果有所不同。甘枝茂、馬耀峰採用「二分法」將旅遊資源分為 2 大類、14 個基本類型、63 個類型，見表 3-1。

　　2. 三分法

　　除了「二分法」以外，有些學者將旅遊資源分為自然旅遊資源、人文旅遊資源、社會旅遊資源三大類，被稱作「三分法」。幾乎所有的「三分法」都是將人文旅遊資源中一些難以物化的資源單列出來，提高到與人文旅遊資源同等的地位。

　　國家自然科學基金「九五」重點項目成果——郭來喜、吳必虎等的《中國旅遊資源分類系統與類型評價》可以認為是學術研究型方案的典型代表。這就是一種「三分法」的模式，將旅遊資源分為自然景系、人文景系、服務景系三大景系，在此基礎上將旅遊資源分為 10 個景類和 98 個景型，見表 3-2。

　　表 3-1 旅遊資源分類表

大類	基本類型	類型	大類	基本類型	類型
自然旅遊資源	地質	岩石 化石 地層 構造遺跡 地震災害遺跡	人文旅遊資源	歷史古蹟	古人類遺址 古戰場遺址 名人遺址 重要史蹟 其他古蹟
	地貌	山地 峽谷 溶蝕地形(喀斯特) 風蝕風積景觀 冰川遺跡 火山熔岩 黃土景觀 丹霞地貌 海岸與島礁 其他地貌		古建築	防禦工程 宮殿 水利工程 交通工程 瞭望觀賞建築 起居建築 其他建築
				陵墓	帝王陵墓 名人陵墓 其他陵墓
	水體	河川 湖泊 瀑布 泉 海洋 其他水體		園林	皇家園林 私家園林 寺觀園林 公共遊憩園林
				宗教文化	佛教文化 道教文化 伊斯蘭教文化 基督教文化
	氣象氣候與天象	氣象 氣候 天象		城鎮	歷史文化名城 現代都市 特色城鎮
	動植物	植物 動物 動植物園		社會風情	民俗 購物
	綜合景觀	自然保護區 田園風光 其他綜合景觀		文藝藝術	遊記、詩詞 楹聯、題刻 神話傳說 影視、戲曲 書法、繪畫

表 3-2 中國旅遊資源分類系統表

景系	景類	景型
自然景系	地文景觀景類	(1)地質現象景型；(2)山岳景區景型；(3)探險山地景型；(4)火山景型；(5)丹霞景型；(6)地表岩溶景型；(7)峽谷景型；(8)土地／沙林景型；(9)黃土景型；(10)雅丹景型(風蝕脊)；(11)沙地／礫地景型；(12)海岸景型；(13)島嶼景型；(14)洞穴景型；(15)探險／徒步景型；(16)自然災害遺跡景型
	水文景觀景類	(1)海面景型；(2)非峽谷風景河流景型；(3)湖泊／水庫景型；(4)河口潮汐景型；(5)瀑布景型；(6)泉景型；(7)現代冰川景型
	氣候生物景類	(1)天文／氣象景觀景型；(2)日照景型；(3)空氣景型；(4)冰雪景型；(5)霧／霧淞景型；(6)氣候景型；(7)原始植物群落景型；(8)風景林景型；(9)風景草原／草甸景型；(10)觀賞花草景型；(11)野生動物棲息地景型；(12)遊憩性漁獵地景型；(13)構景地表土壤景型
	其他自然景類	其他自然景觀景型
人文景系	歷史遺產景類	(1)人類文化遺址；(2)社會經濟文化遺址；(3)軍事防禦體系遺址；(4)古城與古城遺址；(5)帝陵與名人陵墓；(6)皇室／官署建築群；(7)宗教／禮制建築群；(8)殿堂；(9)閣樓；(10)古塔；(11)牌坊／門樓；(12)碑碣；(13)傳統建築小品；(14)古典園林；(15)近代西洋建築；(16)名橋；(17)傳統聚落／田園；(18)古井；(19)古民居；(20)石窟／摩崖石刻；(21)古代水利／交通工程；(22)歷史街區；(23)歷史紀念地；(24)革命紀念地
	現代人文吸引物景類	(1)產業旅遊地景型；(2)現代水工建築景型；(3)現代大型橋梁景型；(4)特色聚落／平日活動景型；(5)城市現代建築景型；(6)城市廣場／客流集散地景型；(7)現代城市公園景型；(8)動植物園景型；(9)主題公園／人造景觀景型；(10)購物旅遊地景型；(11)療養度假地景型；(12)科學教育設施景型；(13)博物館／展覽館景型；(14)體育／軍體設施景型；(15)健身康體設施景型；(16)節慶活動景型；(17)景觀建築景型；(18)人工噴泉景型；(19)土特產／工藝美術品景型；(20)娛樂設施／表演團體景型；(21)雕塑景型

景系	景類	景型
人文景系	抽象人文吸引物景類	(1)民間傳說景型；(2)山水文學作品景型；(3)名勝志／地方志景型；(4)戲曲／民間文藝景型；(5)少數民族文化景型；(6)特色民俗景型；(7)歷史尋蹤景型
	其他人文景類	其他人文景觀類型
服務景系	旅遊服務景類	(1)旅遊住宿設施景型；(2)旅遊餐飲場所景型；(3)旅行社景型；(4)旅遊交通設施／機構景型；(5)旅遊教育／科研機構景型；(6)旅遊管理機構景型；(7)特種勞務／服務場所景型
	其他服務景類	其他服務類型

（二）按照旅遊活動的性質分類

英國學者科波克在 1974 年依據旅遊資源適宜的旅遊活動並考慮海拔高度等因素將英國的旅遊資源劃分為：

1. 供陸上旅遊活動的資源

（1）露營、篷車旅行、野餐旅遊資源，包括所有具鄉間碎石小路 400m 以內的地方。

（2）騎馬旅遊資源，指已開闢有步行道、車行道和馳道的海拔在 300m 以上的高地地帶。

（3）散步及遠足旅遊資源，指海拔 450m 以上的高地，已經建有馳道、步行道、車行道的地方。

（4）狩獵旅遊資源，指所有有狩獵價值的地方。

（5）攀岩旅遊資源。要求是高差在 30m 以上的斷崖。

（6）滑雪旅遊資源。要求有效高差在 280m 以上，且有 3 個月以上的滑雪期。

2. 以水體為基礎的旅遊活動資源

（1）內陸釣魚水域。要求寬度在 8m 以上，未遭汙染的河流、溪谷及運河，以及面積在 5km2 以上的水面。

（2）其他水上活動內容水域，指面積在 20km2 以上，或寬度在 200m 以上，長度在 1000m 以上的未汙染水域。

（3）靠近鄉間道路的水域，指距鄉間碎石小路 400m 範圍之內，可供一般活動的未汙染水域。

（4）適於海上活動的海洋近岸水域，如海岸邊。

（5）適於海岸活動的靠近鄉間道路地帶，指有沙灘或岩石的海岸，要求位於鄉間碎石道路 400m 範圍以內。

3. 供欣賞風景的旅遊資源

以絕對高差和相對高差分類：

（1）低地。要求海拔高度在 152m 以下。

（2）平緩的鄉野，指海拔高度在 152 ～ 457m 之間，相對高差在 122m 以下。

（3）高原臺地，指海拔高度在 152 ～ 457m 之間，相對高差超過 122m 或海拔高度在 152 ～ 610m 之間，相對高差在 122 ～ 244m 之間。

（4）俊秀的小山。海拔高度超過 610m，相對高差在 122 ～ 244m 之間，或海拔高度在 457 ～ 610m 之間，相對高差超過 183m。

（5）高的山丘。海拔高度在 610m 以上，相對高差超過 244m。

這種分類方法雖然只是對英國的自然旅遊資源進行了分類，在海拔高度的選擇上帶有很強的英國地域特色，但是，按照旅遊活動的性質進行分類卻成為較好的分類方式，目前，根據旅遊活動的性質可以將旅遊資源分成觀賞型旅遊資源、娛樂型旅遊資源、文化型旅遊資源、保健型旅遊資源、購物型旅遊資源以及特殊型旅遊資源（如具有科學考察價值、探險價值的旅遊資源等）。

（三）按照旅遊資源的特徵和遊客體驗分類

這種綜合性的旅遊資源分類考慮了旅遊資源的性質特點和旅遊者的休閒體驗，將旅遊資源情況、空間分佈、旅遊設施和旅遊體驗結合在一起進行考慮。分類更具靈活性，對旅遊開發有借鑑意義。在這種分類方法中，以克勞森和尼奇（Clawson M.and Knetsch J.L.）在 1966 年提出的分類最具有代表性。具體分類如下：

1. 消費者導向型旅遊資源

以消費者需求為導向，靠近消費者集中的人口中心（城鎮）開發的人造旅遊資源（如球場、動物園、一般性公園等），滿足城市居民的日常休閒活動。自然環境和景觀要素是這些資源的基礎，但供人們休閒娛樂和遊覽的資源主體是人造的，其旅遊設施完善，娛樂性較強，開展的旅遊活動有高爾夫球、網球、野餐、步行、騎乘等。其通常由地方政府（市、縣）或私人經營管理，距離城市在 60km 的範圍之內。

2. 資源導向型旅遊資源

這類旅遊資源通常是高質量的，採用低密度開發，儘可能少地佈置和建設旅遊設施，一般面積在 1000km2 以上，可以使旅遊者獲得近於自然的體驗，主要是國家公園、國家森林公園、州立公園及某些私人領地等。資源地與客源地之間有一定距離，旅遊者在中長期渡假中利用這類旅遊資源。其由資源來決定旅遊活動的內容，主要活動內容有觀光、科學和歷史考察、遠足、登山、釣魚和狩獵等。

3. 中間型旅遊資源

其為特性介於上述二者之間的旅遊資源，遊客在這裡獲得比消費者導向更接近自然的旅遊體驗，但比資源導向型又要差一些。這類旅遊資源一般為旅遊者短期旅遊休閒所利用，如一日遊或週末休假。

（四）按照旅遊資源的開發利用方式分類

按照旅遊資源的開發利用方式可以將旅遊資源分為原生性旅遊資源和萌變性旅遊資源兩大類。

1. 原生性旅遊資源

此類旅遊資源包括在成因、分佈上具有相對穩定和不變特徵的自然、人文景觀和因素。它們一般具有不可再生性、地域壟斷性和繼生性，如自然旅遊資源中的山、河、湖泊、地貌、野生珍稀動植物等，人文旅遊資源中的歷史古蹟、文物、習俗、土特產等。這類旅遊資源是經過滄海桑田的自然變化造就的或是人類文明的結晶，具有易損性和不可再生性，應加以保護，永續利用。

2. 萌變性旅遊資源

此類旅遊資源包括在成因、分佈上具有明顯變化的自然、人文景觀和因素，一般具有可再生性，不具備地域壟斷性，如人造景觀、博物館、療養院等。

除以上幾種分類方法外，還可以從其他角度對旅遊資源進行分類。按照旅遊資源的組合性狀，可以將旅遊資源分成聚匯型、輻散型、單線型、環線型、矩型和疊置型 6 種類型。依據旅遊資源形成的原因，可以分為自然賦予天成型、人類歷史形成型、天然與人工結合型和人工創造型 4 類旅遊資源。

（五）中國國家旅遊局提出的分類方法

2003 年，中國科學院地理科學與資源研究所、國家旅遊局規劃發展與財務司聯合起草的《旅遊資源分類、調查和評價》（GB/T 18972—2003）將旅遊資源分為 8 個主類、31 個亞類和 155 個基本類型，見表 3-3。

表 3-3 中國旅遊資源分類表

主類	亞類	基本類型
地文景觀	綜合自然旅游地	(1)山丘型旅遊地；(2)谷地型旅遊地；(3)沙礫石地型旅遊地；(4)灘地型旅遊地；(5)奇異自然現象；(6)自然標誌地；(7)垂直自然地帶
	沈積與構造	(1)斷層景觀；(2)褶曲景觀；(3)節理景觀；(4)地層剖面；(5)鈣華與泉華；(6)礦點礦脈與礦石積聚地；(7)生物化石點
	地質地貌過程形跡	(1)凸峰；(2)獨峰；(3)峰叢；(4)石（土）林；(5)奇特與象形山石；(6)岩壁與岩縫；(7)峽谷段落；(8)溝壑地；(9)丹霞；(10)雅丹；(11)堆石洞；(12)岩石洞與岩穴；(13)沙丘地；(14)岸灘
	自然變動遺跡	(1)重力堆積體；(2)泥石流堆積；(3)地震遺跡；(4)陷落地；(5)火山與熔岩；(6)冰川堆積體；(7)冰川侵蝕遺跡
	島礁	(1)島區；(2)岩礁

主類	亞類	基本類型
水域風光	河段	(1)觀光遊憩河段；(2)暗河河段；(3)古河道段落
	天然湖泊與池沼	(1)觀光遊憩湖區；(2)沼澤與濕地；(3)潭池
	瀑布	(1)懸瀑；(2)瀑布
	泉	(1)冷泉；(2)地熱與溫泉
	河口與海面	(1)觀光遊憩海域；(2)湧潮現象；(3)擊浪現象
	冰雪地	(1)冰川觀光地；(2)長年積雪地
生物景觀	樹木	(1)林地；(2)叢樹；(3)獨樹
	草原與草地	(1)草地；(2)疏林草地
	花卉地	(1)草場花卉地；(2)林間花卉地
	野生動物棲息地	(1)水生動物棲息地；(2) 陸地動物棲息地；(3)鳥類棲息地；(4)蝶類棲息地
天象與氣候景觀	光現象	(1)日月星辰觀察地；(2)光環現象觀察地；(3)海市蜃樓現象多發地
	天氣與氣候現象	(1)雲霧多發區；(2)避暑氣候地；(3)避寒氣候地；(4)極端與特殊氣候顯示地；(5)物候景觀
遺址遺跡	史前人類活動場所	(1)人類活動遺址；(2)文化層；(3)文物散落地；(4)原始聚落
	社會經濟文化活動遺址遺跡	(1)歷史事件發生地；(2)軍事遺址與古戰場；(3)廢棄寺廟；(4)廢棄生產地；(5)交通遺跡；(6)廢城與聚落遺跡；(7)長城遺跡；(8)烽火

主類	亞類	基本類型
建築與設施	綜合人文旅遊地	(1)教學科研實驗場所；(2)康體遊樂休閒度假地；(3)宗教與祭祀活動場所；(4)園林遊憩區域；(5)文化活動場所；(6)建設工程與生產地；(7)社會與商貿活動場所；(8)動物與植物展示地；(9)軍事觀光地；(10)邊境口岸；(11)景物觀賞點
	單體活動場館	(1)聚會按待廳堂(室)；(2)祭拜場館；(3)展示演示場館；(4)體育健身館場；(5)歌舞遊樂場館
	景觀建築與附屬型建築	(1)佛塔；(2)塔形建築物；(3)樓閣；(4)石窟；(5)長城段落；(6) 城(堡)；(7)摩崖字畫；(8)碑碣(林)；(9)廣場；(10)人工洞穴； (11)建築小品
	居住地與社區	(1)傳統與鄉土建築；(2)特色街巷；(3)特色社區；(4)名人故居與歷史紀念建築；(5)書院；(6)會館；(7)特色店鋪；(8)特色市場
	歸葬地	(1)陵區陵園；(2)墓(群)；(3)懸棺
	交通建築	(1)橋；(2)車站；(3)港口渡口與碼頭；(4)航空港；(5)棧道
	水工建築	(1)水庫觀光遊憩區段；(2)水井；(3)運河與渠道段落；(4)堤壩段落；(5)灌區；(6)提水設施
旅遊商品	地方旅遊商品	(1)菜品飲食；(2)農林畜產品與製品；(3)水產品與製品；(4)中草藥材及製品；(5)傳統手工產品與工藝品；(6)日用工業品；(7)其他物品
人文活動	人事紀錄	(1)人物；(2)事件
	藝術	(1)文藝團體；(2)文學藝術作品
	民間習俗	(1)地方風俗與民間禮儀；(2)民間節慶；(3)民間演藝；(4)民間健身活動與賽事；(5)宗教活動；(6)廟會與民間集會；(7)飲食習俗；(8)特色服飾
	現代節慶	(1)旅遊節；(2)文化節；(3)商貿農事節；(4)體育節

主類	亞類	基本類型
		數量統計
8	31	155

【注】如果發現本分類沒有包括的基本類型時，使用者可自行增加。增加的基本類型可歸入相應亞類，置於最後，最多可增加2個。編號方式為：增加第1個基本類型時，該亞類2位漢語拼音字母＋Z、增加第2個基本類型時，該亞類2位漢語拼音字母＋Y。

　　國家標準則是國家規範性質的實戰操作型方案的典型代表。該分類方法是目前中國各地展開旅遊資源調查、評價和分析的基本方法，為各地進行旅遊資源調查和分類提供了統一的標準，具有如下優點：

　　（1）這是一種開放的分類方法，使用者可以根據實際情況對基本類進行增減。

　　（2）相對於一些其他方案，國標操作起來比較簡潔、方便。

　　但是也有不少學者提出了國標分類中存在的問題。

　　（1）存在著一些概念模糊（觀光遊憩湖區和水庫觀光遊憩區段雷同）、前後重複（人類活動遺址和原生聚落、宗教與祭祀活動場所和祭拜場館）、類型細分（可以將地熱與溫泉再細分為熱水、熱氣、出露泉）的問題。

　　（2）該分類都是從觀光角度進行認定的，對於視覺感受、環境質量等指標則無法涵蓋。

　　正是由於旅遊資源的多樣性和不同資源之間所存在的性質差異，決定了任何分類都將無法窮盡或涵蓋全部資源類型。此外，更由於分類原則的非唯一性，決定了不同分類結果之間的交叉和不兼容。

第二節 旅遊資源的調查與評價

一、旅遊資源的調查

旅遊資源是一個地區開發和發展旅遊的基礎，只有詳細深入地瞭解本地區的旅遊資源情況，才能合理地對這些資源進行開發。旅遊資源調查是旅遊開發的基礎性工作，是全面認識當地旅遊資源存量的必要條件。只有經過旅遊資源調查以後，才能對旅遊資源進行開發，並且根據旅遊資源的實際情況妥善安排旅遊管理和環境保護方面的相關事宜。

在旅遊資源調查過程中，常用的方法有三種，即實地調查法、遙感調查法和資料分析法。

（一）實地調查法

實地調查法是指調查人員深入到旅遊資源中去，在現場對旅遊資源進行直接調查，這是在旅遊資源調查中最常用也是最必需的調查方法。調查人員需要對旅遊資源的體量、外貌、顏色及其他特徵進行直觀地觀察、測量和記錄。對於一些在平常情況中難以見到的自然和社會現象，如蜃景、佛光、特殊的儀式等旅遊資源，需要透過訪問親身經歷過這些現象的當地人，獲取有關的訊息和資料。一些隨季節變化的旅遊資源，如瀑布水量的變化、候鳥來去的時間等，需要透過走訪當地的政府部門的有關專業人員，才能獲得這些方面的資料。隨著科學技術的發展，便攜式的 GPS、數碼照相機、攝像機等設備越來越普遍地應用在實地調查法中，也大大地提高了實地調查的效率，加強了實地調查的精確程度。實地調查法不僅是核實和補充各種資料的最主要的方法，還能讓旅遊資源的調查評價人員對這些資源產生感性認識，有利於對旅遊資源做出正確的評價。

（二）遙感調查法

對於較大區域的旅遊資源調查，需要採用遙感調查加以支持。遙感調查法既可以節省人力、物力、時間，提高工作效率，還可以透過遙感圖像的整體性全面掌握調查區現狀，判斷各景點的空間分佈和組合關係。遙感法不僅能定性調查旅遊資源，而且能對某些資源單體的特徵進行定量，可以發現一

些野外調查不易發現的資源，可獲取全面、準確的資料。但是，由於衛星、飛機遙感對資金和技術等方面要求較高，遙感調查的即時性較差，調查人員大多數會採用已有的近期遙感材料（航片、衛片等）對旅遊資源進行分析。

（三）資料分析法

除了實地調查法和遙感調查法以外，資料分析法也是調查旅遊資源必備的方法之一。首先，在實地調查之前，調查人員需要得到一些基本資料，以確定實地考察的範圍和重點考察對象。其次，旅遊資源所在地區的地理環境和經濟狀況、民俗風情等內容，必須由當地部門以資料形式呈現給調查人員。最後，在只能採用資料分析法進行旅遊資源調查時，需要注意資料的時效性和全面性，還需要注意對資料進行分析和對比，剔除虛假的資料訊息。

在實際的旅遊資源調查過程中，經常採用三種方法並用的方式。首先，收集一些該地的基本資料，如地質、地貌、水文、氣候、生物、古蹟與建築、民風民俗等，對旅遊資源狀況進行基本的瞭解。然後，深入實地進行實地調查，對已有資料加以文字、數據、圖片的補充和完善，對一般性資料進行處理，使其成為旅遊資源調查的專用資料。必要的時候可以找出當地的衛星照片、飛機航片或大比例尺地圖加以處理，製成旅遊資源圖。在處理過程中如果遇到解絕不了的問題，可能需要再次收集、分析資料或再次深入實地進行考察，直到完成調查任務為止。

二、旅遊資源的評價

旅遊資源是地方發展旅遊的基礎，其開發評價又是編制旅遊規劃的重要基礎。正確對旅遊資源做出評價，是做好旅遊規劃的前提。目前，大陸旅遊資源的評價方法主要有定性評價和定量評價兩種類型。

（一）定性評價方法

定性評價方法在中國資源評價的歷史上一直占據主要地位。它主要憑藉評價者的知識和經驗，根據一定的評價體系，對旅遊資源做出主觀色彩較濃厚的結論性描述。其優點在於能客觀地把握旅遊資源的特色，工作量較小，容易得出結論。不足之處在於不易量化，主觀性比較強，缺乏科學性，操作

性不強。具有代表性的定性評價方法主要有：「三四五」評價法、「三三六」評價法、兩方面評價法、「八六五」評價法、一般體驗式評價法、美感質量評價法等。

1.「三四五」評價法

「三四五」評價法由徐德寬提出。其中，「三」是指三大效益，即經濟效益、社會效益和環境效益；「四」是指四大價值，即歷史文化價值、觀賞價值、科學價值和潛在價值；「五」是指五大條件，包括景區（點）的區位條件（包括地理位置和交通）、經濟社會條件、市場客源條件、旅遊資源特質條件、旅遊環境條件。

2.「三三六」評價法

「三三六」評價法由盧雲亭提出。其中，第一個「三」是指三大價值，包括旅遊資源的歷史文化價值、藝術觀賞價值和科學研究價值；第二個「三」是指三大效益，即經濟效益、社會效益和環境效益；「六」是指六大條件，包括景區的地理位置與交通條件、景物或景象的地域組合條件、景區旅遊資源容量條件、旅遊客源市場條件、旅遊開發投資條件和施工條件的難易程度。

3. 兩方面評價法

兩方面評價法由上海科學院黃輝實提出，他認為需要對旅遊資源從旅遊資源本身和其所處的環境兩個方面進行評價。旅遊資源本身指美、古、名、特、奇、用；而其所處的環境則主要考慮自然環境、經濟環境和市場環境。他提出的評價體系是：季節性、汙染狀況以及旅遊環境的質量、聯繫性、可進入性、基礎結構、社會經濟環境、旅遊市場。

4.「八六五」評價法

北京旅遊學院科學研究室提出按八項吸引力、六項開發條件和五項效益進行評價。八項吸引力包括觀賞價值、文化價值、科學價值、項目旅遊、遊覽內容豐富程度、環境質量、季節差異、特殊價值和環境容量。六項開發條件包括地區經濟條件、可進入性、依託城市、通信條件、地方積極性和已有

服務設施情況。五項效益包括目前年均接待遊客量、開發所需投資量、投資來源、客源預測和社會效益。

5. 一般體驗式評價法

一般體驗式評價法是由旅遊者（也可以是旅遊專家）根據自己的親身體驗對某一個或一系列的旅遊資源就其整體質量進行定性評價，該評價結果是具有可比性的定性尺度。透過統計大量的旅遊者或旅遊專家有關旅遊資源（或旅遊地）優劣排序的問捲回答或統計旅遊地或旅遊資源在報刊、旅遊指南、旅遊書籍上出現的頻率，從而確定一個國家或地區最佳旅遊資源（地）的排序，其結果能夠表明旅遊資源（地）的整體質量和大眾知名度。但這種方法僅限於少數知名度較高的旅遊資源（地），對一般的或尚未開發的旅遊資源（地）難以採取這種方法。

6. 美感質量評價法

旅遊資源的美感質量一般是在對旅遊者或專家的體驗深入分析的基礎上，建立規範化的評價模型，該評價結果為定性尺度或數值，大多具有可比性。其中的自然風景視覺質量評價較為成熟，已發展成為四個公認的學派，即專家學派、心理物理學派、認知學派、經驗學派。

（1）專家學派。專家學派認為，凡是具有形式美的風景就具有較高的風景質量。通常由少數專業人員來完成此項工作，他們透過線條、形體、色彩和質地四個元素來對風景進行分析，強調多樣性、奇特性、協調統一性等形式美原則在風景質量分級方面的重要作用。這種評價法評價的要素相對明確，便於操作，是美感質量評價法四大學派中應用較多的一個學派。

（2）心理物理學派。心理物理學派把風景與風景審美理解為一種刺激—反映關係並將心理物理學中的信號檢測方法引入到風景質量評價中來。其基本思想是：①人類具有普遍一致的審美觀，這種普遍一致的審美觀可以作為風景質量的衡量標準；②人們對於自然風景質量的評估是可以透過風景的自然要素來定量表達的；③風景審美是風景和人之間的一種作用過程，風景質量評估就是建立一種反映這一作用關係的定量模型。

（3）認知學派。與專家學派和心理物理學派不同，認知學派注重研究如何解釋人對風景的審美過程。心理學派把自然風景作為人的生存空間和認知空間來研究，強調風景對人的認知作用在情感上的影響，試圖用人的進化過程及功能需要來解釋人對風景的審美過程。

（4）經驗學派。與上述三個學派不同，經驗學派把人在風景審美評判中的主觀作用提到了絕對高度，將人對風景的審美評判看做是人的個性和其文化歷史背景、志向和情趣的表現。通常透過考證文學藝術家關於風景審美的文學作品、藝術作品以及名人日記等，來分析人與風景的相互作用以及某種審美評判產生的背景，也透過心理測量、調查和訪問等形式記述現代人對具體風景的感受和評價。經驗學派的心理的調查並不要求被調查者評價風景的優劣，而是要求被試者詳細描述自己的個人經歷及關於某風景的感受等，其目的是分析某種風景價值所產生的環境和背景。因此，經驗學派的方法和結論不能直接應用於風景質量評價中。

（二）定量評價法

旅遊資源的定量評價法有單因子評價法和綜合多因子評價法兩大類。

1. 單因子評價

對於每一項旅遊活動，都會有一個或幾個旅遊資源因素對旅遊活動的質量起決定性作用。單因子評價是指評價者在進行資源評價時，根據需要，主要考慮這些起決定作用的關鍵因子並對這些因子進行全面的技術性評價或優劣評價。例如，美國土地管理局對滑雪旅遊資源進行單因子定量評價時，主要選取了七個起決定作用的因子（雪季長度、積雪深度、干雪保留時間、海拔、坡度、溫度、風力）並根據每個因子的實際情況設定評分標準。最後，按照要素評分總和值將滑雪資源分為三等。

2. 綜合多因子評價

層次分析法是應用廣泛的對旅遊資源綜合多因子評價方法。其主體思路是：首先，將要評價的因子進行分解並確定層次；其次，透過分析和計算，確定出個層次指標的權重值；最後，利用得出的各項指標權重值，對旅遊資

源進行分項打分，利用公式計算，得出最終的綜合結果。以保繼剛提出的層次分析法為例。首先，確定評價的層次和因子。見圖 3-2。

· 圖 3-2 旅遊資源評價樹狀圖

　　然後，邀請專家以填表的方式按重要、稍重要、明顯重要等評判級別，分別以 1 、3 、5 、7 、9 或其倒數作為量化標準，對同一層次的各因素相對於上一層次的某項因素的相對重要性給予判斷，提出意見，再運用電腦進行整理、綜合、檢驗，排出最後的結果。見表 3 -4，表 3 -5，表 3 -6。

　　表 3-4 評價綜合層排序權重及位次一覽表

	資源價值	景點規模	旅遊條件	總權重	均值
代號	C_1	C_2	C_3	$\sum\limits_{i=1}^{3} C_i$	
權重值	0.7241	0.1584	0.1175	1	0.3333
位次	1	2	3		

表 3-5 評價項目層排序權重及位次一覽表

	觀賞特徵	科學價值	文化價值	景點地域組合	旅遊環境容量	總權重	均值
代號	F_1	F_2	F_3	F_4	F_5	$\sum\limits_{i=1}^{10} F_i$	
權重值	0.4479	0.0765	0.1995	0.0885	0.0699		
位次	1	4	2	3	5	1	0.10
	交通通訊	飲食	旅遊商品	導遊服務	人員素質		
代號	F_6	F_7	F_8	F_9	F_{10}		
權重值	0.0579	0.0263	0.0064	0.0119	0.0149		
位次	6	7	10	9	8		

表 3-6 評價因子層排序權重及位次一覽表

	愉悅感	奇特感	完整度	科學考察	科普教育	歷史文化	總權重	均值
代號	S_1	S_2	S_3	S_4	S_5	S_6	$\sum\limits_{i=1}^{11} S_i$	
權重值	0.2505	0.1210	0.0751	0.0414	0.0551	0.075		
位次	1	2	3	8	6	4		
	宗教崇拜	修養娛樂	便捷	安全可靠	費用	人員素質	0.7819	0.00711
代號	S_7	S_8	S_9	S_{10}	S_{11}			
權重值	0.0542	0.0663	0.0148	0.0082	0.0049			
位次	7	5	9	10	11			

最後，根據權重排序，以 1 為滿分按權重賦予各個因素一定分值。見表 3-7。

表 3-7 旅遊資源定性評價權重表

評價綜合層	權重	評價項目層	權重	評價因子層	權重
資源價值	0.72	觀賞特徵	0.44	愉悅感	0.20
				奇特感	0.12
				完整度	0.12
		科學價值	0.08	科學考察	0.03
				科普教育	0.05
		文化價值	0.20	歷史文化	0.09
				宗教朝拜	0.04
				休養娛樂	0.07
景點規模	0.16	景點地域組合	0.09		
		旅遊環境容量	0.07		
旅遊條件	0.12	交通通訊	0.06	便捷	0.03
				安全可靠	0.02
				費用	0.01
		飲食	0.03		
		旅遊商品	0.01		
		導遊服務	0.01		
		人員素質	0.01		
合計	1		1		

以上得出的是各因子的權重值，在進行實際評價時採用公式 3-1 進行計算。

公式 3-1

$$E = \sum_{i=1}^{n} Q_i P_i$$

在公式中，E 為旅遊地綜合性評價結果值；Qi 為第 i 個評價因子的權重；Pi 為第 i 個評價因子的評價值；n 為評價因子的數目。最後計算的結果就是綜合多個因子及其權重值對旅遊資源的評價值。

第三節 旅遊資源的開發與保護

旅遊資源是發展旅遊產業的基礎，旅遊資源開發就是對已經真實、全面、科學地評價過的各類旅遊資源做出以經濟目的為主、適合於旅遊者活動並能使其滿意的經營、管理活動，發掘其經濟的、社會文化的、環境的潛在價值或擴大其現有價值。從本質上來講，旅遊資源的開發過程就是將旅遊資源轉化成旅遊產品的過程，即旅遊資源產品化的過程。

一、旅遊資源開發的原則

旅遊資源開發一般應遵循以下幾個原則：

（一）特色原則

特色原則是指在對旅遊資源進行開發時要突出其與眾不同的特色。「新、奇、特」的旅遊資源往往更具有旅遊價值，為了突出特色，常見的做法就是開發在某些方面具有「最」字的旅遊資源，如歷史「最」悠久，規模「最」大，造型「最」奇，工藝「最」精，知名度「最」高等。旅遊資源貴在稀有，與眾不同的旅遊資源，是其能夠對旅遊者產生吸引力的根本所在，也是決定其吸引力大小的主要影響因素。但是，旅遊者的需求有求異的一面，也有求同的一面。一方面，旅遊者追求一種不同於常住地的旅遊環境，另一方面，絕大多數旅遊者又希望旅遊目的地所提供的生活條件符合其生活習慣和慣常的要求。所以，特色原則主要是指正常的生活服務之外的特色原則。

（二）經濟原則

經濟原則是指旅遊資源的開發必須服從當地社會經濟發展的需要。首先，並不是所有擁有旅遊資源的地區都可以或者應該發展旅遊業。在開發旅遊資源所付出的機會成本高於它所能帶來的收益的情況下，就不應該進行開發。其次，在決定發展旅遊業的情況下，也要根據自己的經濟實力和有關開發項

目的投資效益進行預測，分期分批和有重點地優先開發某些項目，不能不加選擇地盲目開發，更不能不分先後地全面開發。最後，在旅遊資源的開發及與此有關的建設中，要注意儘量利用本國或當地的原材料，使用本國或當地的技術力量和人員。不應該盲目迷信外部的人才或設備，導致經濟浪費。

（三）美學原則

美學原則是指在對旅遊資源進行開發時要體現美學特徵。旅遊消費在很大程度上是一種審美活動，在對旅遊資源進行開發時，從創意構思到規劃設計，從整體佈局到單項景觀設計，都應該體現出較高的藝術品位和審美意境。在實施旅遊資源開發時除了滿足功能要求之外，建築和設施的風格、尺度、輪廓、層次、色彩等都要精心推敲，使之與周圍的地形地貌相適應，與山海、岩石、草木、古蹟和遠景等融為一體，構成優美的景色。

（四）市場原則

市場原則是指在旅遊資源開發之前一定要進行市場調查和市場預測，準確掌握市場需求及其變化規律，結合旅遊資源的特色進行開發。由於市場需求處於動態變化之中，旅遊資源的開發不能僅侷限於客源市場現實需求的滿足，還應把握市場的各種形成要素，瞭解長期發展方向，預測潛在需求的變化趨勢，用一種動態、連續、長期的發展戰略進行旅遊資源開發，使旅遊資源開發具有前瞻性和應變性。

（五）保護原則

保護原則是指在旅遊資源開發時要儘量避免破壞原生態。開發旅遊資源的目的是為了利用，保護旅遊資源的目的也是為了利用，從這點來看二者是不矛盾的。但是，開發往往會破壞旅遊資源的原生態，這是不容否認的事實。因此，在對旅遊資源進行開發時，要注意儘量保護環境的原生態，在需要進行設施建設時儘量避免環境的汙染和生態的破壞。此外，在旅遊景點建設配套建築時，應注意做到襯景而不能奪景甚至毀景。除了用於點景、配景的建築物外，其餘各類建築都應儘量做到藏而不露。

二、旅遊資源開發的程序

旅遊資源是一項複雜的系統工作，一般來說應該按照以下程序進行：

（一）旅遊資源調查與評價

旅遊資源開發的基礎工作是對旅遊資源進行全面的調查研究和評價。調查的內容主要包括旅遊資源的類型、數量、規模、佈局、景觀特色和開發利用現狀等。對自然旅遊資源，應科學解釋其成因及演變；對人文旅遊資源，應查清其歷史淵源及其在相關領域具有的價值。然後對旅遊資源進行定性、定量評價，分析其旅遊價值、功能、空間組合特徵及其旅遊容量。此外，還要調查當地的交通、水、電等基礎設施狀況以及與旅遊相關的配套服務設施情況，如住宿、通信、娛樂、購物等。透過調查和評估，瞭解該地區旅遊資源的優勢、劣勢和潛力所在。

（二）旅遊資源開發可行性論證

旅遊資源的開發是一項經濟技術活動，必須進行可行性論證分析，包括經濟可行性分析、技術可行性分析和社會環境可行性分析。

1. 經濟可行性分析

經濟可行性分析是可行性論證分析的主要內容和關鍵。主要包括市場分析和投資效益分析兩大部分。市場分析首先要分析遊客的來源地及其空間距離、社會經濟發展水平、主要旅遊動機以及人口統計學指標特徵，如遊客總量、性別、年齡、民族、教育程度、信仰、職業等。其次要進行市場競爭分析，即分析市場的制約因素，如季節因素、與其他旅遊資源的相似性及其互補代替關係等，最後還要預測旅遊客源市場需求的方向和大小。

投資效益分析需要根據資源現存狀況進行三方面的分析。首先進行投資條件分析，分析近期遠期內可以獲得投資的規模；其次進行社會經濟基礎和開發基礎條件分析，如投資政策、物價水平、交通、通信、水電設施等；最後進行投資效益評估，預測相應的投資能夠帶來的旅遊收入額、收回投資期限、投資回收率和贏利水平等。

透過經濟可行性分析，應該選擇那些投資效益較好的旅遊資源優先開發。

2. 技術可行性分析

技術可行性分析是指事先論證開發能否在技術方面達到預期目標。首先要分析旅遊資源開發的技術條件要求和施工要求，然後對一定時期內的施工條件、施工設備、施工技術和工作量進行評估。對這些因素進行充分論證，提出每一項工程建設的經濟技術指標，既要做到技術過關，又要節約資金，產生良好的施工技術效益。

3. 社會環境可行性分析

社會環境可行性分析主要是指對當地的社會承載力和環境承載力進行分析。社會承載力分析主要分析當地居民對旅遊開發的觀念和態度、當地政府對旅遊開發的支持力度、有關法律政策對旅遊活動的規定、旅遊業可能帶來的文化衝擊和社會影響等。環境承載力分析主要分析旅遊資源的脆弱性、生態環境的敏感性、旅遊環境容量（包括旅遊資源容量、旅遊心理容量、生態環境容量、經濟發展容量和社會地域容量等）、旅遊活動可能造成的資源和環境破壞程度等。

（三）旅遊資源規劃

旅遊資源規劃是指在可行性分析的基礎上對擬開發的資源進行策劃或規劃，一般要從下面幾個方面開展。首先要進行市場定位與總體形象設計。透過對旅遊資源的認識與深入分析，確定主要客源市場，在此基礎上確定開發區的總體形象與開發方向。其次要進行功能分區與項目設置。結合擬開發區的地理環境及區位優勢進行功能分區與佈局。在功能分區的基礎上，利用各種資源條件，根據客源市場的需求設置項目並對各個項目進行具體設計，力求具有可操作性。最後要對遊覽的線路和交通進行組織安排。對遊覽線路和選取的交通工具要配套設置，同時要考慮到景點之間的距離並儘量避免線路的迂迴，以實現最佳遊覽效果。

（四）旅遊規劃實施

在把旅遊規劃的文本付諸實踐的過程中會遇到很多問題。為了有效地解決規劃與實施脫節的問題，在實際操作中必須掌握兩個原則。

1. 以規劃文本為指導

現在絕大多數景區都有總體規劃或旅遊策劃，可是，當項目實施時，有時會出現與規劃文本脫節的問題，所以，在規劃實施階段必須以規劃文本為指導。為了真正實現規劃的作用，提高規劃的執行水平，在規劃實施中，還應該加強相關人員（主要包括主管人員和執行施工人員）的培訓，組織深入學習規劃文本，提高他們的素質，從而更好地指導和貫徹規劃的實施。另外，還應該將透過評審的規劃公佈於眾，讓群眾瞭解地方發展旅遊的意圖，使旅遊規劃得到社會普遍認可，以便在執行過程中得到社會的高度配合。

2. 實際操作與規劃文本出現矛盾時要科學論證

在實際操作中可能會發現規劃中的某些項目實施起來技術難度很大、協調工作過大或投資成本太大等規劃偏差或規劃不足的問題。在這種情況下，不能單純地放棄實施或簡單地改變實施方案，而是應該透過原規劃單位、施工單位和相關專家再次論證，慎重選擇一種最優化的形式進行建設。還可以請相關單位在原來規劃的基礎上做修建性詳細規劃，更具體地指導施工。

三、旅遊資源開發的內容

旅遊資源開發內容主要包括景區景點規劃建設、旅遊配套設施規劃與建設、旅遊交通系統建設、客源市場定位與營銷、人力資源開發、旅遊環境培育等。

（一）景區景點規劃建設

景區景點規劃建設是旅遊資源開發的核心內容，包括景區景點的初次建設、景區景點的改造和景區景點的深入開發三種類型。景區景點的規劃建設不僅涉及硬體方面的開發與建設，還包括對遊客活動項目、活動形式等軟體活動的開發與更新。在具體操作時，其還應該包括旅遊資源保護等方面的內容。

（二）旅遊配套設施規劃與建設

成功的旅遊資源開發需要對旅遊所需的旅遊配套設施進行統籌規劃和建設，完善旅遊地的旅遊環境。配套設施主要包括兩大類：一類是主要為當地

社區建設的基礎設施，但它對於旅遊者而言也是必不可少的，如供水、供電、排汙、夜間照明等設施和醫院、銀行、治安管理等機構。還有一類是專門為旅遊者規劃和建設的配套設施，包括賓館、飯店、旅遊問訊中心、旅遊商店、休閒場地等。由於這類設施主要是供旅遊者使用，在規劃時要結合景區景點的實際狀況，設計其外觀、容量、面積等。

（三）旅遊交通系統建設

旅遊交通便利與否對旅遊資源開發是否成功起著至關重要的作用。即使旅遊資源本身質量再好、品位再高，如果該地的交通運輸問題得不到解決，旅遊資源的價值也會被打折扣，也就是所謂的「酒香也怕巷子深」。旅遊交通系統建設包括當地社區交通系統建設和景區內交通系統建設兩部分。當地交通系統建設需要和政府相關部門進行協調。景區內交通系統建設主要包括交通線路的設計、交通配套設施的建設和交通工具的選擇等。有些景區為了保護環境質量，禁止機動車入內，需要配備一定數量的電瓶車。也有些景區將騎馬、坐轎等傳統交通方式開發成旅遊產品，其配套設施就需要單獨設計。但無論怎樣，交通線路的設計要儘量避免迂迴，儘量遵循省時、舒適的原則。

（四）客源市場定位與營銷

旅遊資源開發要取得預期的經濟、社會和環境效益，就應該注重旅遊市場的需求和變化。結合旅遊資源自身的特點和市場變化的最新苗頭，對旅遊資源進行開發才是明智之舉。所以，旅遊資源開發既需要挖掘旅遊資源自身特點，還需要瞭解旅遊需求的新變化，在此基礎上準確地進行資源開發和市場定位。在進行市場定位後，還需要探討如何進行有效地營銷，設計令人耳目一新的標誌，採用現代化的手段，透過報紙、電視、網絡等媒體將旅遊產品推向更廣闊的市場。

（五）人力資源開發

很多經驗和教訓表明，無論是對於一個旅遊目的地還是對於一個旅遊景區或景點，其吸引力的本源雖然在於所擁有的旅遊資源，但旅遊服務工作的好壞或質量高低，也會相應地增強或減弱該地對客源市場的吸引力。「祖國山川美不美，全憑導遊一張嘴」的俚語從某種程度上反映了一線旅遊服務人

員的重要性。旅遊業是勞動密集型產業，需要大量的管理人員和服務人員，管理人員可以引進，服務人員通常都大量來自於當地社區，如何開發和培養這些人員，也是旅遊資源開發需要做的工作之一。

（六）旅遊環境培育

旅遊地環境包括旅遊政策、出入境管理措施、政治動態或社會安定狀況、社會治安、民俗習慣以及當地居民的文化修養、思想觀念及好客程度等。它直接或間接地對旅遊者產生吸引或排斥作用，進而影響旅遊資源的開發效果。旅遊環境培育主要是指培育旅遊地的自然環境、文化環境和社會環境。自然環境主要是指保護與培育良好的生態環境；文化環境培育包括提高當地居民的文化修養和對旅遊者的文化引導；社會環境培育主要是指培育安定團結的社會秩序、社會與居民的旅遊觀念及政府對旅遊的管理與支持等。

思考與練習

1.你認為什麼是旅遊資源？旅遊資源有哪些特點？

2.旅遊資源有哪幾種分類方式？

3.如何對旅遊資源進行調查？

4.有哪幾種旅遊資源評價的方法？

5.旅遊資源開發要遵守哪些原則？

6.旅遊資源開發的主要內容有哪些？

第四章 旅遊者與旅遊市場及其開發

▋引言

　　小李剛剛大學畢業，應聘到一家旅行社的門市銷售部。工作的第一天，他早早來到社裡準備以飽滿的熱情去迎接每一位顧客。

　　恰好來了位中年人諮詢新疆的路線，大概是科學考察者吧，他提及想要去的景點都是固定行程中沒有的。小李打電話問了幾家長期合作的新疆當地地接社，都沒有走這些點的線路，小李只好和中年人說抱歉了。中午，經理知道這件事後，略有些責備地說：「小李啊，顧客就是上帝，像這樣的顧客很有可能背後就是十幾個甚至幾十個的科學考察大團隊，我們可以聯繫到別的地接社安排。下次注意，我們的宗旨就是不遺餘力地滿足顧客！」

　　下午來了一對新婚夫婦，想要去海南蜜月旅行。小李接受了上午的教訓，大膽承諾「我們旅行社是一切以顧客為本，按照您的需求靈活安排旅遊線路」，結果行程單被改得面目全非，經理看後，氣不打一處來：「小李：你知道行程這樣改變後我們的成本會提高多少嗎？這樣的承諾意味著當地地接社要專門派出導遊陪同。要知道我們公司是以接待北京周邊、新疆、西藏、雲南、華東五市這些地方的團隊為主，其他地區都是散客到當地統一拼團。你到底是不是旅遊專業畢業的？知不知道什麼是我們的主要目標客源市場？懂不懂得用什麼方法吸引目標市場，引導遊客消費方向？」

　　晚上次家，小李把大學課本重溫一遍終於想明白了。

　　同學們，旅遊行業實用性、操作性很強，不過這種實用性是需要理論背景去支撐的，「旅遊者需求的準確把握及有效滿足」等一系列相關問題是本章要解決的。

本章學習目標

　　1.瞭解旅遊者的概念、特點與分類。

　　2.瞭解旅遊動機及其影響旅遊決策的因素。

3.瞭解旅遊市場的概念、內涵、特徵和分類。

4.瞭解影響旅遊需求的因素並掌握預測旅遊需求的方法。

5.掌握旅遊營銷戰略決策過程與主要策略。

▌第一節 旅遊者

一、旅遊者的概念、特點與分類

　　旅遊者是旅遊活動的主體，其概念是旅遊學科理論的基礎，也是旅遊實踐的核心，更是旅遊地理學的首要研究對象；旅遊者在旅遊活動中表現出與日常生活有所不同的特點；因地域背景、文化背景、經濟背景等客觀因素的不同以及個人主觀心理需求的差異，旅遊者又分為不同類別。

　　（一）旅遊者的概念

　　粗略統計，從不同研究角度給出的旅遊者定義有多種。不過，目前占統治地位的是政府官方用於相關部門進行旅遊統計的技術性定義，根據出遊地的行政範圍分為國際旅遊者和大陸旅遊者兩大類。考慮到參加旅遊相關工作時與國際、大陸同行溝通的有效性，我們重點介紹官方定義。

　　1.國際旅遊者

　　（1）國際公認的定義

　　國際旅遊者的定義是隨著時代的變化而不斷發展的。

　　早在 1937 年，由國際聯盟統計委員會提出國際旅遊者的定義：離開自己的居住國到另外一個國家訪問旅行至少 24 小時的人。

　　1950 年，世界旅遊組織的前身「國際官方旅遊組織聯盟」對定義具體包括範圍做了修改，主要是將以修學形式旅遊的學生視為旅遊者；界定了一個新的旅遊者類型 International Excursionists，即短途國際旅遊者。

　　1963 年，聯合國在羅馬舉行國際旅行與旅遊會議，在以上定義的基礎上提出了遊客（visitors）、旅遊者（tourists）、短途旅遊者（excursionists）三種人。「遊客」是除了獲得一個有報酬的職業外，基於任何原因到一個不是

常住國家去訪問的人。「旅遊者」，即到一個國家去逗留至少 24 小時的遊客，其旅遊目的：娛樂、渡假、健康、學習和運動或者是商業業務、探親訪友、出訪、開會等。「短途旅遊者」是到一個國家逗留不到 24 小時的遊客（包括航海環遊的遊客），包括在法律意義上沒有進入被訪問國家的人（例如，沒有離開機場中轉站的航空旅行者或其他類似情況的人）。

1967 年，聯合國統計委員會透過了羅馬會議的定義。1970 年，經濟與發展組織委員會採納了該定義。1976 年聯合國統計委員會召開了由世界旅遊組織以及其他國際組織代表參加的會議，進一步明確了遊客、旅遊者和短途旅遊者的技術性定義，成為當今世界各國普遍採用的定義。具體內容：

屬於國際遊客的：

①出於娛樂、醫療、宗教、探親、體育運動、會議或過境的目的而訪問他國的人；

②中途停留在該國的外國輪船上或飛機上的乘客；

③逗留時間不到 1 年的外國商業或企業人員，包括安裝機器設備的技術人員；

④國際團體僱用的不超過 1 年或回國短暫停留的僑民。

不屬於國際遊客的：

①為移民或獲得一個職業而進入其他國家的人；

②以外交官或軍事人員身份訪問該國的人；

③上述人員的隨從；

④避難者、流浪者或邊境往來的工作人員；

⑤逗留時間超過 1 年的人。

國際遊客又分為國際旅遊者（在目的地國家的接待設施中度過至少 1 夜的遊客）和國際短途旅遊者（利用目的地國家的接待設施少於 1 夜的遊客）。

（2）中國的定義

中國基本上採用了國際上公認的對「國際旅遊者」概念的界定，並結合中國實際將國際旅遊者定義為海外遊客、海外旅遊者和海外一日遊遊客三大類。

海外遊客：來中國觀光、渡假、探親訪友、就醫療養、購物娛樂、參加會議或從事經濟、體育、宗教活動的外國人等海外入境人員，其連續停留時間不超過 12 個月，並且主要目的不是透過所從事的活動獲得任何報酬。

海外遊客包括海外旅遊者和海外一日遊遊客。海外旅遊者是指入境的海外遊客中，在中國使用旅遊住宿設施並至少停留 1 夜的外國人、華僑等。海外一日遊遊客是指入境的海外遊客中，未在中國的旅遊住宿設施內過夜的外國人、華僑等。

2. 大陸旅遊者

與國際旅遊者概念得到全世界絕大多數國家公認不同的是，各國因旅遊發展狀況不同，對大陸旅遊者的認識存在差異，以世界旅遊組織提供的「大陸旅遊者」定義為基礎，結合本國實際給出了自己的定義。

（1）世界旅遊組織的定義

1991 年世界旅遊組織對大陸旅遊者的定義：大陸居民到他通常居住地以外的大陸另一個地方旅行，時間不超過 12 個月，主要目的不是為了從訪問地獲得經濟利益。大陸遊客分為「大陸旅遊者」（在訪問地的公共設施或私人住宿設施中停留至少 1 夜的大陸遊客）和「大陸一日遊遊客」（未在訪問地的公共設施或私人設施中過夜的大陸遊客）。

（2）其他國家的定義的典型特色

加拿大和美國採用的是出行距離的量化定義，即以出行距離為標準來區別是否屬於大陸旅遊者，沒有考慮時間的因素。

以英國和法國為代表的一些歐洲國家在判斷一個人是否屬於旅遊者時所採用的標準是逗留時間的量化定義，而不考慮出行距離。

（3）中國的定義

在中國官方大陸旅遊統計中，凡是在中國境內旅遊的人員統稱為大陸遊客，包括在中國境內長住 1 年以上的外國人、華僑以及港澳臺同胞。其分為大陸旅遊者和大陸一日遊遊客：

大陸旅遊者：大陸居民離開常住地在境內其他地方的旅遊住宿設施內至少停留 1 夜，最長不超過 6 個月的遊客。

大陸一日遊遊客：中國大陸居民離開長住地 10 公里以外，出遊時間超過 6 小時但不足 24 小時並未在中國境內其他地方的旅遊住宿設施內過夜的大陸遊客。

不在大陸遊客統計之列的：到各地巡視工作的部級以上領導；駐外地辦事機構的臨時工作人員；調遣的武裝人員；到外地學習的學生；到基層鍛鍊的幹部；到境內其他地區定居的人員；無固定居住地的無業游民。

可以看出，國際旅遊者與大陸旅遊者的根本區別在於是否跨越國界，若不考慮「國際」與「大陸」的限制性區別，旅遊者概念的界定關鍵在於：以來訪者的目的區分是否為旅遊者；根據訪問者的定居地，而不是根據其所屬地來區分是否算做旅遊者，從而與旅遊的異地性相吻合；根據來訪者的停留時間，將其劃分為過夜旅遊者和不過夜的一日遊遊客。

（二）旅遊者的特點

旅遊活動是旅遊者在異地為了特定目的而開展的一系列活動，本身具有不同於日常生活行為的特點。根據以上對旅遊者概念的界定，以下具體分析旅遊者在進行旅遊活動時具備的獨有特點：

1. 異地性

旅遊者離開常住地，到異國他鄉進行精神文化活動，是一種特殊的生活方式。異地性是旅遊者進行旅遊活動時最基本的特徵，旅遊活動的發生要以行為主體的空間移動為前提，異地性排除了在常住地內的旅行和在住所和工作場所之間的往返。離開異地性的休閒活動就不能稱其為「旅」，而是發生在居住地的休閒娛樂活動。

2. 享受性

旅遊者外出旅遊的主要目的是為了滿足高層次的發展和享受的需要，因而，旅遊者的購買行為必然表現為以享受為主。旅遊者購買行為的享受性特點不僅表現在旅遊者對物質產品需求的水平遠遠高於平時，而且對服務產品的需求以及基本生活必需品的需求也往往更加嚴格。例如，旅遊者在異地旅遊時往往會出於安全、衛生、舒適，甚至是出於炫耀住星級標準高的賓館，吃昂貴的飯菜，購買奢侈的旅遊紀念品。與此同時，有些旅遊者會選擇一些「艱苦」的旅遊方式，如體驗蒙古包、探險旅遊等，這樣的旅遊方式雖然在物質方面會比較艱苦，但對於旅遊者而言，並不失為一種精神享受。

3. 業餘性

旅遊是現代社會居民的一種短期性特殊生活方式，具有業餘性的特點，業餘性就是許多國家學者講的閒暇性。這種提法，從主觀目的上是想把業務目的旅行、考察活動摒棄於旅遊之外，但是，以科學為目的的考察，在古今中外都是一種旅遊項目。因為旅遊目的之一就是「求知」，既包括業餘性的求知，也包括業務範圍內的旅遊求知活動。特別是在中國，會議、商務旅遊是重要的旅遊形式。

4. 消費性

很多研究證明，旅遊者在旅遊過程中的消費傾向明顯，哪怕是平時很節儉的人，一旦身在旅途，也會表現出很強的消費能力。有的學者認為可能受旅遊目的審美和愉悅的約束，不願意因消費這一環節的窘相而干擾到整個旅程的好心情；也可能是受其他旅遊者消費行為示範作用的影響。每個旅遊者個體情況不同，導致的原因也不盡相同。總之，在旅遊過程中，旅遊者離開了工作單位、日常生活環境，內在慾望受理性約束，控制的力量弱化，其行為在很大程度上依從情感而不是理性，在消費上表現為對自身約束的鬆弛。

5. 地域性

由於旅遊者具有異地性的特點，這決定了旅遊者的地域性。一方水土養一方人，不同地區的旅遊者無不深刻反映自己所在地的地域特性。不同區域的氣候、環境、經濟水平、文明程度不同，也體現在旅遊者身上。其具體表現包括語言上的地域差異、飲食文化上的地域差異、服飾的地域差異、言談

舉止的地域差異、宗教信仰和禁忌的地域差異，等等。旅遊從業者需要根據來訪旅客的地域性做出多元化的安排和有針對性的服務。

（三）旅遊者的分類

關於旅遊者的分類有很多標準如按地理範圍、組織形式、消費水平以及按旅遊者對目的地的熟悉程度等。分類的根本目的是為了研究旅遊活動。對於中小企業來說，市場細分是為了選定目標客源，策劃旅遊行為的發生。

根據實際工作的需要，從不同的旅遊目的將旅遊者分為五種類型：

1. 觀光型

觀光是傳統的旅遊活動類型，觀光型旅遊者是以遊覽異國他鄉的自然風光、名勝古蹟等為主要目的，是最常見的旅遊者類型。他們主要是希望透過這些觀光活動能增長見識，開闊視野，滿足「讀萬卷書，行萬里路」的需求；在旅遊活動中更重視以相對小的經濟、時間成本得到最大的收益，即遊覽較多的景點及高檔次的景區，在目的地逗留時間較少，大多對旅遊花費比較關心。

2. 娛樂消遣型

這類遊客更強調參與性，是以得到身心的放鬆、消除緊張工作狀態、享受臨時變換環境所帶來的愉悅為目的，積極尋求娛樂消遣的遊客。現代社會競爭加劇，人們的生活節奏不斷加快，城市化的發展，社會化大生產使得生活單調而無味。為了拋棄緊張生活帶來的煩惱，更多人選擇離開居住地，暫時擺脫固定社會生活圈和工作壓力，去異地消遣娛樂。隨著全球化和經濟一體化，這類旅遊者呈穩步上升趨勢，這是當今世界旅遊者的主要類型之一。

3. 文化知識型

主要是以求知修學為目的而離開常住地，參加與文化有關活動的旅遊者。他們大多對歷史文化知識有濃厚的興趣，樂意體驗民俗風情，其中一部分從事田野調查和人類學研究。

4. 公務型

公務型旅遊者以工作為主要目的，如經商、參加會議和展覽等，順便參加旅遊活動。當公務型旅遊者工作結束後，就有可能參加一些休閒娛樂的旅遊活動；有些公務活動（會議旅遊、講學旅遊）的整個過程就是旅遊活動。這類旅遊者的規模非常可觀，因其收入較高，對價格不太敏感；出行頻繁且沒有季節性；同時，公務型旅遊兼顧公務與旅遊，給旅遊目的地帶來的經濟收益遠遠超過單純的旅遊者帶來的收益，引起很多城市及相關企業的重視。

5.醫療保健型

這類旅遊者主要是透過參與有益於身心健康的旅遊活動，達到治療疾病、增強體質、消除疲勞以及愉悅身心的目的。主要旅遊活動有：溫泉旅遊、森林旅遊、體育保健旅遊、療養旅遊等。

需要注意的是，在現實生活中，大多數旅遊者的旅行目的並不是單一的，或多或少都具有多重性，即除了一個主要旅遊目的之外還有一個或多個次要目的。

二、旅遊動機及其影響因素

（一）旅遊動機及其分類

旅遊活動作為一種社會經濟現象，其最終產生既有外在因素的拉動影響，更重要的是旅遊者內在心理因素的推動。旅遊動機是直接推動一個人進行旅遊活動的內部驅動力，它由旅遊需要所催發，受社會觀念和規範準則的影響，是決定旅遊行為的內在動力源泉。

旅遊動機產生的前提是旅遊需要，旅遊需要的多樣性決定了旅遊動機的多樣性；而且，旅遊活動本身綜合性極強，因此，旅遊動機是豐富多樣的。

不同的學者對旅遊動機的分類不同，美國學者羅伯特‧麥金托什將旅遊動機分為四類：一是身體健康的動機，特點是以身體活動來消除日常生活或工作造成的緊張和不安；二是文化動機，即瞭解和欣賞異地文化、藝術、語言等；三是交際動機，包括探親訪友、商業往來等；四是地位及聲望動機，特點是在旅遊活動的交往中追求被人尊重和認可。

日本學者田中喜一將旅遊動機分為四類：（1）心情的動機，包括思鄉之心、交際之心和信仰之心；（2）身體的動機，包括治療需求、保養需求和運動需求；（3）精神的動機，包括知識的需求、見聞的需求和歡樂的需求；（4）經濟的動機，包括購物目的和商務目的等。

由於不同的標準可歸納出不同的旅遊動機。在實際工作中，我們必須根據旅遊心理的一般規律和旅遊活動的實際發展狀況進行抽樣調查，針對調查的標準設計分析旅遊動機。

（二）影響旅遊動機的主要因素

研究的主要目的是深刻把握產生動機的原因，透過對旅遊動機的激發，產生旅遊動力，使動機轉化為實際的旅遊行為。旅遊動機在表現形式上千差萬別，其形成受許多因素的影響，並不是簡單的偶然現象。對影響旅遊動機因素的分析是有效激發動機的前提。以下是對個人心理因素、背景因素的分析：

1. 個性心理因素

個人心理因素對旅遊動機的產生起著重要的作用，不同個性的人有著不同的旅遊動機，從而產生各自不同的旅遊決策行為。

首先是個人性格，它極大地影響每個個體的旅遊傾向和具體旅遊期望。外向型的人喜歡交際，活潑開朗，善於和外界接觸，語言和行為都比較敏捷，但比較輕率，不拘泥於小事，在進行旅遊決策時較為果斷，期望適時滿足旅遊動機，旅遊動機產生後易隨時改變。內向型旅遊者感情比較深沉，不愛交際，待人接物比較小心謹慎，好觀察不好表露，但常因過分擔心而缺乏決斷力，進行行為決策時比較緩慢，考慮因素全面周到。

其次是個人氣質，即與生俱來的對事物的反應。傳統心理學認為人的氣質分為多血質、膽汁質、黏液質、抑鬱質四類，不同氣質的人旅遊動機不同，有時同一個體兼備兩方面的氣質，因此旅遊動機充滿了不確定性。例如，多血質的人熱情開朗，興趣廣泛而不確定，旅遊動機也綜合多樣；抑鬱質的人安靜穩重，敏感多疑，孤立不合群，旅遊動機相對穩定；而有些人表現出兩面性，時而開朗坦率，時而細心謹慎，使得旅遊動機交叉重複。

最後是旅遊者的個人心理特徵引起的興趣、愛好差別。根據普羅格的研究，將人們按個性心理分為五大類型，表 4-1 是針對不同心理特徵對旅遊動機的影響：

表 4-1 個性特徵對旅遊動機的影響表

個性特徵	對旅遊動機的影響
追新獵奇型	希望去新奇的地方；熱衷於新發現、新經歷；願意接觸不熟悉的文化和外圍居民；希望有充分的自由時間
近追新獵奇型	較追新獵奇型稍微收斂點，希望較新的發現、新經歷；願意去不太熟悉的文化環境
中間型	中庸心理，既希望追求新奇，又顧及安全感；追求一種似曾相識而又陌生的滿足感
近安樂小康型	較安樂小康型開放一點，喜歡熟悉氣氛
安樂小康型	喜歡熟悉的地方、傳統的旅遊項目；希望一切食宿、交通路線都事先安排好，沒有任何干擾地享受度假生活

用普羅格的理論解釋旅遊動機存在合理性，但需要注意的是在實際運用中，大多數人的性格是在兩個極端「追新獵奇型」、「安樂小康型」中間搖擺，旅遊動機不是一成不變的，而是隨著時間的變化不斷變化。

2.個人背景因素

對旅遊行為產生具有恆定持續影響作用的個人背景因素很多，下面主要分析個人生活背景、文化背景、經濟背景等。

個人生活宏觀背景是包括旅遊者日常生活居住地的自然地理背景及環境質量背景。自然地理背景由地貌、水文、氣候、植物、動物等因素組成，地理環境的差異性和豐富性與人類各自居住環境的侷限性和單調性之間的尖銳矛盾，激發了人類探索未知環境的好奇心，引發了人們的旅遊動機；而居住地生態綠地面積的大小、地表水的多寡、環境的汙染程度等環境質量也是激發旅遊動機的一大重要因素，越來越多的居民渴望暫時擺脫嚴重汙染的環境，到汙染較輕或原生態無汙染的地區放鬆身心、增強體質。個人生活微觀背景

是旅遊者個體在日常生活中所屬的社會階層圈，包括圈中其他人對旅遊這種生活方式的態度與看法。

文化背景是旅遊者所處的文化環境，包括物質文化、精神文化、制度文化環境。文化是人類在社會實踐發展過程中創造的物質財富和精神財富的總和，具有地域性和傳承性，人類在不同的自然環境影響下創造出具備當地特色的物質文化景觀和非物質文化遺產，而這種文化對該區域內生活的人類思想觀念、價值取向的影響根深蒂固。由於文化本身的博大精深與紛繁多樣，旅遊者文化背景對其旅遊動機的激發要複雜得多，既包括異質文化區之間文化背景較大差異而形成的互相吸引力；也包括同質文化區的歷史文化古蹟、歷史文化遺產對人們懷古溯源情感的激發，文化發祥地對擴散區、影響區人們文化尋根心理的牽動，特殊文化對特定人群的吸引。一般來講，處在特定文化背景下的旅遊者對文化差別較大的異質文化區域更感興趣。

經濟背景包括個人所處的區域經濟環境、個人經濟條件。區域經濟背景對旅遊者動機產生較大的促進作用，經濟比較發達的地區生產力水平高、有限時間內的工作強度大，則人均國民收入相對高、閒暇時間也比較充裕，具備外出旅遊的客觀條件；同時，經濟的發達帶來的生活緊張、心理壓力需要得到定期釋放與排解，而旅遊可以暫時脫離生活節奏快的區域到節奏較慢、恬靜的田園享受生活，從而成為一種生活的必需與時尚。個人經濟條件就是個人拋除必需開支以外所剩餘的可自由支配收入，與個人所處的年齡階段、家庭成員健康狀況等相關。

三、旅遊決策行為產生的影響因素

「需要─動機─行為」是旅遊活動最終產生的一個週期，旅遊需求是人類對旅遊的渴望與慾望，當這種渴望遇到能夠充分滿足的目標時，旅遊動機便產生。然後，旅遊者會積極蒐集相關訊息，透過綜合衡量做出旅遊決策行為。旅遊決策行為決定著旅遊活動的最終成行以及旅遊行為的時間範圍、空間目的地、消費水平、旅遊方式等。旅遊決策行為受諸多因素的影響，主要包括：旅遊服務因素、個人心理因素、個人社會經濟因素。

（一）旅遊服務因素

　　旅遊服務因素是指旅遊目的地提供的基礎設施、娛樂服務設施、景區質量等供給條件。由於旅遊者進行決策時並非親臨目的地考察，旅遊服務因素對決策行為是透過「感知」來影響的，人們在進行旅遊決策時，透過媒體、雜誌、互聯網、親友同事介紹等渠道蒐集相關的旅遊訊息並把各種訊息攝入腦中，形成對外界的整體印象。在購買決策時，感知環境強烈的地方，容易引起旅遊者的購買慾望；感知印象薄弱的旅遊地，不可能成為旅遊者選擇的目的地。

　　可見，「感知」影響著旅遊者的決策行為，旅遊目的地相關企業在切實提高自身服務質量、標準的同時，更要透過旅遊促銷和宣傳手段增強潛在遊客對該地的「良好環境」的強烈感知，吸引旅遊者進行旅遊活動。

（二）個人心理因素

　　影響旅遊者決策行為的心理因素存在「共性」，但具體到每一個旅遊者其心理因素存在著「個性」差異，這種差異由於旅遊者所處的生活階段、年齡層次等不同而改變。我們主要研究年齡、性別、職業、學歷等因素對旅遊者決策行為的影響。

　　年齡的變化更多地代表可自由支配收入的變動和閒暇時間的變化。青年人對自然和社會的探索慾望強烈，閒暇時間多，但收入水平有限，旅遊追求經濟實惠；中年人在事業上有一定基礎，積蓄增加，多選擇穩定、安全、高檔次的旅遊活動；老年人時間多，但體力有所下降，更願意選擇清淨且交通方便的旅遊區。

　　性別的差異導致了男性、女性決策心理因素的不同。男性在社會上承擔更多的責任，主動性、進攻性、冒險性強，外出旅遊機會也較多，喜歡追求刺激、新奇的旅遊體驗；女性更多承擔家庭中的責任，其天生的平和個性決定更喜歡靜觀美麗的景緻以及購物旅遊等。

　　不同的職業工作環境氛圍形成不同的個性，構成旅遊決策行為的不同。企事業單位的高中層管理人員社會地位高，公費參與商務、會展旅遊的機會多，多選擇高檔次、顯身份的產品；普通大眾旅遊者收入穩定，但大部分屬於自費旅遊，對費用相對敏感，關心旅遊產品的物有所值，物超所值。

受教育水平層次的差異，影響著旅遊者的感知範圍和感知深度。由於旅遊者的旅遊願望與對外部世界的瞭解成正相比，學歷高的人較為理性，旅遊目的性強，更青睞有文化內涵的旅遊地；受教育相對少的人易受外界的影響，旅遊目的性較弱，喜歡娛樂和消遣性的旅遊活動。

（三）個人社會經濟因素

個人經濟因素主要是由個人家庭狀況決定的，家庭狀況包括家庭成員的收入條件、餘暇時間、家庭形態及家庭所處的生命週期階段。

家庭收入水平：旅遊活動是基本生活充分滿足後的一種高消費的生活方式，家庭收入特別是可隨意支配收入是人們選擇這種生活方式的基礎，決策行為受經濟能力的制約。

餘暇時間：由於旅遊活動的業餘性，使得人們無論在什麼條件下選擇旅遊決策都要考慮是否有閒暇時間。特別是有小孩的家庭，出遊時間不免受到牽絆。

家庭形態，即家庭組合方式，不同家庭成員在旅遊決策中起各自的主導作用。例如，丈夫對渡假地點、住宿條件的決策起主導作用；妻子對食品、服裝等生活必需品的攜帶與購買起主導作用；雙方共同決策渡假時間、渡假活動內容、花費預計等。

家庭生命週期：家庭生命週期分為 6 個階段，年輕的單身漢；年輕夫婦，沒有小孩；年輕夫婦，有小孩；中年夫婦有小孩且小孩在家；中年夫婦有小孩但小孩不在家；老年夫婦。一般沒有孩子的家庭旅遊慾望強，出行可能性比較大；剛剛有了孩子需要照顧，旅遊次數會大大減少；隨著孩子年齡的增加，旅遊次數逐漸增加；當孩子成家立業，夫婦無負擔往往有充分的條件進行多次旅遊。

第二節 旅遊市場概述

從經濟學的角度，市場是指在旅遊產品交換過程中所反映的各種經濟活動現象和經濟關係的總和，包括旅遊供給市場和旅遊需求市場。

從市場學的角度，旅遊市場是指在一定時間、一定地點和條件下，具有購買力、購買慾望和購買旅遊產品權利的群體，即指旅遊客源市場和旅遊需求市場。旅遊市場特徵的深度把握、旅遊市場的合理細分，對旅遊目的地開發、旅遊市場的整體管理乃至整個旅遊業的發展都具有重要意義。本節根據實踐工作的需要，從市場學角度對旅遊市場及其特徵進行分析。

一、旅遊市場特徵分析

（一）市場需求不斷擴大

第二次世界大戰結束後，世界經濟逐步恢復並進入快速發展時期，更多的工薪階層工資水平提高，擁有相對充裕的閒暇時間，旅遊走向大眾化，越來越多的人湧向旅遊勝地。同時，世界各地紛紛挖掘本地資源，論證發展旅遊業的可行性，聘請專家策劃、包裝，形成各式各樣的旅遊產品，全人類處在多樣的旅遊訊息的海洋中和鋪天蓋地的旅遊類廣告的包圍中；內心對旅遊需求的渴望推動著旅遊行為的產生，結合極具吸引力的旅遊供給相關企業宣傳的拉動，最終使得旅遊市場需求不斷擴大。

（二）客源市場的異地性

由於旅遊資源的不可移動性、旅遊產品生產與消費的同時性，旅遊者必須離開常住地到旅遊供給地消費，從而旅遊客源市場來源於目的地以外的區域。旅遊市場異地性的特點，要求旅遊目的地透過各種宣傳方式幫助旅遊者熟悉、喜歡旅遊產品，從而最終購買旅遊產品。

（三）市場的多樣性和多層次性

旅遊資源的多樣性、產品種類的多樣性與旅遊需求的多樣化共同決定了市場的多樣性。按照不同旅遊地提供產品的不同，有濱海旅遊市場、鄉村旅遊市場、會展旅遊市場、工業旅遊市場等，更多的品種將根據旅遊者的需求逐步開發。

多層次性是指旅遊市場需求偏好、形式、檔次、消費水平是不同的。例如，西方人喜歡東方的神秘與古老，東方遊客對於西方的現代化心馳神往；年輕人喜歡新鮮、刺激，老年人嚮往悠閒、輕鬆；先富起來的偏重於享受休閒，

工薪階層更喜歡經濟實惠型的旅遊經歷。旅遊產品購買形式和交換關係也呈現多層次性。

（四）旅遊市場時間上的季節性

旅遊市場在時間分佈上表現出季節性，一方面，受到旅遊目的地所處地理區位、氣候條件與自然因素的影響，景觀在不同季節的呈現不同；同時，一些節慶活動、民俗風情等人文旅遊資源也在長期的歷史演化中集中於特定時期，導致了旅遊市場的淡、旺季。另一方面，受客源市場來源地經濟發展水平和社會風俗習慣的影響，遊客閒暇時間不同，外出旅遊帶有明顯的季節特徵。

（五）空間範圍內的全球性

現代旅遊市場在空間上是以全球為活動範圍的，隨著人們旅遊經歷的不斷豐富，本國、本洲已經不能滿足遊客日益增長的遊歷需求，旅遊者的足跡早已遍佈世界的各個地區和絕大多數國家，而旅遊業對於經濟所具有的增長強大的拉動作用，使得世界各國也都積極支持和鼓勵旅遊業的發展，促進了旅遊市場在全球範圍內的流動。

二、旅遊市場細分

旅遊市場細分，是指旅遊業或旅遊企業根據旅遊者不同的旅遊需要、購買動機與習慣愛好，依據不同的標準將市場劃分為不同類型的旅遊消費者群體，每一個消費群體就是一個細分市場。

旅遊需求多種多樣，任何企業都不可能滿足全部旅遊者的所有需求，透過市場細分，掌握不同旅遊市場的特點。相關企業根據自身特點，確定有能力為之服務的特定客源，利用有限資源為目標市場提供旅遊產品，從而提高顧客滿意度。從社會整體角度來看，市場細分有利於資源在區域範圍內的合理利用，減少個體經營者盲目性的風險。

旅遊市場細分的標準很多，下表列出了根據不同劃分標準的各類旅遊市場類型。見表 4-2。

表 4-2 按照不同標準的市場細分類型表

劃分標準	細分因素	市場類型
地理因素	居住地洲別及國家；居住地經濟發達狀況；人口密度；與目的地時空距離	歐洲、美洲、東亞與太平洋、非洲市場；省內、省外旅遊市場；近程、遠程市場等
人口統計因素	受教育程度；宗教信仰；職業；收入水平；性別；年齡；婚姻狀況	老年、中年、青少年市場；公務員、教師、企事業管理人員市場；學生市場；女性市場等

劃分標準	細分因素	市場類型
消費行為因素	購買目的與動機；消費者追求的利益；消費水平、購買頻率、對品牌的信賴程度	商務、度假、觀光市場；修學市場；高端、大眾市場等
心理因素	對旅遊目的地的了解程度；對價格的敏感性；對目的地的安全信任感；旅遊偏好、個性特徵、興趣、生活方式	全包價、半包價遊客；團隊、散客、自助遊客等

　　表中列出的細分因素很多，在具體實踐中根據企業自身的整體發展戰略選取相應因素進行分析。需要關注的是市場細分後的效益性，即細分市場要具有一定的規模和穩定性，相關企業可以從中獲得短期和長期的效益。

第三節　旅遊市場的開發

一、旅遊需求及其影響因素

　　旅遊需求是在特定時期內，價格相對穩定的情況下，旅遊者主觀願意並且能夠購買的旅遊產品數量，即旅遊者對某一旅遊目的地景區（景點）的需求量。客觀上講，旅遊需求是科學技術進步、生產力提高和社會經濟發展的必然產物，對影響旅遊需求因素的分析是進行有效預測的前提。

影響旅遊需求的因素可以分為旅遊客源地和旅遊目的地兩方面，具體分析如下：

（一）經濟發展水平

一個國家或地區的經濟發展水平的高低直接影響到當地居民的收入水平，而居民的收入水平又直接影響市場的容量和消費者的支出模式，從而決定購買力水平。一般來說，目的地 GDP 的增長與該國的個人收入是成正比的，當人均 GDP 達到 300 美元時，大陸旅遊就會興起；當人均 GDP 達到 1000 美元時，人們就會有出境旅遊的需求；當人均 GDP 達到 3000 美元時，跨洲的國際旅遊的需求就會趨旺。

（二）人口特徵

人口數量規模、人口自然分佈結構、人口地理分佈等因素對旅遊需求有一定影響。人口數量的大小與旅遊市場規模成正比，人口總量越大，旅遊市場的潛在規模就越大；不同年齡、不同性別的旅遊者有著不同的旅遊偏好，旅遊企業必須研究人口年齡結構及性別的構成及其變化，據此開發出相應的旅遊產品，優化產品結構；人口地理分佈和地區間的人口流動也會引起社會消費結構和消費水平的變化，對旅遊企業來說，人口比較密集的地區，旅遊潛在市場較大。

（三）收入與閒暇

收入與閒暇是產生旅遊需求的必要條件。影響旅遊需求的並非單純的個人或家庭收入。個人或家庭的收入扣除全部納稅為可支配收入，可支配收入扣除社會消費及日常生活必需消費後為可自由隨意支配收入，決定旅遊支付能力的是這部分可隨意支配收入。可支配收入影響著旅遊者的消費水平及消費構成，還影響到旅遊者對旅遊目的地及旅行方式的選擇。

閒暇時間是在日常工作、學習、生活及其他必需時間之外，可用以自由支配，從事消費娛樂或自己樂於從事的任何其他事情的時間，只有足夠數量、相對集中的閒暇時間才能用於旅遊，零散的閒暇時間只可用於日常休閒。

（四）職業和教育水平

職業不同，相對應的社會地位、收入水平不同，旅遊需求的檔次和類型也不盡相同。一般來說，企事業單位的管理人員、高級白領、自由職業者追求高檔舒適的休閒渡假旅遊；學生、普通職員市場更傾向於經濟實惠、知識含量高的旅遊形式，他們出遊的動機強烈，利用出差、節假日旅遊的可能性大。

受教育水平越高，對旅遊這種生活方式的認可和接受越容易，對旅遊的需求越大，越是願意犧牲部分物質享受，透過旅遊獲得高層次的精神享受。

（五）資源與交通

旅遊資源的品位、知名度、吸引力是產生旅遊需求的重要前提條件，資源級別高的旅遊區比一般的旅遊區更具有強烈的吸引力。人們進行旅遊活動也總是傾向於到常住地沒有的自然資源和人文資源地區，這些地區往往能體現某一國家或某一地區的特色，是特定區域範圍內旅遊資源的精華部分，較能滿足旅遊者在自然、文化景觀方面的獵奇心理需求，在較短時間、用相對少的成本獲取較大的旅遊享受。

旅遊活動作為一種空間移動，離不開一定的交通運輸條件。現代科學技術的進步，為人類提供了方便快捷的交通運輸條件，從而促進了國際、大陸旅遊需求的迅速擴張；尤其是大型民航飛機數量的增多、列車的不斷提速、高速公路的全世界範圍內蔓延，極大地縮短了旅遊的空間距離，使旅遊者在旅遊活動的空間移動更加舒適、安全和方便，有效刺激了旅遊需求，加快了旅遊業的發展。

（六）價格與匯率

旅遊是需求彈性比較高的奢侈消費品，價格上升，旅遊需求就會下降；反之，如果價格下降，就會帶來旅遊需求的上升。

匯率其實是從國際角度對價格的衡量，在價格沒有變動的情況下，匯率下跌，則相當於旅遊價格下降，旅遊需求會增加；匯率升高，則相當於旅遊價格上升，旅遊者會適當減少出遊。例如，在 2008 年發生金融危機時，歐美國家對人民幣的匯率下降，則相同的人民幣可以購買到更多的產品項目，促進了出境旅遊市場。

二、旅遊需求的預測

對旅遊需求的預測一直是旅遊學者研究的重點,從 1960 年代起,隨著科學技術手段的不斷革新,旅遊需求預測方法也不斷推陳出新,如因素分析法、引力模型、因果分析法及經濟計量學方法等。當然,沒有一個放之四海而皆準的旅遊預測方法,旅遊市場規模、範圍不同,其各個細分市場的類型特點也不盡相同,旅遊供給方要綜合考慮各方面因素,選擇合適有用的預測方法和技術。

(一)定性方法

定性分析方法是旅遊市場分析的基本方法,主要是憑藉旅遊市場研究人員較高的專業理論素養、長期的經驗積累和敏銳的觀察力,透過邏輯分析、演繹歸納等對旅遊市場進行評估和主觀判斷。主要有旅遊者意圖調查法、銷售人員綜合意見法及專家意見法。

1.旅遊者意圖調查法

該調查法是指在給定的條件下,透過對旅遊者的深度訪問和調查估計潛在遊客的可能行為。使用調查法應具備的條件:購買者意向明確清晰、購買意向能夠轉化為購買行為、購買者願意將意圖如實告訴調查者。

2.銷售人員綜合意見法

當企業直接接近旅遊者有困難時,可請相關銷售人員分別進行預測,取期望值的平均數作為最終預測結果。

3.專家意見法

最為著名的是德爾菲法,首先請相關專家針對問題獨立提出自己的估計和假設;主持人將結果審查、彙總後,將專家意見全部公佈,專家根據上一輪預測結果,修改調整自己的意見,進行新一輪的預測,不斷循環往復,直到各位專家的意見達到一致為止。

(二)定量方法

　　定量分析模型是目前旅遊市場分析廣泛使用的方法，是應用數學和統計學等知識，對較完整和系統的資料及數據進行分析，從而對旅遊市場及其變化做出評估和判斷的方法。一般有時間序列模型、回歸預測模型、神經網絡、灰色預測等。

　　1.時間序列模型

　　時間序列模型是透過對歷史數據的外推、延伸，求取預測值，主要有簡單模型、長期趨勢預測模型、季節模型等幾種。

　　（1）簡單模型大體分為三類：簡單平均法，依據簡單平均數的原理，把預測事件中各個時期的實際值相加後平均，以平均數作為預測值；移動平均法，依據預測事件中各歷史時期的實際值確定移動週期，分期平均，以移動平均數作為預測值；指數平滑法，利用本期預測值和實際值的資料，以平滑係數為加權因子來計算指數平滑平均數，以此作為下期的預測值。

　　（2）長期趨勢預測模型是利用描述事物長期趨勢的數學模型進行外推預測，包括直線趨勢模型、非直線模型的二次拋物線模型、簡單指數曲線、修正指數曲線等。

　　（3）季節模型預測在考慮長期趨勢的情況下對季節變動進行預測，首先利用簡單模型、長期趨勢模型測定趨勢值；然後測定季節比率（預測月的歷史平均值／歷史上各月的總平均值）；最後趨勢值與季節比率相乘得到最終預測值。

　　2.回歸預測模型

　　回歸預測模型是透過對具有相關關係的變量建立回歸模型的方法進行預測，相對於時間序列模型，其考慮的因素更加全面。主要有一元回歸模型預測和多元回歸模型預測。運用回歸模型預測的程序是：首先利用相關圖判定變量間的相關類型，確定採用何種回歸模型，然後計算相關係數，判定變量間的相關程序。如果變量顯著相關，則配合回歸線建立模型進行預測，在必要時最後應予以檢驗。

（1）一元線性回歸分析：假定 X 為自變量，Y 為因變量，選取 N 個樣本值（XI，YI）作回歸直線 Y ＝ A ＋ BX，對於每一個 XI，估計出對應 YI 值，據此計算相關係數，即具有因果關係的若干變量之間的關係。

（2）多元線性回歸分析：分析的基本原理同一元線性回歸一樣，也是用最小二乘法使預測值與實際樣本值之間的總偏差（平方差之和）最小，求出多元線性回歸係數，達到回歸方程與實際數據點的最佳擬合。

3. 灰色預測

灰色系統理論（Grey System Theory）是由鄧聚龍教授於 1980 年代初提出，主要研究含有未知的或非確知的訊息、系統模型不明確、行為訊息不完全系統的建模、預測、決策和控制等問題。旅遊目的地的客流量具有明顯的動態特徵和不確定性及要素間的關係模糊性，符合灰色系統的特點，可視為一個獨立的灰色系統。因此，應用灰色系統理論進行動態預測是可行的，而且，灰色預測不需要大量的數據，對一些新興的旅遊地的市場前景預測時可以應用。

（1）數列預測。這是對系統變量的未來行為進行預測，常用的數列預測模型是 GM（1，1）。根據實際情況，也可以考慮採用其他灰色模型，在定性分析的基礎上，定義適當的序列算子，對算子作用後的序列建立模型，透過精度檢驗之後，用來做預測。

（2）區間預測。對於原始數據非常凌亂，用什麼模型模擬都難以透過精度檢驗的序列，我們無法給出其確切的預測值，這時，可以給出其未來變化的範圍，預測出它的取值區間。

（3）波形預測。當原始數據頻頻波動且擺動幅度較大時，往往難以找到適當的模擬模型，這時，可以考慮根據原始數據的波形預測未來行為數據發展變化的波形。

（4）系統預測。對於含有多個相互關聯的因素與多個自主控制變量的複雜系統，任何單個模型都不能反映系統的發展變化，必須考慮建立系統模型才能有效地預測。

三、旅遊市場營銷戰略

旅遊市場營銷戰略是旅遊企業為實現其營銷目標，以求自身發展而設計的行為綱領或方案。

（一）營銷戰略的特點

1. 全局性

旅遊市場營銷戰略是對整個企業的生存和未來發展，對企業發展方向等根本性問題的「戰略」決策，一旦確定後，在一定時間範圍內，企業的發展以此為根本準繩。

2. 系統性

企業是由不同部門組成的複雜大系統，旅遊市場營銷戰略是從全局的角度，對系統各個部分進行優化整合，以求達到整體功能大於局部功能，產生較好的總體效益。

3. 長期性

旅遊市場營銷戰略是對企業未來較長時間內發展趨勢的總定位，不僅要獲得短期內接待人次和銷售額的高速增長；更重要的是對企業營銷重點、營銷目標的長遠謀劃。

4. 適應性

市場環境瞬息萬變，旅遊市場營銷戰略要具備以不變應萬變的特點，根據動態變化的市場環境做出正確的反應並能夠充分捕捉到因環境變化帶來的市場新機會，保證企業的有效經營。

5. 風險性

旅遊市場營銷戰略關係到整個企業的生存和發展，而外部環境時刻在變化，競爭對手的實力也在日益增長；營銷戰略若不具備超前性、前瞻性，則對企業的運營指導充滿了不確定的風險。

（二）旅遊市場營銷戰略決策過程

　　旅遊市場營銷戰略的決策過程，就是在前期市場調研和預測的基礎上提出決策問題、確定決策的任務和目標，對目標實施的內外部形勢進行分析，制訂為實現目標的各種備選方案，經過認真權衡比較，擇優選取效益最大化的方案並付諸實施的全過程。營銷的戰略決策在企業經營管理中作用重大，關係到企業的興衰成敗。以下我們具體分析決策全過程。見圖 4-1。

・ 圖 4-1 市場營銷戰略決策過程圖

1. 確定目標和任務

　　此階段主要是旅遊企業明確「做什麼」，是在對市場細分、市場有效預測的基礎上確定的。營銷目標指明了旅遊企業的未來發展方向，是企業以下其他工作開展的基礎；營銷目標和任務既要有先進性又要具備現實可操作性；既要從實際出發，又要大膽體現競爭性；既要有對未來目標的定性展望，如未來發展的總體市場地位，也要重視定量技術分析，具體到利潤、市場占有率、銷售增長率等。任務和目標確定後，隨著時間推移逐次實現。

2. 形勢分析

　　形勢分析是對企業決策的內、外部環境的考察。

外部環境主要是企業周圍狀況的變化，包括政治法律因素、社會文化因素、經濟因素、人口因素、科學技術因素和自然生態環境因素等宏觀因素，也包括企業的資源供應者、購買者、中間商、競爭者以及社會公眾，是企業自身無法改變的因素，只能積極主動去適應。例如，上級主管部門意圖的改變，上級有時會從全局出發，合理調整某些企業的業務範圍，企業要服從全局的利益做適時調整。

內部環境是企業自身內部條件，包括企業優勢及現有營銷能力以及歷史上的發展特徵，是企業透過自身努力協調而改變的。

3.目標市場選擇

經過前期的詳細論證與分析，企業必須篩選出為數較少的旅遊目標市場，即企業的目標消費者。在進行目標市場的選擇時要考慮到旅遊者需求的特點、旅遊企業自身條件與競爭實力，總的標準是「選擇企業能夠充分利用自身資源條件去滿足需求的市場」。具體地講，有四個標準：

（1）可測量性。企業可以透過各種市場調查手段和銷售預測方法提前測量目標市場的現實購買力大小和潛在旅遊者購買力和購買趨勢。

（2）需求足量性。企業選擇的市場應有較強的購買力，能夠帶來良好的經濟效益。

（3）可進入性。企業的產品能夠透過競爭者設置的壁壘有效到達目標市場。

（4）易控制性。企業能夠便利地蒐集到目標市場的反饋訊息，動態調整營銷策略適應市場變化。

4.擬訂備選方案

在確定目標市場後，接下來就要為各目標市場擬訂相應的備選方案，一般包括以下三種：

（1）無差異營銷戰略，這是旅遊企業以旅遊市場總體為服務對象，以一種產品、一種市場組合吸引所有遊客。其優點在於大批生產可以帶來規模

經濟、樹立統一的形象、降低生產和營銷成本；缺點是忽視了不同消費者需求的差異性，訊息到達後可能在部分市場是無效的，造成營銷費用的浪費。

（2）差異性市場營銷策略，這是選擇細分市場中的幾個市場為目標，並且針對不同的目標市場個性採取不同的市場營銷戰略。優點是企業運用這種戰略可以針對不同的市場在渠道、促銷和定價等方面加以變動；缺點是營銷成本費用高，一般適合於規模比較大、資金比較雄厚的旅遊企業。

（3）密集性市場營銷策略，這是指旅遊企業把人力、資金、物質資源等投入到選定一個或少數的幾個特定細分市場上，實行專業化生產和經營的市場營銷策略。其優點是集中所有力量對這一個或少數幾個市場，資源得到合理利用；其缺點是一旦目標市場出現問題，企業容易陷入困境。

5.綜合評價選優

擬訂好戰略備選方案後，根據企業要達到的目標，從兩個或兩個以上可選擇的行動方案中，選取一個最佳方案並付諸實施。選優的過程就是決策的過程，按照決策的可靠性程度，可分為以下幾種：

（1）確定型決策，各備選方案所需要的條件和訊息是已知和完備的，並且每一個備選方案只有唯一確定結果；

（2）不確定型決策，備選方案的各種因素大部分是難以控制的，每一個備選方案的後果不止一個，並且決策者不能確定每一個後果出現的概率；

（3）風險型決策，在決策時雖然每一個備選方案的後果不止一個，但是決策者可以確定每一種後果出現的概率，決策後果帶有一定的風險性；

（4）競爭性決策，在決策環境中除自身外，還存在與之對立競爭的另一個決策者，兩者利益衝突。

優選決策方案後，就是方案的實施與監測以及後續的實施效果的反饋對方案的適時調整。

四、旅遊市場營銷策略

（一）旅遊產品策略

　　旅遊產品是旅遊者所購買的旅遊活動，從離家開始到旅遊結束回到家中所經歷的整個活動過程所包含的全部內容，它包括企業確定的旅遊產品生命週期策略、旅遊路線開發策略、旅遊品牌策略、旅遊產品組合策略等。

　　1.旅遊產品生命週期

　　生命週期是產品從投入市場開始，經過成長、成熟到最後被市場淘汰的整個過程。在市場生命週期各階段的營銷策略主要包括：

　　（1）投入期，也稱產品介紹期，可採用低價策略迅速擴大市場份額，也可採用高價策略限於較高消費能力的旅遊者，樹立產品形象；

　　（2）產品成長期，是指消費者開始接受該產品，產品的銷售量呈大幅增長的階段，贏利狀況相對良好，但競爭者也開始出現，旅遊企業應著手研究如何在競爭中取勝，儘可能延長成長期；

　　（3）產品成熟期，消費者已經接受了該產品，銷售量和利潤都較高，但是，由於生產競爭狀況加劇，企業需要透過增加產品內涵，向顧客提高新的利益，進一步挖掘市場潛力，擴大銷售量；

　　（4）旅遊產品衰退期，由於競爭激烈加上新的替代產品的出現，產品的銷售量迅速下降，企業要果斷決定是推出市場開發新產品，還是將產品更新換代繼續留在市場。

　　2.旅遊路線開發策略

　　旅遊路線的開發是企業遵循旅遊產品開發的原則，在滿足旅遊者需求的基礎上最大限度地有效地利用資源，設計組合最佳的旅遊路線。線路開發策略主要有：

　　（1）全線全面型策略，是指旅遊企業經營多種產品線並將其推向多個不同的市場；

　　（2）市場專業型組合策略，是指旅遊企業向某一特定的旅遊市場提供其所需要的產品，集中力量為特定的目標市場提供多樣化、多層次的旅遊產品；

（3）產品專業型組合策略，是指只經營一種類型的產品來滿足多個目標市場的同一需求。

3.旅遊新產品開發策略

新產品是指任何能給顧客帶來新的利益和新的滿足的產品。面對不斷變化的外部競爭環境，企業自身生產力改善，顧客需求層次提高，企業必須適時開發出新的產品。

（1）旅遊新產品開發的原則：獨特性，求新求異是旅遊者的普遍心理，別具一格的產品能夠產生強烈的吸引力；針對性，新產品的設計和開發必須在調查研究旅遊者的真實需求的基礎上，而不是是主觀想像出來的；經濟性，企業經營的根本目的是獲得收益，新產品必須考慮成本與收益之間的差額儘可能最大化。

（2）旅遊新產品開發的程序：①構思，即形成創意的過程，是對旅遊企業未來新產品的基本輪廓和架構的設想；②篩選，並非所有的構思都能付諸實踐，企業必須根據自身的資源和特點來對各種構思進行篩選；③形成產品概念，在概念上將產品展示給部分潛在消費者，測試其在旅遊者心目中的位置；④經濟效益分析，瞭解產品概念在商業領域的吸引力有多大及其成功與失敗的可能性；⑤產品開發，企業將產品列入實際開發項目，增加投資，建立和測試構成產品的有形要素；⑥市場試銷，將產品預銷售接受消費者的檢驗與評價；⑦正式上市，旅遊企業正式開始向市場推廣新產品，新產品進入其市場生命週期的引入階段。

4.旅遊產品組合策略

旅遊產品組合策略是指旅遊經營者根據其經營的目標、資源條件以及市場需求和競爭狀況，對旅遊產品組合的寬度、長度、深度和一致性方面實施最佳選擇的決策。

（1）擴大產品組合策略：旅遊產品廣度的拓寬，即在原有的產品組合中增加一個或幾個產品線，增加旅遊線路，擴大經營範圍；產品深度挖掘，即在原有項目上增加新內容，增加遊客的停留時間。

（2）縮減產品組合策略：經過市場運營檢驗後，產品的贏利的大小逐漸顯現，將原有的旅遊產品組合中利潤低、未來發展前景也不太明朗的項目拋棄，從而使旅遊企業可以集中人力、財力、物力，發展獲利多的產品線和產品項目。

（3）產品延伸策略：是指全部或部分地改變原有旅遊產品組合的市場定位。具體的方法有：①向上延伸，旅遊企業將原來定位於低檔產品市場的項目與線路，增加高檔產品項目，使旅遊產品進入高檔產品市場；②向下延伸策略，旅遊企業把原來定位於高檔市場的產品線向下延伸，增加低檔產品項目，擴大市場份額；③雙向延伸策略，旅遊企業將產品向上、下兩個方向同時延伸，既生產高檔產品，也提供大眾消費的低檔產品。

（4）產品線現代化策略，隨著當代科學技術的發展，一些經典旅遊產品組合的廣度、長度、深度雖然依然適合，但該旅遊產品的組合形式卻已經過時了，產品線現代化策略強調產品組合與現代科學技術相結合，如將交通方式由火車改為飛機，與時代發展同步，對旅遊產品線實行現代化的改造。

（二）旅遊價格策略

價格是營銷組合中最為靈活的因素，有效合理的價格策略對企業吸引潛在消費者、獲得利潤、占據未來發展的競爭優勢具有重要作用。

1.影響價格策略的主要因素

（1）內部影響因素：主要是營銷目標，如生存、短期利潤最大化、市場份額最大等；營銷組合策略中其他非價格營銷手段；產品成本，包括固定成本和變動成本。產品所處的生命週期不同，其定價策略應有所不同。

（2）外部影響因素：市場需求規模的大小；市場結構特徵；消費者預期心理價格及認知心理價格；其他產品如替代品、互補品的價格。

2.旅遊產品定價的方法

（1）成本導向定價，這是以成本為基礎，再加上預期利潤來確定價格的方法。①總成本加成定價法，是指把生產產品的總成本加上一定比例的預期利潤作為產品售價；②保本點定價法，以保本點的總成本為依據來定產品

價格，保本點是指總成本等於銷售總額而利潤為零時的銷售水平；③目標收益定價法，根據企業的總成本和計劃的總銷售量，加上按投資收益率確定的目標利潤額作為定價的基礎方法；④經驗定價法，是國際上較為通用的一種根據飯店投資總額的千分之一作為客房的出租價格。

（2）競爭導向定價，這是以市場競爭態勢為定價標準的方法，主要形式：①隨行就市定價法，將價格保持在市場平均價格水平上，並且隨著市場競爭狀況與需求狀況的變化調整產品價格；②產品差別定價法，將自己的產品在消費者心目中樹立起獨特的產品形象，根據自身特點，選取低於或高於競爭者的價格作為本企業的產品價格。

（3）需求導向定價法，這是以消費者需求變化以及消費者對旅遊企業產品價值認知和理解程度作為定價依據的方法。①理解價值定價法，企業以消費者對商品價值的理解度為定價依據；②需求差異定價法，根據旅遊產品的銷售對象、銷售地位和銷售時間的不同實行差異定價；③逆向定價法，依據消費者能夠接受的最終銷售價格，逆向推算出旅遊產品價格、旅遊線路組合的價格。

3. 常用的旅遊產品價格策略

（1）折扣定價策略。①數量折扣：根據消費者購買產品的數量和金額總數不同而給消費者不同的價格折扣；②現金折扣：企業對規定時間內現金付款或提前付款者所給予的價格折扣；③季節折扣：對在旅遊淡季購買商品的顧客給予一定的優惠。

（2）心理定價策略是針對顧客心理和行為傾向制定價格，企業在定價時可以利用消費者的心理因素，有意識地將產品價格定得高些或低些。①整數定價，企業給商品定價時取一個整數，顯示產品的高質量、高檔次，提高商品在消費者心目中的形象；②尾數定價，企業給商品定一個接近整數、以盡尾數結尾的價格，在直觀上給消費者一種便宜的感覺，滿足消費者求便宜的心理；③聲望定價，利用產品在消費者心中良好的聲望、信任度和社會地位及消費者對高檔產品價高質優的心理，以較高的價格吸引顧客；④分檔次

定價，將產品按檔次分為幾級，透過不同的價格創造消費者對產品質量的差異感，滿足不同消費層次的需求心理。

（三）旅遊產品分銷渠道策略

1.分銷渠道的概念及作用

旅遊產品分銷渠道又稱為銷售渠道，是指旅遊產品銷售的中間經銷機構。旅遊產品銷售渠道要解決的問題是由誰、在什麼時間、什麼地點把旅遊產品銷售給目標市場旅遊者，從而滿足旅遊者的需要，實現旅遊企業的市場營銷目標。

營銷渠道表明了產品的流透過程，在起點「旅遊產品生產者」和終點「旅遊產品消費者」之間，包括了各種代理商、批發商、零售商、其他中介機構和個人等中間環節。各渠道中成員主要執行交易、調研、促銷、協商、財務的職能。

2.分銷渠道的類型

在旅遊市場營銷渠道當中，由於旅遊市場、旅遊環境、旅遊生產者、旅遊中間商以及旅遊消費者等多種因素的影響，旅遊產品的銷售渠道也呈現出不同的狀態，一般分為以下幾種：

（1）直接渠道策略和間接渠道策略。直接分銷渠道策略是旅遊產品供給者直接把產品銷售給消費者，不利用中間商；間接渠道是旅遊企業透過不少於一個的中介機構將產品銷售給顧客，其按中間環節的多少又可分為一級渠道、二級渠道、三級渠道等類型。

（2）長渠道和短渠道。旅遊產品銷售渠道的長度是指旅遊產品從生產到旅遊者之間所經過的中間環節，中間環節越多，銷售渠道越長，反之，銷售渠道越短，最短的銷售渠道是直銷。長渠道與短渠道是一個相對的概念。

（3）寬渠道與窄渠道。旅遊產品銷售渠道的寬度一般是在一個時期內銷售網點的多少，網點的分配合理程度，寬渠道與窄渠道也是一個相對的概念，某一環節使用同類型中間商的數目越多，渠道越寬，反之越窄。

3.選擇旅遊市場營銷渠道要考慮的問題

（1）影響旅遊營銷渠道決策的主要因素。要選擇合適的銷售渠道，企業需要全面、綜合分析多方面的因素，如旅遊產品的種類、性質、檔次、旅遊市場需求特點、競爭者狀況以及旅遊中間商、旅遊企業自身的規模、產品組合及行銷能力、其他如法律、當地風俗、文化取向等。

（2）市場營銷渠道方案的設計。確定渠道成員的銷售水平及中間商分工後，設計具體的營銷渠道，主要是對渠道長度的選擇和渠道寬度的選擇。

（3）渠道選擇方案評估。對備選方案的評估，以確定最可行、最能滿足企業營銷目標的方案，其標準有方案的經濟性、可控制性、對外界環境的適應性。

（4）渠道管理。旅遊市場營銷渠道建立後，旅遊企業要對其進行管理以保證其持續、有效地運行，從而能夠達到預期的效果，主要包括渠道的協調、渠道成員的激勵、渠道成員的評估和渠道改進等。

（四）旅遊產品促銷策略

旅遊促銷是指旅遊企業透過各種手段和方式，將旅遊產品與服務的訊息傳遞給旅遊消費者，促使他們認識、瞭解、信賴併購買旅遊產品和服務，從而達到擴大銷售目的的一系列活動。促銷策略主要包括人員推銷、廣告促銷、營業推廣以及公共關係等很多內容。

1. 人員推銷

這是指透過旅遊接待人員或專職推銷員直接與顧客見面的形式，向顧客推銷產品和服務，以便增加銷售與預訂。

2. 廣告促銷

這是旅遊促銷組合中的一種主要促銷形式，是企業借助有效的廣告宣傳，向目標市場的消費者快速傳遞企業訊息，可以樹立產品和企業形象，擴大企業的影響，強化旅遊消費者的信念，激發購買慾望。

3. 營業推廣

其也稱為銷售促進，是旅遊企業用來刺激消費者購買產品而使用的短期的、非定期性的銷售措施，其目的在於短期內迅速擴大需求。

4. 公共關係

這是指旅遊企業或組織用傳播的手段，使自己與公眾相互瞭解和相互適應，以便樹立企業的良好形象，爭取公眾的大力支持，提高知名度和美譽度，達到企業目標的一種系統的管理活動或職能。

思考與練習

1. 影響旅遊動機的因素有哪些？旅遊決策行為產生的主導因素是什麼？

2. 旅遊市場需求預測的方法總結與思考，蒐集案例進行預測。

3. 旅遊市場營銷活動的流程、營銷計劃的組織、制訂、控制過程的步驟有哪些？

4. 旅遊市場營銷戰略與營銷策略的區分（找案例分析）。

第五章 旅遊交通

▌引言

　　小張想要從北京到上海去旅遊並體驗一下上海現代化的交通方式，該怎麼去呢？可選擇的方式實在太多了，火車、飛機、豪華巴士……到上海之後的行程也讓他犯難，不過到旅行社諮詢之後，小張馬上不愁了。因為，在現代旅遊業中，旅遊目的地除了需要擁有豐富的旅遊資源和獨特的旅遊景區和景點之外，還必須建立完善的旅遊接待體系。旅遊交通、飯店與旅行社並稱為旅遊接待體系中的三大支柱產業。在行、住、食、游、購、娛等旅遊活動六大要素中，交通屬於先決要素。沒有通暢的外部交通體系，旅遊目的地城市就無法把旅遊者從客源城市引進來；沒有四通八達的內部旅遊交通體系，旅遊目的地城市的旅遊景區和景點就不能串聯成旅遊線路，無法形成區域旅遊體系。而且，隨著旅遊業的發展，交通運輸已經不僅僅作為運載工具存在，有些交通工具本身就成為旅遊吸引物，成為旅行社招攬生意的項目之一。所以，小張可以開始這次愉快的旅行了。

本章學習目標

　　1.瞭解旅遊交通概念及其在旅遊業中的作用。

　　2.瞭解主要的旅遊交通類型及最佳旅遊交通方式的選擇。

　　3.瞭解旅遊交通佈局的原則及旅遊交通系統。

▌第一節 旅遊交通概述

一、旅遊交通的概念

　　交通是指各種運輸和郵電通信的總稱，有時也指運輸。交通作為人和貨物發生位移的手段是廣泛存在的。我們把利用現代化運輸工具為託運人提供人或貨物位移的公共社會服務活動或有組織的營利活動統稱為交通運輸。

　　旅遊教育出版社的《旅遊交通教程》將旅遊交通定義為：「一種為旅遊者提供直接或間接交通運輸服務所產生的社會和經濟活動」，中國鐵道出版社的《旅遊交通》指出旅遊交通是「為旅遊業由客源地到旅遊目的地的往返以及在旅遊目的地進行旅遊活動而提供的交通運輸服務。」同時，許多學者也從不同的角度對旅遊交通做出了各種界定：吳剛、陳蘭芳從旅遊交通的組成要素出發，認為旅遊交通是指為旅遊者在旅行遊覽過程中所提供的交通基礎設施、設備以及運輸服務的總稱；關宏志、任軍探討了旅遊交通規劃的基礎框架，從服務對象出發，認為旅遊交通有廣義和狹義之分，廣義的旅遊交通是指以旅遊、觀光為目的的人、物、思想及訊息的空間移動，而狹義的旅遊交通概念則將討論的對象限定在人或物；卞顯紅、王蘇潔在《交通系統在旅遊目的地發展中的作用》一文中，對旅遊交通做了較為嚴格的定義，旅遊交通是指支撐旅遊目的地旅客流和貨物流流進、流出的交通方式，路徑與始終點站的運行及其之間的相互影響，包括旅遊目的地內的交通服務設施的供給及其與旅遊客源地區域交通連接方式的供給。

　　我們認為，旅遊交通是指為旅遊者在旅遊過程中提供所需交通運輸服務而產生的一系列社會經濟活動和現象的總和。具體說來，旅遊交通是為旅遊者實現旅遊，從出發地到目的地以及在目的地內進行遊覽後再回到出發地的整個旅遊活動過程中所利用的各種交通方式的總和。包括各種交通設施以及與之相應的一切旅途服務。

　　旅遊交通是在人類科學文化、社會發展到一定程度以後，在人們對非生活必需和非生產性質的旅行遊覽活動的需求日趨迫切，而公共客運交通工具與形式不能完全滿足他們需要的情況下，逐漸產生的特殊的交通運輸形式。旅遊交通與交通運輸只是概念上的區別，在現實生活中很難嚴格區分兩者，因此，旅遊交通和交通運輸之間沒有嚴格界限，只是概念上的不同。如圖 5-1 所示。

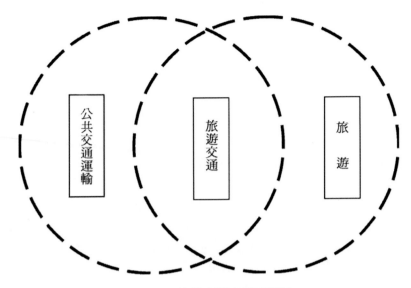

・ 圖 5-1 旅遊交通關係示意圖

　　旅遊交通活動是隨著旅遊業的興起與發展，隨著人們對高速、安全、舒適型的交通運輸需要的迅速增長而逐漸形成的，並且正在發展成為一門新興的部門經濟，因而受到經濟學家和旅遊研究者的普遍關注。

二、交通對旅遊的影響

（一）交通是旅遊業的重要組成部分

　　旅遊是發生在距常住地一定距離之外的所在地的行為，旅遊者要實現旅遊目的，首先必須實現從一個地點到另一個地點的空間轉移，旅遊行為的過程就是旅遊者空間位移的過程。交通運輸服務，即交通工具、交通道路、交通設施的服務提供構成旅遊者空間位移最基本的條件。

　　一次完整的旅遊過程分為三個階段：從常住地到旅遊地、在旅遊地各景區旅行遊覽、從旅遊地返回常住地，旅遊過程一般以旅遊客源地、旅遊目的地及內部各景點為節點，以交通路線為連線而形成閉合系統，其中包含了食、宿、行、遊等各種活動內容，不管旅遊活動涵蓋什麼內容，透過什麼方式，若要完成此閉合系統運轉，交通是首要條件。如果沒有交通聯繫，即使兩地

間存在極強的吸引力，也不可能產生大量的旅遊客流。所以說，沒有交通即沒有旅遊。

從需求方面看，交通是旅遊者完成旅遊活動的先決條件。旅遊者在外出旅遊時，就要解決從定居地到旅遊目的地的空間轉移問題，透過採用適當的旅行方式抵達旅遊地點，而且，旅遊行程本身就是旅遊活動的一部分內容。採用不同旅行方式所耗費的時間，也是需要考慮和解決的問題。旅遊者可用於旅遊的餘暇時間總是有限度的，如果克服空間距離所占用的時間超過一定的限度，旅遊者則會改變對旅遊目的地的選擇，甚至會取消旅遊計劃。

從供給方面看，交通則是發展旅遊業的命脈。旅遊業是依賴旅遊者來訪而生存和發展的產業。只有在旅遊目的地的可進入性使旅遊者能夠大量地、經常地前來訪問的情況下，該地的旅遊業才會有不斷壯大和發展的可能。

從旅遊收入方面看，交通運輸業作為旅遊業的重要部門，本身也是旅遊收入和旅遊創匯的重要來源。在任何國家的大陸旅遊收入中，交通運輸都占有突出的比重。據《旅遊統計年鑒》，歐美遊客來中國旅遊，其交通費用的支出（包括國際往返交通費、在中國旅遊期間的城市間交通費和市內交通費）往往要占其旅遊費用的一半以上。

（二）旅遊發展的歷史與交通運輸關係密切

各個時代交通的發展為旅遊業創造了充要條件，推動了旅遊業的產生、發展和騰飛，可以說，旅遊的發展史也是一部交通的發展史，「旅遊」沿著「交通」的足跡漸行漸遠，乘著「交通」的翅膀愈飛愈高。

奴隸社會時期，在歐洲，由於古羅馬政府在大陸境內修築了許多寬闊的道路，方便了人們的出遊，而交通驛站的設立，也促進了早期旅館的產生。這些旅行設施的發展，反過來又推動了旅行人數的增加。

在封建社會，以中國為例，由於水陸交通的發達，通濟渠、邗溝、永濟渠、江南河的開鑿，「馳道」和「直道」的鋪設，使得人們的出遊旅行變得更加普及。經濟和交通的發展，為早期的旅行發展提供了必要的經濟基礎和物質條件，參加旅行的人數和範圍都有了明顯增加。

到了近代社會，蒸汽機技術在交通運輸中的應用，使大規模的人員流動成為可能。人們開始利用新的交通工具。新旅行方式遠比馬車旅行費用低廉，使得更多的人有能力支付旅行費用，擴大了外出旅行的人數，也使旅行速度大大加快，縮短了旅行所需要的時間，為人們抽時間短期外出旅遊提供了可能；隨著鐵路網絡的不斷擴大，加之火車速度加快等原因，人們外出活動範圍的半徑得以增加。旅行方式的進步，不僅使工商人士的業務旅行大大增加，還為以消遣為目的的旅遊創造了便利條件。

現代旅遊會有今天的規模，其活動範圍會擴展到世界各地，一個重要原因也是由於現代交通運輸的發展。隨著汽車、飛機等現代交通工具的問世，極大地增加了人們解決外出旅遊中的時空困擾問題，使時間得以近一步縮短，從而為遠程旅遊提供了新的方便條件。第二次世界大戰後旅遊，特別是國際旅遊的迅速發展同民用航空的普及是分不開的。見表 5-1。

表 5-1 中國旅遊交通的發展歷程和其對旅遊業的影響表

時期	交通條件	對旅遊業的影響
古代旅遊（秦朝—1840 年）	水路交通相對發達，造船技術日益成熟；陸地道路系統較密集，設施逐漸完善，大修馳道、驛道，基本以人力、畜力和自然力為主要交通工具	產生了以娛樂、宗教、遊覽為主要目的的非生產性旅行，如帝王巡遊、封建官僚宦游、文人學士漫遊、和尚道士方游等旅行形式
近代旅遊（1840 年—1949 年）	以機械動力為牽引力的現代交通業產生，創立了輪船招商局等交通運輸業，使用蒸汽輪船；興建鐵路，但各地鐵路網路布局相當不合理；航空業也開始起步，與旅遊活動聯繫；運輸業受外國列強控制，發展受限，戰爭破壞交通道路和交通設施，影響交通安全	旅遊活動只是少數富有階層進行的奢侈享受，旅遊發展緩慢，困難重重

時期	交通條件	對旅遊業的影響
現代旅遊（1978 年—現在	各種新型的交通工具大量應用到旅遊活動中，如功能齊全的豪華游船、舒適安全的豪華旅行車； 交通工具的品種、數量、質量都大爲改觀； 鐵路、公路等陸路交通網路密集，私人汽車增多，公路等級提高； 航空業大大發展	旅遊活動頻繁，日益大眾化、全民化，人們出行頻率、出行距離、出行天數顯著增加； 旅遊方式多樣化、安全舒適、自由靈活； 國際旅遊發展迅速

三、旅遊對交通的影響

交通對旅遊的發展影響巨大，但同時，旅遊對交通的發展也造成相當大的促進作用。兩者相輔相成，互相影響。

為滿足人們對旅遊的日益增長的需要和多樣化的需求，不斷構建和改造交通運輸的基礎工程，包括道路、機場、港口、碼頭等，並且促使這些建設工程日益向現代化發展，促使交通運輸工具的研製與使用向高速度、豪華、舒適、多功能方向發展，帶動交通運輸服務業的發展，使交通設施不斷健全，交通服務日益豐富和人性化，交通環境突出自然人文性。同時，旅遊發展促使交通走向專業化，交通日益與旅遊融合，從公共基礎交通中分化出來，形成具有新功能和新意義的旅遊交通。

以航空運輸和鐵路發展為例，航空旅行的主要優點是舒適和快捷。作為現代大眾旅遊的主要方式之一，航空業的發展在很大程度上依賴於旅遊業的發展。一個國家和地區旅遊業開展的程度如何，將直接決定著航空業客源的多少。旅遊包機的發展，在航空史上就是一個特例。很多國家的旅遊經營商在組織包機旅遊、特別是組織包機國際旅遊時，都利用包機作為主要旅行方式。在歐美國家中，規模較大的旅遊經營商很多都擁有自己的包機公司或者同經營包機業務的航空公司有密切的合作關係。在中國，許多有吸引力的景點或城市都有了旅遊包機。2001 年，北京有能力的出境旅行社都推出了去普吉島的包機。而旅行社組織的境內旅遊的包機更是數不勝數。在 2002 年

「五一」期間，北京出境和大陸旅遊包機數量達到了 100 多架次。如今，包機旅遊已經成為每個黃金週期間不可缺少的一種方式。另外，不管民航是否開售打折機票，一個不爭的事實已經擺在了面前，越來越多的旅遊者開始選擇乘坐飛機旅遊。旅遊業的發展極大地帶動了航空運輸業的發展。

在出遊者當中，占相當大比例的人願意選擇火車，因為對於工薪階層的旅遊者來說，坐火車更經濟。近年來，隨著出行人數的不斷增加，中國鐵路的改革、發展也加快了步伐，鐵路在面貌上發生了很大的變化。隨著鐵路的提速，鐵路的產品結構也進行了重大調整，鐵道部相繼推出了朝發夕至、夕發朝至、城際快車、旅遊專列等服務品種，更加適應了市場的需求。鐵路的市場競爭力明顯增強。毋庸置疑的是，鐵路的幾次提速和特色產品的推出都與旅遊業的快速發展分不開。可以說，如果沒有旅遊就不會有假日列車。

四、旅遊交通在現代旅遊業中的作用

旅遊交通在現代旅遊業的發展中起著非常重要的作用。它連接旅遊目的地和客源地，完成遊客、訊息在旅遊目的地和客源地間的流動。交通的便利與否直接影響旅遊者對旅遊目的地的選擇和旅遊日程的安排，道路質量的好壞更關係到遊客的旅遊經歷和心情，極大地影響旅遊者整個旅行的質量和滿意度。而且，交通還在很大程度上控制著旅遊資源吸引力大小，決定著旅遊資源開發規劃效果的好壞。因此，如果區域旅遊交通條件發生變化，將對整個區域旅遊產業的發展產生重大影響。

（一）促進旅遊資源的開發和利用

交通是影響旅遊資源吸引力大小及旅遊開發規劃的關鍵因素，交通基礎設施的不健全對於正在開發或已經成形的旅遊地來說，無疑是繼續發展的瓶頸。沒有暢通、安全、便利的交通，就不可能有規模化和長期發展的旅遊經濟。正所謂「蜀道難，難於上青天」，旅遊資源本身的品位再高，如果沒有快捷、舒適的交通做後盾，將無法充分發揮其潛在優勢，經濟效益也就無從談起了。

（二）有利於旅遊資源和環境生態的保護

　　旅遊資源分為人文資源和自然資源，自然資源豐富的地區一般交通不發達，經濟比較落後。為了快速發展經濟，人們只有依靠對自然資源的開採，交通的發展可以帶動當地經濟的發展，從而減少對自然資源的開採，保護環境生態。

　　目前，旅遊可持續發展主要面臨兩大問題：旅遊資源利用與保護的問題；旅遊生態環境承載力的問題。由於盲目開發，有些地區許多珍貴的旅遊資源在開發的同時遭受人為破壞，而旅遊景區則面臨著日益嚴峻的城市出遊壓力，尤其是世界遺產地，長時間超負荷運轉勢必使其生態環境遭受致命的破壞，竭澤而漁的經營方略勢必導致許多珍貴旅遊資源的湮滅。交通的發展也可以促進區域旅遊的合作，透過合作開發共享旅遊資源，有效保護生態環境，透過合理分散客流，減輕超載景區壓力才能實現區域旅遊的可持續發展。

（三）加快區域旅遊網絡化服務的形成

　　由於旅遊交通的發展，人們出行更加方便快捷，交通的網絡化也促進了旅遊線路網絡化的形成，從而導致了旅遊網絡化服務需求的出現。人們的外出旅遊不再是簡單的「點—線」模式，而是網狀模式。因此，一家旅遊公司很難實現對客戶的全程服務，這就需要與異地的一家旅遊公司或者多家旅遊公司進行合作，只有這樣才能滿足人們網絡化旅遊的需求。交通的網絡化使得網絡內各城市之間的聯繫更加緊密，旅遊企業的人、財、物的流動更加頻繁，只有提高區域旅遊網絡化服務，才能保證旅遊經濟的順利運行。

（四）提高旅遊者的滿意度

　　當旅遊者最終確定了旅遊目的地，從開始遊覽到旅行的結束，這一過程中的所有影響旅遊者旅遊經歷的環境、行為、服務都將納入對旅行質量的評估或滿意度的評估。在食、住、行 3 項因素中，對餐飲和住宿的評價會因為旅行者不同的個性、喜好而產生較大分歧。但是，對於交通的評價，卻往往具有一致性。旅途中的舒適度、快捷度等，都是旅行者進行評價的重要方面。因為它不僅影響到遊客的日程安排，更關係到遊客的精力和心情。安排不當的交通或低質量的交通，會使遊客勞累和煩躁，這極大地影響了旅遊者整個

旅行過程中的質量和滿意度。而交通問題也正是目前旅行者投訴的焦點問題
之一。

第二節 旅遊交通的類型

一、旅遊交通的分類

交通運輸的類型主要由三部分構成：線路、運輸工具和站場。根據交通
工具、線路和地理環境，可將現代旅遊交通分為航空、鐵路、公路、水路和
特種旅遊交通五種基本類型。每一種旅遊交通方式又由客運工具、客運站場
和客運線路三個基本生產要素構成。各種交通方式根據其自身的優勢分工協
作，分別主導不同運距、不同運速、不同運價的旅遊交通客源市場，同時又
優勢互補，互相銜接，彼此競爭，共同構成現代旅遊交通綜合體系。見圖5-2。

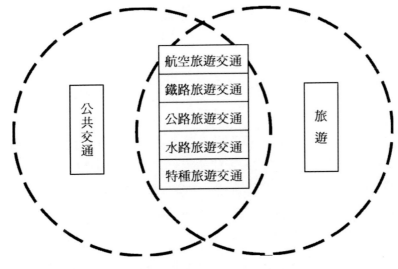

· 圖 5-2 旅遊交通類型示意圖

二、各類旅遊交通方式概述

（一）航空旅遊交通

航空運輸是國際旅遊者使用最為頻繁的交通方式之一，世界上約有 35%
的國際旅遊者乘飛機旅行。它以機場為客運站場，飛機為客運工具，航空線

為客運線路，主要從事遠距離旅遊運輸活動，如大陸大城市間旅遊包機和國際定期航班運輸等。其運輸優勢表現為速度快、航程遠、乘坐舒適、可跨越天然障礙等；其劣勢主要是價格高、耗能大、靈活性差、遊覽功能弱。航空旅遊交通在 400 公里～ 500 公里的長距離旅遊和國際旅遊中占有重要地位，有無航空條件是能否大規模開展國際旅遊業的前提，航空運輸業的發達程度是衡量各國旅遊業發展水平的重要標誌之一。

航空旅遊交通是旅行速度最快的現代旅遊交通方式。噴氣式民用客機巡航速度一般為每小時 900 公里左右，比行駛在高速鐵路上的列車快 2 倍～ 3 倍，比行駛在高速公路上的汽車快 8 倍～ 10 倍，比高速遠洋的遊船快 15 倍～ 24 倍。運輸速度快有利於減少旅遊者在途旅行時間和旅行的疲勞感，相應地增加實際遊覽時間，符合旅遊者對「旅速游慢」客運方式的基本要求。

現代遠程客機具有優越的續航性能，可持續飛行 10 余小時，逾數萬公里，成為連接世界各國的空中長廊。航空運輸沿直線運行，少走或不走「彎路」，相對縮短了始發地與目的地之間的旅行距離，航程遠的優勢也就越發突出，也正是這個優勢使航空運輸成為國際旅遊最為重要的交通方式。事實上，1970 年代以後出現的大規模國際旅遊活動正是遠程噴氣式飛機普及應用的結果。

現代旅遊航空運輸的主流機型——噴氣式客機，採用仿生學流線型外形設計，巡航高度在 1 萬米左右，因此摩擦阻力小，基本不受低空氣流影響，飛行平穩，乘坐舒適。現代寬體客機，客艙寬敞，座位行間距離大，坐、臥、行皆便。此外，航空運輸還以高科技硬體設施和高水準優質服務著稱，有利於滿足旅遊者對高品位物質享受和精神享受的雙重需求。

民用機場一般坐落在城市遠郊，嚴重依賴機場班車或地鐵等地面銜接交通工具，因此，航空運輸缺乏靈活性，而且在短距離運輸方面難以發揮速度優勢。航空運輸基礎設施建設和運營成本遠遠高於其他交通方式，因而平均運價最高。

（二）鐵路旅遊交通

　　鐵路運輸以火車站為客運站場，以旅客列車為客運工具，以鐵路為客運線路，主要從事中距離旅遊運輸活動，如在旅遊城市之間開行旅遊列車和假日列車等。世界上約有 6% 的國際旅遊者使用這種交通方式。鐵路運輸具有客運量大、票價低、受氣候變化影響小、安全正點、環境汙染小等優點，符合經濟、舒適、安全、準時以及環境對交通的要求。其劣勢主要是：修建鐵路工程造價高，受經濟和地理條件等限制往往不能在短期內修建或延伸。

　　現代鐵路運輸採用專用軌道，實行電子電腦調度、控制和監控，加之受氣候因素影響較小，所以，不但不易發生交通事故，而且能夠保證列車正點運行，便於旅遊者安排行程。此外，電氣化機車直接利用電能，基本上無空氣汙染，已成為世界各國重點發展的綠色環保型交通方式。

　　鐵路旅客列車載客量大，單位運輸成本低，因而客運價格適中。乘坐臥鋪車廂的旅遊者，在旅行過程中就宿車內，節約了昂貴的飯店住宿費用，顯得十分實惠。旅客列車席位類別較多，從經濟型硬座、硬臥，到舒適型軟座、軟臥，乃至豪華型軟臥包廂，可滿足各種消費層次旅遊者的多樣化需要，具有良好的性能價格比，更增強了經濟實惠的優勢。

　　隨著既有鐵路提速改造和高速鐵路建設進程的加快，鐵路運輸速度和效率不斷提高。在日本和歐洲，時速 200 公里～ 300 公里的高速鐵路已十分普及。經過兩次大提速，中國骨幹鐵路快速列車最高時速已達到 160 公里，廣深準高速鐵路列車最高時速已超過 200 公里。高速鐵路列車在 600 公里～ 800 公里行程範圍內，速度優勢最大，堪與航空運輸一爭高低。目前尚處於研製和小規模試營運的磁懸浮列車，運行時速可達 400 公里以上，是高速鐵路的一倍。據專家預計，這種列車有可能在 21 世紀得到普遍應用，成為中、遠距離高速交通運輸的主要方式之一。列車速度的提高，大大增強了鐵路的透過能力，使得多班次、高頻率運輸成為可能，因此，旅遊鐵路運輸還具有快速高效的優勢。

　　鐵路運輸專業化程度高，從路網規劃、建設，到列車製造、編組，乃至運力安排、調度，都需要高度集中的統一指揮，因此缺乏靈活性和機動性。旅遊鐵路運輸沿專用軌道運行，平穩性優於公路、水路運輸，但受輪軌間強大摩擦阻力的影響，噪聲和震感明顯，因此舒適性遜航空運輸一籌。

（三）公路旅遊交通

公路運輸是最普及的短途旅遊交通方式，世界上50%以上的國際旅遊者、發達國家80%左右的大陸旅遊者乘坐汽車出遊。它以汽車站為客運站場，以汽車為客運工具，以公路為客運線路，主要從事 200 公里以內的短距離旅遊客運和專項探險旅遊運輸活動，如市內旅遊客運、景點觀光和汽車越野專項旅遊等。公路運輸的優勢表現為靈活方便、易於遊覽，能深入到旅遊點內部，實現「門到門」的運輸；對自然條件適應性強，一般道路都能行使汽車；能隨時停留把旅遊活動從點擴到面上；高效省時，公路建設投資少、占地少、施工期短，見效快。其劣勢是速度慢、運距短、舒適性較差、可變資本高、運費較高、受氣候影響大、安全係數低等。

公路運輸具有路網密度大、站點覆蓋面廣、客運班次頻繁等特點，因此乘坐十分方便。團隊或散客旅遊者租車旅遊，可以自行確定旅行時間和線路，隨時停車遊覽、用餐和休息，非常靈活。旅遊者駕私車出遊，更是不受時間限制並可根據需要任意增減遊覽景點，適時調整行程計劃，因而更加靈活方便。

旅遊公路運輸速度較慢，行駛時可貼近或穿越城鄉，還可直抵旅遊景區（點）或活動場所，因此便於旅遊者觀賞沿途風貌，欣賞旅遊吸引物，參與各種旅遊活動。旅遊汽車特別是越野汽車，動力強勁，減震性能優越，適於在各種路面行駛，成為探險旅遊廣泛採用的交通工具。旅遊宿營車和流動旅館汽車，集行、住、食、游等多功能為一體，成為專項旅遊和家庭渡假旅遊的理想交通工具。

公路運輸可實現「門到門」直達運輸，有效節約了座位預訂、行李託運、中轉換乘等所需時間，在短距離運輸中顯示出便利省時的優越性。公路運輸以單車為運營單位，調度靈活，可根據客源量的多少隨時發車，從而使旅遊者縮短了候車時間，相對增加了有效遊覽的時間。

旅遊公路運輸運行速度較慢，在高速公路速度限制在 120 公里／小時以內，在二級公路限制在 80 公里／小時以內，在城市街道限制在 70 公里／小時以內。受運速制約，其運輸距離以不超過 200 公里為最佳。此外，受公路

等級、交通管制、汽車性能以及駕駛人員素質等多種因素的影響，旅遊公路運輸的舒適性和安全性相對較差。

（四）水路旅遊交通

水路運輸以港口為客運站場，以船舶為客運工具，以水上航道為客運線路，主要從事水上遊覽和中距離旅遊運輸活動，如遠洋巡遊和內河客運等，約承擔世界上 8% 的國際旅遊交通運輸量。水路旅遊交通方式包括功能和特點反差極大的兩種基本類型，即水上客運和水上遊覽。前者以運送旅遊者為主要功能，運輸優勢是價格低廉、運載量大、能耗少、成本低。劣勢是速度慢、舒適性差；後者以觀光、渡假為主要功能，優勢表現為豪華舒適、安逸浪漫，劣勢主要是速度慢、價格昂貴。

以旅客運輸為主要功能的近海、湖河水運方式，多利用天然水道，運輸能力極強。據統計，長江的運輸能力相當於 6 條同樣長度鐵路，遠期規劃要達到相當於 10 條鐵路的運輸能力；美國密西西比河的運輸能力相當於 11 條同樣長度鐵路；德國境內萊茵河段的運輸能力相當於 19 條同樣長度鐵路。航道建設投資少，客運量大，降低了水運方式的單位運輸成本，一般為鐵路運輸的 1/8 ～ 1/4，因此運價低廉。

現代遠洋遊船和內河豪華遊船在很大程度上已超越了水運傳統意義上的單一客運功能，成為集行、食、住、游、購、娛等多功能為一體的豪華旅遊項目。尤其是 7 萬噸級左右的巨型遠洋遊船，在碧波蕩漾的大海中亦能平穩行駛，為旅遊者提供了迥異於陸地的浪漫與幽靜環境，適於觀光、渡假和娛樂旅遊。巨型遠洋遊船巨大的運載能力和碩大的船體，為配備完善而豪華的旅遊設施提供了可能，這是其他交通方式不可比擬的。例如，美國荷美航運公司旗下的 6 艘豪華遊船，每艘遊船載客量一般為 1200 人，平均每 2 位遊客配備 1 名服務員，服務十分周到。船上有甲板觀景臺、夜總會、健身房、溫泉浴室、游泳池、音樂酒吧間、賭場、圖書館、電腦工作間和免稅商店等，設施極為奢華、齊備。據統計，1991 年世界遊船旅遊者中有 50% 以上為回頭客，這表明遊船旅遊的豪華性與舒適性對旅遊者具有極大的吸引力。

受摩擦、興波、渦流等水阻力的影響，水上運輸是四大現代交通方式中速度最慢的一種，內河客船的速度一般為 10 節（18.5 公里／小時），內河遊船一般為 15 節（27.78 公里／小時），沿海客船一般為 20 節（37.04 公里／小時），遠洋遊船一般為 30 節（55.56 公里／小時）。同時，受風浪等外力影響，船舶常處於搖擺和沉浮運動狀態，從而使其舒適性大大降低。另外，由於江、河、湖、海在地理上分佈不均，並嚴重受制於冰凍、臺風等惡劣氣候條件，水路運輸的靈活性和安全性不夠理想。

現代水路交通正在朝兩個方向發展，一是提高速度，克服自身的不利條件，與其他交通方式競爭，例如氣墊船的使用。二是充分利用輪船體積大，具有擴大服務設施的可能性等特點，逐漸向旅遊設施完備、豪華舒適的方向發展，滿足遊客的服務需求，成為專為旅遊服務的游輪。

（五）特種旅遊交通

受旅行習俗、地理環境、科技發展水平等因素的影響，除常規現代交通方式以外，世界各地還存在著豐富多樣的特種旅遊交通方式。特種旅遊交通方式的客運站場、客運工具、客運線路多種多樣，無統一固定模式，主要從事遊覽性運輸活動。其主要運輸優勢表現為類型繁多、遊覽性強、文化含量高和價格較低（特種現代方式除外），其劣勢主要是靈活性差、客運功能弱（有些甚至不具備客運功能）、舒適性差（特種現代方式除外）。

特種旅遊交通方式類型繁多，從其適應的地理條件上可分為平地、坡地、山地、沙漠、草原、雪地、水上、水下、空中等類型，如平地的黃包車、坡地的旱地雪橇、山地的滑竿、沙漠的駱駝、草原的勒勒車、雪地的雪橇、水上的羊皮筏、水下的觀光潛艇、空中的熱氣球等；從歷史沿革上可分為傳統、現代、超現代等類型，如傳統的獨木舟、馬車和溜索，現代的摩托艇、索道纜車和滑翔機，超現代的氣墊船、磁懸浮列車和太空船等；從主要功能上可分為客運、觀光、娛樂、健身、競技等類型，如以客運為主的水翼船、以觀光為主的索道、以娛樂為主的仿古遊船、以健身為主的自行車、以競技為主的皮划艇等。

　　特種旅遊交通方式具有優越的遊覽性。首先，它們在運輸形式上千奇百怪，在功能上千差萬別，能夠滿足旅遊者求新、求奇、求特、求異的多樣化特殊遊覽目的。其次，它們一般具有極強的參與性，多數可由旅遊者親自駕馭並從中得到獨特、刺激的體驗經歷。最後，它們的普及程度一般較低，有些只保留在偏遠少數民族地區，有些只在實驗基地進行小規模試運行，具有濃厚的民族、地方或科幻色彩，能夠滿足旅遊者懷古和探知未來的特種需求。

　　多數特種方式存在於特定的社會文化環境之中，從而使旅遊者得以體驗這些方式所代表的地方民俗文化。比如，羊皮筏漂流可以使旅遊者親身體驗中國西北部黃河中游回族傳統的水上交通文化；溜索使人領略到西南山區少數民族的傳統山地交通文化；烏篷船則令人感受到紹興地方特色濃郁的水鄉交通民俗。特種傳統方式蘊涵著古樸原始的文化內涵，特種現代方式孕育著五彩繽紛的高科技未來，充分反映出人類交通運輸科技文化的傳承脈絡。

　　特種傳統旅遊交通方式，如羊皮筏、雪橇和黃包車等，一般只需簡易的運輸工具、站場和線路，因而運營成本低，運價低廉。但是，特種現代旅遊交通方式，如磁懸浮列車、遊覽索道、水翼船等，則需要高科技運輸工具、專用站場和專用線路，因而運輸成本較高，運價也相應較高。

　　運輸站場、工具和線路的多樣性，決定了特種旅遊交通方式的地域侷限性和孤立性。它們彼此割裂，無法形成統一標準的網絡體系，因而缺乏常規交通方式所擁有的高效客運功能和靈活性。特種旅遊交通方式，或是歷史的遺存，或是未來的雛形，或是景區（點）的配套設施，因此其運速、運距十分有限。除磁懸浮列車、氣墊船、水翼船等高科技運輸方式外，特種旅遊交通方式的舒適性一般較差。

三、最佳旅遊交通方式的選擇

　　一般而言，旅遊交通是依據運輸活動的地理特徵進行內部分工的，即公路、鐵路承擔陸路運輸，航空承擔空中運輸，水路承擔水上運輸，特種旅遊交通方式承擔特殊地理環境的運輸。然而，在多種交通方式並存的現實生活中，旅遊者往往不是根據運輸活動的地理特徵來選擇交通方式，而是依據交通方式的舒適性、遊覽性、靈活性、準確性、經濟性、及時性、靈活性、方

便性、快捷性、安全性等綜合優勢來決定旅行的方式。各種旅遊交通方式都擁有其各自的運輸優勢和劣勢（見表 5-2），能夠滿足不同運輸需求旅遊者的特定需要並以此在不同的客源市場上占據著主導地位。

表 5-2 各種旅遊交通方式的優勢和劣勢對比表

類　　型		運距	運速	運價	舒適性	遊覽性	靈活性
旅遊公路		短	低	低	中	良	優
旅遊鐵路		中	中	中	良	中	良
旅遊航空		長	高	高	優	差	中
旅遊水運	一般	中	低	低	差	良	中
	遠洋游船	長	低	高	優	優	差
特種旅遊運輸	一般	短	低	低	差	優	差
	高科技運輸	短	高	高	良	優	差

第三節 旅遊交通的佈局與發展

一、交通運輸佈局

交通運輸佈局又稱交通運輸配置，它是指鐵路、公路、水運、航空和管道等交通運輸方式的線路、站港等建築設施及其相關的技術設備所組成的交通運輸網的地理分佈。交通運輸佈局的研究，目的在於加強地區之間的聯繫，提高運輸能力，降低運輸成本，建立合理的綜合交通運輸網，以求獲得交通運輸最大的經濟效益和社會效益。旅遊交通佈局是交通運輸佈局中的專項內容之一，也是旅遊地理學研究的重要內容之一。

二、旅遊交通佈局

旅遊交通的佈局直接影響到旅遊業的發展，旅遊交通建設應以客源市場的現實需求、潛在需求和旅遊生產力佈局為導向，在數量、質量和檔次上適度超前，以滿足旅遊業發展的需求。在旅遊交通佈局中應注意以下幾個問題：

（一）建立完善的旅遊交通格局

這要求構築由航空、鐵路、公路、水路以及特種旅遊交通組成的多功能、全方位的旅遊交通格局。完善的旅遊交通格局，包括旅遊目的地與主要客源之間的交通，旅遊目的地與各服務區之間的交通以及旅遊區內部景區與景點之間的交通。在進行線路開發和運營管理時，必須以市場需求為導向，以公平競爭為原則，以服務質量為基礎，適度超前發展。

（二）提高交通服務質量

交通佈局應提高交通的快捷性、舒適性。也就是說，旅遊交通佈局應有助於增加旅遊地交通的安全性、快捷性和舒適性，從而提高旅遊過程及旅遊地的魅力。為滿足高消費層次遊客的需要，在通往各主要景區的旅遊線路上，可添置高檔的旅遊交通工具，以提高遊客的舒適度、滿意度和增加安全感。

我們可以建立科學的旅遊交通標誌系統和服務體系，加強道路出入口、重要旅遊通道以及旅遊交通站點的設施建設和形象建設，方便遊客等候、乘坐和轉換旅遊交通工具，可在主要集散地安設機動交通工具服務遊客。

（三）注重保護資源與環境

資源與環境的保護是旅遊交通佈局中不可忽視的一個重要問題。中國是一個歷史文化資源和自然遺產十分豐富的國家，佈局不當，致使交通故障、廢氣汙染等因素對歷史文化資源和自然遺產造成破壞的例子屢見不鮮。例如，垂直交通設施的建設會破壞景觀環境，引起水土流失，因此，興建索道、纜車等旅遊景區內的垂直交通應持謹慎態度。大量的尾氣排放會引起空氣汙染，由於空氣中的氧氣含量減少，交通燃料的不充分燃燒，更會導致嚴重的大氣汙染。因此，應保證交通工具停留在景區外圍或旅遊集散地的專用地點。例如，從景區大門至景區核心的範圍內，應儘量採用「生態車」、「環保觀光車」等交通工具，除管理巡邏車輛外，其他燃油車輛一律不得進入。

（四）豐富交通工具類型

考慮到環保的需要，景區間和景區內的線路除了使用環保公交車輛外，在某些線路和景區內部還可以考慮使用電瓶車、馬匹、轎子、畜力車輛、山地自行車等形式豐富的特種旅遊交通工具，如開設騎馬專線、轎子專線等。這樣不僅可以達到環境保護的目的，而且還增加了旅遊的樂趣。水庫型景區

可以採用遊船、電瓶船、快艇、木船等水上交通工具。漂流可採用竹筏、皮筏等交通工具。

（五）合理佈局停車場

旅遊服務中心均應根據交通規模建立相應的停車場，景區內部也應設立規模不等的停車場並在周邊預留土地，以備拓建所需。同時，星級酒店、大型餐娛購場所也應配停車場或一定數量停車位並納入等級評定內容之中。

三、旅遊交通系統

（一）旅遊交通系統的概念

旅遊交通系統是指為發展旅遊服務，由包括鐵路、公路、水運、航空等各種運輸方式及其所屬站、港、場和線路所組成的旅遊服務綜合體。其主要任務是滿足旅遊者離開常住地前往旅遊目的地、旅遊目的地之間和各景區內部的空間移動的需要，安全和暢通的空間位移是完成旅遊活動的首要條件和第一功能。

旅遊交通系統不僅僅是服務於旅遊業的交通方式的組合，它還承載了旅遊的主要時間消耗，貫穿旅遊活動始終，使客源地和目的地的空間相互作用的產生成為可能。旅遊交通系統作為旅遊活動的主要時間和空間的載體，已內化為旅遊活動的一部分，在服務對象、功能設定等方面區別於普通公眾交通系統，旅遊交通除了運載旅遊者實現空間位移的基本功能外，在不同程度上還要能滿足旅遊者的旅行、遊覽、娛樂和享受的需求。

（二）旅遊交通系統的構成

1.旅遊交通路線

旅遊交通路線，可分為人工修築路線，如旅遊公路、旅遊鐵路、旅遊索道及景區之間和內部的游步道、棧道；自然形成路線，包括旅遊空中交通線、內河與湖泊航線、旅遊航海路線等。雖然旅遊交通路線以人工修築的路線為主，但生態旅遊的興起，更注重了自然和文化的原生態完整性，在交通路線的開發上，越來越傾向於選擇自然形成的路線，近年來日益興起的水上旅遊交通、景區內部的綠色交通廊道都表明了這一趨勢。

2. 旅遊交通工具

旅遊交通工具，包括現代旅遊交通運載工具，如民航客機、列車、輪船、汽車、地下鐵道等；傳統旅遊交通運載工具，如人力車、轎車、溜索、竹筏、羊皮筏和各種畜力車等；特殊旅遊交通運載工具，如熱氣球、索道、宇宙飛船等。在大尺度和中尺度的旅遊空間移動上，現代旅遊交通工具是主要運送工具，而在小尺度的旅遊活動中，傳統旅遊交通工具和特殊旅遊交通工具豐富了旅遊活動的內容。

3. 旅遊交通設施

旅遊交通設施，主要包括服務設施，如在前往旅遊地的交通線路各節點（集散中心、加油站、車站、服務崗亭）設置商店、維修點、售票點等；設置標誌設施，道路上設置的標誌牌、險峻處的引路系統，在上面標明前方景區景點的標誌和公里數；在景區之間的連接處設立大門、牌幅、宣傳畫等標誌，表明景區名稱和所在。

思考與練習

1. 簡述旅遊交通在現代旅遊業中的作用。

2. 如何選擇最佳旅遊交通方式？試舉例說明。

3. 旅遊交通系統由哪些部分組成？

4. 試比較各旅遊交通方式的優缺點。

5. 在旅遊交通佈局中應注意哪些問題？

第六章 旅遊環境

▎引言

　　小王是某公司的業務經理，經常在大陸各地飛來飛去，同時他也是超級「旅迷」，商務洽談之餘他總是在當地四處逛逛，欣賞最有特色的景觀。

　　這次商務出行目的地是「神奇的天堂」西藏拉薩，一切公事辦妥之後，小王興沖沖地奔向了布達拉宮，結果因為沒有買到門票悻悻而歸。原來，為了保護世界性遺產，布達拉宮實行限額制，每天發售 2300 張，節假日會增加至 2600 張，一般都是提前一天去排隊買票的。在諮詢了當地旅遊部門以及進行網絡搜索後，小王為自己沒事先查詢相關訊息懊惱，也明白了布達拉宮為什麼要實行門票限制：

　　1. 保護世界遺產。世界遺產地的遊客流量過大，對環境有破壞，從保護的角度出發需要控制流量。

　　2. 布達拉宮建築本身承重能力。作為土木結構的古老建築，按參觀宮殿全景需要 3 小時，人均重量 60 公斤計算，主體建築在同一時間內需承受約 45 噸以上的重量。如此大的重量對於高 115 米、土木石結構的 13 層建築來說，不但會造成椽子木下垂或開裂、折斷，牆體下沉或鬆動等，而且會對地基形成不可忽視的威脅。

　　3. 布達拉宮本來是藏民進行佛事活動的場所，雖然為了保護布達拉宮，現在基本不進行大型宗教活動了，但遊客大批量湧入參觀會破壞莊嚴靜穆的氣氛，也可能對藏民帶來心理傷害。

　　布達拉宮是藏傳佛教的聖地，對遊覽人數的嚴格控制，其本質就是對「環境容量」的有效控制，這個容量的確定不僅要考慮布達拉宮本身的接待能力，拉薩市的住宿、餐飲等的容納水平，更要照顧到西藏人民的心理接受能力。那麼，為什麼要對景區進行容量控制？小到景點，大到景區乃至一個大的旅遊地環境容量該如何確定呢？環境容量在旅遊規劃中是如何應用的？這就是本章要解決的問題。

本章學習目標

　　1. 瞭解旅遊環境的概念與特徵。

　　2. 掌握旅遊環境容量的概念及影響因素以及測量方法。

　　3. 瞭解旅遊環境容量在旅遊規劃和管理中的應用。

　　4. 瞭解旅遊環境保護的原則、內容和主要策略。

▎第一節 旅遊環境的概念與特徵

一、旅遊環境的概念

　　環境是指圍繞某一研究對象或主體，占據一定空間並對研究對象的生存與發展產生影響的各種因素的總和。旅遊環境是以「旅遊活動」為主體，對旅遊活動生存與發展有影響的各類因素的總和。

　　目前，關於旅遊環境的概念有多種，大致分為方面說、條件說、環境說、場所說、範圍說和系統說等幾大派別。方面派認為旅遊環境包括與旅遊活動有關的自然和社會兩方面因素，而更重要的是旅遊資源狀況；條件派則認為旅遊環境應當是旅遊活動得以存在和進行的外部條件總和，它包括社會政治環境、自然生態環境、旅遊氣氛環境和旅遊資源本身；環境派認為旅遊環境是指人們進行旅遊活動，能產生美感並能獲得精神與物質享受以及知識樂趣的環境，其中包括自然環境、社會環境、經濟環境和政治環境。雖然這些概念對旅遊環境界定有所不同，但一致認為旅遊環境是以「旅遊活動」環境為中心，其差異主要是對旅遊環境所涉及的內容、範圍認識上的不同。

　　綜合以上觀點，我們認為，旅遊環境的概念有廣義和狹義之分，廣義的旅遊環境是指旅遊活動得以存在和進行的一切外部條件的總和，是旅遊業賴以生存和發展的前提條件，包括自然生態環境和人文社會經濟環境；狹義的旅遊環境是指旅遊區的自然生態環境，即旅遊區的地貌、空氣、水、動植物所組成的自然生態環境。

二、旅遊環境的分類

旅遊環境的複雜性與動態變化特徵決定了其分類標準的多樣，一般從環境主體屬性、旅遊目的地類型及範圍的大小來進行劃分。本文按照旅遊環境主體屬性的不同，將旅遊環境劃分為以下四類。

（一）旅遊生態環境

旅遊生態環境是圍繞在旅遊區域空間的大氣、地質地貌、水、土壤、植被、生物等自然環境要素，其實就是狹義的旅遊環境。生態環境是衡量特定區域開展旅遊活動可能性的重要標準，顯示著該區域旅遊資源開發的潛力。根據生態環境主體的不同，可劃分為地質環境、地貌環境、水文環境、氣候環境及生物環境等。

（二）旅遊社會環境

旅遊社會環境是由旅遊區域人口結構、科技文化水平、公共基礎設施建設、旅遊交通、旅遊服務管理水平及當地政府和居民對旅遊發展態度等構成的環境體系。旅遊社會環境涉及面廣，是旅遊者進行旅遊活動的直接場所，關係整個旅遊體驗過程質量，是旅遊者出行選擇的重要決定因素。

（三）旅遊經濟環境

旅遊經濟環境是在生態環境的基礎上，旅遊客源地與目的地經濟發展水平及生產力發展狀況。經濟環境可以從旅遊活動的供給方「旅遊目的地」與需求方「客源地」兩方面考慮。

客源地的宏觀經濟環境及微觀經濟收入狀況直接決定旅遊活動的規模與範圍。宏觀經濟環境若以該地區的國民生產總值衡量，GDP 越高，經濟實力越強，則當地居民閒暇時間越多，整個區域內部能夠參與到旅遊活動中的居民數量規模越大；而在微觀經濟環境中，居民個人可自由支配收入決定了個人出遊時間、旅遊活動範圍以及旅遊消費檔次與消費結構。

目的地經濟環境指旅遊景區所在地基礎設施條件、經濟結構、旅遊設施、旅遊服務和旅遊商品的供給能力以及旅遊人力資源狀況等，目的地經濟發展

水平與旅遊經濟的發展是相互影響、相互促進的，通常，經濟環境質量水平受該地的經濟發展狀況、經濟發展程度影響。

（四）旅遊氣氛環境

旅遊氣氛環境是一種地方「文脈」，是旅遊地長期發展形成的獨特地方韻味、民族氣息在旅遊者大腦中的反映，其構成包括客觀景觀和主觀感受兩個方面。客觀景觀可以透過積極的組織與規劃，將人文景觀與自然景觀完美結合突出意境；主觀感受因氣候、季節、溫度的不同而有所差異，也因遊客個體心情、審美觀念的不同而感受迥異。

三、旅遊環境的特徵

（一）客體性

旅遊的本質是一種精神文化活動，沒有文化內涵的因素就不能成為旅遊的吸引物。旅遊客體是指旅遊的目的地、吸引物，旅遊環境本身就是一種旅遊資源，是旅遊主體外出旅遊的對象物，如旅遊客體中的文物古蹟、風俗民情等。

（二）地域性

自然環境在空間分佈上存在著明顯的地域性，由於太陽輻射角度不同而形成不同的氣溫帶，降雨量大小、水文特徵、土壤類型的差異形成不同的植物景觀帶，自然環境的不同直接決定了旅遊環境的地域性。寒冷地區的氣候環境孕育了雄偉的高山大川，而溫暖的南方桂林山巒層層疊疊如錦緞；北方的黃河奔騰洶湧，而南方小橋流水人家；城市景觀現代時尚，充滿生活氣息，鄉村復古歸自然，別有一番情趣。正是旅遊環境的地域特殊性、差異性，才使得旅遊者離開自己的常住地，到終年寒冷或炎熱地區，到遠離城市的山地、海濱、草原或森林中去，欣賞平時感受不到的風景。

（三）時代性

旅遊環境是隨時間而動態變化的，現有的自然生態環境，是地球億萬年來發展、演變的結果。旅遊文化環境也打下了人類不斷適應自然環境的歷史烙印，具有鮮明的歷史特色、地方特色和民族特色，不同時代遺留下來的文

化景觀不同。而社會、經濟環境則具有當代性，它們有自身的運動變化規律。因此，旅遊環境具有鮮明的時代性，不同時代的環境氛圍是不同的，在對環境的開發和管理中，一定要按照自然規律和經濟規律辦事，以促使旅遊環境長久不衰，朝著良性的、可持續的方向發展。

（四）季節性

在大自然的作用下，環境呈現有規律的季節性變化，氣候、水體、生物等環境的季節性變化最為明顯。比如，哈爾濱的冰雪景觀只有在冬季才可以看到；北京香山的紅葉也只有在秋天才會出現；九寨溝一年四季的風光各不相同。

（五）綜合性

旅遊環境是由自然環境、社會環境、經濟環境等若干個相互聯繫的子系統組成的綜合性系統，各個子系統之間既相互促進，也相互影響、相互制約，一個子系統發展滯後或遭到破壞，會波及其他子系統和整個旅遊環境系統。

（六）多樣性

旅遊環境的多樣性是由自然生態、社會經濟條件的差異形成的。地質地貌、大氣、水體、動植物的地域分佈差異形成不同的自然生態環境；人口結構、生活方式、社會治安狀況等構成不同的旅遊社會環境；經濟發展水平影響著當地基礎設施和旅遊娛樂設施環境；旅遊地獨特的歷史文化積澱也決定了旅遊環境的多樣性。

（七）資源性

旅遊環境的資源性表現為：自然和社會環境大系統為人類旅遊活動提供了必需的物質資源和能量。良好的旅遊環境就是重要的旅遊資源，空氣資源、生物資源、礦產資源、土地資源等旅遊資源為人類提供了形態萬千的景觀，滿足其旅遊活動中的各種需求。

（八）文化性

旅遊環境的文化性包括自然地理差異形成的特殊人文景觀、人類在漫長歷史中創造的傳統文化，也包括現代經濟造就的現代旅遊文化。不同的地質

地貌、土壤、植被等自然地理要素形成了不同的物產、民俗、生產生活差異，也就形成各具特色的民族文化；每個歷史時期的倫理、價值觀念影響著獨特又具傳承性質的文化傳統；現代旅遊經濟的發展，給資源貧乏地區創造了新型旅遊景觀，形成了現代的旅遊文化。

（九）容量有限性

這是指在特定的空間範圍內，某一時間點旅遊地能夠容納的遊客數量是有限的，超過了這個限制，旅遊活動的質量以及旅遊地的環境會受到損害與破壞。在旅遊規劃時，旅遊活動的範圍、強度都應以不對環境產生負面影響為基準，透過開展旅遊活動促進環境的保護與利用。

第二節 旅遊環境的容量

一、旅遊環境容量概述

截至目前，關於旅遊環境容量的概念及實際操作中的具體測量尚無定論，在具體實踐中，我們可以將旅遊環境容量這一概念特指某一容量值，如旅遊地資源容量等。

在本書中，我們將旅遊環境容量定義為：在旅遊地環境保持可持續發展的前提下，區域內自然環境、社會環境所能承受旅遊及其相關活動的最大活動量和客流量，也稱為旅遊環境承載力。

旅遊環境容量包括自然容量和社會容量兩方面，具體如圖 6-1 所示：

（一）自然容量

自然容量是屬於供給方面的概念，包括以設施和旅遊資源為基礎的物質容量和以自然生態環境為基礎的生態容量兩個分支內容，其中，物質容量又包括設施容量和旅遊資源容量。自然容量的測量是一種「供給導向型」計算模式。

1.物質容量

（1）設施容量：是指旅遊基礎設施及相關專用設施的容納能力，即在一定時間、一定區域範圍內，在保證旅遊接待設施不受破壞的前提下，某旅遊地相關接待設施所能容納的旅遊活動量。

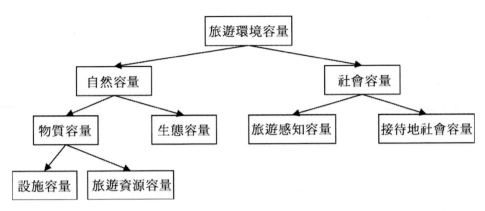

· 圖 6-1 旅遊環境容量圖

（2）旅遊資源容量：是指在保持旅遊資源質量的前提下，一定時間內旅遊資源所能容納的旅遊活動量。

2. 旅遊生態容量

旅遊生態容量是指在一定時間內旅遊地域的自然生態環境不致退化，維護生態平衡的前提下，旅遊地所能容納的旅遊活動量。

（二）社會容量

社會容量是由人口構成、宗教信仰、民俗風情、生活方式和社會開化程度所決定的居民可以承受的旅遊活動量或遊客數量。社會容量是對「人」的心理承受限度的測量，由於個體情況複雜多異，相對於自然容量的測量較為困難，學者們將心理容量視為資源、設施等最大限度地滿足旅遊者時的旅遊活動承受量。

從需求和供給兩方面考慮，社會容量分為旅遊感知容量和接待地社會容量兩類：

1. 旅遊感知容量

旅遊感知容量是從需求方「旅遊者」的角度來考慮的，是指旅遊者在某一地域從事旅遊活動時，在不降低旅遊活動質量的條件下，旅遊地所能容納的旅遊活動最大量。旅遊感知容量也稱為旅遊心理容量，其基本空間單位取決於旅遊者所認可的個人空間，受旅遊者個人價值觀念、社會生活階層、日常生活水準及參與旅遊活動類型的影響。同時，也與接待地區的自然容量、經濟發展容量、生態容量、資源容量呈一定的正相關關係，即資源容量大的區域，能接受遊客規模較大，周圍環境空間大，個體旅遊者能夠承受的旅遊量就大。

2. 接待地社會容量

接待地社會容量是對供給方「旅遊地居民」心理承受能力的測量，是指旅遊接待地區人口特徵、科技文化、醫療衛生、公共設施、社會安全與福利等因素所決定的當地居民可以承受的最大旅遊活動量和旅遊者數量。接待地社會容量與旅遊地經濟發展水平、社會開放程度相關聯，一般經濟發展水平高的區域，其居民接觸外界的機會較多，則能夠快速地對旅遊者行為認同並習慣，接待地社會容量就大。

二、旅遊環境容量的測定

旅遊環境容量的測定包括旅遊資源容量的測定、旅遊感知容量的測定、生態容量的測定、經濟發展容量的測定和旅遊地容量的測定。

（一）基本空間標準

旅遊環境容量的量測，基點在於有一個同旅遊地承受的旅遊活動相對應的適當的基本空間標準，即單位利用者（通常是人或人群，也可以是旅遊者使用的載體，如船、車等）所需占用的空間規模或設施量。顯然，基本空間標準的倒數即單位旅遊空間或設施容納旅遊活動的能力，稱為單位空間（旅遊場所或旅遊環境）容量或單位設施容量。

量測基本空間標準的指標，在測量旅遊資源容量時通常用人均占有面積數（平方米／人），在量測設施容量時多用設施比率（設施量／旅遊者數），在量測生態容量時則用一定空間規模上的生態環境能吸收和淨化的旅遊汙物

量（汙物量／環境規模），量測旅遊心理容量時的基本空間標準亦用人均占用面積數的指標。此外，根據旅遊場所或設施的空間特性，還常常用到長度等其他指標。

在旅遊規劃中，基本空間標準是規劃時直接應用的一項重要指標。量測旅遊資源容量、旅遊心理容量和旅遊設施容量時用到的基本空間標準的取得，需要對旅遊進行直接的調查。經過對旅遊者對於同一利用場所的擁擠度和滿意程度的多項調查，即可得出這一場所的基本空間標準，然後，將其用到同類型旅遊場所的規劃和管理之中。具體如何調查，也有各種不同的方法。

中國旅遊設施的基本空間標準主要借用西方的同類指標，但經過多年實踐，積累了不少數據。例如，中國古典園林遊覽的基本空間標準，以每人 20m2 左右為宜；山嶽型旅遊勝地中的觀景點，遊人的人均占用面積應達 8m2；風景旅遊城市中的自然風景公園，遊人人均遊覽面積應達到 60m2。表 6-1 是對中國海水浴場設施提出的基本空間標準建議值：

表 6-1 海水浴場設施基本標準表

標準 設施	公共浴場（m^2／千人）	專用浴場（m^2／千人）	備 註
更衣室	20～40	150～200	包括辦公室、 值班室、售票 室等
保存室	10～20	包括在更衣室內	
淨身室	15～30	50～100	
管理室	5～10	30～50	
倉庫	10～15	30～50	
廁所	5～10	包括在更衣室內	
停車場	100～150	500～1000	

．（來源：保繼剛，楚義芳．旅遊地理學．北京高等教育出版社，1999.）

理論上對旅遊容量有不同的量測方式，有的是量取極限容量，有的是量取合理容量。在實際工作中，根據需要選取不同的量取方法。以下是在具體計算中運用到的基本容量：

1.周轉率

周轉率＝每日可游時間 / 遊人平均逗留時間，是旅遊地每日可游時間與旅遊者平均逗留時間的比值游者的批數。

2. 瞬間容量＝可游面積 × 單位設施容納的人數 / 基本空間標準。

3. 日容量＝可游面積 / 基本空間標準 × 周轉率。

4. 周容量、季容量、年容量。

周（季、年）容量＝一週（一季、一年）可游天數 × 平均日容量

5. 單位長度指標＝（中心景區遊覽線長度＋往返步行道長度）/ 總遊覽人數

單位長度指標是線路容量的基本空間標準，它與遊覽線路的長度、旅遊者的步行速度、旅遊景點數量等因素有關。

6. 瓶頸容量。在旅遊地中造成瓶頸的往往是那些旅遊者必去的，而又對容量具有決定作用的空間範圍（如景點、景區、線路等）。按照水桶原理，瓶頸容量可以作為總容量的衡量標準。

7. 旅遊地容量＝所有景點容量＋所有遊覽線路容量＋所有非遊覽區（接待區）容量

（二）旅遊資源容量的測定

僅就資源本身的容納能力而言，極限值的取得較為簡單，以資源的空間規模除以每人最低空間標準，即可得到資源的極限瞬間容量，再根據人均每次利用時間和資源每日的開放時間，就可得到資源的極限日容量：

公式 6-1

$$C = \frac{T}{T_0} \cdot \frac{A}{A_0}$$

其中，C 為極限容量；

T 為每日開放時間；

T_0 為人均每次利用時間；

A 為資源的空間規模；

A_0 為每人最低空間標準。

（三）旅遊感知容量的測定

旅遊心理環境容量是指旅遊者在某一地域從事旅遊活動時，在不降低活動質量的條件下，地域所能容納的旅遊活動最大量。一般來說，旅遊心理環境容量要比旅遊資源極限容量低得多，是由旅遊者個體的環境心理原因所決定的。根據環境心理學原理，個人在從事活動時，對周圍環境的空間大小有一定要求，任何外人的進入，都會使個人感到受侵犯、壓抑、擁擠。導致情緒不安、不快，這種空間稱為個人空間。個人空間大小受三方面因素的影響：活動性質和活動場所的特性、年齡、性別、種族、社會經濟地位與文化背景等因素、人與人之間的熟悉和喜歡程度、團體的組成與地位等人際因素。透過對參與不同活動的旅遊者對環境的基本要求進行比較，分析活動的性質對個人空間值影響程度（見表 6-2）。

表 6-2 旅遊者對環境的基本要求表

旅遊者類型	基本要求
荒野愛好者	不希望有商業性設施；尋求自然隨意的環境，看到的人要少；期望寧靜、清新、與世隔絕的氣氛
運動愛好者	希望有起碼設施；追求自然氣氛，與他人的衝突較大；期望有好的運動條件和較寧靜的環境
野營者	一般以家庭或親朋為活動團體；尋求自然的氣氛，要求較大的活動空間，願意看到周圍有一些同類型的旅遊者；希望有起碼的設施
海浴者	一般呈小集群活動；希望看到較多的同類旅遊者；追求略為熱鬧的氣氛；要求設施完備
自然風景觀賞者	希望充分體驗自然美景，不願意賞景人很多破壞寧靜氣氛，此類旅遊需求量大

在實際應用中，旅遊資源合理容量的觀念也主要考慮旅遊者心理的滿足程度，即旅遊者平均滿足程度最大時，旅遊場所容納旅遊活動的能力被視為旅遊資源的合理容量值。因此，我們將旅遊資源合理容量在數值上等同於旅遊心理環境容量；而且，由於影響旅遊者個人空間的因素複雜多樣，在大多數情況下，難以有一個使所有旅遊者都能滿意的個人空間。因此，將旅遊者平均滿足程度達到最大時的個人空間值，視為旅遊資源合理容量或旅遊心理環境容量計算時的基本空間標準是合適的。具體量測公式：

公式 6-2

$$C_p = \frac{A}{\sigma} = KA$$

公式 6-3

$$C_r = \frac{T}{T_0}C_p = K\frac{T}{T_0}A$$

其中，C_p 為時點容量；

C_r 為日容量；

A 為資源的空間規模；

σ 為基本空間標準；

K 為單位空間合理容量；

T 為每日開放時間；

T_0 為人均每次利用時間。

（四）旅遊生態環境容量的測定

生態容量的測定主要是指以自然為基礎的旅遊地存在一個容納旅遊活動量的限度，在這個限度內旅遊地的自然生態環境不致退化或破壞，或者自然生態環境能在很短時間內自我修復。而那些現代以發展旅遊業為目的而人為

修建的大規模旅遊吸引物或文物古蹟，本身並無自然生態組分，不會涉及旅遊環境容量問題。

旅遊生態環境容量的確定，是立足於維持當地原有的自然生態質量。當然，發展旅遊後，區域範圍內生態環境質量不可能與開發前保持一致，要做到維持旅遊地生態系統的良性平衡。對自然生態環境質量的維護，包含兩個基本的方面。一方面，自然環境對於因旅遊活動所造成的直接消極影響能夠承受，即自然環境本身的再生能力能很快消除這些消極影響。例如，在旅遊旺季自然風景區的植被遭受旅遊者的踐踏，在淡季能得到自然恢復。另一方面，自然環境對於旅遊者所產生的汙染物能夠吸收與淨化。例如，旅遊者的大量集中導致對水的汙染，可以在較短的時間內為當地自然生態系統所淨化。

除了自然界可以自身淨化的人類旅遊活動留下的痕跡，有一些汙染物如固體垃圾需要人工處理，有一些汙染大量排放如廢氣、廢水，自然淨化速度緩慢，也需要人為處理。旅遊地生態容量的大小，決定了人工方法處理汙染物的規模大小。在一般情況下，旅遊者在特定區域內產生的汙染物，應當在這一旅遊地及其附近予以淨化、吸收，不宜向外區域擴散。因此，旅遊生態環境容量的測定，以旅遊地為基本的空間單元。特定旅遊區域範圍內生態容量的大小，取決於自然環境淨化與吸收旅遊汙染物的能力以及在一定時間內每個遊客所產生的汙染物量。

對於無須人工處理方法處理旅遊汙染物的旅遊地，其旅遊生態環境容量的測算公式為：

公式 6-4

$$F_0 = \frac{\sum\limits_{i=1}^{n} S_i T_i}{\sum\limits_{i=1}^{n} P_i}$$

其中，F_0 為生態容量（日容量），即每日接待遊客的最大允許量；

P_i 為每位旅遊者一天內產生的第 i 種汙染物量；

S_i 為自然生態環境淨化吸收的第 i 種汙染物的數量，量／日；

T_i 為各種汙染物的自然淨化時間，一般取一天，對於非景區內汙染物，可略大於一天，但累積的汙染物應該在一年內完全淨化；

n 為汙染物種類數。

顯然，旅遊生態環境容量的測定，最重要的是確定每位遊客一天所產生的各種汙染物數量和自然環境淨化與吸收各種旅遊汙染物的數量兩個參數。但這兩個參數會隨著旅遊活動的性質、旅遊地所處的區域自然環境的不同而有較大差別，在實際工作中，根據當地情況而選用參數值。

絕大多數旅遊地旅遊汙染物的產出量都超過旅遊地生態環境的淨化與吸收能力，汙染物需要透過人工處理。人工處理汙染物的速度要比自然的淨化和吸收速度快得多。在旅遊旺季高峰流量增大的情況下，為保護旅遊地的生態環境，大的旅遊風景區都應配備旅遊汙染物的人工處理系統。在這種情況下，旅遊地可以接待旅遊量的能力會明顯加大，這種加大了的旅遊能力同原有生態環境限制下的旅遊接待能力（旅遊生態環境容量）已不一樣，可以稱為擴展旅遊生態環境容量，其計算方法如下：

公式 6-5

$$F = \frac{\sum\limits_{i=1}^{n} S_i T_i + \sum\limits_{i=1}^{n} Q_i}{\sum\limits_{i=1}^{n} P_i}$$

其中，F 為擴展性生態容量（日容量）；

Q_i 為每天人工處理掉的第 i 種汙染物；

其他符號意義同生態容量計算公式。

（五）旅遊經濟發展容量的測定

經濟發展容量是指在一定時間一定區域內，經濟發展程度所決定的能夠接納的旅遊活動量，這是影響旅遊地綜合承載能力的旅遊經濟條件。其主要包括以下五個方面的因素：設施（基礎設施和旅遊專用設施）容量、投資和接受投資的能力、當地產業中與旅遊相關的產業所能滿足旅遊需要的程度及

區域外調入的可能性和可行性、旅遊業與其他產業的比較利益、區域所能投入旅遊業的人力資源的供給情況。

同時，旅遊設施的接待能力又分直接接待能力和間接接待能力，直接接待能力是直接為旅遊者提供服務的單位或設施的接待能力；而間接接待能力是透過直接接待單位或設施為旅遊者提供間接服務的單位或設施的接待能力。保繼剛、楚義芳認為，「設施容量是經濟發展容量中的主要方面」。下面就從住宿、飲食、供水、交通等幾個方面分析測算旅遊接待設施的容量：

1. 住宿設施接待能力

住宿接待能力主要由旅遊地能夠提供的住宿的床位（客房）決定。理想的狀態是每張床位每天接待一個人，每張床位一年最大可能的接待能力為365人，則所有床位接待能力為總床位數 ×365；但在實際中，要長期達到最大的接待能力幾乎是不可能的，一般都有相對穩定的平均客房出租率，此時在一年內住宿的接待能力為總床位數 ×365× 平均客房出租率。

由於旅遊季節性的原因，有些住宿設施使用時間可能不足 365 天，如野營地、夏季濱海渡假村等，接待天數要以實際營業天數為準。同時，根據經驗估算出需住宿的旅遊人次和平均逗留天數，則旅遊目的地所需的床位數＝估計需住宿的旅遊者人數 × 平均逗留天數 /（365× 客房出租率）。

需要注意的是，一些旅遊地區淡旺季比較明顯，為瞭解決旺季供給不足的問題，適當地提供補充住宿也是一種很好的辦法，如住在親朋好友家裡、租用私人住房、住野營帳篷等，歐洲很多發達國家補充住宿床位往往占總住宿床位較大的比例。

2. 飲食供給能力

飲食能力滿足旅遊者的基本生活需求，具體測定時根據當地提供飲食的種類，用 N 類食物的日供給量與每人每日對第 N 種食物的需求量之比，然後加權測算。根據以前學者調查，中國旅遊者的食物基本供應標準為：糧食 0.4千克 / 人·日、肉 0.15 千克 / 人·日、蛋 0.1 千克 / 人·日、奶 0.1 千克 /人·日、魚 0.15 千克 / 人·日、水果 1 千克 / 人·日、蔬菜 2 千克 / 人·日等。

3.交通運輸能力

交通運輸承載力要求達到旅遊者能夠進得來，出得去。交通運輸能力為到達或路過旅遊目的地的所有交通工具在一定時期內所能運載的旅客人次。交通比較發達的地區，較難衡量其運載旅客能力的大小，一方面，當地居民流動性較大，大量使用設施;另一方面,有遊客自駕車、旅行社自備車等情況，而對於有定期往返交通工具的地區則較易衡量。

通常，在一次旅行過程中，交通工具的每個座位接待一個旅客，那麼這個交通工具座位的多少就是它接待能力的大小。年接待能力為365× 交通工具的接待日能力。

旅遊地的停車場接待能力同樣很重要。場地不足，會對客房出租率和餐館就座率有所限制。根據中國私人小汽車擁有量，對停車場所需的面積測算：停車場面積＝高峰時遊客人數 × 各類車的單位規模 × 乘車率 × 停車場利用率 / 車輛可容納人數。

4.供水、供電設施接待能力

在旅遊地開發之初以及某些離城市偏遠的地區，往往出現供水、供電等方面能力的不足。這些基礎設施的建設必須先行，才不至於成為旅遊開發的限制因素。供水常與住宿和飲食聯繫在一起，其需要因設施的種類、級別和氣候的不同而有所不同。一般旅館要求每個床位每天供水150L ～ 200L，最低也要達到50L。旅館的用電量很大，一般級別的旅館要求每個床位平均每天用0.5kW。具體測算要根據當地的基本生活水平以及規定的供水定額來決定。

綜上所述，旅遊經濟環境容量的大小主要以直接接待能力為依據，以間接接待能力為參考，但當間接接待能力嚴重影響直接接待能力時，間接供給成為旅遊經濟環境容量的制約因素，需要特別考慮間接供給能力；參與旅遊供給的直接單位或設施有多種，不過供給總量並非是各單項旅遊產品的接待能力的簡單相加，任何一項設施接待能力都會影響整體供給量；由於旅遊基本需求彈性小，並非所有單項旅遊產品都能成為瓶頸，一般情況下，滿足旅

遊基本需求的單項旅遊產品，如住宿、交通、飲食和旅遊資源，成為瓶頸的可能性大。

（六）旅遊地容量

旅遊目的地接待能力的大小取決於多方面因素，即旅遊資源容量、生態環境容量、設施容量、旅遊社會環境容量以及當地居民心理承受能力等的綜合。在不同的旅遊地，影響其總的環境容量的關鍵因素不同，不過，通常旅遊資源容量和旅遊設施容量是主要的決定因素。

旅遊地容量的測算的起點是該區域範圍內景點的容量和景區道路容量。景點是相對獨立的各個旅遊活動場所以及圍繞這一場所的遊客休息中心和服務中心，景點容量就是該點能夠容納的遊人活動能力；景區是包括景點、連接景點的道路以及周圍旅遊活動環境的空間範圍；各個景區一起構成整個旅遊地。因此，旅遊地的容納能力是各個景區容量和連接景區間道路的容量的總和相加。旅遊地容量的測算公式：

公式 6-6

$$T = \sum_{i=1}^{m} Di + p \sum_{i=1}^{p} Ri + C$$

公式 6-7

$$Di = \sum_{i=1}^{n} Si$$

其中，T 為旅遊地環境容量；

D_i 為第 i 旅遊景區容量；

S_i 為第 i 旅遊景點容量；

R_i 為第 i 景區內道路容量；

m、n、p 分別為景區、景點數、景區內道路條數。

　　旅遊景點容量、景區內道路容量的量測方法，與前面旅遊資源容量的量測方法相同，並且都可以分為極限容量和合理容量。

三、旅遊活動與環境容量的關係

　　旅遊活動在增加國民經濟收入、促進文化交流、美化環境等方面的作用顯著：在經濟方面，旅遊業和其他產業相比，是一個投資少、見效快、相對無汙染的產業，同時，旅遊業還能帶動其他產業發展，增加當地的就業機會，對區域內國民經濟收入具有重大的意義；在文化方面，各地遊客的進入，增加了當地居民與外地人的接觸和交往，促進了相互間的文化交流，擴大了視野，提高了文化素養；在生態環境保護方面，隨著旅遊資源的不斷開發，不少存在一些生態環境問題的資源得到改善，而採取旅遊生態建設和汙染治理的措施開發出來的旅遊資源比原來的生態環境質量更高，即旅遊開發美化了生態環境。可見，旅遊活動如果得以規劃和合理利用，不僅能促進旅遊目的地經濟發展、社會進步，也能對生態環境產生有利影響，使旅遊活動與環境保護相協調，實現旅遊活動的可持續發展。

　　但旅遊業若管理不當，也可能對環境產生汙染和破壞等的不利影響。旅遊環境是旅遊業賴以生存和發展的前提條件，破壞這些條件將會給旅遊業帶來損失和危害，甚至會給整個國民經濟造成不良的影響。因此，研究旅遊活動與旅遊環境容量的關係，讓旅遊活動處在不損害或降低環境質量的情況下，即旅遊活動不超過合理的旅遊環境容量，是旅遊業得以可持續發展的根本保證。中國旅遊業發展短短30多年，有些著名景區遊客量大，在旺季出現超載、飽和的現象，嚴重破壞景區質量及影響遊客的旅遊經歷。運用環境容量的理論與實踐，解絕不同情況下的飽和、超載問題，是旅遊規劃與管理的有效手段。

　　（一）旅遊環境容量飽和與超載的表現

　　在理論上，旅遊地域和場所（可以是旅遊景點、景區、旅遊地、旅遊區域或旅遊設施）承受的旅遊流量或活動量達到其極限容量，稱為旅遊飽和。而一旦超出極限容量值，即旅遊超載。在日常的旅遊管理工作中，有時視旅遊地域接待的旅遊流量達到其合理容量為飽和，超過合理容量為超載。旅遊

超載必然導致旅遊汙染或擁擠。例如，旅遊地長期連續地或間歇地飽和與超載，其結果將是旅遊資源、旅遊地的生態系統被破壞，進而導致旅遊者與旅遊地居民的和諧關係破裂。從國際上來看，這種例子屢見不鮮，尤其在發展中國家發生得最多。在中國，旅遊地接待超載造成的破壞也很多。例如，故宮的接待超載致使其不得不更換地磚。總之，長期的旅遊飽和與超載，將對旅遊業造成致命的消極影響，很有可能將旅遊賴以生存的資源消耗殆盡。

根據旅遊飽和與超載發生的時間和空間特點，其分為如下幾種情況：

1. 週期性飽和與超載和偶發性飽和與超載

週期性飽和與超載就是季節性飽和與超載，這是旅遊飽和與超載中最為常見的現象。它起源於人類社會活動具有週期性規律的社會經濟生活以及自然氣候的週期性變化。偶發性飽和與超載常是由於旅遊或其附近發生了偶然性事件，這些事件在較短時間內吸引大量旅遊者。一般情況下，偶發性飽和與超載造成的環境影響易於消除，而週期性的飽和與超載則是一個危險信號：旅遊對於環境的影響（在不採取應對措施的情況下）可能是無法挽回的、毀滅性的。中國許多著名風景區在近年出現的週期性飽和與超載現象，到了足以引起各界學者、決策者以及全社會關注的地步。

2. 長期連續性飽和與超載和短期性飽和與超載

在實際工作中，短期性飽和與超載的現象占絕大多數，它又分為週期性和偶發性兩種，如上所述。長期連續性旅遊飽和與超載的情況多發生在大城市內或城市郊區，並且主要發生在文化古蹟景區或其他的人工旅遊吸引物場所。為了保護旅遊資源和保護旅遊的環境質量，通常的做法是，在發生長期連續性旅遊飽和與超載的地域，實行嚴格的遊客分流和管理措施。

3. 空間上的整體飽和與超載和局部性飽和與超載

這裡所指的空間範圍，可以是旅遊地或包含有若干旅遊地的旅遊區域。旅遊地的局部性飽和與超載，是指部分景區承受的旅遊活動量已超出景區容量，而另外的景區並未飽和。在大多數情況下，整個旅遊地承受的旅遊活動量都未超出旅遊地容量。這是旅遊飽和與超載中最常見的現象。由於表面上的旅遊流量並未達到旅遊地容量，因此，局部性飽和與超載對於管理人員具

有很強的虛假性。而事實上，部分景區飽和與超載導致的旅遊活動對於環境的消極影響已經開始。旅遊地的整體性飽和與超載則指所有景區和設施承受的旅遊活動量都超出各自的容量。旅遊區域的局部性飽和與超載則指區域中部分旅遊地旅遊流量已達到或超出其容量，整體性飽和與超載則意味著區域內各旅遊地皆人滿為患，已經沒有剩餘的容納能力。

（二）旅遊飽和與超載對於環境和設施的影響

1. 對植被資源的影響

植物是自然界中最活躍、最富有生機的因素之一，它們是自然生態環境的主體，也是自然景觀的主要標誌，它們以其自身變化萬千的形態和色彩構成風景資源的實體，具有多種旅遊功能，如觀賞、美化淨化環境、採集標本、求知等，可以滿足旅遊者的許多旅遊需求。以自然資源為基礎的旅遊地，在旅遊容量超載時，往往會嚴重損害其植被資源，甚至造成生態系統失調。在中國大部分著名自然風景旅遊地，一些重要景區皆因旅遊容量超載出現了裸地日漸擴大、小面積生態系統的退化現象。國外專家研究表明，草地上的植物在經受了 1000 次人為踩踏之後損壞量約達 50%，而同樣的踐踏量對於林下草本植物的損害卻接近 100%。可見，同樣的旅遊活動量對林地的踐踏後果要比對草地嚴重得多。因此，在旅遊活動場所外圍，選種一定數量的草地，能在很大程度上降低因旅遊容量超載帶來的對當地生態系統的破壞。雖然中國幅員遼闊，有豐富的植物旅遊資源，但與其他國家相比，由於人口眾多及其他各種原因的破壞，中國植被資源現狀令人憂慮。可見，解決旅遊容量超載，保護植物資源是中國旅遊業的重要任務之一。

2. 對水資源的影響

水是生命之源，是生態環境系統中最為重要的因素，也是人類日常生活中不可或缺的基本供應成分。水體資源對於旅遊業，猶如水對於人類的生命一樣重要。從水資源的總量來看，中國排在美國、加拿大、俄羅斯、巴西和印度尼西亞之後，居世界第六位，而作為世界第一人口大國，水資源的人均占有量僅有 2400 立方米，相當於世界人均占有量的 1/4，居世界第 109 位，按水資源人均占有量 1 萬立方米的國際標準，中國被列為全世界人均水資源

高度短缺的 13 個貧水國家之一。另外，中國淡水資源在空間和時間的分佈很不均衡，造成了開發利用的困難。在以自然資源為基礎的旅遊地，旅遊承載力超載，在絕大多數情況下會導致對旅遊地水體的汙染。例如，旅遊承載量超載必然導致旅遊地各種廢物增加，如有些固體廢物隨自然降水和地表水流入當地湖泊河流，或隨風落入水體使地表水汙染；有些隨滲水進入土壤則使地下水汙染；有些直接排入河流、湖泊或海洋。這不僅會使水體面積減少，而且還影響水生生物的生存和水資源的利用。

3. 產生噪聲汙染

近年來，隨著中國國民經濟的迅速發展，風景名勝區內的噪聲汙染嚴重。噪聲汙染和垃圾汙染最容易被人感知。交通和遊覽線路設計的不合理，旅遊地遊人超載、旅遊地四周有較多的噪聲源、植被稀少等，都是導致旅遊地噪聲汙染的原因。旅遊環境承載力超載引起的噪聲主要包括交通噪聲和社會噪聲，它對人們感官有不良的直接影響，因而，旅遊者感覺擁擠不堪，聲音吵鬧，不能獲得應有的遊覽輕鬆氣氛，進而旅遊的消費質量大打折扣，最終會造成旅遊者心理上的不滿足。在自然風景旅遊地，動物會因噪聲而受到驚嚇，逃離原先的巢穴，動物的這種被迫遷徙，常常造成不良的生態後果。

4. 對旅遊設施與服務的影響

旅遊環境的超載會給旅遊地的旅遊設施和基礎設施造成很大壓力。一般情況下，短期的旅遊環境超載不會對設施造成嚴重損害，而持續時間較長的旅遊環境超載，則可能給相關的旅遊設施帶來破壞性很大的後果。例如，中國許多名山的登山道的護欄，旺季時由於旅遊環境承載力的飽和與超載常使其鬆動，嚴重者甚至脫落，給遊人帶來潛在的危險。另外，旅遊容量超載必然會對旅遊地的基礎設施如交通、住宿、水電等造成巨大的壓力。當旅遊容量超載時，也會大大增加旅遊地服務接待人員的工作量，當他們為多出正常人數幾倍的旅遊者服務時，往往在體力、精神狀態等方面顯得力不從心。這樣，原有的服務技術水平將大打折扣，服務質量降低，從而引起旅遊者的不滿和抱怨，甚至會引起旅遊者的投訴。這種現象的長期出現將對本地的旅遊業發展造成嚴重影響。

5. 其他方面的消極影響

旅遊容量超載對旅遊地的消極影響還體現在其他諸多方面，當旅遊容量超載時，影響噹地社會治安的不穩定因素增多，旅遊地社會治安的工作量加大。同時，各地大量湧入的旅遊者在宗教信仰、民族生活習慣、價值觀等方面與當地居民產生一定的矛盾，這些都會對旅遊地社會生活的各個方面產生一定的消極作用。

（三）旅遊超載的應對措施

在進行旅遊規劃時，不能因為短期的眼前利益而忽視旅遊容量對於旅遊業發展的限製作用，過度開髮帶來的環境、社會問題，不僅難以解決，對後代的影響也很大。規劃初期就必須對旅遊容量進行研究，根據實際情況確定合理的環境容量，將超載、飽和等現象防患於未然，無論是旅遊目的地政府、旅遊相關企業從業人員以及旅遊者個體，都應該充分認識旅遊環境超載與飽和的嚴重性。在實際工作中，一些旅遊地特別是知名度高、可進入性好的區域經常會出現飽和與超載，其中，有的是長期連續的，有的是週期性或間歇性的，有的是空間整體或局部範圍內的，人們應當根據具體情況採用多種手段對旅遊容量進行調控。

1. 時間分流

從旅遊需求方面著眼，減低旅遊旺季的高峰流量，使旺季的旅遊流量在旅遊地域飽和點之內。透過大眾傳媒向潛在的遊客陳述已經發生過的旅遊超載現象、由此帶來的不便與危害以及環境後果等，從而對旅遊者選擇目的地的決策行為施加影響，在一定程度上避免人滿為患的狀況；利用價格槓桿或限制門票數量來影響客流強度和方向，既平抑旅遊淡旺季之間的差距，也保證了旅遊收入。例如，在黃金週、節假日提高門票價格。

2. 空間分流

提高旅遊供給能力，調控旅遊供給內部結構並輔之以對旅遊需求的引導措施。這一方法的著眼點在於對旅遊者實行空間上的分流：

（1）如果是旅遊地內的部分景區超載，而其他景區並未達到飽和，這些景區的剩餘容量完全可以滿足超載景區超載部分的旅遊流量，則相應的旅遊空間分流措施為內部分流，即在超載景區入口地段設置限制遊客進入的設施，一旦景區達到飽和則停止進入；或在景區入口地段根據景區內的旅遊流量與景區容量值的差值情況收取附加的景區使用費，旅遊流量越接近景區的容量值，收費越高。

（2）若是景區內部分流後仍超載，則擴大現有旅遊設施的規模。具有一定經濟實力的旅遊區，可以透過增加人力、資金和提高管理技術等手段擴大現存設施的規模；如果暫時無條件進行設施規模的擴大，可以在現有設施的基礎上對其結構進行優化整合，以滿足不同結構旅遊者對於旅遊設施的要求。

（3）對於整體性飽和，可以在旅遊焦點周圍加大開發力度，或者充分挖掘原有景點、景區的開發潛力，開發新項目，以實現旅遊地的空間分流，以熱帶冷。這樣既可以減輕焦點景區的壓力，也可以使一些閒置的、處於旅遊開發初級階段的旅遊資源得到充分的利用。

第三節 旅遊環境的保護

旅遊環境保護是借用環境科學的理論和方法，運用行政、法律、經濟、技術和教育等手段，在合理開發利用旅遊資源的同時，深入認識並掌握汙染和破壞旅遊環境的根源與危害，透過全面規劃，使旅遊經濟發展與環境相協調，有計劃地保護旅遊環境，預防環境質量惡化，控制旅遊環境汙染和破壞，既發展旅遊經濟，滿足人類的需要，又不超出旅遊環境的承載限度。

一、旅遊環境保護的原則

（一）監督管理與宣傳教育相統一

旅遊經營部門會同相關部門，共同做好監督管理工作，依靠科學、嚴格、規範化的管理，保護景區景點環境，樹立良好的旅遊地形象；加強環境保護的宣傳教育，使遊客自覺維護景區景點的環境。

（二）旅遊開發與環境和諧統一

一方面，結合旅遊活動的特點和旅遊產業發展的特殊要求，對現有的旅遊資源及其依託的自然和人文環境合理開發；另一方面，旅遊業開發要注重環境教育，以旅遊業發展促進環境保護，協調統一開發與保護的關係。例如，旅遊規劃原則上旅遊景區不興建與旅遊無關的項目，興建旅遊項目也要嚴格審批，嚴禁在景區景點範圍內興建有汙染的工廠，從事開山採石、取土、挖沙、伐木等破壞景觀的活動。旅遊項目建設要在建設數量、體量、風格、色彩上與自然協調，完善汙水、廢氣、垃圾處理系統。

（三）宏觀法規與具體細則相統一

旅遊環境保護法規是對旅遊者和旅遊經營者制定的行為規範，對破壞環境者實行強制干涉和懲罰。法規內容應包括旅遊區建設項目的審批辦法和權限、旅遊區保護範圍和保護內容、對違反保護條款者的處罰辦法等。旅遊地開發應嚴格執行國家有關風景名勝區、森林、文物、環境等法律法規，同時，要制定保護細則，完善自身的旅遊法規建設，做到「以法治旅」。

（四）近期開發與長遠戰略相統一

旅遊開發的根本目的是為了獲得經濟、社會、生態方面的綜合利益。在當代人獲得利益的同時，也要考慮到未來發展潛力，不能竭澤而漁，在有效保護的前提下，對各類旅遊資源進行優化開發，使近期利益與長遠利益協調統一，切實貫徹「保護旅遊資源與環境、維護自然生態平衡」、「旅遊資源有償使用」等可持續發展理念。

二、旅遊環境保護的內容

（一）自然環境保護

旅遊自然生態環境是由旅遊目的地的大氣、水體、土壤、生物及地質、地貌等組成的綜合體。從旅遊業的角度來看，它們並不是直接的旅遊對象或旅遊吸引物，而只是一種起承載作用的外在環境或基礎環境，往往不被旅遊開發者和旅遊者所重視，但卻是構成各類旅遊資源的重要物質依託，是旅遊業生存、發展的重要基礎，加強自然環境保護是實現旅遊業可持續發展的基礎。

（二）人文環境保護

　　旅遊人文社會環境主要是指旅遊目的地的社會治安情況、衛生及健康狀況、配套服務以及社區居民對外來遊客的態度等，同時也包含政治局勢等大的宏觀環境。社會治安情況是指當地的社會風氣好壞、犯罪率高低等。衛生健康狀況是指當地的衛生條件、居民的健康狀況、地方病、傳染病、多發病、流行病的情況等。配套服務主要是指那些為遊客提供非營利性質的服務，包括旅遊訊息中心、旅遊諮詢電話、旅遊警察等。當地居民對外來遊客的態度是指當地居民對發展旅遊的認識，是採取友好、無所謂的，還是敵視的態度和行為對待外來遊客。

（三）旅遊資源環境保護

　　旅遊資源是可供人類進行旅遊活動所享用的各類資源。不論是自然生態旅遊資源，還是人文社會旅遊資源，它們本來就是人類整體環境的組成部分，更是旅遊環境不可或缺的部分。

（四）旅遊氛圍環境培育

　　旅遊氛圍環境，與旅遊自然生態環境、旅遊人文社會環境和旅遊資源本身有著緊密的聯繫，是旅遊者對旅遊目的地的自然和人文兩方面的感知狀態，如旅遊目的地自然資源的區域特點，與遊客的慣常居住環境是否有更大的差異性；當地的居民、旅遊經營者的態度及旅遊服務質量對遊客的心理影響如何；景區內遊客數量的多少，環境容量給遊客產生的心理影響如何等。

三、旅遊環境保護的主要策略

　　環境保護是協調旅遊經濟發展與資源永續利用的重要途徑和手段。但是，旅遊業發展與環境保護目標之間往往存在一定的矛盾和衝突，我們必須根據生態可持續發展原則，制定完善的旅遊環境保護策略並形成制度，才能實現旅遊業發展的經濟效益、社會效益和生態效益的協調與統一。在綜合考慮旅遊產品的數量、質量、效益和環境等因素的同時，充分考慮既滿足當代利益，又不損害後代利益，實現財富的代際轉移，實現旅遊資源的供需平衡與可持續利用，創造代際公平發展的機會。

（一）宣傳和教育策略

大力加強對遊人的教育和管理工作，要使旅遊者普遍瞭解一切歷史的、文化的以及自然的旅遊資源，保護旅遊資源和環境既是對自己負責，也是對子孫後代負責，以增強遊人的主人翁責任感，自覺遵守保護區的各項規章和紀律。應當看到，在對保護區旅遊環境的破壞中，相當多的情況是由於人們的無知而造成的，這就要求旅遊相關管理部門透過各種途徑，如展覽、錄像、電影等向遊客普及環境保護的具體知識，同時，直接向遊人提出具體應該遵守的要求，讓遊客只留下腳印，只帶走照片。

（二）控制景區容量策略

控制景區容量策略，是根據旅遊承載能力確定旅遊區的遊客容量，對進入旅遊區（點）人數進行控制的一項管理制度。這個策略在保護旅遊資源、實現可持續旅遊目標方面十分重要。需要注意的是，透過控制和採取措施來限制遊客，不能滿足人們鑒賞、享用旅遊資源的正當願望，特別對一些遠道而來的遊客，因為受限制而喪失旅遊機會，是對旅遊資源使用權的一種剝奪，因此，必須透過生態建設，增強保護措施等來擴大遊客量。

（三）科學監督、評價策略

由於旅遊活動對環境的影響往往具有一定的隱蔽性，短時期內可能難以發現，但一旦出現旅遊資源破壞和環境汙染就難以治理和恢復，因此，旅遊環境的保護要嚴格貫徹「以預防為主、積極防治」的保護方針，既要不間斷地科學監測和分析研究，及時發現問題和採取措施，將資源破壞和環境汙染消滅在萌芽狀態，又要積極採取措施控制資源破壞和治理環境汙染。在開發和發展旅遊業時，要對旅遊資源開發利用可能引起的資源與環境變化進行科學地分析、預測和評價並據此提出緩解環境負向變化措施，從而為制定資源保護措施和環境汙染防治措施，實施資源與環境保護管理提供依據和要求。

（四）旅遊環境規劃策略

旅遊規劃包括旅遊資源開發利用規劃和旅遊環境保護規劃兩個部分，資源開發利用規劃強調對旅遊資源吸引功能的開發和旅遊投資的回收效益；旅遊環境規劃是根據旅遊經濟發展的基本要求，在對旅遊區自然生態環境進行

分析的基礎上，利用環境影響評價結論而做出的旅遊區環境保護區域劃分、汙染防治和生態建設方案，強調保證旅遊資源的持續存在和得到永久保護，同時，這也是旅遊區實施環境管理的依據。透過合理有效的環境規劃策略，遵循環境保護的原則、方法和程序等，實施旅遊規劃制度可確保旅遊開發的合理性，真正實現旅遊資源的經濟價值、社會文化價值和生態建設的協調與統一。

（五）旅遊環境管理策略

環境管理策略是指根據旅遊區的資源富集情況，將旅遊區劃分為不同區域，分別採取不同管理措施，從而保護和合理利用旅遊環境，協調其生態價值、經濟價值和存在價值。目前，中國實行旅遊區域環境管理制度主要是劃定一定範圍內的自然保護區，同理，也可將這一制度的實施範圍擴大到所有的旅遊環境保護區域，深入研究利用旅遊環境的生態學特徵，科學確定部分區域為嚴格保護區並根據生態保護要求制定嚴格的保護措施，以保證旅遊環境不遭到破壞；劃定緩衝區、實驗區和外圍保護區，可在其中開展旅遊、科普教育等活動。透過對環境的合理管理，正確處理旅遊環境保護與經濟社會發展的關係，實現環境保護與經濟效益的雙贏。

思考與練習

1. 基本空間標準的意義何在？

2. 簡述旅遊心理容量和旅遊資源合理容量的關係。

3. 結合實際，分析旅遊容量概念在旅遊規劃與管理中的意義，試對某一熟悉的旅遊地進行容量測算。

4. 分析旅遊超載與飽和的類型以及該如何進行調整。

第七章 旅遊區劃

引言

區劃是地理學中一個重要的概念。大家最瞭解的地理區劃應該是行政區劃了，某鄉屬於某縣，某縣屬於某省就屬於行政區劃。旅遊區也是地理區劃的一種，一提到江南，人們就會想到水鄉之秀；一提到東北，人們就會想到冰雪之寒；一提到塞外，人們就會想到荒涼之壯美；一提到西藏，人們就會想到宗教之神秘……那麼，旅遊區是如何劃分的？目前都有哪些劃分方法呢？學完本章內容你就會知道了！

本章學習目標

1.瞭解旅遊區的概念、特點和類型。

2.掌握旅遊區劃的目的、原則、類型和方法。

3.瞭解有關中國旅遊區劃的幾種方法。

4.瞭解世界旅遊區劃的幾種模式。

第一節 旅遊區劃概述

一、旅遊區的特點

一般所指的旅遊區，是綜合性的旅遊區，是指含有若干共性特徵的旅遊景點與旅遊接待設施組成的地域綜合體，不僅包括旅遊資源，也含有為旅遊者實現旅遊目的而不可缺少的各種基礎設施，是一個表現出社會——經濟、文化——歷史和自然——地理條件的統一的地域單元。旅遊區通常具有下面幾方面的特點：

（一）客觀性

　　旅遊區是以一些客觀存在的自然和人文旅遊資源為基礎，以某些旅遊中心城市為依託而構成的地域綜合體，有具體範圍的客觀實體，有其自身的客觀規律性。

（二）地域性

　　旅遊區以一定的地域空間為載體。每一個旅遊區至少有一個完善的旅遊中心或旅遊組織基地，並且有發達的旅遊交通體系聯繫旅遊區內的各個旅遊景點以及將旅遊區與其外部緊密聯繫起來，保證旅遊區結構有序的開放系統。因為每個旅遊區所處的地理空間的自然地理環境和人文社會傳統都具有自己的特色，因此，每個旅遊都具有自己獨特的地域特色。

（三）層次性

　　從不同的角度，旅遊區可以分為不同的功能類型和結構層次，各個層次結構的旅遊區有機組合構成一個完整的旅遊區系統。這一特性使得旅遊區劃與旅遊區的分級分等研究成為可能。

（四）向心性和開放性

　　旅遊區內的旅遊資源雖然有著共同的屬性和特徵，但是，在區內所有的旅遊資源的吸引力存在差異，一個旅遊區內的旅遊資源或景區必然圍繞著一個或者多個具有強大吸引力的旅遊資源和景區，此一級的旅遊資源都要儘可能地利用高級旅遊資源的吸引力和開發條件，因此構成了整個區域內的向心性。開放性是指旅遊區需要和其外的區域和範圍進行人員（遊客）、物資、資金、訊息等的交流，因此，它是一個開放的區域。

（五）發展變化性和相對穩定性

　　現有的旅遊區系統是由自然、人文旅遊資源與當前旅遊業整體水平所決定的。隨著經濟社會的不斷發展，旅遊區內自然、人文環境的變化以及區內和鄰近區域新的旅遊資源的開發、旅遊市場的變化、交通條件的改善等諸多方面的變化都會導致旅遊區的地域範圍、區內結構發生變化。但是，這種變化是一個緩慢演進的過程，在一定時期內旅遊區又是相對穩定的。

（六）優化性

旅遊區是一個具有預定目的的、可控的自然——人工複合系統，因此，從整體上最優設計、最優控制、最優管理和使用，實現旅遊區的綜合最優化。

（七）社會性

旅遊區的劃分是為了旅遊業的健康發展，而旅遊業的發展要保證經濟、生態和社會三大效益綜合實現。另外，旅遊區還要考慮當地社會的傳統和居民心理等各方面因素，必須保證當地社會對旅遊業發展所帶來的問題能進行控制和處理，而區外遊客的來訪也促進了不同社會群體間的交流，導致了社會文化的融合，所以，社會性是旅遊區的一個重要特點。

（八）整體性

不同空間尺度的旅遊區，小到一個基本的旅遊單元，一個以小鎮為中心的旅遊區，大到全球尺度的洲際旅遊區，都具有整體性並因此形成一個有機的統一體——系統。系統與其外部區域存在著明顯的客流和資金交換。

（九）系統性

旅遊區無論在職能上還是在地域上都是完整的，它具有配套的社會功能，最重要的功能之一是恢復和增強旅遊者的健康、體力和精力，滿足他們的精神和物質需要。

二、旅遊區的分類方式

分析問題的角度不同得出的結論自然各不一樣，對於旅遊區的分類從不同的角度可以有不同的分類方式，一般常用的有三種，分別是按旅遊區的級別分類、按旅遊的價值分類和以旅遊資源性質和功能為主的綜合分類。

（一）按旅遊區的級別分類

目前，從人類旅遊活動的空間範圍來看，最大級別的就是世界級旅遊區，主要包括：歐洲旅遊區、非洲旅遊區、北美洲旅遊區、南美洲旅遊區、大洋洲旅遊區、亞洲旅遊區和南極洲旅遊區。而對各個洲又可以進一步劃分為次一級旅遊區。例如，亞洲可以分為中亞旅遊區、西亞旅遊區、南亞旅遊區、東南亞旅遊區和東亞旅遊區。當然，每個區域還可以進一步分類。

（二）按旅遊的價值分類

根據旅遊區對於當前經濟發展的價值或者對於當地社會乃至當地社區居民的生活水平提高的價值以及對於當地生態環境和文物古蹟保護的價值來對旅遊區進行分類。

（三）按旅遊資源性質和功能為主的綜合分類

這是從一定範圍內相互聯繫的旅遊景區的旅遊資源的本身屬性和旅遊區的主要功能對旅遊區進行綜合分類的方式。例如，根據東北地區冬季氣溫較低，降雪豐富，非常適合開展滑雪、滑冰、冰燈、冰雕、雪雕等冰雪旅遊項目的特點，可以定為東北冰雪旅遊區，而中國的內蒙古高原地區，根據其遼闊的草場資源和獨特的蒙古風情，可以定為內蒙古草原畜牧旅遊區。另外，中國東南沿海地區有豐富的海濱浴場，可以定為東部濱海旅遊區，等等。

三、旅遊區劃的類型

旅遊區劃包括兩種類型：一是部門旅遊區劃，即根據旅遊單項指標進行的旅遊區劃，包括旅遊資源區劃、旅遊氣候區劃、旅遊市場區劃等。二是綜合旅遊區劃，需要全面地考慮區域內自然和人文條件，根據相似法、差異性和內部聯繫劃分旅遊區。綜合旅遊區內不僅有若干具共同特徵的景點單位，而且包含有聯繫的服務接待設施及交通、通信等基礎設施和相對完整的行政管理體系。

四、旅遊區劃的原則

旅遊區劃的原則是進行旅遊區劃的指導思想和依據。根據不同的目的，旅遊區劃可以有不同的方法和結果，但是有一些基本原則在旅遊區劃的過程中必須遵從，以下我們對這些原則進行討論。

（一）綜合性和整體性原則

旅遊業是一個涉及很多行業的綜合性產業，而旅遊業的效應也要從生態、社會和經濟等方面的全方位考察。另外，旅遊業的基礎——旅遊資源也具有綜合性的特點，因此，旅遊區劃必須綜合考慮，整體衡量。

（二）相似性原則

旅遊資源成因的共同性、形態的類似性和發展方向的一致性構成了旅遊區劃相似性原則的核心內容。具體來說，旅遊資源的相對一致性最大、差異性最小的應包含在同一區域之中，而不同區域之間旅遊資源的一致性最弱，差異性最大。

（三）主導因素原則

旅遊區內一般包含各種類型和各個層次的旅遊資源，但是總有一兩種旅遊資源在旅遊區的主體形象方面發揮主導作用，在旅遊者的心目中起著區別於其他旅遊目的的標誌性作用，並且，這些旅遊資源還制約著旅遊區的屬性特徵、功能、利用方式以及發展方向等。因此，旅遊區劃應該突出這一種或兩種類型的旅遊資源，將其作為區域劃分的主要依據。

（四）完整性原則

各個層次的旅遊區都是相對獨立的地理綜合體，能獨立承擔一定的旅遊職能。因此，旅遊區劃應保證每一等級的旅遊區在地域上和職能上的完整性。

（五）旅遊中心地和交通便捷性原則

每個旅遊區都要有它的旅遊中心作為區域旅遊業發展的依託。旅遊區內各旅遊景點的佈局要遠近適度，並且，要有便利的交通將其緊密地聯繫起來，使旅遊者既不感到旅遊景點分佈擁擠，也不認為景點過於分散。

（六）區域社會經濟原則

旅遊區不僅僅是一個單一依靠旅遊業發展的區域，而且還應包括文化傳統、民族習俗、經濟狀況、農業生產、工業生產以及自然地理環境等多方面的社會——地理系統，因此，旅遊區劃還應該考慮區域社會經濟背景等方面的因素。

（七）發展性原則

由於旅遊區具有發展變化性的特徵，因此，在進行旅遊區劃時，既要以現狀為基礎，為現有的旅遊業服務，也要能預見到旅遊區未來的發展變化，

在旅遊區劃中適度吸納未來發展變化的趨勢。這樣旅遊區劃才能既具有現實意義，又具有發展意義，可以避免在短期內重複工作或調整區劃的問題。

（八）多級性原則

從空間尺度來看，地理範圍可以劃分為各種尺度的區域，如從世界範圍可以劃分為七大洲、四大洋，從中國來看可以劃分為東北區、華北區、西北區、青藏高原區、西南區、華中區、華東區、東南區等區域，而每個區域又可以進一步劃分。因此，旅遊區劃也可以從不同的空間尺度劃分，主要是根據旅遊區劃的具體目的來確定其入手的角度。

五、旅遊區劃的方法

旅遊區劃即旅遊地域的劃分，是遵循上述旅遊區劃的原則，根據旅遊資源的相似性和發展現狀與發展方向的共同性，將區域內部相似性最大差異性最小，而與區域外部相似性最小差異性最大的範圍劃分開來。旅遊區劃的具體方法有兩種：一種是自下而上的綜合區劃方法；另一種是自上而下的分解區劃方法。

（一）綜合區劃方法

綜合區劃方法是從小的空間入手，逐漸合併空間位置上相鄰並且屬性特徵上相似的單元。合併的標準是事先確定好的區劃層次結構和區劃指標體系，見圖 7-1。

綜合區劃法的具體步驟為：

（1）確定區劃的基本單元（最小單位）。單位大小取決於區劃的精確程度和區劃地域的空間尺度。單位劃分可採用類質圖斑法來確定。這種方法是用因子圖相互疊置，經過製圖綜合，產生能夠反映區域資源組合特點的最小圖斑，用做綜合區劃的基礎單元。

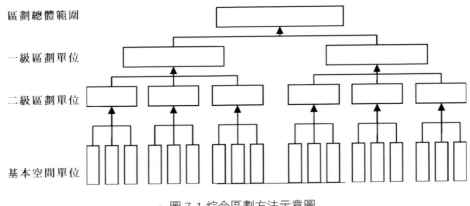

· 圖 7-1 綜合區劃方法示意圖

（2）確定影響因素和限定因子。將影響區劃的各因素列出，並把限定這些因素質與量的次一級別的因素當成因素層下的限定因子，構築層次分析體系，即構建指標體系。

（3）編制因子圖。為反映區劃基礎單位的狀況，確定每個單位各個指標的大小。這種確定可以採用定性與定量相結合的方式。既採用一定的數據計算，又可透過採用訪問相關對象的方法，即特爾斐法獲得。

（4）因素組成及綜合區劃。對因子圖反映出來的各基礎單元的因素及其影響因子進行分析組合，在這種組合的基礎上，從基礎單元開始，自下而上地聚類合併，逐漸聚合成旅遊亞區、旅遊區、旅遊大區、旅遊帶等。

（二）分解區劃方法

分解區劃方法與前面的綜合區劃方法恰恰相反，它對區域的劃分是由大到小的順序進行，首先劃分的是較大的區域，逐漸分為越來越小的區域。如圖 7-2 所示。

▌第二節 世界旅遊區劃

與中國旅遊區劃研究相比較，世界旅遊區劃的研究明顯處於落後狀態，從事這方面研究的學者較少，另外成果也不多，因此，世界旅遊區劃的研究

總體來說層次和深度都不是非常令人滿意。但是，也有一些值得學習的成果供大家參考。本節選取了幾位學者的世界旅遊區劃方案加以介紹。

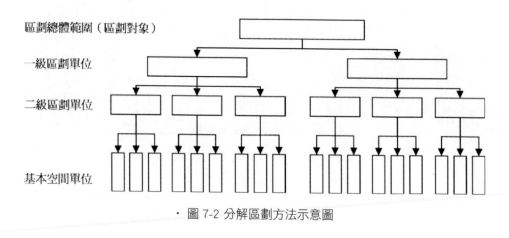

· 圖 7-2 分解區劃方法示意圖

一、世界旅遊區域分論

在丁登山、劉奕頻編著的《環球風光旅遊——外國旅遊地理》一書的前面各章，首先提到了世界三個主要旅遊客源區，包括歐洲、北美洲、東亞及太平洋部分地區（見其第一章），它們包容了世界的經濟發達國家。其後，又分析了豐富的世界旅遊資源，揭示了至今吸引力最強、旅遊目的地最集中的兩個旅遊資源豐富的地區，即地中海地區、北美洲及加勒比海地區。在其第六章的第一節，進一步闡述了旅遊客源地與旅遊目的地之間的旅遊客流。所有這些，都是決定世界旅遊地理格局的基本根據。此外，到達旅遊目的地的旅遊者人數，是各種旅遊地理因素相互作用的結果，在此基礎上，再與上述基本根據相結合，可將世界劃分為八個不同的旅遊功能區。它們中的歐洲和地中海旅遊區、北美洲和加勒比海旅遊區、東亞和太平洋旅遊區為三個各自都有世界重要旅遊客源地的旅遊區；北非和中東旅遊區、撒哈拉以南非洲旅遊區、拉丁美洲旅遊區、南亞旅遊區四個為都沒有世界重要旅遊客源地的旅遊區。另外，還有南極大陸潛在旅遊區。

1. 歐洲和地中海旅遊區

該旅遊區屬國際旅遊高度活躍區，主要旅遊客流流向是自北而南，指向地中海的沿岸。從國際旅遊到達人數占世界的比例來看，歐洲一直是世界最

主要的國際旅遊目的地。從旅遊功能上看，歐洲的中部和北部是世界最主要的旅遊客源地，南部是具有豐富旅遊資源（氣候、海岸、歷史和文化）的地中海地區。臨地中海西段的西班牙、法國和義大利三國是主要的地中海旅遊目的地，1992 年，每個國家旅遊到達人數都在 2600 萬以上。臨地中海東段的希臘，1992 年旅遊到達人數達 933 萬。歐洲和地中海旅遊區的國際旅遊到達人數占世界旅遊到達人數的絕對優勢，1988 年占世界的 62%。其中，西歐和南歐各占世界的 22%，東歐占 13%，北歐所占比例最低，但也達 6%。

2. 北美洲和加勒比海旅遊區

該旅遊區除包括北美洲的美國、加拿大外，墨西哥也屬本區，此外，還包括加勒比海的大安的列斯、小安的列斯群島國家和地區，如古巴、海地、多米尼加、波多黎各、巴巴多斯等。這個旅遊區與歐洲和地中海區有許多相似之處，是國際旅遊的第二個高度活躍區。主要旅遊客流的流向自北而南，指向美國的佛羅裡達、墨西哥和加勒比海各島嶼。在旅遊功能上，區內主要旅遊客源地在北部，特別是在大湖區與東海岸之間的區域。主要旅遊目的地位於主要旅遊客源地之南，重要的旅遊目的地是佛羅裡達、得克薩斯、加利福尼亞，同時墨西哥和加勒比海島嶼也吸引了大量的美國、加拿大旅遊者。正是由於這種原因，墨西哥和加勒比海地區才作為該旅遊區的一部分。在北美洲，1988 年國際旅遊到達人數占世界同年的 13%，與歐洲和地中海旅遊區中的東歐所占份額相當。這也許會給人以一種錯誤印象，認為在世界的旅遊分佈中，歐洲的旅遊規模占絕對優勢，而北美洲遠不如歐洲。然而，這些數字僅著重表示了國際旅遊人數比例。北美洲和歐洲同樣有比較多的人口（歐洲約 3.76 億人，美國約 2.5 億人），都同樣富裕，人口同樣有很大移動性。但是，由於歐洲在政治地理上分為許多面積較小的國家，這個地區的許多旅遊活動表現為國際旅遊。相反，作為北美洲兩大國之一的美國由 50 個州組成（其中許多州比許多歐洲國家的面積還大），州與州之間的旅遊被看做是大陸旅遊。在 1988 年，美國公民離家出外進行旅遊的人數，超過 160 公里路程的多達 12.41 億人次。其中，有 8.40 億人次為渡假旅遊，這說明旅遊活動與歐洲同樣高度活躍。正是由於這兩個地區在政治歷史上的差異（歐洲由許多面積較小的國家組成，而美國卻是個統一的大國），因而，在國際旅

遊統計中，兩地區的旅遊水平顯示出巨大差別。全區國際旅遊到達人數，據世界旅遊組織統計，1988 年北美洲占世界的 13%，其次為加勒比海各島嶼，占世界的 2.5%，以墨西哥最少，約占世界的 1.8%。

3. 東亞和太平洋旅遊區

這一旅遊區包括日本、澳大利亞和新西蘭三個經濟發達國家，也包括韓國、新加坡及臺灣、香港特別行政區等亞洲的經濟較發達的「四小龍」國家和地區，除此還有中國、中南半島和東南亞其他各國。其中，主要東亞國家和地區在近十多年來經濟發展十分迅速。在 1975—1985 年間世界經濟蕭條和衰退時期，主要東亞國家和地區的國民生產總值的年平均增長率一直保持在 5% ～ 7% 之間，遠遠超過世界其他發展中國家，也遠超過許多主要經濟發達國家。中國的經濟自 1979 年以來，一直突飛猛進地發展。這些情況對世界旅遊格局產生了重要影響。從旅遊功能上看，東亞和太平洋旅遊區的區內旅遊客源地和旅遊目的地，比歐洲和地中海旅遊區、北美和加勒比海旅遊區要分散得多。主要旅遊客源地，北有日本和韓國，南有澳大利亞、新西蘭，西有新加坡和中國香港特別行政區、臺灣等國家和地區。為首的旅遊目的地是夏威夷，它恰好位於太平洋中心，有自全區各旅遊客源地輻射到這裡的旅遊客流。其他重要旅遊目的地則分散在太平洋西緣的弧形帶上，有自日本、韓國及自澳大利亞至臺灣和菲律賓等東南亞島嶼的國家和地區的旅遊客流。中國作為旅遊目的地具有巨大的潛在吸引力，從區內主要旅遊客源地向中國的旅遊客流正在形成和發展。東亞和太平洋旅遊區的國家旅遊到達人數，遠遠少於歐洲和地中海旅遊區，在 1991 年占世界總旅遊到達人數的 12%。該區近十餘年來，顯示出國際旅遊的最高增長率。1984 年和 1985 年，國際旅遊到達人數每年增長 11%，到 1987 年增長 15%，1988 年增長 18%。1991年增長 6.4%。而同期在歐洲和美國，國際旅遊到達人數增長率僅為 5% ～ 7%。

4. 北非和中東旅遊區

這一旅遊區包括地中海沿岸的非洲各國、西亞的敘利亞、伊朗、伊拉克、沙特阿拉伯和其他海灣國家。本旅遊區距歐洲旅遊客源地不甚遠，在歐洲旅

遊客流的輻射範圍之內。位於地中海南岸的北非，雖然從旅遊功能上看與歐洲地中海旅遊區有較密切的聯繫，但由於在與歐洲地中海沿岸旅遊目的地的競爭中，在交通、距離及旅遊設施上不占優勢，所以對歐洲旅遊者吸引力不大。另外，高加索地區和中亞地區亦可歸入此旅遊區。從國際旅遊到達人數來看，1988 年北非旅遊到達人數占世界總旅遊到達人數的 2.4%，1991 年中東占 1.6%。

5. 撒哈拉以南非洲旅遊區

這一旅遊區包括北起撒哈拉以南到非洲南端好望角的所有國家。本區不接近任何一個世界主要旅遊客源區。從國際旅遊到達人數來看，雖然其面積廣大，但 1988 年僅占世界總旅遊到達人數的 1.4%。

6. 拉丁美洲旅遊區

這一旅遊區包括中美洲的伯利　、危地馬拉、洪都拉斯、薩爾瓦多、尼加拉瓜、哥斯達黎加和巴拿馬以及南美洲從哥倫比亞到阿根廷的整個大陸。其中，南美洲遠離世界的主要旅遊客源區，屬於本區的中美洲國家雖然距北美洲旅遊客源區不甚遠，但與加勒比海島嶼相比，旅遊目的地的競爭力不強。該區 1989 年國際旅遊到達人數約占世界旅遊到達總人數的 2%。

7. 南亞旅遊區

這一旅遊區包括大陸國家孟加拉國、印度、巴基斯坦和阿富汗、尼泊爾等，以及印度洋島嶼國家和地區，它們有斯里蘭卡、塞舌爾、馬爾代夫、毛裡求斯等。該區的國際旅遊到達人數甚微，1991 年僅占世界旅遊到達總人數的 0.67%。

8. 南極大陸潛在旅遊區

南極大陸沒有永久居民，是一個最獨特的潛在旅遊區。這裡幾乎全部在南極圈（南緯 66°30´）範圍內，自然條件極其嚴酷，外圍大洋水域又有寬廣的浮冰區。大陸陸地表面平均高度為 2600 米，由高原和山地構成，上覆巨厚的冰蓋，僅極少數山峰出露於冰蓋頂部。冰蓋厚 2000 米以上，最厚可達 4800 米。氣候惡劣，終年嚴寒，年平均氣溫為 -55℃ ～ -30℃，最低氣

溫達 -88.3℃；風暴猛烈，一年中大風日在 240 天以上，最大風速達 88.83m/s；降水稀少，年降水量僅 30 毫米～ 40 毫米。大陸幾乎沒有高等植物，但沿海卻有令人感興趣的企鵝、海象和海豹。南極大陸遠離世界人口密集區，特別是距世界主要國際旅遊客源區十分遙遠。而且，去南極大陸需要乘特製艦船。目前除科學考察、探險者到達外，已有旅遊者乘船到達南極。自 1885 年到 1992 年 3 月，全世界共有 296 次旅遊客輪航班，運送了 43000 多位旅行者到達地球南端的這個大陸。通常，赴東南極大陸從新西蘭、澳大利亞或南非的港口起航；赴西南極大陸從智利、阿根廷或烏拉圭的港口起航。將來，也許到一定的時期，有人將進行較大規模投資，開拓去南極大陸的旅遊業務。

上述第 4、5、6、7 四個旅遊區，在政治穩定性、經濟不很富裕、旅遊欠活躍等方面比較類似。四個旅遊區從其本地區內產生的國際旅遊者甚少。它們在空間上與世界主要旅遊客源區呈分離狀態，僅有遠離它們的經濟發達國家的長途旅遊者才能形成其國際旅遊到達量。儘管目前的長途旅遊正在繁榮起來，但是它們在世界國際旅遊到達人數中所占比例仍很小。這四個旅遊區距發達國家遙遠，位於世界三個主要旅遊客源區範圍之外。它們在旅遊發展上基本上尚處於初始階段。除南亞的印度、南美的巴西和阿根廷、南非等少數國家和地區之外，很少有大陸旅遊活動。它們的旅遊基礎設施缺乏。它們在開發旅遊資源以及發展必要的國際旅遊設施方面力不從心。從總體上看，這四個旅遊區的政治經濟情況，使各國實施真正可行的旅遊開發規劃存在一定困難，儘管旅遊業能獲得外匯，有利於它們改善經濟狀況。源於世界主要旅遊客源地的潛在旅遊者，不願在這些地區旅遊時遭遇到乾旱、洪水或饑荒等自然災害，也不願遇到社會政治上的麻煩，所以，他們不太願意到這些地區去旅遊。所有這些因素，導致了這四個旅遊區的國際旅遊到達人數甚微。

總之，以上八個旅遊區，是在功能上有明顯區別、相互分離的旅遊區域系統。大部分國際旅遊客流發生在各區之內，即以旅遊區內旅遊為主。在每個分離的旅遊區內，都以流向低緯度方向的旅遊客流為主導。1980 年，在世界全部國際旅遊者中，約有 80% 的人在其所在的旅遊區內進行旅遊，其餘約 20% 的人進行跨區的長途旅遊。跨區長途國際旅遊多半是在世界三個旅遊客源區之間，呈東西向進行的。在 1980 年代世界旅遊業暫時不景氣期間，並

未阻止長途國際旅遊的發展。到 1987 年，第 1 旅遊區至第 3 旅遊區間的國際旅遊到達人數占該三個旅遊區到達人數的 30% ～ 40%。同時，在第 4 旅遊區至第 7 旅遊區四個旅遊區，長途國際旅遊者繼續增加，如非洲、南亞都是如此。世界旅遊格局是隨著時間而變化的。隨著時間的流逝，各旅遊區間的聯繫將會加強，區與區間的界線將會變模糊，從而使旅遊區的範圍發生變化。隨著長途國際旅遊者數量的增加，各旅遊區的相互分離孤立的程度將會減弱。在第 4 個旅遊區至第 7 個旅遊區內，旅遊目的地的旅遊基礎設施的改善，也會大大刺激長途國際旅遊的發展，使旅遊區發生變化。

二、世界旅遊區劃方案

韓杰根據自然區與行政區兼顧、綜合分析與主導因素相結合以及主要為旅遊業服務的原則，將世界劃分為 7 個旅遊大區和 11 個旅遊地區。根據這些原則，韓杰採用三級區劃等級單位系統，即旅遊大區——旅遊地區——旅遊國家。在一些面積較大、旅遊業比較發達的國家，劃分的等級更加深入。例如，西班牙可以分為以下六個旅遊區：南部旅遊區、東北部旅遊區、中西部旅遊區、西北部旅遊區、巴利阿里群島旅遊區、加那利群島旅遊區。內容如下：

1. 歐洲旅遊大區

（1）北歐旅遊地區（挪威、瑞典、芬蘭、冰島、丹麥）

（2）西歐旅遊地區（英國、法國、愛爾蘭、荷蘭、比利時、盧森堡）

（3）中歐旅遊地區（德國、波蘭、捷克、斯洛伐克、匈牙利、奧地利、瑞士、列支敦士登）

（4）南歐旅遊地區（西班牙、葡萄牙、義大利、希臘、羅馬尼亞、保加利亞等）

（5）東歐旅遊地區（俄羅斯、愛沙尼亞、拉脫維亞、立陶宛、烏克蘭、白俄羅斯、摩爾多瓦）

2. 美洲旅遊大區

（1）北美洲旅遊地區（美國、加拿大）

（2）拉丁美洲旅遊地區（除美國和加拿大之外的所有美洲國家）

3.東部亞洲、太平洋旅遊大區

（1）東亞旅遊地區（中國、日本、朝鮮、韓國、蒙古國）

（2）東南亞旅遊地區（東南亞的所有國家）

（3）中亞旅遊地區（哈薩克斯坦、烏　別克斯坦、吉爾吉斯斯坦、塔吉克斯坦、土庫曼斯坦）

（4）大洋洲旅遊地區（大洋洲的所有國家）

4.南亞旅遊大區

南亞所有國家。

5.中東旅遊大區

西亞所有國家和格魯吉亞、亞美尼亞、阿塞拜疆、埃及。

6.非洲旅遊大區

除埃及之外的所有非洲國家。

7.南極洲旅遊大區

南極洲地區。

三、世界生態旅遊區劃方案

生態旅遊區劃是揭示全球尺度生態旅遊資源與生態旅遊業空間佈局的重要手段，有助於從整體上把握世界生態旅遊的發展。鐘林生等學者在探討生態旅遊區劃定義與理論依據的基礎上，提出生態旅遊區劃的理論基礎是地域分異規律與生態學原理，並且，根據全局謀劃、綜合分析、主導因素、與行政區協調、兼顧自然區劃等原則，將世界生態旅遊地域系統劃分為 6 個生態旅遊洲、29 個生態旅遊大區、71 個生態旅遊區以及若干個生態旅遊地。具體劃分方案如下。

表 7-1 世界生態旅遊區劃系統表

1級區	2級區（生態旅遊大區）	3級區（生態旅遊區）
亞洲	I_1北亞生態旅遊大區	西西伯利亞平原、中西伯利亞高原、俄羅斯遠東山地
	I_2中亞高原生態旅遊大區	哈薩克丘陵和土蘭平原、帕米爾高原、蒙古高原、內蒙古新疆高原、青藏高原
	I_3東亞平原生態旅遊大區	中國東部季風區、朝鮮半島、日本群島
	I_4東南亞生態旅遊大區	中南半島、東南亞島嶼
	I_5南亞台地生態旅遊大區	印度半島、斯里蘭卡島嶼
	I_6西南亞生態旅遊大區	伊朗高原、阿拉伯半島、美索不達米亞平原、地中海東岸、小亞細亞高原、高加索山地

1級區	2級區（生態旅遊大區）	3級區（生態旅遊區）
歐洲	II₁ 東歐生態旅遊大區	東歐平原、烏拉爾山地
	II₂ 北歐生態旅遊大區	芬諾斯堪底亞、冰島
	II₃ 中歐生態旅遊大區	北德平原、中歐海西山地、阿爾卑斯、喀爾巴阡
	II₄ 西歐生態旅遊大區	不列顛群島、法蘭西平原丘陵、北海低地
	II₅ 南歐生態旅遊大區	伊比利亞半島、義大利半島、巴爾幹半島
非洲	III₁ 阿特拉斯生態旅遊大區	阿特拉斯
	III₂ 撒哈拉生態旅遊大區	撒哈拉
	III₃ 蘇丹生態旅遊大區	蘇丹
	III₄ 幾內亞與剛果生態旅遊大區	上幾內亞、下幾內亞與剛果盆地
	III₅ 東非生態旅遊大區	埃塞俄比亞—索馬利亞高原、東非高原
	III₆ 南非生態旅遊大區	南非高原、開普山地
	III₇ 馬達加斯加生態旅遊大區	馬達加斯加
北美洲	IV₁ 極地島嶼生態旅遊大區	格陵蘭島、北極島群
	IV₂ 北美大陸生態旅遊大區	北美東部、西部科迪勒拉
	IV₃ 中美生態旅遊大區	中美地峽、西印度群島
南美洲	V₁ 東部高原生態旅遊大區	圭亞那高原、巴西高原、巴塔哥尼亞高原
	V₂ 中部平原生態旅遊大區	奧利諾科平原、亞馬遜平原、拉布拉他平原
	V₃ 安第斯山生態旅遊大區	西部沿海、科迪勒拉前山和科爾多瓦山、安第斯山
大洋洲和南極洲	VI₁ 澳大利亞生態旅遊大區	西部高原、中部平原、東部山地
	VI₂ 紐西蘭生態旅遊大區	紐西蘭南島、紐西蘭北島
	VI₃ 新幾內亞島生態旅遊大區	新幾內亞島
	VI₄ 太平洋群島（狹義）生態旅遊大區	美拉尼西亞、玻里尼西亞、密克羅尼西亞
	VI₅ 南極洲生態旅遊大區	東南極洲、西南極洲

第三節 中國旅遊區劃

對於中國的旅遊區劃，國家權威機構至今尚未組織進行，但不少學者已經對此進行了一些有益的探索，出現了各種旅遊區劃方案及相應的分類體系。

一、中國旅遊資源區劃

閻守邕的方案將中國旅遊資源分區分為一級區、二級區和三級區三個層次。區劃採用自上而下及定性與定量相結合的方法，並設計了旅遊資源分區的區劃指標體系。參見表 7-2 和表 7-3。

表 7-2 旅遊資源區劃方法與區劃指標表

區劃層次	區劃方式	區劃指標
三級區	收集旅遊資源實體數據並進行篩選，在 1：400萬全國縣界地圖上標繪出旅遊資源實體，然後以市（縣）爲單位，將旅遊資源實體同類別且相鄰的市（縣）合併爲一個三級區	旅遊資源實體的類型、數量與級別等指標
二級區	根據區域旅遊資源的總體特徵及其形成原因的相似性，對三級分區進行分析歸併得出二級區	區域旅遊資源的總體特徵、形成旅遊資源自然因素與人文因素的異同
一級區	根據中國自然地理的區域分異，對一、二級分區進行分析歸並得出一級區	區域地質、地貌、氣候及區域旅遊資源的宏觀特徵
	根據地域完整性與實用性原則，對一、二級分區界線進行調整，使其盡可能與相應的行政區界線相一致	

表 7-3 中國旅遊資源區劃方案表

一級區	二級區
I.東北溫帶濕潤景觀旅遊資源區	I A. 東北溫帶平原景觀旅遊資源區
	I B. 長白山池林海雪原滑雪旅遊資源區
	I C. 大、小興安嶺寒溫帶山林景觀旅遊資源分區
	I D. 遼東半島海岸、海島風光旅遊資源分區
II.黃河中下游名勝古蹟旅遊資源區	II A. 北京古都文化旅游資源分區
	II B. 關中古都遺跡旅遊資源分區
	II C. 中原古文化旅遊資源分區
	II D. 蘇北、皖北歷史遺跡旅遊資源分區
	II E. 山東丘陵齊魯文化旅遊資源分區
	II F. 膠東半島海岸、海島風光旅遊資源分區
	II G. 山西宗教建築放游資源分區
	II H. 隴南文化旅遊資源分區
	II I. 陝北革命聖地旅遊資源分區
III.長江流域山水風光旅遊資源區	III A. 長江二角洲水鄉園林旅遊資源分區
	III B. 贛、浙、閩丹霞風光旅遊資源分區
	III C. 皖南、贛北名山旅遊資源分區
	III D. 贛西南革命聖地旅遊資源分區
	III E. 湖南山地勝景旅遊資源分區
	III F. 四川盆地旅遊資源分區
	III G. 兩湖平原湖泊風景旅遊資源區
	III H. 川北、鄂西秦巴山地生物景觀旅遊資源分區
IV.華南熱帶、亞熱帶景觀旅遊資源區	IV A. 海南島熱帶海島風光旅遊資源分區
	IV B. 閩、粵海路中外交流旅遊資源分區
	IV C. 廣西石灰岩山水旅遊資源分區
	IV D. 台灣旅遊資源分區
V.雲貴高原奇山異水風十民情旅遊資源區	V A. 雲貴高原石灰岩奇山怪石異洞旅遊資源分區
	V B. 滇中高原湖光山色旅遊資源分區
	V C. 滇南熱帶生物景觀旅遊資源分區
	V D. 滇北高山深谷旅遊資源分區
VI.塞外草原荒漠旅遊資源區	VI A. 塞外草原旅遊資源分區
	VI B. 塞外荒漠旅遊資源分區

一級區	二級區
Ⅶ. 西北絲綢之路 旅遊資源區	ⅦA. 河西走廊旅遊資源分區
	ⅦB. 新疆南部絲綢之路旅遊資源分區
	ⅦC. 新疆北部高山草地旅遊資源分區
Ⅶ. 青藏高原世界 屋脊旅遊資源區	ⅧA. 藏東南雪山原始森林旅遊資源分區
	ⅧB. 藏南谷地藏族文化旅遊資源分區
	ⅧC. 藏北高原湖泊旅遊資源分區
	ⅧD. 喜馬拉雅登山旅遊資源分區
	ⅧE. 青藏高原唐蕃古道旅遊資源分區
	ⅧF. 長江、黃河源地旅遊資源分區
	ⅧG. 崑崙山柴達木盆地旅遊資源分區

二、中國旅遊地理區劃

　　郭來喜的方案將中國旅遊地理區劃分為旅遊帶、旅遊省和旅遊區三個級別和層次。旅遊帶是一級旅遊區，其空間範圍跨越省、市、自治區，其職能是協調省級之間的關係和組織區域性的旅遊路線；旅遊省是二級旅遊區，除個別地段略有調整之外，其他空間跨度以現有省、市、自治區為範疇，主要目的是適應中國現行的管理體制；旅遊區是第三級旅遊地域組織，在旅遊區劃體系中處於最基層。其空間範圍既可以是一個旅遊業發達的大城市，也可以包括在地理位置上鄰近的幾個旅遊城市。旅遊景點的開發建設、旅遊服務設施的配套完善及旅遊活動的組織、協調與管理為其主要職能。該方案具體將大陸劃分為 9 個旅遊帶、29 個旅遊省和 149 個基本旅遊區。具體參見表 7 -4。

　　表 7-4 中國三級旅遊區劃方案表

序號	旅遊帶			旅遊省	旅遊區
	名稱	範圍	特徵		
1	京華古今風貌	以北京為中心，以津、冀為腹地的小華北	華夏歷史文明遺產（遼、金、元、明、清），社會主義現代化風貌，古代建築工程與現代化設施融為一體	北京、天津、河北	北京、承（德）灤（平）、秦皇島、唐（山）遵（化）薊（縣）、保（定）易（縣）灤（水）、石（家莊）正（定）平（山）、津門等8處
2	白山黑水北國風光	東北三省全境	白山黑水自然奇觀，滿、朝、赫（哲）等兄弟民族風情，礦泉、海濱、冰雪風光，清王朝發跡地，偽滿殖民遺跡等	遼寧、吉林、黑龍江	沈（陽）撫（順）鞍（山）、旅（順）大（連）金（縣）、長（春）吉（林）松（花江）、長（白山）通（化）、哈（爾濱）尙（志）、五大連池等13處
3	絲路尋蹤民族風情	北出內蒙古，中經甘寧，西通新疆	蒙、回、維（吾爾）、哈（薩克）等民族風情，草原風光，大漠景觀，內陸山地，綠洲尋涼，果鄉品鮮	新疆、內蒙古、甘肅、寧夏	烏（魯木齊）天（山東段）、呼（和浩特）、包（頭）、蘭（州）永（靖）臨（夏）、銀（川）青（銅峽）等22處
4	華夏文明訪古	黃河中下游地區	中華古文化，仰韶文化，半坡遺址，商城殷墟，抗戰行都，石窟，拳術，名城，古都，名山，母親河	陝西、山西、河南、山東	西（安）咸（陽）、太（原）交（城）、鄭（州）登（封）鞏（縣）、濟（南）泰（山）、曲（阜）濟（寧）等24處

序號	旅遊帶			旅遊省	旅遊區
	名稱	範圍	特徵		
5	西南奇山秀水民族風情	西南四省區	峰林、奇石、碧水、幽洞、從巴蜀文化到夜郎之謎的文化景觀，民族節日眾多，工藝美術精絕	四川、雲南、貴州、廣西	成（都）青（城山）、昆（明）路（南）安（寧）、貴（陽）清（鎮）、南（寧）武（鳴）大（明山）寧（明）等29處
6	荊楚文化湖山景觀	中部三省	山環水繞，千湖之區，寺廟道觀，荊楚文化，革命勝跡	湖北、湖南、江西	武漢、荊（州）沙（市）長沙、九江、廬（山）、南（昌）永（修）等16處
7	吳越文化江南水鄉風光	長江下游、淮河下游和錢塘江流域	名山秀水、吳越文化，宅第園林，現代化大都市，購物中心	江蘇、安徽、上海、浙江	上海、南京、蘇州、無錫、宜（興）、杭（州）莫（干山）嘉（興）、合肥等15處
8	南亞熱帶－熱帶風光	南亞熱帶－熱帶地區	兼山海島之勝，理想避寒地，礦泉眾多，嶺南文化，華僑之鄉，特區集中	福建、廣東	福州、武夷山、廣（州）叢（化）佛（山）、深圳、珠海、海南島等16處
9	世界屋脊獵奇探險	青藏高原	天寒地高、地廣人稀，充滿神秘感、藏族文化，建築宏偉絢麗，宗教色彩濃郁	西藏、青海	拉薩、日（喀則）亞（東）、青海湖、西（寧）、湟（中）等6處

三、中國旅遊文化區劃

陳傳康先生主要是將傳統文化資源與現代文化資源相結合，將觀光旅遊與科學文化旅遊相結合，以傳統文化資源、現代文化資源、自然風光、開發重點和客源市場為內容將中國劃分為7個一級旅遊區。具體參見表7-5。

表7-5 陳傳康中國旅遊區劃（一級）方案表

分區	範圍	傳統文化資源	現代文化資源	自然風光	開發重點	客源市場
華北	相對於中國自然區劃的暖溫帶華北區，長城以南、秦淮以北，東起遼南和遼東半島，西至甘肅東部	中華民族發源地，歷朝古都名城，歷史遺跡，樸素民風，北雄風光，孕育著燕趙，多悲歌壯士	沿海城市（天津、青島、大連等）和北京等現代開放文化	大平原、大山脈和高原的強烈對比形成了明顯的北雄風光	北京元明清古都文化，關中秦漢唐文化遺址，山東齊魯文化，河南中原文化，特別是宋文化和易經文化，山西三晉文化，特別是關羽文化，黃河游、洛陽和五台山宗教旅遊	海內外遊客對中國旅遊優先選擇的重點
長江中下游流域	秦淮線以南、秦嶺以北包括的長江中下游範圍，也包括錢塘江等入海流域	南朝和南宋文化，徽、湘、楚、贛等包括浙江等文化	滬、杭、寧波及長江沿江城鎮的現代開放文化	秀麗的植被與丘陵配合，加上江南水鄉，田園風光形成「南秀」阡陌、山地、江湖風光	蘇州式園林，以三峽風光爲主的長江游、山地（黃山、廬山、武夷山等）風光，宗教文化（普陀山、九華山、五祖廟、武當山、龍虎山等）	英、美、日和中國港、澳、台地區華裔等海外客人，內地市場僅次於華北，也很有旅遊吸引力

分區	範圍	傳統文化資源	現代文化資源	自然風光	開發重點	客源市場
華南	包括兩廣、閩、台、海南等	嶺南文化、閩文化、閩南語系文化，客家文化、瓊崖文化等，瑤、苗、黎、高山、畬等民族文化	現代港穗風格城市、特區開放文化	南亞熱帶和熱帶風光，嶺南和八閩山地風光、喀斯特、丹霞、花崗岩等地貌風光	現代城市觀光和購物旅游，南國風光、宗教文化（南華寺、光孝寺、六榕寺、南普院、玄武山、元山寺等），特殊地貌風光、文化娛樂旅遊	中國、港澳台地區華僑、華裔爲主要客源，也要爭取吸引北美、西歐、日本、東歐遊客。內地僅次於華北區而可以和長江中下游競爭
西南	包括川（不包括川西橫斷山脈）陝南、滇、黔等	巴蜀文化、少數民族風情和歷史文化；雲貴高原壩子和山地文化	川、滇、黔的山城、霧都、春城的現代化開放文化	山光寨黃、溝雲特、湖光地風、川西風光（九溝寨、雲溝螺）高斯光原風山布等 川地（溝龍海等）貴喀風高泊和瀑光	以昆明、大理、西雙版納、麗江爲主體的民族風情文化，以貴陽、安順爲主體的喀斯特地貌風光，以成都、峨眉山、大足爲主體的宗教文化旅遊	名山大川、少數民族風情對中國、港澳地區游客具有獨特的吸引力，還以抗日陪都吸引台灣客，國際市場爲日、美、英、法；內地市場主要爲區內及廣東、上海、北京等省市

分區	範圍	傳統文化資源	現代文化資源	自然風光	開發重點	客源市場
東北	不包括遼南和遼東的東北三省、內蒙古東部三盟一市	滿、漢、朝、蒙、鄂倫春等民族文化	俄、日侵略和商貿文化遺跡，解放後的工業建設和農莊開發	白山黑水，大小興安嶺森林風光，內蒙古東部草原風光、玄武岩噴發火山風光	到俄羅斯遠東的出國旅遊，鏡泊湖、五大連池玄武岩噴發風光，古渤海國文化，寒溫帶森林風光，漠河「白夜」景觀	俄羅斯、日本、韓國、港澳台；中國市場。主要是夏季結合避暑，冬季結合冰燈的觀光遊客
內蒙古西北	含內蒙古西部、寧夏、河西走廊西寧河谷帶、青海湖、柴達木盆地、新疆等乾旱、半乾旱區	絲綢古道文化、民族文化，古長城，古遺址，石窟寺等	古城現代建設，新興城市、兵團開墾等建設	沙漠、冰川、山地、灌溉綠洲、風蝕城等	絲綢古道遺址、石窟寺藝術，著名古廟、古墓，民族風情、冰川、沙漠、風蝕等自然奇觀	蒙、日、英、法、美、伊斯蘭國家、港澳台地區；中國市場主要面對京、津、滬、穗等經濟發達區和文化水平相應較高的遊客，以及全國各地的旅游愛好者
青藏高原	包括青海南部和甘肅東南部的高原、川西橫斷山地等	藏傳佛教喇嘛文化	新中國城市和交通建設新貌	世界最高高原，川西山地森林風光，藏北高原湖泊風光，冰川雪山	喇嘛教文化，唐藩古道文化遺跡，高原、高山、湖泊、峽谷等自然風光	海內外遊客都對青藏高原神秘人文和自然景觀感興趣，但需經濟好、文化水平較高、身體健康的遊客才能到此遊玩，同時遊客平均消費水平也相應有所提高

四、中國旅遊區劃

中國幅員遼闊，各地區的自然環境和人文環境複雜多樣，旅遊資源數量眾多，類型多樣且分佈廣泛，同時，也具有明顯的區域性特徵。根據中國旅遊區劃的基本原則：地域相對完整性原則、相對一致性原則、綜合分析和主導因素分析相結合原則、旅遊中心地原則、多級劃分原則、覆蓋性與不連續性原則，整個中國可以劃分成相似性較大而差異性較小的 8 個旅遊區。

（一）東北旅遊區

東北旅遊區包括黑龍江省、吉林省、遼寧省三省。因本地區在山海關以東，故俗稱「關外」或「關東」。

（1）自然特徵：山環水繞，沃野千里，火山岩熔地貌典型；冬長嚴寒、夏短溫高，冰雪旅遊資源得天獨厚。

（2）人文特徵：豐富多彩的民俗風情；受多種文化影響的建築藝術；快捷便利的交通運輸網絡。

（二）黃河中下游旅遊區

本區包括北京市、天津市、河北省、山西省、山東省、河南省、陝西省五省二市。黃河是中華民族的母親河，黃河及其支流穿越本區全境。作為中華民族的發祥地，區內華夏文明遺蹟遍佈，自然旅遊資源豐富，是中國重要的旅遊地區之一。

（1）自然特徵：地勢起伏，地貌形態多樣；河湖瀑海，各具特色；典型的大陸性季風氣候。

（2）人文特徵：華夏文明，源遠流長；古城雲集，古蹟眾多；宗教藝術，博大精深；民俗文化，千般風情。

（三）青藏高原旅遊區

青藏高原旅遊區包括青海省、西藏自治區兩省區，位於祖國的西部。北與新疆、甘肅相連，南與印度、尼泊爾、不丹、緬甸等國為鄰，西與克什米爾地區接壤，東與四川、雲南毗鄰。藏族為主要民族。

（1）自然特徵：奇特壯觀的冰雪高山群；湖泊棋布的鳥類樂園；獨特的高原氣候與熱帶風光。

（2）人文特徵：古老的宗教文化與壯觀的宗教建築，形成神秘奇特的旅遊文化地；多姿多彩的民俗風情；內涵深厚的藏鄉文化藝術。

（四）華東旅遊區

華東旅遊區包括江西省、安徽省、浙江省、江蘇省、上海市四省一市，是中國自然條件最優越、經濟發達和人口稠密的地區之一。全區旅遊資源豐富，基礎條件優越，組合優勢顯著，在大陸旅遊業中占有重要地位。

（1）自然特徵：平原、丘陵相間的地形結構；河網稠密、湖泊眾多；氣候溫暖濕潤、典型的亞熱帶濕潤性季風氣候。

（2）人文特徵：經濟發達，城市分佈密度大；古典園林居大陸之首；旅遊交通便捷、發達。

（五）華中旅遊區

華中旅遊區位於長江中、上游地區，包括四川省、重慶市、湖北省和湖南省三省一市，華中旅遊區江河縱橫，湖泊眾多，山脈雄奇，地形複雜，三國古蹟和近代革命聖地交相輝映，自然保護區和人文遺蹟各有千秋，形成了特徵明顯的旅遊資源。

（1）自然特徵：地表結構複雜，地貌類型多樣；四季分明的亞熱帶季風氣候；河網稠密，湖泊較多。

（2）人文特徵：巴蜀與楚文化特色鮮明，古代文明輝煌燦爛；土特名產較多；豐富的飲食文化。

（六）華南旅遊區

本區包括福建省、廣東省、海南省、臺灣省、香港特別行政區、澳門特別行政區。本區地處中國東南沿海，是中國對外開放的窗口，區內自然旅遊資源豐富，人文景觀眾多，是中國重要的旅遊地區之一。

（1）自然特徵：地形多樣，海岸曲折，海域遼闊，島嶼眾多；河湖眾多，溫泉豐富；典型的熱帶、亞熱帶季風氣候；豐富的熱帶與亞熱帶生物資源。

（2）人文特徵：嶺南文化，融匯中西；華僑之鄉，開放窗口；古今景點，交相輝映。

（七）西南旅遊區

本區包括雲南省、貴州省、廣西壯族自治區三省區，與老撾、緬甸和越南相鄰，區內岩溶地貌發育，山川秀麗，氣候溫和，四季如春，動植物資源非常豐富。同時，本區還是中國少數民族聚居地，雲南是中國少數民族最多的省份，分佈有 30 多個少數民族。

（1）自然特徵：地形以高原、山地為主，岩溶地貌發育；氣候類型複雜，地域差異明顯；天然動植物園。

（2）人文特徵：少數民族風情濃郁；邊境貿易逐漸繁榮。

（八）西北旅遊區

本區包括甘肅省、內蒙古自治區、寧夏回族自治區、新疆維吾爾自治區。本區地處中國西北內陸，面積廣大，民族眾多，自然旅遊資源豐富，歷史文物古蹟眾多，少數民族風情濃郁，是中大陸地主要旅遊區之一。

（1）自然特徵：地形多樣，沙漠廣大；美麗遼闊的大草原；典型的內流河和內陸湖泊；乾旱少雨，冬寒夏熱的大陸性氣候。

（2）人文特徵：悠久漫長的絲路文化；絢麗多姿的民族風情。

思考與練習

1. 什麼是旅遊區？旅遊區有哪些基本特點？

2. 進行旅遊區劃有哪些原則？

3. 進行旅遊區劃的方法有哪些？

4. 大陸學者主要提出了哪幾種世界旅遊區劃方案？

5. 中國有哪些專項旅遊區劃？

第八章 旅遊規劃

▌引言

　　在旅遊系學習的過程中，小李已經逐漸掌握了一些旅遊學的基本理論，與此同時，有一個念頭總會不時出現在小李的頭腦中。原來，在小李的家鄉有一處水庫，水庫邊上還有一些長滿了野果的小山丘，這可是小李兒時遊樂的天堂。現在，小李經常想，對於這樣天然優美的景色，該怎樣進行規劃和開發，讓這些家鄉的山水在保持特色的同時，能夠成為給家鄉人民帶來福祉的經濟資源呢？抱著這個念頭，小李充滿期待地進入了本章的學習。

本章學習目標

　　1. 瞭解旅遊規劃的發展、目的和要求。

　　2. 掌握旅遊規劃的組成要素和編製程序。

　　3. 掌握區域旅遊規劃的基本內容。

　　4. 掌握旅遊地規劃的基本內容。

　　5. 瞭解旅遊賓館選址的基本原則。

▌第一節 旅遊規劃概述

　　旅遊規劃與開發的理論和實踐都經歷了一個不斷發展的演變過程，瞭解該演變過程有助於我們更好地掌握旅遊規劃與開發的理論和方法。因此，本節將分別對大陸外旅遊規劃的歷史進行回顧。

一、國外旅遊規劃的發展

　　國外旅遊規劃的起步早於中國近半個世紀，經過多年的發展，國外旅遊規劃的規劃思想和方法已日漸成熟，正步入到一個「相對成熟期」。根據其發展的程度，我們把國外旅遊規劃的發展歷程歸結為以下幾個主要的階段。

　　（一）萌芽階段（1930 年代）

旅遊規劃最早起源於 1930 年代中期的英國、法國和愛爾蘭等歐洲國家，是從區域規劃理論衍生而來的。但最初只是做些區位之類因素的具體選擇，或為一些旅遊項目或設施做一些起碼的市場評估和場地設計，如為飯店或旅館選址等，從嚴格意義上講，還稱不上真正的旅遊規劃。因而，此階段僅僅是旅遊規劃的萌芽期。

（二）起步階段（1950 年代）

自 1950 年代末期到 70 年代中期是世界旅遊業的迅速發展期，旅遊開發的需求逐步加大。與此相應的是，旅遊規劃實踐在歐洲各國得到了快速發展並逐漸發展到北美的加拿大，然後進一步向亞洲和非洲國家擴展。

其中，1959 年夏威夷州規劃（State Plan of Hawaii），被看做是現代旅遊規劃的先驅，使旅遊規劃第一次成為區域規劃的一個重要組成部分；而美國德州 A ＆ M 大學遊憩、公園和旅遊科學系的岡恩（Clare A.Gunn）教授則被尊稱為倡導、編制和教授旅遊規劃的鼻祖。他於 1960 年參與密歇根州的半島北部（Upper Peninsula）區域旅遊研究項目，最早形成了有關旅遊發展規劃的基本概念。此後，法國、英國也相繼出現了正式的旅遊規劃。1963 年，聯合國國際旅遊大會強調了旅遊規劃的重大意義。隨後，馬來西亞、臺灣、斐濟、波利尼西亞（Polynesia）、加拿大、澳大利亞、美國及加勒比海地區均興起了旅遊規劃，如法國朗濟道海岸（Languedo-Roussillon Coastal Region）、印尼巴厘（Bali，1971 年）、澳洲中部地區的旅遊規劃等。到 1970 年代初期，旅遊需要規劃的觀念已開始為許多國家及國際組織所認同和重視，如 EEC（歐共體，European Economic Community）、UNDP（聯合國發展計劃，United Nations Development Program）等。世界旅遊組織（WTO）、聯合國發展計劃署（UNDP）、世界銀行（WB）等國際組織也積極推動並參與了菲律賓、斯里蘭卡、尼泊爾、肯尼亞等國的旅遊規劃編制工作。

（三）過渡階段（1970 年代）

1970 年代後期，旅遊業的繼續發展使旅遊規劃研究進一步得到加強，這以比較系統的旅遊規劃著作的開始出現為顯著特點。1977 年，世界旅遊組織對有關旅遊開發規劃的調查表明，43 個成員國中有 37 個國家有了國家級

的旅遊總體規劃。隨後，世界旅遊組織出版了兩個旅遊開發文件：《綜合規劃》（Integrated Planning）和《旅遊開發規劃明細錄》（Inventory of Tourism Development Plans）。前者是為發展中國家提供的一本技術指導手冊；後者則彙集了對 118 個國家和地區旅遊管理機構和旅遊規劃的調查。1979 年，世界旅遊組織在實施全球範圍內的旅遊規劃調查的基礎上，形成了第一份全球在制定旅遊開發方面的經驗報告。報告指出：當時只有 55.5% 的規劃和方案被實施，規劃的制定和實施之間存在脫節；制定旅遊規劃與使用的各種方法之間差別很大；規劃對成本收益方面考慮多，而社會因素涉及少；地區級規劃要比區域級、國家級、世界級更有效和普遍。這一調查報告對當時的旅遊規劃實踐具有積極的指導意義。同時，岡恩教授也於 1979 年出版了他早期旅遊規劃思想體系的總結性著作《旅遊規劃》。

（四）快速發展階段（1980 年代）

1980 年代是旅遊規劃研究與實踐的大發展時期，旅遊規劃思想理論得到了進一步充實，規劃方法日趨多樣化。旅遊規劃不僅在發達國家進一步普及和深化，而且也普及到了許多欠發達國家和地區，同時，還出現了旅遊規劃修編，如夏威夷州旅遊規劃（1980 年）。

在旅遊規劃的學術研究成果上，做出傑出貢獻的學者主要有：1985 年墨菲（Murphy）出版了《旅遊：社區方法》；1986 年蓋茨（Getz）發表了《理論與實踐相結合的旅遊規劃模型》；1988 年岡恩（Gunn）出版了《旅遊規劃》第二版；1989 年道格拉斯·皮爾斯（Douglas Pearce）出版了《旅遊開發》（Tourism Development），他在論著裡深入地揭示了旅遊規劃的內涵，認為旅遊規劃是經過一系列選擇決定合適的未來行動的動態的、反饋的過程，未來的行動不僅指政策的制定，更主要是目標的實現。由此，旅遊規劃的理論體系基本形成。

在旅遊規劃的指導理論研究上，這一時期許多學者紛紛提出了一系列具有較高指導價值的旅遊規劃理論。其中，最著名的是門檻理論和旅遊地生命週期理論。旅遊地生命週期理論最早是由旅遊營銷專家普洛格（Plog）提出，後來侯衛恩（Hovinen）、斯若普（Strapp）及蓋茨等學者又從不同的角度對該理論做了進一步的補充和完善。旅遊地生命週期規律的理論不僅回答了旅

遊規劃的必要性，更主要的是為旅遊地發展前途預測提供了依據，為規劃提供了指導作用。在旅遊規劃方法上，墨菲的社區方法和投入產出分析方法也開始被應用到規劃中。

（五）深入發展階段（1990 年代）

到 1990 年代，國外旅遊規劃已在長期的實踐中形成了一定的規劃標準與程序，出現了專門從事旅遊規劃的旅遊規劃師，旅遊規劃理論也得到了全面的發展和多方位的完善，並且在旅遊規劃這門學科上開始有了一個較完整的理論框架。1990 年代初，美國著名旅遊規劃學家愛德華‧因斯蓋普（Edward Inskeep）為旅遊規劃的標準程序框架建立做出了巨大貢獻。其兩部代表作《旅遊規劃：一種集成的和可持續的方法》和《國家和地區旅遊規劃》，是面向旅遊規劃師操作的理論和技術指導著作。同期，世界旅遊組織也出版了《可持續旅遊開發：地方規劃師指南》及《旅遊渡假區的綜合模式》等著作。這些著作的出現使旅遊規劃內容、方法和程序日漸成熟。

這一時期，除對旅遊規劃操作本身的重視和研究外，許多學者還從不同角度對旅遊規劃予以了關注。例如，上述因斯蓋普的兩本著作，由尼爾森（J.G.Nelson）、巴特勒（R.Butler）、懷特（G.Wall）主編的論文集《旅遊和可持續發展：監控、規劃、管理》就著重於旅遊規劃貫徹和實施過程方面的研究，對規劃的實施監控和管理給予了很大的重視。亞太旅遊協會（PATA）高級副總裁 Roger Griffin 先生提出的「創造市場營銷與旅遊規劃的統一」的觀點是在辯證理解旅遊規劃與市場營銷關係的基礎上提出的，這反映了旅遊規劃對市場要素的重視。澳大利亞學者 Rors K.Dowling 提出的「從環境適應性來探討旅遊發展規劃」的觀點，把環境規劃和旅遊規劃融為一體，體現了可持續發展的思想。1995 年 Douglas Pearce 在《旅遊新的變化：人、地、過程》中提出的「動態、多尺度、集成的旅遊規劃方法」，是對以前綜合和動態方法的總結和提升，從而使旅遊規劃體系結構更趨完善。

二、大陸旅遊規劃的發展

1980 年代後，在發達國家的旅遊規劃進一步深化時，發展中國家的旅遊規劃也開始普及。中國以發展旅遊為目的的旅遊規劃起始於 1970 年代末 80

年代初。1979 年 7 月，鄧小平同志在視察黃山時明確指示：「發展黃山旅遊業，省裡要有個規劃。」這是國家領導人最先提出的旅遊規劃問題。1979 年 9 月，國務院在北戴河召開大陸旅遊工作會議，國家旅遊總局（中國旅行遊覽事業管理總局）在此次會議上討論了《關於 1980 年至 1985 年旅遊事業發展規劃（草案）》。該規劃儘管只是關於國際旅遊人數與旅遊創匯等幾個經濟指標的規劃，卻是中國最早的旅遊業規劃。按發展程度來分，中國旅遊規劃的發展歷程可以分為四個階段。

（一）資源導向型旅遊規劃階段（1970 年代末至 80 年代初）

資源導向型旅遊規劃是以旅遊資源分類分級、旅遊資源評價以及旅遊地域分析為基礎，確定旅遊產品開發方向、旅遊目的地產業配套和旅遊設施建設的規劃。1970 年代末 80 年代初，中國開始出現風景名勝區規劃、森林公園規劃等，旅遊規劃進入資源導向階段。這一時期，旅遊資源分類、評價和開發利用成為旅遊規劃的主體內容，有什麼樣的旅遊資源就開發相應的旅遊產品，旅遊資源開發幾乎等同於旅遊開發，旅遊資源開發規劃成了旅遊規劃的代名詞。

（二）市場導向型旅遊規劃階段（1980 年代中後期至 90 年代初期）

市場導向型旅遊規劃是以資源和市場為基礎，以旅遊者需求為核心的旅遊規劃。1986 年，中國將旅遊業確立為正式的產業部門，標誌著旅遊規劃開始進入市場導向階段。旅遊市場分析、旅遊產品可行性論證、旅遊市場細分和旅遊業營銷規劃成為旅遊規劃的主要內容。例如，國家旅遊局制定的「九五」規劃突出了市場的地位，加重了市場部分的內容。學術界有關旅遊市場研究的文獻也明顯增多。旅遊資源不再是發展旅遊的唯一寄託，在旅遊區位和客源市場條件優越的地方建設人造景觀得到認可，1990 年代深圳建立的「錦繡中華」主題公園的成功運作，更是推動了市場機制下的旅遊規劃理論研究。多樣的市場研究方法也應用到旅遊規劃中，如利用 SWOT 分析模型對旅遊企業和旅遊目的地進行環境分析，利用波特的競爭優勢理論進行旅遊目的地之間的競爭分析，利用多要素組合矩陣對旅遊產品進行分析，利用旅遊市場調查對旅遊市場進行細分，利用時間趨勢外推法、引力模型等來預測客源市場規模等。

（三）形象導向型旅遊規劃階段（1990 年代）

形象導向型旅遊規劃是以形象為核心，圍繞旅遊目的地形象定位而進行的規劃。1990 年代中期，市場導向型規劃逐漸滯後於旅遊的發展，旅遊市場分析與旅遊資源評價沒有實現很好的整合，一些旅遊規劃實質上仍然是就資源論資源，缺乏對旅遊資源的市場價值評估，市場分析和資源分析以及資源的市場分析和旅遊產品開發相脫節。這一時期，中國學術界開始將企業形象識別系統（CIS）引入旅遊地的開發與規劃，從而實現了旅遊供給與需求的整合，開創了形象導向型旅遊規劃理論。此階段的旅遊規劃注重對旅遊地地脈、文脈及市場感應的分析，強調突出旅遊地的理念識別系統、視覺識別系統和行為識別系統。旅遊規劃中提出了一系列旅遊地宣傳口號、視覺形象設計以及管理、居民、服務和遊客形象的樹立，促進了旅遊地自身建設和對外宣傳促銷。

（四）生態導向型旅遊規劃階段（1990 年代後期至今）

生態導向型旅遊規劃以旅遊地的可持續發展為核心，強調經濟、社會和生態三大效益同時兼顧，不可偏廢。1990 年代後期，隨著旅遊的迅猛發展，旅遊開發的建設性破壞和旅遊對環境的負面影響開始凸顯，「生態旅遊」、「綠色旅遊」成為潮流，倡導旅遊可持續發展的生態導向型旅遊規劃應運而生。生態導向型旅遊規劃強調供需系統與環境之間的互動，旅遊規劃的對像是由自然生態系統、社會系統和經濟系統構成的複合系統，核心是對旅遊地的自然生態系統和社會文化生態系統的保護，目標是追求經濟、社會和生態的綜合效益最佳化，實現旅遊業可持續發展。生態型旅遊規劃由傳統的「資源」、「客源」、「資源——客源」導向型轉向「保護＋資源＋客源」導向型開發模式，透過對旅遊目的地旅遊可持續發展能力進行分析和評價來確定區域旅遊開發戰略。

綜上所述，資源導向型旅遊規劃、市場導向型旅遊規劃、形象導向型旅遊規劃和生態導向型旅遊規劃在規劃程序上並沒有本質的區別，只是強調重心的轉移、分析方法的變化以及研究範圍的擴大，各種類型的旅遊規劃並沒有嚴格的界限。新一階段的旅遊規劃理論，不是對上一階段旅遊規劃理論的

全盤否定，而是批判性的繼承。旅遊規劃實踐應對旅遊地實際情況進行分析，綜合地利用各類旅遊規劃的思想。

三、中國旅遊規劃的發展現狀

經過 20 多年的發展，中國旅遊規劃從無到有，從非專業化到專業化，從不重視到重視，實現了根本性轉變，對指導旅遊開發建設，保證旅遊業快速健康發展，造成了至關重要的作用，但也存在一定的問題。

（一）中國旅遊規劃取得的成就

1. 政府對旅遊規劃的重視程度不斷加強

政府是制定和實施旅遊規劃、協調旅遊規劃與其他規劃的領導力量，政府的支持是旅遊規劃運行強有力的保障。旅遊業巨大的經濟效益以及隨之帶來的各種問題使得「發展旅遊，規劃先行」成為共識。在「把旅遊業培育成為國民經濟新的增長點」大思想的指導下，各級政府對旅遊規劃工作空前重視，把編制本地區旅遊規劃作為政府推動旅遊業發展的主要內容，在資金、人員、設備等方面予以切實保障。據初步測算，近年來，地方財政用於編制旅遊規劃的專項經費達上億元人民幣。一些旅遊業較發達或旅遊資源富集的省區，如四川、廣西、山東、雲南等省，優先安排了數百萬元專項經費，用於編制省級旅遊規劃。縣市級旅遊規劃工作發展更快，目前已成為整個旅遊規劃工作的重點和主體。旅遊規劃工作已真正納入國民經濟和社會發展規劃體系之中，正在為推動地方旅遊經濟發展，帶動社會進步，發揮著越來越大的作用。

2. 旅遊規劃隊伍不斷壯大

根據國家旅遊局公佈訊息，中國具有旅遊規劃甲級資質單位達 17 家，旅遊規劃乙級資質的 124 家，另外還有若干家具有丙級資質的旅遊規劃專業機構。從規劃人員的年齡和職稱看，以中青年為主體，絕大多數具有高級技術職稱，有的還是國家級有突出貢獻的專家。從規劃人員的專業結構看，以地學和工程類專業為基礎，以地理學和城市規劃學科的專家為主體，以經濟學、歷史學、社會學、文學、藝術等各方面的專業人才共同參與為特色。從

規劃機構的組織結構看，核心緊密型和鬆散協作型並存，後者為主體，形成跨學科、跨專業、跨部門的大聯合。從實踐效果看，這種組織結構機制靈活，運作高效。總體上，中國旅遊規劃隊伍初步形成了多學科、跨專業、跨部門的複合型技術力量。

3. 旅遊規劃的管理體系逐漸形成

近年來，國家旅遊局加大了對旅遊規劃工作的管理和指導力度，把制定和推行旅遊資源管理和旅遊規劃建設的法規和標準作為重要工作內容；逐步建立了大陸旅遊發展區域規劃論證會制度；開展了旅遊規劃編制和管理的專業培訓；積極參與了指導重大旅遊產品、項目和線路的規劃開發；加強了地方旅遊規劃指導力度，要求各地加強旅遊規劃工作，把旅遊資源與產品的開發納入行業管理範圍。為了加強旅遊規劃，特別是旅遊發展規劃的管理，國家旅遊局於 1999 年 3 月發佈實施了《旅遊發展規劃管理暫行辦法》，從法規高度規範了旅遊發展規劃的類別與範圍、原則與內容、方法與技術、審批程序與權限、規劃管理與實施等諸環節，要求旅遊開發建設規劃應當執行旅遊發展規劃，旅遊資源的開發和旅遊項目建設，應當符合旅遊發展規劃要求，遵從旅遊發展規劃的管理。同時，為了指導地方更好地開展旅遊規劃編制工作，規範旅遊規劃編制的技術內容，國家有關部門制定和頒布了《旅遊規劃通則》、《旅遊資源分類與評價》等國家標準。中國旅遊規劃已逐步形成了一套規範性和制度性的管理體系。

4. 旅遊規劃的國際交流快速推進

近年來，中國與世界旅遊組織、亞太旅遊協會和聯合國開發計劃署在開展旅遊規劃培訓和編制方面的合作，已從單獨的旅遊部門行為上升到了地方政府各相關部門的一致行動。一方面，國外旅遊規劃專家特別是世界旅遊組織參與中國旅遊規劃的編制工作，對提高中國旅遊規劃水平，帶動大陸旅遊規劃隊伍發展，借鑑國際經驗，推動旅遊規劃研究與國際接軌方面，發揮著重要作用，尤其是對宣傳中國旅遊資源與旅遊形象，培訓大陸旅遊規劃隊伍，提高當地政府對旅遊業的認識程度和支持力度方面，有著特殊的意義，其影響甚至超越了旅遊規劃工作本身。另一方面，中外旅遊規劃專家各有所長，外國專家在對國際旅遊市場需求、國際旅遊業發展前沿、國外旅遊資源開發

與產品建設典型經驗的理解與運用方面占據優勢；大陸專家基於對本國國情的體會，對大陸旅遊者需求特性的理解以及對本土文化的切身體會，形成了自身的優勢。理想的旅遊規劃組織模式應當是中外結合、取長補短和優勢互補。

5. 旅遊規劃質量迅速提高

中國旅遊規劃在不斷總結經驗與教訓的過程中，質量迅速提高。一是跳出了旅遊資源決定論的框架，基本確定了以市場為導向、以產品為中心、以資源為依託的指導思路。二是注重富有創意和文化內涵的形象設計、資源配置及項目安排。三是堅持可持續發展原則，強調旅遊業發展與當地經濟社會環境發展目標的一致性，與城市規劃、環境保護規劃、文物保護規劃等保持協調。四是規劃內容更加完整，形成了一個由表及裡、相互連貫、循序漸進的技術線路和規劃格局。五是走出單純描述性階段，向計量化發展。六是規劃內容表現形式日趨精美，規劃載體由文本載體向聲、光、電的多媒體載體邁進，形成了輕便的、動態的多維規劃載體。

（二）旅遊規劃存在的問題

1. 旅遊規劃市場混亂

中國旅遊規劃工作的宏觀指導與管理仍屬於粗放型，尤其是缺乏有效的市場制約機制。規劃主體的市場準入機制不健全，規劃人員與規劃機構在業務素質、專業結構、工作業績等方面差別懸殊，旅遊部門或旅遊企業難以正確地選擇規劃項目的合適承擔方；規劃市場的開放度和透明度有待增強，存在競爭無序性和非正當性；規劃編制經費沒有統一的市場標準，國家也沒有制定相應的參考依據，同等類型和同等規模的旅遊規劃編制費用差別很大；規劃方法、規劃程序、規劃成果等規劃編制的技術要求缺乏統一規定，規劃人員往往依據自己的專業背景、知識水平、規劃經驗、個人偏好等因素來選擇規劃方法，安排規劃層次，確定規劃成果，雖然體現出各專家特色，但一定程度上也影響著規劃的科學性和有效性；規劃成果評審鑒定不規範，對評審人員的人數、專業、來源以及對評審表決方式和成果鑒定意見都沒有具體規範。

2. 旅遊規劃人才缺乏

中國旅遊規劃機構包含了旅遊經濟、園林建築、工程建設、歷史文化、管理營銷等各方面的專業人才，雖為專業旅遊規劃機構，但專門從事旅遊規劃的專家並不占主體地位，特別是經驗豐富、知識全面、業績良好的旅遊規劃專家只是少數，遠不能滿足中國旅遊業發展的需要，旅遊規劃市場存在明顯的人才不足現象。受行政格局的影響，各規劃單位分屬於不同部門，既有隸屬於旅遊部門的，也有隸屬於城市規劃系統的、風景園林系統的，還有院校系統、科學研究系統的以及文化系統的，隸屬於旅遊部門的相對較少。隸屬於不同部門的旅遊規劃機構，由於受自身專業背景的影響，造成了規劃成果缺乏同一性。

3. 旅遊規劃理論滯後

當前，中國尚未建立起全面的旅遊規劃理論體系，旅遊理論界侷限於對現存旅遊規劃的認識，沒能就優化旅遊規劃問題展開系統的思考，真正從宏觀環境和規劃市場去探索和實踐，進而提出具有可操作性的編制旅遊規劃的指導思想、方法和模式。目前，旅遊規劃大多採用風景名勝區規劃和城市規劃的模式，造成旅遊規劃存在種種問題，如主題功能抽象繁雜；項目雷同，缺少創意策劃；市場分析簡單化、主觀化；定量分析教條化；可操作性差。

4. 旅遊規劃的實施率低

規劃實施效果是規劃編製成果的實質表現，但目前，在編制旅遊規劃時，往往對運行機制、保障系統重視不夠，造成規劃失去依託，無法落實。不少地方的旅遊規劃，編制階段大張旗鼓，轟轟烈烈，但規劃編製出來以後，旅遊規劃工作也相應結束。由於規劃缺乏可操作性、投資資金來源分析、部門合作問題探討以及得不到政府的支持等，規劃成為案頭擺設。如何加強規劃實施力度並對實施後的規劃進行反饋與修編是今後旅遊規劃工作的重點。

四、旅遊規劃的發展趨勢

隨著旅遊規劃的不斷發展與普及，從現階段來看，旅遊規劃的發展呈現如下八方面的趨勢：

（一）全球化趨勢

隨著經濟全球化和一體化的發展，國家之間的界限正日漸模糊，不同文化背景的人們之間的交流也日趨頻繁，特別是在中國加入了世界貿易組織之後，與世界上其他國家的交往會越來越多。在這樣的環境下，旅遊規劃也必然呈現出全球化的趨勢，即在旅遊市場的定位、旅遊項目的設計、旅遊教育和培訓等方面注重與國際的接軌。並且，大陸的旅遊規劃學者和專家要培養更加強烈和全面的競爭意識，在國際上與規劃工作者開展廣泛的合作和交流。

（二）市場化趨勢

旅遊規劃要以市場為服務對象，這是在市場經濟條件下人們的一切活動都必須滿足的要求，從前那種靠政府進行的規劃方式將一去不復返。旅遊規劃的編制將進一步市場化，規劃編制方和委託方要透過公平競爭的方式，公平、公正、公開地走到一起。中國一些地區的旅遊規劃編制的招標程序市場化程度比較高，如大陸首次省域旅遊規劃《福建省旅遊發展總體規劃》的編制招標就是在大陸範圍內開展的，經過嚴格的評選過程，最終由湖北大學馬勇教授主持。市場化趨勢會保證所編制旅遊規劃質量並促進旅遊規劃編制效率的提升。

（三）產業化趨勢

旅遊業作為一個高速發展的新興產業，已經為世人所矚目。實踐證明，旅遊業的發展要力求從高起點進行定位，實行適度超前的發展戰略。與此相適應，就要求旅遊規劃應站在一個比較高的層次上來審視旅遊規劃區的發展問題。只有站在產業的高度，才能真正做到規劃的科學性、合理性與可操作性的完美結合。

（四）生態化趨勢

旅遊業曾經被人們稱為是「無煙工業」，但並不表示其對周邊環境不產生影響，而只是影響的方式有所差別而已。隨著世界環境的不斷惡化，人們對可持續發展的認識越來越深入，旅遊規劃作為指導當地進行旅遊開發和發展的綱領性文件更要體現生態化的設計理念。近年來，在旅遊地的規劃和開發中，已經開始重視旅遊目的地生態環境（空氣、地表水、噪聲狀況）、汙

染控制和管理、環保設施建設等方面的內容。保證旅遊地在開展旅遊活動的同時，注重生態平衡的保持，努力使旅遊者的活動、當地居民的生產和生活活動與旅遊環境融為一體，以實現保護——利用——增值——保護的良性循環。

（五）戰略化趨勢

旅遊規劃的編制關係到旅遊區未來的發展方向，是地區經濟發展中的一個重要文件，因此，要立足於戰略的高度。協調好旅遊規劃區長遠利益與眼前利益的關係，注重長期內旅遊區產業競爭力的培植與提升。總體說來，旅遊規劃的編制應當以特色為戰略靈魂、以質量為戰略根本、以效益為戰略目標、以產業為戰略水準，在宏觀層面上重視政府主導戰略、產品開發戰略、形象建設戰略、產業融資戰略、市場開拓戰略和科技支撐戰略的綜合運用。

（六）創新化趨勢

當今世界變化萬千，旅遊規劃的編制同樣也要受制於不斷變化的環境，如政治環境、文化環境和經濟環境等。未來旅遊規劃的編制要求編制者注重對旅遊規劃內容和方法的創新性思考。創新性是核心競爭力的一個核心指標，只有不斷地在旅遊規劃的內容上和所使用的技術上進行突破，所編制的規劃成果才能具備較強的競爭力。

（七）多元化趨勢

旅遊規劃的多元化趨勢是由旅遊規劃的學科特徵所決定的，其多元化趨勢表現在旅遊規劃編制組成員、旅遊規劃的技術方法和手段的多元化上。旅遊規劃所涉及方面的綜合性決定了編制組成員的多元化，如果僅僅靠一個方面的專家是無法完成一項系統化的規劃研究的。旅遊活動的社會性又決定了新興的科學技術必須被不斷地引入到旅遊中來，所以，旅遊規劃中使用的技術方法和手段也隨著時間的延續呈現多元化趨勢。

（八）系統化趨勢

旅遊規劃不是一項獨立的工作，它與旅遊開發地的經濟發展的各方面都有著千絲萬縷的聯繫。例如，旅遊規劃專家組與本地旅遊業界和學術界存在

關係、旅遊區各利益相關者之間存在關係等。任何一個方面的關係處理不當都不利於旅遊規劃的制定。所以，旅遊規劃今後要以系統化的觀點進行編制，規劃編制每個過程和各個部分之間進行有機地協調和控制，共同完成一個特定的目標。

五、旅遊規劃的組成要素

雖然旅遊規劃的主體內容基本一致，但是，不同部門所認定的旅遊規劃的組成要素也存在一定的差別。

（一）大陸相關部門文件對旅遊規劃內容的規定

經國家旅遊局局長辦公會議透過，由國家旅遊局原局長何光暐簽署的中國《旅遊發展規劃管理辦法》和由國家旅遊局規劃發展與財務司與清華大學建築學院聯合起草，中華人民共和國國家質量監督檢驗檢疫總局發佈的《旅遊規劃通則》，對旅遊規劃的基本內容均做了規定。

1.《旅遊發展規劃管理辦法》

在《旅遊發展規劃管理辦法》中，旅遊規劃應當包括如下基本內容：

（1）綜合評價旅遊業發展的資源條件與基礎條件；

（2）全面分析市場需求，科學測定市場規模，合理確定旅遊業發展目標；

（3）確定旅遊業發展戰略，明確旅遊區域與旅遊產品重點開發的時間序列與空間佈局；

（4）綜合平衡旅遊產業要素結構的功能組合，統籌安排資源開發與設施建設的關係；

（5）確定環境保護的原則，提出科學保護利用人文景觀、自然景觀的措施；

（6）根據旅遊業的投入產出關係和市場開發力度，確定旅遊業的發展規模和速度；

（7）提出實施規劃的政策和措施；

（8）旅遊發展規劃成果應包括規劃文本、規劃圖表和附件、規劃說明和基礎資料附件。

2.《旅遊規劃通則》

在《旅遊規劃通則》中，旅遊發展規劃的主要內容包括：

（1）全面分析規劃區旅遊業發展歷史與現狀、優勢與制約因素及與相關規劃的銜接；

（2）分析規劃區的客源市場需求總量、地域結構、消費結構及其他結構，預測規劃期內客源市場需求總量、地域結構、消費結構及其他結構；

（3）提出規劃區的旅遊主題形象和發展戰略；

（4）提出旅遊業發展目標及其依據；

（5）明確旅遊產品開發的方向、特色與主要內容；

（6）提出旅遊發展重點項目，對其空間及時序做出安排；

（7）提出要素結構、空間佈局及供給要素的原則和辦法；

（8）按照可持續發展原則，注重保護開發利用的關係，提出合理的措施；

（9）提出規劃實施的保障措施；

（10）對規劃實施的總體投資分析，主要包括旅遊設施建設、配套基礎設施建設、旅遊市場開發、人力資源開發等方面的投入與產出方面的分析；

（11）旅遊發展規劃成果包括規劃文本、規劃圖表及附件。規劃圖表包括區位分析圖、旅遊資源分析圖、旅遊客源市場分析圖、旅遊業發展目標圖表、旅遊產業發展規劃圖等。附件包括規劃說明和基礎資料等。

表 8-1 是相關文件對旅遊規劃內容的比較。

表 8-1 相關文件旅遊規劃內容比較表

規劃管理文件	《旅遊發展規劃管理辦法》	《旅遊規劃通則》
發展條件和基礎	資源條件、基礎條件	旅遊業發展現狀、優勢與制約因素、相關規劃
發展目標與戰略	市場需求、市場規模、旅遊業發展目標及發展戰略、旅遊業發展規模	旅遊區客源市場及其結構、旅遊主題形象
開發時序和布局	旅遊區域重點開發時間序列、空間布局、旅遊產品重點開發時間序列、空間布局	旅遊發展重點項目及其時序、旅遊產品開發方向
產業結構	旅遊產業要素結構的功能組合、旅遊資源開發與設施建設的關係	—
資源保護	保護原則措施	
投資分析		規劃實施的總體投資分析，主要包括旅遊設施建設、配套基礎設施建設、旅遊市場開發、人力資源開發等方面的投人與產出方面的分析
實施保障	實施規劃的政策措施	規劃實施的具體要求
其他	成果包括規劃文本、規劃圖標表和附件	

（二）旅遊規劃內容的主要組成要素

對於旅遊規劃內容的組成要素及其相互關係，不同的旅遊學者有不同的要素分類，但都包括一些基本要素，這些要素包括：

1.自然、文化和社會經濟環境

自然、文化和社會經濟環境包括旅遊區的自然區位、經濟區位、氣候條件、歷史文化、社會經濟、旅遊交通、旅遊資源條件等。

自然狀況包括當地的自然條件、環境質量、自然災害、氣候、植被等。社會狀況包括當地的歷史變革、民族成分、社會經濟、民風民俗等。在規劃

中，應對最主要的特徵部分加以詳細的闡述，甚至在某些方面應提供非常具體的材料。例如，社會狀況，最基本的要素是歷史情況、民族情況、經濟發展狀況，還應該有各個民族具體的人口數據、人均消費水平等資料，特別是對民風民俗比較獨特的地區，應對生活習俗、歷史變革等加以必要的分析。

2. 住宿接待設施

住宿接待設施要素一般指旅遊者在旅行途中過夜的飯店及其他類型的住宿設施和相關服務。

從宏觀角度來看，一個地區旅遊接待設施的總體規模和空間佈局取決於以下因素：一是市場流量流向；二是當地人口及城市規模；三是旅遊資源分佈。

從微觀角度來看，旅遊接待設施的佈局應該遵循以下原則：區位佈局應方便旅遊者的進入；客房及輔助設施兼顧大陸外遊客需要，做到高中低不同層次結構合理；儘可能利用當地已有的資源、基礎設施及社會服務設施；與旅遊區或城市的總體規劃相協調並與環境及景觀特徵協調，防止建築汙染。

旅遊飯店的規劃設計應該儘量為遊客享受自然美創造條件，精心選擇、利用自然環境，體現自然景觀美學特徵並努力突出風土人文特色，實現自然美與人工美的交織，並透過建築形式使旅遊者感知旅遊區的文化背景、歷史傳統、民族思想和人文風貌。

3. 旅遊吸引物和活動

旅遊地主要的旅遊吸引物是旅遊產品，旅遊產品規劃通常要求遵循一定的操作性原則，即所謂的有理念、有線索、有格局、有層次的「四有產品開發模式」，這一框架模式對旅遊地的形象、文化歷史背景、空間結構、開發重點等進行了系統規定。理念即旅遊產品理念系統，是旅遊發展規劃和旅遊產品開發的精髓，透過構建旅遊產品（吸引物）理念，正確引導旅遊產品開發；線索即地區歷史文化背景；格局即旅遊空間結構；層次即對旅遊產品重要性程度的界定，要求凸顯重點旅遊產品。

4. 交通條件

　　交通條件是指進入一個國家、地區或開發區的交通設施以及旅遊區內連接景點的內部交通系統，包括各類陸路、水路和空中交通設施。

　　在規劃過程中，交通設施規劃包括兩個方面：一方面是從各主要客源地進入目的國或目的地區的交通系統，另一方面是目的國或目的地區內部的交通系統。交通設施的規劃一般根據市場分析和旅遊接待量預測、逗留時間、季節性及在當地可能的旅遊活動，規劃未來旅遊客流對交通系統的需求量。

　　5. 基礎設施

　　除了交通，還有其他一些重要的基礎設施，包括供水、供電和垃圾處理、排水和通信等。

　　基礎設施的規劃要根據規劃類型而定，一般的區域旅遊規劃，不需要詳細計算旅遊對其他基礎設施的需求，但要瞭解整體基礎設施的現有水平和近期內發展水平。目的地旅遊規劃和景點旅遊規劃包括基礎設施選址、規劃標準和工程設計等。

　　6. 其他設施和服務

　　其他設施包括旅行商、餐廳及其他類型的餐飲供應設施、手工藝紀念品及特殊商品零售店、便利店、銀行或貨幣兌換處等金融服務設施、旅遊訊息處、醫療服務設施、警察和消防等公共安全設施以及出入境和海關管理服務設施。

　　服務項目包括服務種類、服務方式。服務種類應當豐富多樣，具有地方民族特色；服務方式要唯我獨有，以便給遊客留下深刻的印象。

　　7. 社會因素

　　社會因素包括旅遊開發和管理所需的機構、人力資源規劃和教育培訓計劃、營銷戰略和促銷計劃、公共和私營旅遊部門的組織結構、旅遊相關法律法規、公共和私營部門投資政策以及經濟、環境和社會文化的影響控制。

　　根據旅遊資源的特點、旅遊項目創意和對旅遊業競爭態勢的分析，旅遊規劃組成要素包括：旅遊產品和活動、住宿設施、其他旅遊設施和服務、交通設施與服務、其他基礎設施、社會因素。

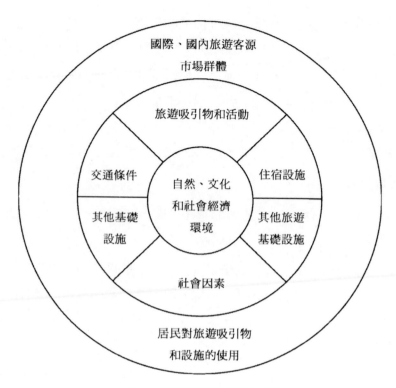

· 圖 8-1 旅遊規劃的組成要素圖

註：摘自張凌雲譯，愛德華‧因斯克普著．旅遊規劃———種綜合性的可持續的開發方法．北京：旅遊教育出版社，2004。

六、旅遊規劃的編製程序

　　總結上述觀點及多種類型的旅遊規劃實踐經驗，可以認為，旅遊規劃是由許多步驟構成的一個完整的決策系統，程序大體分四個階段：規劃準備階段，方案編制階段、方案的優選與實施階段、規劃成果保障階段。

　　旅遊規劃的總體框架結構是對旅遊規劃的程序和核心內容的高度概念化和層次化。旅遊規劃涉及的內容繁多，但編制過程總體上按循序漸進、不斷反饋、反覆調整的工作順序進行，形成一個動態循環的工作流程。該工作流程的主要結構，可用圖 8-2 表示。

　　（一）規劃準備階段

　　規劃準備階段主要內容包括工作準備和資料收集兩個部分。

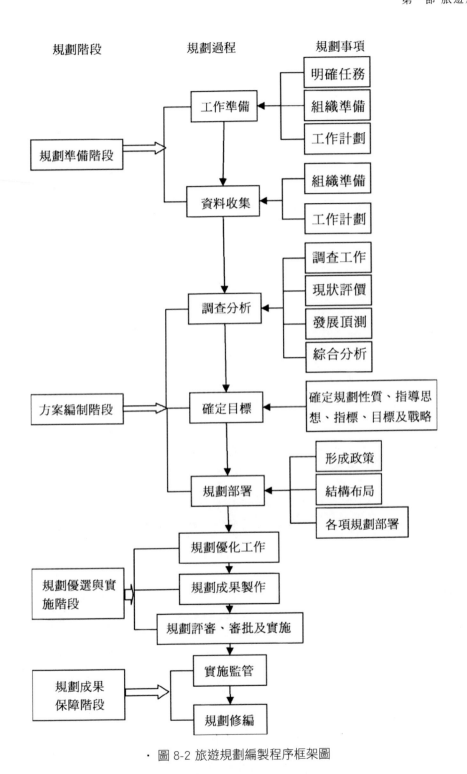

· 圖 8-2 旅遊規劃編製程序框架圖

1. 工作準備

（1）明確任務：以有計劃可控制的方式發展旅遊，確定旅遊規劃的任務、範圍。

（2）組織準備：挑選或組建合理的規劃小組。組建以旅遊規劃專家為核心，專業化的多學科專家組成的隊伍。組建旅遊規劃領導小組，由旅遊部門及與旅遊有關的各職能部門的主要領導組成。

（3）工作計劃：根據規劃人員結構、財力、設備、訊息資料和時間條件，有效地組織安排規劃編制工作，包括最終成果的內容、完成期限、階段目標、操作方法與技術可行性安排。

2. 資料收集

規劃資料包括基礎資料、專業資料兩大部分。

基礎資料通常由旅遊規劃的委託方提供，要求委託方必須準確地提供有關旅遊系統關鍵要素的訊息，包括地質勘察資料、測繪資料、氣象資料、水文資料、歷史資料、社會文化資料、社會經濟統計資料、交通運輸資料、基礎設施資料、服務設施資料、宣傳媒體資料、土地利用狀況與權屬關係、生態環境資料、災害與治安資料、風景名勝資料、政策法規資料、各類有關規劃和圖件、各部門所積累的有關資料和研究報告等。

專業資料包括外部環境的相關資料，如大陸外局勢、發展動態、研究成果、旅遊供求狀況、相關案例等，通常由規劃組和委託方合作收集或進行專題檢索獲得。

（二）方案編制階段

方案的編制階段包括調查分析、確定目標及規劃部署三個組成部分。

1. 調查分析

調查分析主要是對當地及其他相關地區進行調查並對規劃區資源和市場進行分析，提出可能的預測結論。

（1）調查工作。規劃程序中的調查階段是指收集與旅遊相關各方面定性和定量的資料。調查必須認真組織才能確保有效。調查內容包括旅遊景點、設施和服務、交通及其他基礎設施的場地考察，與相關政府官員、私營部門代表和社區代言人座談，查閱現有資料文獻、地圖、數據及其來源的訊息。

要重視獲得訊息的真實性和連貫性，透過與當地人，包括私營部門和社區組織的討論往往能獲得重要的啟示。瞭解準確的情況，做出實事求是的評價，對當地旅遊景點、設施和服務及基礎設施的實地考察有著不可替代的作用，實地考察最好是工作組所有成員一起工作，以便能使各方面專家充分交換意見，瞭解各專業學科之間的關係。由於旅遊產品與市場密切相關，市場專家一定要進行旅遊景點、設施和服務的實地考察。

除了場地考察和資料查閱，有時還需要做一些特殊的調查。例如，進行針對旅遊者的調查，瞭解他們的結構特徵、消費模式、旅遊活動安排、對當地旅遊產品的滿意程度。作為市場調查的一部分，有必要對經營海外旅遊的旅行社和航空公司進行訪問，瞭解他們及其客戶在旅遊方面的經驗和意見。如果缺乏一些重要的資料，應在規劃之前進行一些專項調查和項目勘測。

由於規劃區域的面積和類型不同，調查所需要的時間、專業人員、後勤保障和計劃協調的工作量都有所不同，如果對不太容易進入的地區進行調查，尤其要考慮這方面的耗費。

（2）現狀評價。其主要包括市場評價、資源評價、開發狀況評價、產業結構評價、管理機制評價、已有規劃與政策的實施情況評價。

（3）發展預測。其主要包括考慮旅遊者到達該地區所需的時間和花費能力並與競爭地的情況做比較，確定旅遊者種類及數量，做出現實旅遊需求分析與預測。這是對經濟規模、服務設施和基礎設施建設、勞動力需求預測以及經濟、環境和社會影響評估的前提。旅遊者消費興趣和消費習慣的變化非常重要，必須充分借助有關調查和研究，及時捕捉市場的需求變化。

（4）綜合分析。綜合分析階段是旅遊規劃的核心階段，是對數據、資料和訊息分析的階段。對調查所得的訊息必須進行認真地量化和定性綜合分析。綜合分析包括對與各類旅遊景點和旅遊市場類型、範圍有關的各種要素的分

析，還要包括對自然、社會和經濟要素的關聯分析，如確定遊客承載力以明確整個國家或地區的總體旅遊發展上限；對當地社會經濟發展規劃、城市規劃和其他相關規劃的關係進行研究並研究旅遊發展政策、管理機制。在客觀、全方位把握現狀的基礎上，透過優勢、劣勢、機會、風險分析，確認目前所具備的優勢與可能、劣勢與阻力。

綜合分析的一個重要類型是找出旅遊開發區的主要機遇和問題或發展瓶頸，這種對機遇和制約的分析是未來旅遊發展決策的基礎。綜合分析是規劃的一項重要任務，需要一定的時間和專業資源的投入，但分析的深度和質量在很大程度上取決於調查數據的準確性和適用性。

2. 確定目標

目標指發展旅遊業所期望得到的結果，一般是指旅遊所帶來的各種社會、經濟、生態利益及一些其他考慮，如減少對環境和社會文化的影響等。

規劃區域的旅遊發展目標決定著旅遊的政策和規劃，因此，發展目標應經過詳細探討之後才能確定。目標應在項目開始之初就確定下來，因為它將直接影響到調查分析的方式和政策、規劃的制定。最初確定的目標是暫定目標，如果調查分析和政策制定的結果與最初的目標相矛盾，說明原定目標有不現實的問題或目標之間有相互衝突的問題。例如，目標之一可能是要使旅遊經濟效益最大化，而另一個目標是使環境和社會文化影響最小化。這兩個目標有時可能不能同時實現。

分析後，要再次明確目標是否能實現，因為此時目標中的一些矛盾之處會顯現出來。如果發現有些目標不可能實現，可以準備一份備選目標供政策制定者參考並做出最終規劃和目標決策。如果有些目標制定得很不現實，就需要對目標進行調整或對是否發展旅遊進行重新評估。

旅遊目標應與國家或地區現行的總體發展目標相一致，不過有時也會因旅遊發展目標的需要而對總體發展目標進行調整。

確定目標的工作包括：

（1）確定旅遊區性質。旅遊區的性質，指規劃範圍內的旅遊業在國民經濟和社會發展中所處的地位和作用以及該區域在區域旅遊網絡中的分工和職能。

現狀定位、理想定位等進行旅遊區定性，可以反映旅遊區發展的方向。只有定性準確、明確，才有可能確定合理的規劃依據和評價標準。旅遊區定性一般透過上級確定、當地政府確定、開發商確定、規劃確定等方式來進行。

（2）確定規劃指導思想。指導思想是規劃工作的方針，一般是對宏觀政策、社會價值觀、科技發展、經濟發展等客觀條件綜合分析的反映和理性認識。

（3）制定規劃目標。制定目標即確定旅遊區發展的預期方位。該目標無論由誰、由何種方法確定，均需在規劃範圍內根據實際情況進行市場可能性、資源承受性、社會接納性的檢驗。旅遊發展目標必須綜合平衡經濟、環境及社會要素。

（4）選定發展指標。發展指標反映了發展的具體坐標。它將定性、概略和抽象的規劃目標具體化為一組量化的技術數據。發展指標初步確定後，通常在規劃編制過程中依據所反饋的訊息加以斟酌變動。

（5）制定規劃戰略。根據現狀定位和理想定位所提出的發展任務、總體目標和具體指標，在全面綜合分析優勢與可能、劣勢與阻力的基礎上，研究、選擇和制定發展方針、戰略舉措和發展模式。

3. 規劃部署

（1）形成政策。選擇最佳的發展政策並加以完善。有關的利益集團，應參與選擇最適宜的政策，瞭解他們選擇的原因，為政策的制定奠定堅實的基礎。

國家或地方旅遊政策包括專項旅遊政策和相關旅遊政策。專項旅遊政策是一個國家或地區發展旅遊業的專門政策，常與旅遊業發展總體目標有關。在西方國家，旅遊的政策目標通常包含四個方面的內容，即經濟目標、社會目標、環境目標和政府職能目標。相關旅遊政策是指政府部門制定的與旅遊

業有關的政策。雖然這些政策不是專門針對旅遊業制定的，但對旅遊業的發展有很大影響。例如，制定旅遊規劃時不能不考慮出入境政策、文物保護政策和涉及娛樂等活動的政策，這對旅遊業有很大影響。

（2）結構佈局。依據規劃目標、戰略和政策，對旅遊系統進行結構性調控，推動旅遊系統結構向特定的方向變換，以滿足旅遊系統合理發展的要求。

以規劃目標為中樞，透過結構佈局，解決條條和塊塊的矛盾、保護與開發的矛盾、規模與承受力的矛盾、重點與一般的矛盾、近期與遠期的矛盾，建構各部分的協同關係。

（3）各項規劃部署。各項規劃部署是旅遊規劃的主體。透過對旅遊客源市場的分析，確定旅遊系統的主體消費市場；透過旅遊產品（經歷）體系規劃，建構起旅遊系統運行的主體結構；透過支持體系的規劃，將本地社會經濟體系中已有的服務設施、基礎設施，提升到支持旅遊系統合理運行的水平；透過保障體系規劃，使原本保障本地社會發展、經濟發展的組織體系，提升到能保障旅遊者的需求水平（一般均高於或遠遠高於本地原有水平）。旅遊規劃應包括下述專項規劃：

①旅遊產品體系規劃。包括旅遊項目策劃、遊覽體系規劃、娛樂體系規劃、接待體系規劃、旅遊線路組織規劃、訊息與營銷策劃。

②支持體系規劃。包括土地利用規劃、道路交通規劃、基礎設施規劃、投資分析與資金籌措、勞動教育科技規劃。

③保障體系規劃。包括容量規劃與旅遊流調節、安全防災規劃、生態環境保護規劃、文化保護與社會發展規劃、旅遊管理機制規劃。

在實際規劃過程中，規劃工作組一般分為綜合組、專題組、專項組。綜合組的工作主要是在綜合分析的基礎上，提出規劃目標、總體部署、結構調整和綜合平衡方案。專題組主要調查、研究、解決本旅遊系統的關鍵性難題。專項組主要調查、研究、編制部門或專項規劃，通常由專門的技術專家承擔。

各項規劃部署必須將總體的、遠期的規劃目標逐層分解，落實到各部門專項規劃之中，不斷進行反饋校正，分析執行過程中可能出現的影響、衝突，直至與現行政策法規、相關部門規劃及周邊地區規劃相協調。

（三）規劃優選與實施階段

此階段主要包括規劃優化工作、規劃成果製作和規劃評審與審批三部分。

1. 規劃優化工作

規劃草案完成後，要在徵詢各方意見的基礎上，根據規劃目標，考慮成果的有效性、技術的可行性、經濟的可能性、佈局的合理性、時間的有限性等，對方案進行系統分析評價。同時，要進行各系統之間的綜合平衡、協調與規劃優化工作。在優化過程中，可以選擇一些評價方法及評價指標，確定最合理的方案。

在規劃草案編制的過程中，規劃編制雙方應組織專家對規劃草案進行中期評估，審查草案是否達到規劃編制的要求，若未達到規劃要求，需按照中期評估意見進行修改。

2. 規劃成果製作

由規劃編制人員製作正式的旅遊規劃成果。規劃成果分為規劃文件和規劃圖紙兩大部分。

規劃文件包括規劃文本、規劃說明書和基礎資料彙編三個組成部分。規劃文本是對旅遊規劃的目標、戰略、規劃內容所提出的規定性文件；規劃說明書是對規劃文本的具體解釋；基礎資料彙編收錄在規劃編制過程中彙集整理的基礎資料、技術數據、調查統計資料、計算過程、專題研究報告等。

規劃圖紙的比例、內容分項、繪製手段、繪製精度，可視規劃階段、規劃類型及實際需要而定。但是，勘察測量圖件必須符合勘察測繪主管部門的有關規定和質量要求。

3. 規劃評審與審批

完成旅遊規劃評審稿之後，由規劃委託者聘請有關的專家組成規劃評審委員會，對規劃的結構完整性、內容科學性以及可行性等進行評審，最後提出規劃評審意見。若規劃方案被透過，應根據評審委員會的建議加工修改，以形成最終的規劃文本並被政府、人大審批，成為地方性旅遊發展的法規性文件，指導規劃期內當地的旅遊發展；若未透過，則由原規劃組或聘請新的規劃小組重新規劃。

（四）規劃成果保障階段

此階段主要是對規劃成果進行監管和修編。

1.實施和監管

規劃程序中的重要步驟是規劃的實施和監管。在實施之中和實施之後要對旅遊發展情況進行監控以確保能按規劃實現目標，同時不會產生經濟、環境或社會文化方面的負面問題。一旦發現問題，要立即採取補救措施，把旅遊發展進程拉回到規劃限定的軌道上來。

旅遊規劃審批以後，對規劃成果需要設置一系列保障措施。要使合理的旅遊發展成為現實，必須進一步透過行政、經濟、法律、技術等手段實施旅遊規劃，這是旅遊規劃這個整體過程中最有價值的組成部分之一。

2.規劃修編

在規劃實施過程中，規劃編制組還要根據實施反饋意見對旅遊規劃內容進行調整和修正。一段時間以後，隨著旅遊區旅遊業發展及當地實際情況的變化，規劃的內容不再能滿足當地的需求，即要進行旅遊規劃修編。

▌第二節 區域旅遊規劃

一、區域旅遊規劃概況

所謂的區域旅遊規劃，是指在大陸、省、市、縣等不同行政範圍內編制旅遊事業發展的總體規劃。有時，規劃區域可能跨越若干行政區域，或者比一個縣的範圍更小些。其任務包括：研究確定旅遊業在區域的國民經濟中的

地位、作用，提出旅遊業發展目標，核定旅遊業的發展規模、要素結構和空間佈局，安排旅遊業發展速度，為旅遊業健康發展提供有效支持系統。

從空間來看，在規模範圍內，旅遊吸引物、設施或服務僅僅在規劃區域內的空間或土地利用上占有一定的份額，而不是全部或大多數份額，也就是說，旅遊功能在空間上是不連續的。反過來講，在功能上，規模區域內的土地只有一部分為旅遊功能用地，其他土地則為非旅遊業用地，這也表明旅遊功能在空間上的不連續性。區域旅遊規劃的主要任務，在於抓住旅遊業的核心問題，按照旅遊業持續發展的思想，用大旅遊觀念看待旅遊業產業體系，將國際旅遊、大陸旅遊和當地居民的休閒遊憩活動視為完整的市場系統，構築區域旅遊產業板塊，將眾多旅遊相關產業納入政府「大旅遊管理」體系，制定具有可操作性的發展規劃，為區域經濟和社會的發展提供決策支持和政策保障。

區域旅遊規劃按照詳細程度和當地旅遊業的成熟程度可以進一步分為區域旅遊發展戰略規劃（Strategy Planning of Regional Tourism Development）、區域旅遊發展（開發）總體規劃（Master Planning of Regional Tourism Development）和區域旅遊活動管理總體規劃（General Management Planning of Regional Tourism Activity）。

區域旅遊發展戰略規劃，是由各級政府計劃部門和旅遊部門單獨或聯合編制的「五年計劃」，這種計劃簡明扼要地提出當地旅遊業發展的目標、指標、要素計劃和政策支持等內容，對當地旅遊業的發展具有戰略指導意義。

區域旅遊發展總體規劃是區域旅遊規劃最為常見的一種類型。這類規劃的特點是涉及的內容複雜、技術上有較強的專業要求，規劃時限也較長，因此，通常是由政府部門委託專業的規劃機構來完成的。

區域旅遊活動管理規劃與前兩種規劃不同，它是對旅遊業發展得比較成熟的地區所做的規劃。這類地區旅遊業開發較早，現已處於開發後期，其規劃的重點是提高現有旅遊業的管理水平和服務質量，實現當地旅遊業的持續發展。例如，美國大峽谷公園的管理規劃，為公園的資源管理、遊客對資源

的利用以及其他事業發展提供了 10 ～ 15 年的規劃指導。另一方面，希望鼓勵開展周邊地區的旅遊活動，以減輕公園本身的旅遊壓力。

對於區域旅遊發展規劃，保繼剛、楚義芳認為，應首先根據旅遊資源價值高低、區位條件優劣和區域經濟背景好壞，將區域旅遊發展劃分為 4 種類型，對不同類型的區域採取不同的開發措施和發展規劃。如表 8-2 所示。

表 8-2 區域旅遊發展規劃類型表

序　號	資源基礎	區位條件	區域經濟背景	主要發展策略	範例
1	★★★	★★★	★★★	全方位開發	北京
2	★★★	★★	★	國家扶持，適度超前開發	張家界
3	★★★	★	★	保護性開發	麗江、九寨溝
4	★	★★★	★★★	恢復古蹟或人造高級旅遊資源	深圳、武漢

註：★★★為優等，★★為中等，★為差等。

二、區域旅遊發展規劃的基本模式

區域旅遊規劃的基本模式：確定一個發展目標，進行兩個基本分析（旅遊市場分析與旅遊資源分析），設計三個發展板塊（旅遊產品與項目、相關行業與服務、物質環境與社會環境），構建一個支持系統（規劃的管理和支持保障措施）。

（一）確定一個發展目標

區域旅遊規劃的編制，其作用在於用它來指導、規範今後相當長一段時間內，政府對旅遊事業發展的宏觀管理和科學決策，以實現規劃時期和規劃期末的具體目標。這一目標的確定，將決定旅遊業的產業地位和發展速度，是整個規劃都要圍繞展開的核心中的核心，是旅遊發展的綱領性指標體系。世界旅遊組織（WTO，1994：22-24）指出，旅遊發展政策形成階段應該考

慮的問題包括：發展旅遊的原因（經濟的、社會的和環境的）；旅遊發展的形式，準備吸引的國際與大陸市場的類型；旅遊發展是否僅僅考慮市場規模和經濟效益，抑或是僅僅開發符合環境和社會要求的旅遊形式；容忍的旅遊開發強度；旅遊發展的速度；政府和企業在旅遊發展中各自扮演的角色；環境保護、文化保護和可持續發展問題；主要開發的區位及開發的分期。我們這裡確定發展目標這一過程也包括相應的形成旅遊發展政策的內容。

雖然目前旅遊發展規劃往往以經濟目標為核心，但作為區域發展的一個重要組成部分，社會目標和生態目標也是區域旅遊規劃所不能忽視的目標。

總體而言，區域旅遊規劃的目標包括總體目標和分目標兩個部分，總體目標提出規劃期末規劃地區希望實現的綜合地位，分目標則分別就旅遊活動的經濟、社會和環境影響提出需要實現的藍圖。

（二）進行兩個基本分析

在確定了發展的目標之後，應該就怎樣實現這些目標提出操作性的方案和行動計劃。但要做到這一點，首先應該對旅遊市場和旅遊資源進行仔細的調查研究，這是一項十分必要的基礎工作。較長一段時期以來，為數不少的區域旅遊規劃往往在資源調查與一般性評價方面花費大部分時間、精力和文本篇幅，成為旅遊資源和景點現狀的描述與堆砌，而對規劃的主體部分產品開發和選擇則往往不能準確分析。這是規劃人員，尤其是地理學家出身的規劃者應該注意克服的傾向性問題。當然，任何一個好的區域旅遊規劃都必須建立在對旅遊資源深入瞭解的基礎之上，那種完全不調查資源現狀，僅靠有限的市場分析來進行規劃方案編制的方式，同樣難以達到完善的境界。

無論是市場還是資源，其調查分析都分為表層分析和內層分析兩個層面。對於市場研究來說，需要首先分析區域面對的旅遊市場，為旅遊資源開發和項目策劃提供第一標準。針對客源市場，一般以過去的統計數據和按照規劃需要專門設計的問卷調查所得數據為基礎，研究規劃區域當地、大陸、海外三大客源市場的特徵，預測客源市場流量規模。

市場的內層研究，通俗地稱為「定調子」，就是透過對區域地方性和遊客對區域感知的調查分析（受眾調查），設計區域旅遊發展的主旋律，特別

是要提出富有創意、語言生動、朗朗上口的宣傳口號。這一調子確定以後，對內，要緊緊圍繞該主題進行資源開發和吸引物建設；對外，要採取各種措施進行區域旅遊的整體營銷，使潛在市場轉變為真實的客源市場，以市場需求為導向編制發展規劃。

對於資源研究來說，其表層的內容就是對各類旅遊資源現狀進行調查、評價；其內層的內容就是對旅遊資源的進一步開發和利用進行綜合功能配置，構架空間網絡，佈局重點開發地段。從供給角度對旅遊資源進行調查和評價，其重點是進行將旅遊資源開發為旅遊產品的適宜性評價，即產品化研究，而不在於對資源本身的研究。此外，要對周邊及相關地區的資源開發和旅遊產品市場進行調查分析，摸清區域競爭態勢，據此確定今後資源開發利用的方向。研究旅遊區所在的區位條件和社會經濟背景有時是一種特殊的資源，對旅遊發展規劃有不可忽視的作用。例如，北京是中國首都的政治地位、上海位處江海交匯處的區位優勢、膠東半島與日、韓兩國相鄰的區位優勢等，都對當地旅遊發展產生了重要影響。

資源的內層分析，可以通俗地稱為「定盤子」，就是從空間角度確定資源的利用和佈局規劃。在以往的規劃實踐中，由於規劃專業人員考慮不周、當地政府官員個人意志等種種原因，在整個區域旅遊發展佈局上出現類似重複建設、主題單一、產品簡單等問題。我們認為，在開發佈局中，不能僅僅依賴旅遊資源的賦存情況就貿然決定開發，一項資源是否可以佈局為開發對象，除了評價其本身的品位外，還必須分析其與市場的距離、可達性、同類產品是否供求平衡等一系列相關問題。

表 8-3 旅遊市場和旅遊資源的表層和內層分析內容表

層次 要素	表層內容	內層內容
市場分析	需求方：國際、國內、本地客源市場的數量和特徵的歷史回顧、現狀分析和未來預測	定調子：區域旅遊形象設計與傳播、旅遊目的地的營銷與宣傳
資源分析	供給方：根據某種分類方案和評價指標，對區域旅遊資源進行調查和評價，特別是資源轉化為產品的適宜性評價	定盤子：旅遊資源開發的空間佈局規劃、重點資源開發與保護地段的選擇、旅遊線路設計

‧ 資料來源：吳必虎 . 區域旅遊規劃原理 . 北京：中國旅遊出版社，2001。

（三）設計三個發展板塊

在分別對市場和資源進行分析評價的基礎上，接下來要做的工作就是要提出今後旅遊發展的各種規劃方案或政策措施。其主要包括 3 個板塊的內容，第一板塊為吸引板塊，它是指直接吸引旅遊者前來參與旅遊活動的旅遊吸引物，即狹義的旅遊產品和開發項目；第二板塊為服務板塊，它是指為前來的成游者提供各種旅遊服務，包括交通、住宿、餐飲、娛樂、購物等服務的旅遊相關行業、設施和服務；第三板塊為環境板塊，它是指旅遊區內外的物質環境和社會環境。這 3 個板塊層層緊扣、相互依存，構成了區域旅遊發展的主要支撐，見表 8 -4。

表 8-4 區域旅遊發展規劃方案的吸引、服務與環境板塊表

規劃 內涵 規劃內容	吸引板塊 吸引物及項目	服務板塊 相關行業與服務	環境板塊 環　境
空間安排	★	★	★
時間安排	★	★	
政府投資	★		★

資料來源：吳必虎.區域旅遊規劃原理.北京：中國旅遊出版社，
2001。

三大板塊的研究實際上就是為旅遊管理部門提供具體的規劃方案和相關
政策建議，它包括旅遊產品開發、重點項目選擇、旅遊行業規劃、旅遊接待
設施規劃、旅遊直接相關基礎設施規劃、旅遊者出行服務規劃等。它實際上
是最直接面對管理者、最具可操作性的規劃內容。其告訴旅遊管理部門應該
做什麼、如何做。三大板塊的內容實際上相當於世界旅遊組織所說的旅遊規
劃的結構規劃的主要內容，包括：發展的目標和政策；主要吸引物的類型和
區位、現有接待設施以及規劃的接待設施與其他旅遊設施的類型與區位、現
有和已經規劃的交通設施及其他重要基礎設施如給排水設施的區位、總體的
環境、土地利用、土地占用情況、資源、社會和經濟分析與綜合，實際上包
括了規劃的影響研究。

吸引物和項目是區域旅遊發展的核心要素。吸引物包括各類景區景點以
及各種活動、節事。規劃中要研究重點開發哪些類型的旅遊產品最能體現區
域的地方特色並能獲得最佳的經濟、社會及環境效益；然後，有選擇地研究
在已確定的產品類型中究竟開發哪些重點項目，以期推動整個區域旅遊業的
持續發展。

旅遊相關行業、設施與服務是吸引物的配套內容。當區域內旅遊資源開
發為狹義的產品（吸引物）後，旅遊業的開發組織需要依賴各種企業、機構
的執行，依賴於多種直接相關行業和間接相關行業、設施和服務，涉及旅遊
者的出行、入住、餐飲、購物、娛樂等多種需求的滿足。

旅遊業對優美舒適的環境有著強烈的依賴。舒適宜人的社會軟環境和自
然硬環境必須透過政府的努力建設來完成。透過對市民的旅遊意識教育和從
業人員素質培訓，提高人文環境的質量和社區的旅遊好客度；結合環境保護
部門的專業規劃，針對旅遊開發對環境的影響，設計出消除負面影響的基本
措施；透過對旅遊環境承載力的研究計算，規定旅遊開發項目的形式、類型
和規模；透過對旅遊災害的認識及現狀調查，預測未來旅遊業發展中可能出
現的災害性因素及強度並設計出有針對性的防治措施。

應該指出的是，上述內容雖是政府管理部門最感興趣、最具操作性的部分，但它們是在前述市場與營銷、資源與佈局等研究基礎上得到的。沒有前面的奠基性工作，就不可能得到科學、理性的規劃方案和相關政策建議。特別是產品、服務等的規劃設計必須緊緊扣住旅遊形象設計和旅遊空間結構等方面的內容，才能實現旅遊業穩健而活躍、和諧而不同的可持續發展目標。

（四）構建一個支持系統

上述三個板塊的規劃方案能否得到有效的實施，有賴於規劃的管理和支持保障措施的落實。規劃方案及政策的施行，將會對規劃區域的社會、經濟、環境等各方面帶來影響，採取何種政策和措施控制這些影響，也是需要加以監測和管理的問題。在規劃文本中，需要考慮如何從政府管理角度對上述旅遊發展規劃方案及其影響進行有效管理，提供相應的政策保障。這些支持系統的內容包括政府管理與政策、法規、人力資源、投資金融、社區支持、科技保障等。

第三節 旅遊地的規劃

一、旅遊地規劃概述

旅遊地規劃，屬於旅遊開發規劃，是具體的建設規劃。旅遊地規劃的內容包括：當地的自然社會狀況、同行業的狀況、規劃範圍、規劃依據和原則、旅遊資源狀況與評價、客源市場分析、旅遊項目創意、旅遊環境保護、基礎設施規劃、交通規劃、綠化規劃、服務項目規劃、效益分析、規劃圖件。

大多數旅遊地規劃都由總體規劃與專項規劃兩部分組成。總體規劃包括旅遊地資源評價與區位分析；市場分析；目標制定和戰略部署等宏觀內容。專項規劃則包括很多具體的內容，具體有：

（1）旅遊產品體系規劃。其包括旅遊項目的策劃創意、遊覽觀光體系規劃、娛樂體系規劃、旅遊線路組織規劃、旅遊接待體系規劃、形象與營銷策劃等。

（2）旅遊支持體系規劃。其包括土地利用規劃、旅遊交通與道路規劃、旅遊服務設施規劃、基礎設施規劃、勞動教育與科技規劃、投資效益與資金籌措等。

（3）旅遊保障體系規劃。其包括容量規劃與旅遊流調節、環境保護與生態保育規劃、文化保護與社會發展規劃、安全防災規劃、市場管理規劃等。

對不同的旅遊地，由於其資源特點和市場特點不同，其規劃的側重點也會不同，上述內容不一定都會涉及。

二、旅遊地規劃的指導思想

在實際的旅遊地規劃中，規劃者還應有以下的指導思想：第一，旅遊地的規劃屬於社區的規劃。這種規劃更強調景點、服務設施的建設設計，而不是宏觀的發展戰略和中觀的規模經濟效應。第二，旅遊地的規劃要以旅遊資源為基礎，旅遊資源的開發利用保護是旅遊地規劃的出發點和歸宿點。第三，旅遊地規劃要充分考慮基礎設施的建設、設計和實際佈局情況。第四，旅遊地的規劃還要充分考慮社區居民的經濟和社會利益。

三、案例

韶石山生態旅遊區規劃

由中山大學保繼剛、楚義芳教授（2000 年）主持編制的韶石山生態旅遊區規劃，貫徹了可持續發展和生態旅遊的基本原則，強調了經濟效益、生態效益和社會效益三者的結合，採用的規劃技術和方法比較先進全面，是大陸旅遊地規劃中水平較高的一個。

韶石山是粵北歷史名勝、曲江著名風景區。規劃內容如下。

1. 景區現狀分析

（1）自然和歷史人文特點。從旅遊業的角度來看，韶石山的自然和歷史人文特點可以歸納為如圖 8-3 所示。

· 圖 8-3 韶石山自然和歷史人文特點示意圖

（引自保繼剛、楚義芳等著《旅遊規劃案例》）

（2）景區資源條件分析。韶石山景區內的自然資源在獨特性、規模度、組合條件、積聚度、利用價值等方面均有比較顯著的表現，具有獨特的開發價值，各類資源的開發潛力均較大，有著比較明顯的後發優勢。此外，景區內部各個大類和小類資源的組合呈現一種積聚式的面狀分佈，特別是風景資源的分佈特點鮮明，使得有可能在旅遊產品的空間組合上，既能進行集中式的點狀開發，又能進行相對分散的線狀和片狀開發，有利於景區內部功能分區的合理組織。最後，近期內各類自然資源的多重性均比較顯著，特別是風景資源，無論在結構層、種類層，還是在形態層，都有比較合理的配置，從而使得旅遊產品的開發可能實現完美的結構和合理的層次。

（3）資源開發利用分析。韶石山開發旅遊的優勢是地理環境條件優良和社會經濟條件較好，但它沒有特點突出的資源依託和成熟的客源市場支持，仍需加強旅遊發展大環境的營造。根據景區資源條件，韶石山景區資源的開發方向是以風景資源為核心，以不同資源為依託，開發不同品種系列和空間組合的旅遊產品，透過資源創新，形成景區可持續發展局面。

旅遊開發韶石山的利弊分析及相應對策，如表 8-5 所示。

表 8-5 韶石山旅遊開發的利弊分析及相應對策表

影響	有利方面	弊端問題	對策分析
社會文化影響	使韶石山再度繁榮；提高曲江的知名度和美譽度；使居民的精神文化生活得到豐富；使居民熱愛家鄉、建設家鄉的意識得到加強；使曲江的社會、政治、經濟等方面獲得整體的發展	引起本地文化資源的破壞；使本地文化價值受到削弱；使本地傳統價值受到同化；導致本地居民的正常生活秩序受到影響；爭奪本地其他產業及生活用地、相關資源	進行旅遊開發的社會文化影響評價；採取相應對策提高旅遊開發的社會文化效益；對參與韶石山開發的人員進行有針對性的社會文化教育
經濟影響	增加就業人數；帶動曲江全縣經濟發展；增加個人、相關企業和政府的收人；使曲江縣的基礎設施和服務設施得到改善	使經濟結構出現畸形；收入不均，造成居民之間生活水平差距拉大；縣內旅遊景點可能出現激烈競爭，造成旅遊市場秩序混亂	建立適應市場經濟要求的景區管理體制；利用市場調節旅遊市場；提高宏觀調控程度，避免出現相關的不穩定和混亂
環境影響	提高環境利用的價值；增加資源和環境保護的資金投人和保護力度	基礎設施破壞環境；旅客活動造成環境的污染和破壞	對景區實行容量控制；做好生態保護和生態建設；實行可持續發展戰略

（4）土地利用分析。在景區規劃範圍內，土地利用的現狀具有「結構簡單、易於調整」的特點，現有用地空間佈局結構清晰、界限分明，為景區

規劃用地的佈局提供了較好的條件。從用地現狀和規劃趨勢分析，土地利用的矛盾並不突出。

（5）景區生態、環境、社會與區域因素分析。景區所在的曲江縣生態環境狀況良好，風景資源環境優越，當地民風淳樸、社會穩定，當地居民對韶石山的開發利用有著強烈的要求和期盼。此外，景區所在曲江縣有良好的社會經濟聯繫，區位條件較好。

2. 風景資源評價

首先，自然和人文風景資源均較為豐富；其次，自然和人文風景資源結合較好；再次，景觀組合較佳：以奇、雄、險、秀、幽而著稱於世的丹霞地貌，再加上岩廟、山寨、石刻、岩畫等人文景觀，使整個景區具有較高的美學旅遊價值；最後，景點地域組合良好，為遊憩空間的合理化提供了基礎。總之，韶石山生態旅遊區是廣東省丹霞景觀面積最大、自然景觀保存完好、人文歷史較為悠久、可開發內容豐富、開發利用價值和潛力巨大的自然風景旅遊地。

3. 景區範圍、性質與發展目標

（1）景區範圍和界限。韶石山生態旅遊區的範圍界定為包括韶石山及其周圍村落、河流在內共計 96.52km2 的地域，其中，列入開發的景區面積為 20.47km2，外圍保護面積為 76.05km2。

（2）景區性質。根據景源特點、景區其他資源和區域狀況，把韶石山生態旅遊區景區性質確定為：在風景特徵方面，突出生態旅遊資源的特徵；在主要功能方面，景區核心功能是瀏覽觀賞，主要功能還包括遊憩求知休養保健、保存保護培育旅遊經濟與生產。

（3）景區發展目標。其包括景區自我健全目標及其社會作用目標兩個方面。

4. 景區分區、結構與佈局

（1）景區劃分。結合規劃區的現狀特徵和發展需要，在景區劃分和功能分區的基礎上，將韶石山生態旅遊區劃分為較坑生態農業旅遊區、朝石頂觀光區、白寨頂探險觀光區、金龜岩觀光區、金龍山岩廟科考景區、韭菜寨

人面石古寨奇石景區、蠟燭山徒步旅遊區、五馬歸槽觀光休閒區、亞基塘休閒渡假區 9 個景區，景區之間主要透過主車道、瀏覽車道相互聯繫。

（2）整體結構。根據規劃區的現狀、性質、範圍以及發展目標，韶石山生態旅遊區的職能結構屬於綜合性規劃，其整體結構由風景游賞系統、旅遊設施系統、居民社會系統三個職能系統綜合組成，如圖 8-4 所示。

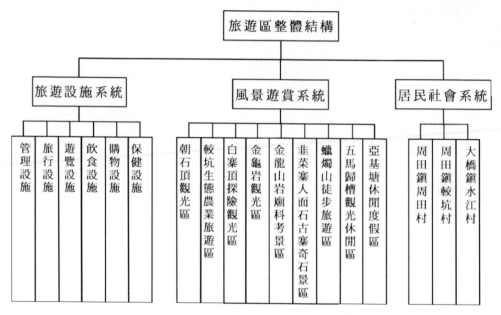

· 圖 8-4 韶石山生態旅遊區總體結構圖

（3）總體佈局。根據規劃區的現狀特點和發展目標，結合景區劃分，韶石山生態旅遊區採用「念珠式」佈局形式，以風景游賞活動為中心，透過主要的游賞線路把規劃區入口管理服務區、核心景區、出口服務區、外圍保護區和緩衝區的各組成部分的組成要素串聯起來，構成有機整體。

5. 景區容量、人口及生態原則

（1）遊人容量計算。在計算出了景區生態容量之後，再考慮遊客心理承受能力和功能技術標準而允許的最多遊客數量。其測算方法有線路法、面積法和卡口法。計算出的結果為：本旅遊區一次遊人容量 42606 人次、日遊人容量 46289 人次，這兩個容量都遠遠低於景區的生態容量（118458 人次）。

（2）景區總人口容量。旅遊區總人員包括外來遊人、服務職工和當地居民三類人員，到 2020 年，外來遊人按方案預測為 33.6 萬人，服務職工預測為 150 人，居民預測為 3200 人，合計總人口規模為 33.935 萬人。

（3）景區生態原則和對策。為了維護旅遊區的生態環境質量，實現可持續發展，將規劃區劃分為三種區域：生態不利區、生態穩定區和生態有利區，分別採取不同對策和行動。

6. 保護培育規劃

（1）確定保育資源和對象。

（2）風景保護分類和分級。為了落實保育資源和對象的具體保護措施，從韶石山生態旅遊區的實際出發，對風景保護採取分類保護和分級保護相結合的方法。在旅遊區的整體空間佈局上，除風景遊覽區外，其他承擔各種專項保護培育功能的區域都佈置在風景遊覽區之外的外圍保護區內，從而使開發和保護在空間上得以明確地界定。

（3）保護原則和措施。為使環境系統向良性循環發展，解決好旅遊業的發展與自然環境的破壞之間的矛盾，使人與自然達到最終和諧，規劃採取了包括容量控制、生態建設、VERP 工程和自然特色的保持四個方面。所謂 VERP 工程就是遊客體驗（Visitor Experience）與資源保護（Resource Protection）雙重目標下的景區規劃方式和管理模式。

7. 風景游賞規劃

（1）景觀特徵分析與景象展示構思。根據韶石山旅遊區旅遊資源的特點，應當重點考慮把山頂（俯視和平視）作為崖壁的觀景點，把山頂（俯視和平視）和山腰（仰視為主）作為幽谷的主要觀景點；重點展示粵北田園風光景觀特有的生態特點，輔以粵北客家農村生產生活景象的體驗，在不同季節和重大節日開展相應的參與性的專項旅遊活動，最終形成「農家樂」產品。

（2）游賞項目組織。韶石山生態旅遊區的游賞項目提取為六類共 35 個項目：野外遊憩、審美觀賞、科技教育、娛樂體育、休養保健及其他。

（3）風景單元組織。整個旅遊區風景單元組織在主題形象（「韶石生雲」：廣東的原始生態旅遊）的統籌下，以「丹崖碧水」、「岩廟石寨」和「桑基魚塘」三類代表景觀為依託，圍繞生態觀光、「農家樂」和休閒渡假三類產品的經營，組織九大景區開發「韶石十景」。

（4）游線組織、游程安排與風景游賞系統結構分析，見表 8-6。

表 8-6 游程安排設計要點表

遊線	主要遊線			專項遊線		
	五馬歸槽—豬頭皮遊線	朝石頂—豬頭皮遊線	韶石山雲丹霞文化遊線	亞基塘度假專線旅遊	蠟燭山徒步旅遊游線	較坑「農家樂」遊線
遊覽時間	一日遊	一日遊	一日游或二日游或多日游	二日游或多日游	一日游	一日游或二日游或多日游
遊覽距離	28km	22km	28km	—	3km	2km
遊覽內容	野外游憩、審美欣賞、科技教育、購物商貿	野外游憩、審美欣賞、科技教育、購物商貿	審美欣賞、科技教育、購物商貿	野外游憩、審美欣賞、科技教育、娛樂保健、娛樂體育、購物商貿	野外遊憩、審美欣賞、科技教育、娛樂保健、娛樂體育、社交聚會、購物商貿	野外遊憩、審美欣賞、科技教育、娛樂保健、娛樂體育、社交聚會、勞作體驗、購物商貿

根據這樣的風景游賞系統結構，確定遊人容量控制範圍和遊客管理方法。

8. 典型景觀規劃

（1）丹霞地貌景觀規劃。根據丹霞地貌雄、奇、險、秀、幽的景觀特徵，結合丹崖、岩洞、幽谷、峰林等地貌景觀的空間景觀組合，主要規劃觀光型和探險型這兩類項目。

（2）田園風光規劃。保持村落民居的統一風格，禁止亂搭亂建破壞村落佈局，以及與傳統形式不協調的建築物，適當增加果園和菜地的面積，增加飲食、休息等為遊客服務的設施，最終形成體驗參與農村生產生活活動的「農家樂」休閒渡假旅遊產品。

（3）山地建築景觀規劃。對於歷史文化價值低，建築景觀遺存少，對外聯繫困難的大多數山地建築，以維護遺存景觀為主；對於歷史文化價值高，建築景觀遺存豐富，對外交通便捷，具有代表性的少數山地建築，如金龜廟、太陽廟、打籠寨等，可以考慮重建。

9. 遊覽設施規劃

（1）客源市場開發的概念性規劃。根據曲江縣客源分佈情況和其主要的競爭對手丹霞山風景區的經營情況，將韶關市居民與到過丹霞山和韶關的遊客定為韶石山的重點旅遊客源市場，將珠江三角洲定為韶石山的主要客源目標市場，省內和大陸其他地區、港澳臺地區為其潛在的客源目標市場。對不同的目標，採用不同的促銷手段進行宣傳、推介。

（2）遊覽設施配備與直接服務人口估算。根據簡單原則、因地制宜原則、分期建設原則、相對集中與適當分散原則和與需求相適應的原則，對景區進行瀏覽設施和服務人員的配備。景區內遊覽設施佈置力求簡單，以儘量減少設施建設對景區的破壞。

（3）遊覽基地組織及其環境分析。在景區中設置以下幾處遊覽基地：在朝石頂、金龜岩、亞基塘休閒渡假區建立三個旅遊點；在金龍山、韭菜寨和白寨頂建立三個服務部；在豬頭皮附近景區建設景區的出口。

10. 基礎工程規劃

（1）道路交通。外部交通方面，透過兩條公路溝通旅遊區與外部的交通聯繫。內部交通方面，韶石山生態旅遊區因屬尚未開發區域，故內部交通條件並不理想。道路修築分為三類：一類是溝通主要景點的環狀道路，作為旅遊區內部的主要道路，全長 32km，建議到遠期全部按三級瀝青面公路建設。二類為景區內部至旅遊區環狀幹道的游賞步道和自行車道。三類通往主要景點的簡易游賞步道、繩道、找道，寬度一般不超過 1.5m。

（2）供電系統規劃，建議鋪設地下電纜。

（3）給排水規劃。（略）

（4）防洪防火與環境保護。（略）

11. 經濟發展引導規劃

（1）經濟發展的引導方向。發展旅遊業帶動規劃區第三產業發展並進一步推動曲江對外開放和外向型經濟的發展。

（2）經濟結構和佈局。設計規劃區產業結構調整的發展順序和權重大小為：第三產業：第一產業：第二產業＝4：4：2。規劃區內經濟佈局框架確定為：核心景區主要佈置旅遊業、副業和少數購物商貿業（小賣部），在南部和東部居民點所在區域佈置種植業和養殖業，在核心景區之外的外圍保護區佈置林業，在出口服務區和入口服務區佈置餐飲業和購物業，在較坑生態農業旅遊區還可適當佈置住宿業（與「農家樂」配套的家庭旅遊），旅遊區獨立的住宿業只在亞基塘休閒渡假區佈置。

（3）促進經濟合理發展的措施。透過建立「公司＋基地＋農戶」的經濟發展模式，鼓勵社區參與，充分調動旅遊區內的農民的積極性，使韶石山生態旅遊區的起步與發展有一個較高的起點。

12. 土地利用協調規劃

透過對旅遊區的主要地塊進行綜合評估，確定各自的可利用程度、主要限制條件和對策。從生態旅遊區的環境營造出發，在用地佈局方面，與旅遊區整體空間一致，以主要景區為中心，形成「念珠式」用地佈局方式；在用地規劃中，風景游賞用地占 83.78%，遊覽設施用地占 3.63%，除增加管理機構用地（0.005km2）外，不再增加其他居民社會用地。

13. 分期發展規劃（見表 8-7）

（1）分期規劃要點。

表 8-7 韶石山生態旅遊區分期法發展規劃表

發展階段	發展目標	發展重點要求	主要開發內容
近期	達到A級旅遊區標準	可進入性較好； 遊覽設施初具規模； 旅遊安全保障系統比較齊全； 旅遊區綜合管理機構齊全、人員合格； 旅遊資源保護和環境質量合格； 年接待遊人10萬人次以上	開發朝石頂景區； 開發金龜岩景區； 開發五馬歸槽景區； 開發蠟燭山徒步旅遊區； 開發較坑「農家樂」之觀賞性和參與性項目

發展階段	發展目標	發展重點要求	主要開發內容
中期	達到AA級旅遊區標準	可進入性好； 遊覽設施形成體系； 旅遊安全保障系統完善、齊全； 旅遊區綜合管理機構齊全、人員優秀； 旅遊資源保護和環境質量達到優秀指標； 年接待遊人25萬人次以上	開發白寨頂景區； 開發金龍山岩廟科考景區； 開發韭菜寨人面石古寨奇石景區； 開發較坑「農家樂」項目之夜遊配套項目
遠期	達到AAA級旅游區標準	可進入性好； 遊覽設施完善配套； 旅遊安全保障系統齊全、完好、高效； 綜合管理機構齊全、人員優秀、制度健全； 旅遊資源保護和環境質量達到國家要求； 年接待遊人30萬人次以上	論證新項目的開發建設

（2）投資效益分析。透過計算旅遊區的各項收入及投資回收期，該規劃認為，韶石山生態旅遊區在總體上是可行的，如果能依據規劃，以紮實認真的工作態度進行準備，韶石山景區的建設將會取得較為明顯的經濟效益。

▌第四節 旅遊賓館（酒店）的選址

飯店巨子希爾頓先生曾說過：「飯店成功的秘訣有三個：第一是地段、第二也是地段、第三還是地段。」賓館的位置對賓館經營的成功具有決定性的意義。旅遊酒店選址包括兩個層面：宏觀選址和微觀選址。

從宏觀上看，賓館建在什麼地方關係到整個區域的旅遊業佈局，關係到綜合協調發展的問題。從微觀上看，選址則不僅影響企業建設投資和速度，而且還影響飯店建成後的經營成本、利潤和服務質量以及職工的勞動條件和生活條件。倘若賓館選址不當，會給賓館長期的經濟效益帶來不可估量的損失。

賓館選址包括第一選址和第二選址兩層含義。第一選址即賓館建在哪個城市或地區的選址，屬宏觀選址；第二選址即在第一選址確定後的具體位置的選擇，屬微觀選址。

一、旅遊賓館宏觀選址

旅遊賓館的宏觀選址主要考慮的是旅遊者的空間行為規律。選址只有符合旅遊者的空間行為規律，旅遊者才願意去住，賓館才會有經濟效益。用旅遊者的空間行為規律來考慮賓館宏觀選址，有下列幾種模式。

（一）在同一旅遊區中，不宜在旅遊資源級別較低的景區或非旅遊中心城市（或大居民點）選址。

受大尺度的旅遊空間行為的影響，旅遊者到達目的地後，往往選擇該旅遊區的中心城市或較高級別的風景區（或附近）暫住。遊覽完高級別的旅遊點或風景區後，旅遊者一般不繼續在附近的較低級別的旅遊點或風景區遊覽。所以，賓館的選址只宜在旅遊中心城市或較高級別的風景區內，不宜在較低級別的風景區或非旅遊中心城市選址。

（二）在一日遊範圍內，旅遊中心城市（或大居民點）與風景區（旅遊點）之間的小居民點不宜選址。

受中尺度的旅遊空間行為的影響，旅遊者採用節點狀路線旅遊，這種行為特徵使某些位置相距不遠的大居民點和旅遊點之間的較小居民點沒有或只有很少的旅遊者暫住。因此，在這樣的地點不宜選址。

在選擇旅遊賓館建設位置的時候，很多時候會面臨在舊城和新城之間進行選擇的情況，在規劃時往往會選擇依託舊城。這樣的決策理由有兩方面：一是可以利用舊城的基礎設施對賓館進行配套建設，以節省投資；二是賓館反過來促進舊城的發展。這兩點理由固然有其合理的一面，但賓館是為旅遊者服務的，最重要的考慮因素是旅遊者是否願意去住。

（三）在節點狀旅遊區，只宜在旅遊中心城市選址。

在一個旅遊區內，如果旅遊點以旅遊中心城市為中心向四周輻射，這就是節點狀旅遊區。節點狀旅遊區的賓館選址，只宜在節點中心。

（四）在一日遊範圍內，旅遊中心城市與風景區之間若出現新的可留住遊客的中間機會，可以在此選址。

在一日遊範圍內，旅遊中心城市與風景區之間若出現新旅遊項目，該項目又足以吸引遊客，這就有可能改變旅遊者的空間行為規律，在新旅遊點暫住。在這種出現中間機會的地點，賓館可以選址。

二、旅遊賓館微觀選址

旅遊賓館宏觀選址確定後，具體位置的確定即微觀選址主要考慮的是與賓館投資經營相關的因素。

（一）交通因素

汽車、火車和飛機等交通工具是與賓館業關係最緊密的三大交通方式。交通條件是影響賓館選址的重要因素，交通方便或發達的地方不僅有利於賓館的推銷及經營，而且便利了旅遊者，增加了可達性。廣州火車站附近，集

中了大量的賓館如，中國大酒店、東方賓館、流花賓館、花園酒店、白雲賓館等，並且經濟效益都良好，交通便利是其重要因素。

（二）旅遊資源因素

旅遊資源是旅遊業存在和發展的客觀條件，旅遊賓館首先而且主要是為旅遊者建立的。從這個觀點出發，旅遊賓館最好在旅遊風景區附近選址。廣州白天鵝賓館在風景優美的沙面選址，其成功的經營除管理先進、設施一流等因素外，與沙面優美的風景密不可分。

（三）土地費用因素

世界人口的迅猛增長，使地球有限的土地越來越顯得擁擠，大城市尤其如此。這使得土地購買費用有增無減，雖然各國政府為了大力發展旅遊業，而對旅遊賓館工程所在地的土地費用實行各種優惠，並且採取了政治、經濟等各種手段加以強有力的推進，但是，在旅遊業中，土地價值與土地上的建築物價值相比還是高得驚人。中國的情況有所不同，土地價格較低，但隨著改革開放的深入，在深圳、廣州、上海、北京等地，土地價格越來越高。

土地費用的增加使人們在選擇賓館位置時將之作為一個重要因素來看待。無疑，將賓館建在最繁華的商業區是理想的位置，這種地方也是土地費用最高的地方，如果土地費用高到使賓館難以經營，賓館就不宜在這種地方選址。

（四）擴建因素

旅遊賓館的經營是有一定經濟生命的，投資、經營、衰亡的週期是一個很重要的概念。經濟生命可以增長，也可以縮短，這就需要改善經營管理，不斷地增加賓館的新項目。所以，為了求發展和延長飯店經營的經濟生命，擴建因素就不能不在選址時予以重視。一個合理的賓館位置，應該有擴展的餘地，只要有發展的可能，賓館的經濟生命就可能延長。

（五）集聚因素

集中和分散是產業空間佈置的兩個方面。賓館在區位上集中，有兩方面的好處：一是用原賓館的市政設施，可以減少總社會費用支出；二是可利用

已有市場區位，擴大市場服務範圍。這樣既增加了旅遊者挑選的行為，也增加了賓館間競爭的行為，上述心理狀態是人的知覺造成的，在一定程度上對買賣雙方均有利。例如，廣州中國大酒店在東方賓館旁選址，花園酒店在白雲賓館對面選址，假日酒店又在白雲賓館旁選址都是考慮了集聚因素。

同集中相反的是分散，可以避開集中造成的惡果，如地價上升或場地擁擠、需求不足時的價格競爭等，因此，在考慮集聚因素時同時要考慮分散。

（六）城市規劃因素

賓館是一項形體龐大的建築，風格千姿百態，對城市建設影響甚大，它既可能為城市生輝，又可能使城市大煞風景。因此，城市規劃要巧妙地利用賓館的優勢，賓館選址及建設要與城市規劃相結合。哪裡該建，哪裡不該建；哪裡先建，哪裡緩建；建築規模多大，建築風格怎樣，都應該與城市規劃結合起來。

以上是賓館微觀選址中應考慮的主要因素。此外，還有許多因素與賓館選址相關，如環境保護因素、勞動力因素、社會因素等。事實上，要具體分析和確定一個賓館的合理位置往往是十分複雜和困難的。

思考與練習

1. 國外和大陸旅遊規劃發展分別經歷了哪幾個階段？

2. 中國旅遊規劃已經取得了哪些成就？還存在哪些問題？

3. 旅遊規劃發展出現了哪些新趨勢？

4. 旅遊規劃需要包括哪些方面的內容？

5. 區域旅遊規劃的基本模式是什麼？

6. 在對旅遊賓館進行微觀選址時要考慮哪些因素？

第九章 旅遊業可持續發展

引言

在小李的家鄉有一個水庫，那是他兒時的天堂，因為水庫除了可以用來灌溉周圍的農田之外，還是一個天然的大魚池，小李和小夥伴們經常在這裡釣魚捉蝦。然而，近幾年來，由於交通越來越便捷以及人們越來越追求純天然的美景，慕名到這裡來玩的人越來越多，導致這裡的生態環境惡化越來越突出——能釣上來的大魚越來越少，車轍越來越多，湖邊荒草的面積越來越小，廢棄塑膠袋、汙水、汽油的痕跡越來越多。

曾被稱為「無煙工業」的旅遊業已經失去了這一身份。事實證明，旅遊活動對自然環境和人文社會環境都會造成或輕或重的影響。要想解決這些問題，營造和諧的旅遊環境，可持續發展道路就成為旅遊業的必經之路。

本章學習目標

1. 掌握旅遊活動對環境造成的不利影響。

2. 掌握中國旅遊業目前面臨的主要的環境問題以及原因。

3. 瞭解旅遊業可持續發展的必然性和當前進行的幾種探索。

第一節 旅遊活動的環境影響

旅遊活動對旅遊目的地的自然環境、社會環境都會造成影響。其對自然環境的不利影響主要表現在：對水體的影響（水資源枯竭和水體汙染）、噪聲和大氣汙染；對生物資源的危害（動植物資源的破壞）、垃圾汙染、旅遊開發汙染（不合理設計、亂建人工景點）、遊覽活動汙染（對植被、土壤以及文物古蹟的破壞）。對社會環境的不利影響主要包括：建築汙染、對當地居民的價值觀和生活習慣的影響；基礎設施超負荷、與本地居民隔離、交通堵塞、傳統文化的舞臺化、商品化和庸俗化等。

　　旅遊的實踐告訴我們，旅遊的衝擊通常很少單獨發生，某些衝擊的產生通常也暗示著其他類型的衝擊。以下從 8 個方面對旅遊活動的環境負面影響加以綜合分析。

一、旅遊活動對地表和土壤的衝擊

　　隨著各自然區域內旅遊活動的開展，旅遊設施開發已使很多完整的生態地區被逐漸分割，形成島嶼化，使環境生態面臨前所未有的人工化改造，如地表鋪面、植被更新、外來物種引入等。對地表和土壤影響加大的旅遊活動有：旅遊開發、海島觀光、登山健行、洞穴旅遊活動等。

　　（一）旅遊開發

　　1. 旅遊開發建設對土地的占用和浪費

　　從旅遊業看，占用、浪費土地和耕地的現象經常可見。例如，近年興起的旅遊開發熱，各地興建了一大批的人造景觀、遊樂場、遊樂園、高爾夫球場等，據有關資料報導，廣東 21 個人造景觀項目占地 3.7 萬畝，而大陸建成的、正在建設的以及待建設的人造景觀項目，保守估計占地也有 20 多萬畝。

　　2. 旅遊開發建設對景觀和生態的汙染和破壞

　　對某些生態脆弱敏感的地區來說，旅遊開發不僅占用耕地，還會對地表植被和生態系統造成不良影響。例如，高爾夫球場的建設除了占用土地外，還會造成環境問題。高爾夫球場多建設在丘陵和山區草木茂盛的林地並多為水源涵養地。建造時，要挖池壘山，增加地面坡度；砍伐大量樹林，修建房屋、道路；敷設草坪、沙地、水泥地等人工地面。結果，造成自然景觀受到破壞，水土流失加劇，生物群落的層次和數量大量減少。為了維護高爾夫球場的美觀整潔，要使用大量殺菌劑、除草劑等農藥，這些農藥隨雨水流入河湖或滲入地下，使當地和下游居民的飲用水受到汙染。再以山地開發為例，山地開發建設主要包括公路、管道、電纜、索道、水庫、賓館、橋樑和電力、通信線路等工程的建設。這些建設若處理不當都會嚴重破壞山地的景觀和生態。被譽為「歐洲樂園」的阿爾卑斯山，由於周邊各國紛紛開發旅遊景點導致數百平方公里的森林被砍伐，代之以滑雪場、纜車、路標塔、建築物、過道等，

使得地表難以保存和吸收水分，發生水土流失、洪水、山崩、雪災等自然災害的可能性加大。

（二）海島觀光

海島為了發展旅遊業，建築了機場、車站、碼頭、賓館等大量設施，在土地面積有限的情況下，許多海岸被夷為平地，珊瑚礁被炸毀填平，進行人工造地。這不僅改變了地表結構，也使大量動物無家可歸，加之建築材料的就地取材等，使島嶼海岸承受了極大的壓力。許多紅樹林和海濱植物被大量剷平，興建旅遊賓館和濱海步行道，而這些賓館常因距離海岸太近，而影響海沙的自然移動，導致海岸被嚴重侵蝕。

（三）登山健行

許多山地為接待旅遊者而進行了大規模開發，修建廁所、賓館、渡假中心等，地表植被破壞，土壤喪失了保護的屏障，容易遭受侵蝕。此外，過多旅遊者的踩踏也是對土壤最常見的破壞。例如，野營、野餐、步行等都會對土壤造成嚴重的破壞。土壤一旦遭受破壞，其物理結構、化學成分、生物因子等都會隨之發生變化，最終導致植物減少，動物也隨之遷徙。

（四）洞穴旅遊活動

洞穴屬於半封閉的空間，其環境容量一般都較小，過多的旅遊者進入會導致呼出的二氧化碳對鐘乳石的腐蝕。所以，對天然洞穴的旅遊開發要做好防護措施。中國很多溶洞不僅沒有控制遊客容量，甚至在溶洞裡面擺小攤、開餐館，煙熏火燎，許多鐘乳石表面已經變成了黑色。

二、旅遊活動對植物的影響

人類的旅遊活動對植物的影響可以分為直接影響和間接影響兩大類。直接影響行為包括移除、踩踏、採集和對水生植物的危害等。間接影響則包括外來植物引入、營養鹽、車輛廢氣、土壤流失等問題。

（一）大面積清除

　　為了建造旅遊設施而將大量植被清除是旅遊對植被常見的破壞。例如，為了興建賓館、停車場或其他旅遊設施，大面積地表植被被清除。這種情形在東南亞許多地區非常嚴重，許多大型財團在馬來西亞和泰國等地買下大片山坡地，設立高爾夫球場和俱樂部，大量的原始森林因此而被清除。

（二）踐踏和輾壓

　　雖然旅遊者在旅遊活動過程中一般不會蓄意破壞植物，但對植物的踐踏往往會引起一系列的相關反應，通常如土壤壓實、土壤結構破壞、地表水流失、土壤侵蝕以及生物多樣性降低等。步行道設計不合理，可能影響到瀕危植物物種生長。例如，在肯尼亞的馬賽馬拉（Masai Mara）保護區，觀光旅遊者為了觀賞野生動物而驅車在草地間穿梭，對草地的傷害非常嚴重。旅遊者雙足的負面影響不只侷限在陸地生態系統中。例如，潛水員鴨腳板攪動起來的沉積物使得珊瑚礁受到損害。另外，在太平洋島嶼國家，由於拓展旅遊規模，遊艇和海邊飯店附近有大片珊瑚和小魚群死亡，原因就是退潮時大量旅遊者在珊瑚床上行走。

（三）採集

　　旅遊者常見的採集動機是想摘下某朵漂亮的花或想嘗嘗果實的味道，或是想帶某一部分植物回家種植。早期一些外國國家公園的解說員會熱心地告訴旅遊者哪些植物具有治療疾病的效果，結果解說活動一結束，這些神奇的植物也常常不翼而飛，所以，現在他們已不再大肆宣傳植物的用途與療效，以免成為破壞植物的幫兇。旅遊者購買稀有植物的行為會誘發當地居民或商人進入生態保護區盜取天然稀有植物。例如，臺灣阿里山的一葉蘭等就曾遭受盜劫。

　　中國鼎湖山自然保護區內一些藥用和觀賞植物已經消失，現已有 27 種植物種群數日趨勢減少，有 7 種已經滅絕。被郭沫若譽為「客來不用茶和酒，紫背天葵斟滿杯」的鼎湖山特產紫背天葵因為被掠奪式採摘已接近絕跡。價格昂貴的沉香樹、刺木杪欏等名貴藥材，也同樣因盲目開採而瀕於滅絕。

三、旅遊活動對野生動物的影響

旅遊區的開發可能會破壞許多野生動物的棲息地或庇護所。旅遊者來到旅遊區後，不論是旅遊活動本身或者旅遊者所製造的噪聲都會幹擾野生動物的生活和繁衍。而且，旅遊者對各種山珍海味和各種野生動物製品的偏愛，更使野生動物的生存受到了威脅。

（一）干擾問題

旅遊者從事戶外旅遊活動時，其實很難不對生存其中的動物造成干擾，尤其是對較為敏感的鳥類和哺乳動物。調查發現，英國有一種小型的燕鷗，因為經常有遊客和戲水者在其巢穴附近活動，致使其無法順利繁衍下一代。希臘、土耳其等地中海沿岸的海灘，本是稀有動物海龜的生存地，海龜蛋在沙地才得以固巢，但因這些區域目前已成為旅遊勝地，海龜的繁殖環境遭到破壞。在山地森林區，一些動物會因遊客滑雪或旅行活動而受干擾。在嚴酷的冬天，森林動物為了逃避旅遊者而遷徙，耗盡了能量。

旅遊者使用各種旅遊設施所產生的噪聲也是其中的一大影響因素。例如，手提音響、水上摩托車、遊艇均會產生極大噪聲，這對動物的影響非常大。透過對鼎湖山自然保護區的監測發現，那些旅遊者經常來往及車輛噪聲大的道路旁的動物種數遠比遠離道路旁的要少得多。

（二）野生動物的消費問題

旅遊者對野生動物的消費行為會直接導致捕殺野生動物。例如，加勒比海的生龍蝦和大海螺族群已經大量減少。除了食用以外，人們還喜歡購買野生動物的相關製品，如動物毛皮、象牙等；由於利潤的驅使，動物走私已經成為國際三大非法貿易之一。

（三）旅遊者的不文明行為

旅遊者自身不文明行為也會破壞野生動物的生存環境。例如，旅遊者隨手丟掉膠卷盒、空瓶子等廢棄物，很可能導致動物誤食，從而使動物患上消化不良、腸胃炎、腸梗阻等急慢性疾病，甚至死亡。在中國的動物園，因動物吞食帶有塑料的廢棄物而致死的情況也時有發生。

四、旅遊活動對水體環境的影響

（一）水上運動

隨著渡假旅遊活動的日益興盛，各式各樣的水上運動，如水上摩托艇、划船、游泳、垂釣、潛水、駕駛帆船等，極大地豐富了人們的渡假生活內容，同時也給水體環境帶來了極大衝擊。比如，水上摩托艇活動不僅對沙灘及海岸線產生了侵蝕作用，而且所產生的漩渦還會影響海域生態，如珊瑚礁內的浮游生物和魚類。

（二）船舶油汙、汙水、垃圾汙染

旅遊景區水體汙染的重要原因之一就是遊船排放的垃圾、油汙的汙染。遊船上的廁所、醫務室等的汙水未經任何處理直接排入水中；機艙水、廢燃油、機油也倒入或滲入水中。

北戴河是中國首批風景名勝區，也是著名的大陸四大療養渡假基地之一。這裡每年接待五六百萬旅遊者，其中，療養者達幾十萬人次。大量的渡假旅遊者每日所排放的生活汙水達 5000 噸以上，汙水集中排往北戴河西岸灘塗，致使這裡水中綠藻增多，汙染非常嚴重。

五、旅遊活動對空氣質量的影響

伴隨著旅遊者進入森林公園，汽車等旅遊交通工具排放的大量尾氣，揚起的塵土以及賓館、飯店等生活鍋爐排放的廢氣常常使旅遊區內煙霧繚繞，灰塵滿天，空氣汙濁不堪。

（一）汽車汙染

汽車對旅遊景區空氣汙染最為嚴重。現在，汽車成了數以萬計的旅遊者使用的旅遊交通工具，歐美私家車外出旅遊人數占到大陸旅遊總數的 80%。研究人發現，旅遊者使用私家車進行旅遊要比公共交通工具排放多 10 倍的空氣汙染物。

（二）飛機汙染

　　國際旅遊因民用航空的普及而蓬勃發展，但是，飛機所帶來的空氣汙染與噪聲汙染也非常嚴重。北美和歐洲都是空運頻繁的地區，飛機飛行於平流層也對大氣組成帶來威脅，飛機排放的氮氧化物，被懷疑與臭氧層的破洞有關。對於飛機所帶來的環境汙染問題確實有待更多的研究，以便能更加全面地評估飛機對空氣質量的影響。

六、旅遊活動對環境衛生的影響

　　旅遊活動對環境衛生的影響主要表現在旅遊垃圾汙染和旅遊廁所問題。

（一）旅遊垃圾汙染

　　旅遊者造訪旅遊點時會產生所謂的「民生垃圾」，其中，固體廢棄物垃圾問題最讓人頭痛。旅遊垃圾汙染最嚴重的問題包括：山地旅遊垃圾汙染、水體旅遊垃圾汙染和旅遊城市垃圾汙染。以山地為例，中國很多山地每年約有幾千噸的經營垃圾和旅遊垃圾倒入旅遊區的溪流和水體中。在某些山地的谷地，幾乎成了登山旅遊者丟棄雜物的垃圾桶。山谷垃圾難以處理，日積月累，山谷滿是垃圾，大好風景黯然失色。

（二）旅遊廁所問題

　　在中國旅遊業的發展過程中，有相當長一段時間，旅遊廁所始終沒有得到相應的發展，一些旅遊城市、重點景區和主要旅遊線路普遍存在旅遊廁所「髒、亂、差、少」的問題。1994 年，據國家旅遊局海外旅遊者抽查調查顯示，大陸廁所不滿意率高達 49.4%；據新華社報導，海外市場對中國廁所的評價是「在中國找廁所，只要用鼻子就行了」、「中國人只講究進口（指餐飲），不講究出口（指廁所衛生）」。這些問題嚴重影響了中國的文明形象和中國旅遊業的聲譽。近幾年，北京開始對廁所進行星級評定，取得了一定的成效。

七、旅遊活動對環境美學的影響

　　旅遊活動對環境美學的不良影響主要表現在旅遊者的不文明旅遊行為和旅遊業的不合理開發建設而造成的旅遊「開發汙染」。

（一）旅遊者的不文明旅遊行為

不少旅遊者有在古樹、碑刻、石頭等旅遊景區的景物上刻字畫畫的行為，其中，刻字留念可以說是最為普遍，這些行為不但破壞了景觀，而且降低了文化旅遊資源的價值，更加嚴重的是，影響了旅遊景區的美學價值。

（二）建築汙染和破壞性建設

風景旅遊區破壞性建設是目前在中國旅遊開發中普遍存在的問題，主要體現在以下方面：第一，景區「城市化」，地域風貌失色。隨著旅遊經濟的快速發展，一些風景名勝人口迅速增加，各種生產經營活動日益活躍，原有的村莊、居民點逐漸轉變為新的集鎮，風景名勝區自然風貌逐漸消退。一些昔日「見屋皆寺庵，逢人盡僧尼」的佛教名山，現在是山上山下，攤店林立，一派商業景象。第二，亂搭亂建破壞景觀。一些風景區只注重眼前利益，為了獲取旅遊收益大興土木，亂搭亂建，使景區成了大型遊樂場和「吃喝玩樂綜合體」，歷史文化風貌和自然景觀受到嚴重損害。第三，人造景觀大煞風景。一些風景區為了增加旅遊收入，修建了一些製作粗糙、文化品位不高、與自然景觀極不協調的人造景觀，這些人造景觀不僅沒有增加景區的吸引力，而且大大影響了景區的觀賞性。

八、旅遊活動對文化環境的影響

（一）旅遊活動對文物古蹟的破壞

旅遊活動會對東道國家或地區的社會文化環境造成影響，最明顯的是會增加對文物古蹟進行保護的費用和工作量，甚至會對文物古蹟造成無法挽救的破壞。例如，史前遺蹟、古文化遺蹟，開放參觀後未能妥善管理，可能會導致遺址主體受到磨損，甚至會造成古蹟文物的遺失，這些都會影響古蹟保存的完整性。

（二）旅遊活動對民族傳統文化的衝擊

越來越多的旅遊者喜歡拜訪原始部落，如前往非洲或拉丁美洲地區，或者到文明古國如印度、尼泊爾等國家訪問。這些地區的傳統文化因旅遊活動

而受到衝擊，許多民眾的價值觀因此改變，久而久之，旅遊發展很容易使全球各地原本獨特的文化逐漸消失。

當地文化世俗化、商品化也是旅遊對文化的消極影響之一。傳統的民俗和慶典活動都是在傳統特定的時間，傳統特定的地點，按照傳統規定的內容和方式舉行的。但是，各地的民俗活動為了迎合旅遊發展的需要而被隨時隨地搬上「舞臺」，活動的內容逐漸改變，表演的節奏明顯加快。於是，這些活動逐漸失去了傳統的意義和價值。

（三）旅遊對當地居民生活方式、價值觀與社會道德等的影響

旅遊活動會導致外來旅遊者與當地居民之間一種文化的相互滲透。在這個過程中，雙方的價值觀、社會觀、道德觀、宗教觀和政治觀等經過無形的傳播和滲透，發生撞擊，潛移默化地相互影響，尤其是旅遊者對目的地社會的影響更為嚴重。有人在研究了旅遊給第三世界國家帶來的消極影響之後認為：「發達國家是在透過旅遊將其生活方式輸出到第三世界國家。」雖然也有人認為這一結論帶有偏激的政治色彩，但是，旅遊者的生活方式對旅遊目的地社會，特別是發展中國家社會的消極影響是不爭的事實。

第二節 中國旅遊業環境問題的原因及對策

一、中國旅遊業環境問題的原因

中國旅遊業面臨的環境問題的原因可以分為三個層次：直接原因、間接原因和深層次原因。

（一）直接原因

1. 旅遊資源的粗放開發和盲目利用

許多地區的政府及有關部門在開發旅遊資源時，缺乏深入的調查研究和全面的科學論證、評估與規劃，匆忙開發。特別是新旅遊區的開發，開發者急功近利，在缺少必要論證與總體規劃的條件下，便盲目地進行探索式、粗放式的開發。開發中重開發、輕保護，造成許多不可再生的貴重旅遊資源的損害與浪費。例如，被譽為「童話世界」的九寨溝，如今，由於上游和周邊

森林大面積砍伐，使這裡原湖泊水位每年降低 6 釐米～ 30 釐米，致使黃龍鈣化堤已開始退化、變色。如再不採取保護措施，這裡的岩溶湖將會過早衰亡。更令人費解的是，有關部門為了大量攬客，在九寨溝內大量建造賓館，嚴重破壞了旅遊景觀的自然氛圍。

2. 對旅遊資源的掠奪性開發造成了部分資源的破壞

中國雲南西雙版納熱帶雨林已被砍伐 1/2，致使雲南的大象、老虎不是向緬甸逃跑，就是竄出自然保護區，毀壞莊稼、傷害人畜。坐落在湖南、湖北交界處的著名四大湖泊，目前僅剩下長湖和洪湖。1951 年，湖泊面積還有 217.44 萬畝的洪湖，到 1987 年只剩下 70.29 萬畝。但是，目前仍有很多大陸外房地產、旅遊開發商加速擠占洪湖水面。還有一些地區，為了追求近期經濟發展，在風景名勝區迅速擴建高檔賓館、飯店、療養所、「培訓中心」以及建造索道、滑道、城市娛樂設施等，造成了一些高汙染、高消耗、低效益的工、商業，破壞了旅遊資源，這實質上危害了當地經濟的可持續發展。

3. 風景區生態環境系統失調

近 10 多年來，景區的人工化、商業化、城市化使中國風景名勝區，包括已列入「世界遺產名錄」的一些自然風景區，越來越遭受到建設性的破壞。有的旅遊地在景區內開山炸石，砍樹毀林，導致水土嚴重流失；有的風景區出於經濟目的，熱衷於旅店、餐館的建設，盲目擴大旅遊區、修建旅遊設施，導致原生態的嚴重破壞。再以索道為例，世界上很多國家在旅遊名山上修建索道都是嚴格控制的，其中，美國、日本是明令禁止的。例如，日本富士山海拔 3776 米，公路只修到海拔 2000 多米，遊人再多，也是自己一步步登上去的。但在中國，在旅遊名山上則大修大建現代索道，甚至修幾條，不僅破壞了自然風景區的原貌，而且使遊人大量集中在容量有限的山頂，導致景觀和生態的破壞。

4. 風景名勝區環境汙染嚴重

據旅遊風景區提供的監測資料顯示，景區的水土、大氣都有程度不同的汙染，噪聲、煙塵都超過了規定的標準，大氣中含有的有害物質及酸雨等情況比較普遍。例如，武陵風景區二氧化硫含量高達 0.62 毫克 / 米 3，超過國

家一級大氣標準 3.68 倍，樹林大片枯黃，PH 值達 4.44 並出現酸雨酸霧。由於中國人口眾多，旅遊業發展迅速，而又缺乏規劃和管理，國民的生態意識較差，可以說，游到哪裡，生態破壞和環境汙染也就到哪裡。風景區內生活汙水增多，垃圾廢渣、廢物劇增。在馳名世界的黃山、廬山，垃圾隨處可見，甚至連在世界屋脊喜馬拉雅山，遊客也留下了各種飲料袋、包裝袋等垃圾。旅遊自然保護區環境汙染問題也是日趨嚴重。目前，44% 保護區存在垃圾公害，12% 出現水汙染，11% 有噪聲汙染，3% 有空氣汙染。

（二）間接原因

1. 人類經濟行為的不當破壞旅遊環境

人類經濟活動對旅遊區環境的影響與破壞可以分為三方面：（1）在經濟發展過程中，工業生產排放的廢物及產生的噪聲汙染了旅遊區的自然環境，擾亂了旅遊區應有的寧靜。結果，一方面，旅遊區喪失了以往清新的空氣、透明的水體、靜謐的氛圍；另一方面，遊客遊覽的興致因環境汙染而降低。（2）不合理的資源利用與農業生產方式破壞了旅遊區的自然生態平衡，旅遊資源直接受到影響。例如，森林砍伐、過度開採地下水、開山炸石等活動造成水土流失、遊覽水體水位下降、奇山麗景慘遭破壞等。（3）在經濟結構、生產力佈局、城市發展規劃中，人們忽視旅遊資源的存在，使得區域經濟結構類型、生產力佈局方式、城市發展方向與旅遊業正常、持續發展對環境條件的要求不相適應，如在雲南石林旅遊區建設大型水泥廠，在北京周口店猿人遺址建設灰窯、煤窯等。

2. 旅遊活動本身對旅遊區環境產生影響

旅遊活動對旅遊區環境的影響主要在於旅遊過程產生的垃圾對景點環境的汙染以及旅遊活動本身對景點自然生態平衡及旅遊意境的影響。由於旅遊區本身設施的不完善和遊客素養不高，隨著旅遊活動規模的擴大，景點垃圾遺棄量日益增加。旅遊區內大量垃圾隨意拋撒堆積，破壞了自然景觀，汙染了景點水體，使旅遊區水體富營養化。中國許多旅遊區水體都遭到了不同程度的汙染，其中，相當一部分旅遊水體的透明度、色度、嗅味等指標均超過

國家規定的旅遊水體標準，漂浮物、懸浮物、油跡汙染物已經影響了遊客感官，使其旅遊興致降低。

構成自然景觀的生態系統對旅遊活動本身存在一定的承載能力，這種承載能力由生態系統的結構所確定，超過其承載能力的旅遊活動將使旅遊區生態系統結構發生變化，破壞了旅遊區自然生態系統平衡，使旅遊區旅遊功能喪失。主要表現在大量遊人將旅遊區土地踏實，使土壤板結，樹木死亡；大量遊人在山地爬山登踏，破壞了自然條件下長期形成的穩定落葉層和腐殖質層，造成水土流失，樹木根系裸露，山草倒伏，從而對旅遊區生態系統帶來危害。忽視這種影響，只注重短期效益，盲目擴大規模，無限制地接待遊客，將對旅遊業未來的可持續發展帶來嚴重損害。

3. 旅遊開發和建設破壞旅遊區環境

在旅遊資源開發利用的過程中，有關設施建設與旅遊區整體不協調，造成旅遊資源、旅遊區生態環境，特別是旅遊氣氛環境的破壞。主要表現為古蹟復原處理不當，新設項目與旅遊區景觀不協調，改變或破壞了旅遊區原有的且應當保留的歷史、文化、民族風格和氣氛。有一些具體的旅遊對象，其旅遊價值主要表現在其本身所蘊涵的獨特的歷史、文化、民族風格，在開發利用時，這些無疑是應當保留且極力保護並充分予以表現的。總之，如果忽視旅遊區的整體協調及其內涵，盲目開發，只會造成景點的不倫不類，進而喪失其旅遊價值，使遊客的興致減退。

城市建設破壞旅遊氣氛，主要表現在新建建築與旅遊城市的整體建築不協調，使本身作為旅遊對象的城市失去其本來面目。

4. 旅遊資源管理體系不完善，旅遊景點「超負荷」工作屢見不鮮

現階段，中國旅遊企業和景區管理部門之間，普遍存在管理人員交叉混編的情況，這使得上層管理者處境尷尬。一方面，作為公司領導，他們要對企業負責，爭取儘可能贏利；另一方面，作為政府專職機關的行政領導，他們又必須綜合考慮環境、經濟、社會、文化等各方面的因素，不願做有損景區資源的事，嚴格地說，他們是在良心的制約下做工作，沒有完善的法規制約下的企業化經營，很容易將風景名勝資源的保護推向難以承受的風險之中。

絕大多數的風景區在「五一」、「國慶」等旅遊高峰期,均不同程度地「超負荷」工作。景區遊人接肩比踵,空氣汙濁,旅遊質量大受影響。中國古文化寶庫「敦煌莫高窟」,因遊客量過多,空氣中二氧化碳的含量居高不下,許多精美佛雕的顏色已發生變化,內在物理、化學結構也受到影響。還有許多奇山異洞、秀水珍木,也因過多地被人類光顧而面目「猙獰」。

5. 旅遊者環保意識差,加重了旅遊景點的人為破壞

在旅遊景點我們經常可以看到旅遊者觸摸攀爬名勝古蹟,在部分古蹟上亂刻亂畫的現象也不時發生。所有這些,都使名勝古蹟的本來風貌和存在壽命受到嚴重威脅。一些穿著入時的旅遊者隨手丟垃圾的不良行為,也致使風景區的美觀大打折扣。更有少數旅遊者,竟在旅遊區狩獵、採集、露營、野炊,這既加重了旅遊區的生態負擔,又可能造成物種稀少,甚至滅絕,使旅遊區的平衡受到嚴重破壞。

（三）深層次原因

1. 政策失誤

政策失誤的表現是,在制定旅遊業及相關行業的發展政策時沒有考慮,至少是沒有充分考慮資源環境因素,即缺乏綜合決策。

在中國傳統的經濟和價值觀念中,或者認為沒有參與勞動的東西沒有價值,或者認為不能交易的東西沒有價值。總之,兩者都認為資源尤其是自然資源沒有價值。這種傳統的資源環境無價值的觀念以及在這種觀念基礎上形成的理論和政策,導致了對旅遊資源的無償占有、掠奪性開發和浪費使用,以致造成旅遊資源損毀、生態破壞和環境惡化。

在中國旅遊界、理論界和政府某些決策中,曾經存在著這樣一種觀念,即「旅遊業是無煙工業,不會像其他產業那樣對環境造成汙染」,並且,旅遊資源主要是由可再生性資源組成的,旅遊消耗是「非耗竭性消耗」,所以不必考慮旅遊資源的可持續利用。在這種觀念的指導下,各地旅遊資源開發和旅遊基礎設施建設以前所未有的速度發展,但缺乏應有的資源環境配套保護措施,加快了旅遊資源環境的退化速度。另外,在進行旅遊核算時,也未把資源環境消耗及退化納入成本之中,從而低估了旅遊的成本水平,虛增了

旅遊新創價值，在經濟利益刺激下，旅遊業呈病態發展，許多人造景觀爭相上馬、重複建設便是一個例證。

中國行政部門之間存在著條塊分割。例如，旅遊管理部門只考慮旅遊開發，環保部門只考慮環境汙染的防治，它們之間缺乏協調機制，致使「源頭控制」難以實施；另外，旅遊管理部門與規劃部門之間缺乏訊息、技術交流，區域總體規劃與旅遊規劃相脫節，導致旅遊點遍地開花，佈局不當，甚至有的風景區與工業汙染源為鄰，加重了景區的環境負擔。

2. 市場失靈

市場失靈也是旅遊資源衰減、生態環境惡化的根源之一，外部性成本是其重要本質之一。任何經濟活動都是一個開放的系統，相對於經濟活動的責任人而言，會產生內部經濟效果和外部經濟效果。內部經濟效果是責任者追求的經濟利益，外部效果則是經濟活動對他人和社會產生的費用和效益。市場失靈的一個主要方面是市場不能把外部經濟效益反映在成本和價值中或者是減少了效用和利潤，使得那些並不直接參與市場交易或有關活動的當事人不得不承受這些外部效果。

旅遊活動的外部效果有外部經濟性和外部不經濟性兩種。前者是指旅遊活動對他人和社會產生的正面效應，即外部效益，如森林旅遊所產生的良好生態效益。後者是指對他人或社會產生的負面效應，增加了他們的生產成本。如旅遊開發者僅支付了其生產成本，而並未支付水資源汙染等環境破壞的成本，這些成本不得不由受影響者或政府來承擔，變相地鼓勵了旅遊開發者的不合理行為。這些成本就是旅遊開發者的外部性成本。同樣，其他社會經濟活動也存在著外部性成本。例如，工業企業向旅遊區排放廢水、廢氣、廢料、砍伐森林等造成旅遊資源環境退化，給旅遊業帶來了損失，這些損失本應計入它們的成本之中，但由於經濟政策不力，致使他們從未補償過這些損失，這些損失不得不由旅遊開發經營者來承擔。其結果是這些汙染責任者經濟收入虛增，為了經濟利益，他們將進一步加大對資源不合理的開發，忽視環境汙染問題，加重對旅遊環境的破壞。

二、中國旅遊環境保護的對策

針對中國旅遊業可持續發展面臨的主要問題和障礙，以期更好地探索有中國特色的旅遊業可持續發展之路，提出以下對策和建議。

（一）完善旅遊資源管理體系，適當限制遊客量

盡快改變旅遊企業中政企不分的現狀，取消旅遊企業與景區管理部門之間的人事交叉，公司主管與政府官員應各司其職。另外，建立儘可能完善的規範旅遊企業經營和景區資源管理的法律法規並加大執法力度，使中國旅遊資源的管理真正走上規範化、理性化的道路。

針對個別時期、個別景區遊客量過多的狀況，景區主管部門應注意適當限制售票量；同時，在不破壞生態平衡的前提下，開發增設新的景點、賣點，以分散遊客量，使旅遊資源在其所能承受的限度內接待參觀遊客。

（二）加強宣傳、教育和培訓，提高公民的環保意識和可持續發展意識

我們應該樹立起環境質量意識，認識到環境質量的優劣是關係人民生活質量提高和子孫後代生存發展的大事；要樹立環境優先意識，為全人類及其後代保護好環境，保護好人類共同的家園——地球；另外，還要樹立環境公德意識，不為滿足個人私利，不為局部或眼前利益而損害他人或全局的利益，讓人類貼進自然，實現人與自然的和諧相處。

（三）加強旅遊環境保護的科學研究工作

長期以來，環境科學的研究只是從人類健康需要出發，很少從人的精神、心理需要進行研究，而這卻正是人類與環境相互聯繫的另一個重要方面並在人類旅遊活動中得到充分體現。

為了加強研究旅遊環境對旅遊者健康、精神、心理等多方面的作用，首先，要進行旅遊環境與旅遊業的關係研究，包括旅遊業對旅遊環境的依賴關係、旅遊區環境對旅遊活動的承載能力、旅遊業發展對旅遊環境的破壞等方面的研究；其次，要進行旅遊環境保護方法論方面的研究，包括確定景觀美學質量標準、自然生態質量標準、從心理學角度滿足特種旅遊活動的環境質

量標準、旅遊區環境質量評價方法等；此外，還要進行旅遊環境保護政策研究，為正確地決策奠定基礎。

（四）堅持可持續發展的旅遊資源開發方式

資源開發需要各級政府機構、社會組織和公眾的廣泛參與和合作。因此，國家應建立大陸性的旅遊資源開發規劃和相應的管理法規，以指導和協調旅遊資源開發，約束旅遊資源開發中的不良行為，把旅遊資源開發中的外部不經濟效應減小到最低程度。同時，政府還應積極組織培養環境資源市場，更多地採取排汙收費制度、環境稅、押金制度、排汙交易制度等經濟手段，透過客觀財政和金融措施對那些有利於環境保護和有利於資源活動的或是那些能夠產生正的外部性活動者提供支持，包括透過採用各種優惠貸款、贈款、補貼以及有利於可持續發展的基金等形式，使旅遊環境問題解決在旅遊業發展過程之中。

（五）進行旅遊開發的環境影響評價

不當的旅遊開發活動對旅遊區環境的破壞是無法彌補的。從保護的角度出發，需要在開發前對開發活動進行環境影響評價和分析，識別建設、經營過程中可能造成的影響，提出相應的減免對策，把可能對旅遊環境造成的負面影響降到最低程度。旅遊開發的環境影響評價內容包括：旅遊區環境承載力分析、旅遊規模分析、開發活動對環境的影響識別、旅遊過程對環境的影響分析等。

（六）在旅遊區發展建設中做好旅遊環境規劃

旅遊環境問題的產生、旅遊區環境質量下降的主要原因是人類經濟活動的不當，因此，需要制定具有科學性、嚴謹性和預見性的旅遊環境規劃，用於組織，管理經濟、旅遊及其他破壞旅遊環境的活動，來解決發展生產、擴大旅遊規模與景點環境保護之間的矛盾，使其協調一致，以保證經濟發展和旅遊活動持續穩定地進行，防止旅遊區環境的破壞。

旅遊區的環境規劃是旅遊區的經濟發展、旅遊業發展和旅遊區環境保護的綜合性規劃，需要從維護旅遊區環境美學質量和合理利用旅遊資源的角度出發，應用系統工程的原理與方法，遵循經濟發展規律與旅遊區環境美學規

律，對經濟活動和旅遊活動的結構、規模和佈局實行統籌規劃，達到既發展經濟、擴大旅遊又不破壞旅遊區環境的目的。

（七）運用經濟及其他手段，控制焦點旅遊區的旅遊規模

採取提高焦點旅遊區的門票價格、劃定特殊旅遊景點並控制其旅遊人數等手段調整旅遊區的旅遊規模，在保證一定經濟效益的同時，使旅遊區的環境得到保護。

（八）加強旅遊環境立法

完善的法律制度是做好旅遊環境保護工作的保證，可以透過對旅遊者和旅遊經營者制定行為規範來對破壞行為實行強制性的干涉與懲罰。立法主要包括確定旅遊區建設項目的審批辦法和權限、確定旅遊區的保護範圍和保護內容、對違反者的處罰辦法等。

（九）城市生態環境質量綜合治理

針對目前中國旅遊城市存在的空氣汙染、噪聲汙染、水汙染和垃圾汙染等環境問題的多元性，建議採取以下綜合治理方法。

1. 採取減少和切斷汙染來源的方法治理空氣汙染

由機動車輛尾氣所造成的汙染，可採用安裝淨化裝置的措施。位於上風向的汙染企業一定要責令搬遷或關閉。

2. 採取時空調配和限制的方法治理噪聲汙染

時間上，在人們午休和夜休期間，建築施工及其他噪聲較大的工作應儘量停止；空間上，城市功能分區應明確化，噪聲分貝量大的交通站、娛樂區應與行政辦工區、文化區、居民區分開，使噪聲分貝量降低到國家規定的各種功能區標準。

3. 採取控制水源的辦法治理水汙染

城市中水體汙染大多為河流汙染，因其流動性，汙染的治理重點仍然是放到汙染源的控制上。湖泊的治理應堅持「誰汙染誰治理」的原則並立出相應的法規條例，將現在汙染的治理落到實處並限制新的汙染出現。

4. 採取強行管制的辦法治理垃圾汙染

在旅遊業中存在的垃圾汙染主要包括建築垃圾和生活垃圾，以生活垃圾為主。對於垃圾汙染，更多的是採取宣傳和強制的管理措施。

總之，旅遊業已不再是人們所說的「無煙工業」，它也同樣會影響生態平衡和環境質量。無論從生態方面考慮，還是從經濟方面考慮，我們都不能再走「先汙染後治理」的老路了，我們應該從現在做起，為促進環境和旅遊業的可持續發展而努力。

第三節 旅遊業可持續發展的探索

一、可持續發展

（一）可持續發展的產生

樸素的可持續發展思想由來已久，在傳統的農業實踐中可以找到這一概念的雛形，1960 年代以來，人類在大自然負面回報面前，不得不總結生態環境與經濟發展相互關係的經驗與教訓。可持續發展理論正是在環境生態危及人類的生存和發展，傳統發展模式嚴重制約經濟發展和社會進步，人類對環境保護的呼聲日益高漲的背景下逐步形成的。

可持續發展理論的產生和發展大致經歷了三個重要的里程碑。

1.《寂靜的春天》和《增長的極限》

在人類可持續發展思想的形成中，有兩本書具有極其重要的意義。一本是由美國海洋生物學家 R. 卡遜（Rachel Carson）所著的被稱為「改變了世界歷史進程」的《寂靜的春天》，另一本是由羅馬俱樂部於 1972 年出版的《增長的極限》。

2.《我們共同的未來》

1987 年，以挪威首相布倫特蘭夫人（Brundtland）為首的世界環境與發展委員會正式發表了題為《我們共同的未來》 （Our Common Future）的研究

報告。同年 12 月，該報告經過聯合國第 42 屆大會透過，在全球範圍內引起了巨大的反響。

3. 聯合國發展環境大會

1992 年 6 月 3 日～ 14 日，聯合國歷史上一次空前的盛會——聯合國環境與發展大會（UNCED）在巴西的里約熱內盧舉行。170 多個國家的代表團參加了這次會議，有 102 位國家元首、政府首腦以及聯合國機構和國際組織的代表出席。這次會議取得了重大的成果，透過了《21 世紀議程》和《里約環境與發展宣言》兩個綱領性文件以及《關於森林問題的框架聲明》，簽署了《生物多樣性公約》和《氣候變化框架公約》。

（二）可持續發展概念的含義

1996 年 7 月 29 日，國務院辦公廳以國辦發〔1996〕31 號文轉發了國家計委、國家科委《關於進一步推動實施中國 21 議程意見的通知》，這個通知對可持續發展給出了一個明確而完整的定義，指出：「可持續發展就是既要考慮當前發展的需要，又要考慮未來發展的需要，不犧牲後代人的利益為代價來滿足當代人利益的發展；可持續發展就是人口、經濟、社會、資源和環境的協調發展，既要達到發展經濟的目的，又要保護人類賴以生存的自然資源和環境，使我們的子孫後代能夠永續發展和安居樂業。」

（三）可持續發展的原則

可持續發展主要有 3 個最基本的原則：公平性原則、持續性原則、共同性原則。

1. 公平性原則

（1）本代人的公平（同代人之間的橫向公平）。當今世界貧富懸殊、兩極分化的狀況完全不符合可持續發展的原則。當今世界的現狀是：一部分人富足，而占世界 1/5 的人口則處於貧困之中；占全球人口 26% 的發達國家耗用了全球 80% 的資源。這種不合理的、貧富懸殊與兩極分化的世界，嚴重損害著本代人之間的公平，也是當今世界實現可持續發展的重大障礙。因此，

要給予世界各國以公平的發展權、公平的資源使用權，要在可持續發展的進程中消除貧困。

（2）代際間的公平（世代人之間的縱向公平）。人類賴以生存的自然資源是有限的，本代人不能因為自己的發展與需求而損害後世生存的條件——自然資源與環境，要給後世以公平利用自然資源的權利。傳統發展的重大弊端是：看重今世而忽略未來，預支未來資源以滿足今天的需求，甚至為了今天的需要竭澤而漁，不惜破壞生態環境，傷害、危及後人的生存之本。可持續發展就是要給世世代代以公平利用自然資源的權利，為後人留下持續發展的資源和空間！

（3）人和其他物種之間的公平（人和其他物種之間的他向公平）。在這個地球上，人類已經成為了世界的霸主，但這並不等於人類可以肆意處置任何動物。小到無法用肉眼觀看的微生物，大到巨型的哺乳動物以及各種各樣的植物，每一個物種都有其生存的權利。但是，由於有意無意的原因，目前物種正在以前所未有的速度減少，據統計，全世界每天有 75 個物種滅絕，每小時有 3 個物種滅絕。從 1600 年—1800 年間，地球上的鳥類和獸類物種滅絕 25 種；從 1800 年—1950 年地球上的鳥類和獸類物種滅絕了 78 種。曾經生活在地球上的冰島大海雀、北美旅鴿、南非斑驢、印尼巴厘虎、澳洲袋狼、直隸獼猴、高鼻羚羊、臺灣雲豹、麋鹿等物種已經不復存在。生物多樣性以如此的速度減少，早晚會對人類的生存帶來影響，而我們的生活中如果沒有了美麗的植物和可愛的動物相伴，地球也會變得了無生趣。

可持續發展不僅要實現當代人之間的公平，而且也要實現當代人與未來各代人之間的公平以及人和其他物種之間的公平。同時，保證向當代人和未來各代人提供實現美好生活願望的機會。這是可持續發展與傳統發展模式的根本區別之一。

2. 持續性原則

可持續發展，在求得發展以「滿足需求」的同時，要顧及「限制」因素，即「發展」的概念中蘊涵著限制因素。最主要的限制因素是人類賴以生存的物質基礎，即自然資源與環境。自然資源可以分為可再生資源和不可再生資

源，石油、煤炭等不可再生資源使用壽命有限，如果不注意解決使用，不僅會使其枯竭的時間提前到來，還會間接加劇大氣汙染等環境問題。即使是可再生資源，如水資源，由於其在時間和空間上嚴重分佈不均，也必須合理節約地使用。

持續性原則的核心是人類的經濟和社會發展不得超越資源與環境的承載能力。換言之，人類在經濟社會的發展進程中，需要根據持續性原則調整自己的生活方式，確定自身的消耗標準，而不是盲目地、過度地生產和消費。堅持持續性原則要求人們做到「3R」：減量化（Reduce）、再利用（Reuse）、再循環（Recycle）。這也是循環經濟的基本內容。

3. 共同性原則

地域不同，國情不同，實現可持續發展的具體模式和道路各異。然而，可持續發展作為全球發展的總目標，所體現的公平性和持續性原則是共同的。要實現可持續發展的總目標，必須採取全球範圍內的聯合行動。全球變暖、臭氧空洞、酸雨、生物多樣性減弱等問題已經超越了國家的界限，成為全人類共同面對的問題；國際河流的汙染問題也給沿岸國家帶來了很大的困擾。所以，共同性原則主要是指在處理全球性環境問題時需要採取國際合作。《21世紀議程》、《氣候變化公約》都是共同性原則的具體體現。

（四）可持續發展的含義

將可持續發展的三個基本原則進行概括，其中包括了以下幾層含義（劉傳祥，1996 年）：

（1）可持續發展要以保護自然資源和環境為基礎，同資源與環境的承載力相協調。發展與資源和環境的保護緊密相連，構成了一個有機的整體。資源的永續利用與環境保護的程度是傳統發展和可持續發展的分水嶺。

（2）可持續發展的思想實質是要摒棄傳統的高消耗、高增長、高汙染的粗放型生產方式和高消費、高浪費的生活方式。

（3）可持續發展要以改善和提高人類生活質量為目的，與社會進步相適應。人既是社會存在和發展的前提，也是結果，滿足人類需要是社會發展

的中心，可持續發展的核心是人的全面發展，這是一個全面的文化演進過程，需要深刻的社會變革。

（4）可持續發展思想是一種全新的價值觀念，它包含了生態、經濟、社會 3 個方面的內容。生態可持續性是指維持資源的自然過程，保護生態系統的生產力和功能，維護自然資源基礎和環境；經濟可持續性指保證穩定的增長，尤其是迅速提高發展中國家的人均收入，同時，用經濟手段管理資源和環境，使資源經濟外在因素的環境與資源內在化；社會可持續性指長期滿足社會的基本需要，保證資源的分配在各代之間和同代人之間實現社會公平。毫無例外，它們都與人的要求、人的感應、人的行為、人的發展分不開。

二、旅遊可持續發展的提出

在 1990 年在加拿大溫哥華召開的「90 全球可持續發展大會」上，旅遊組行動策劃委員會發表了《旅遊持續發展行動戰略》草案，構築了可持續旅遊的基本理論框架並闡述了可持續旅遊發展的主要目標。1993 年，《可持續旅遊雜誌》（Journal of Sustainable Tourism）這一學術刊物在英國問世，標誌著可持續旅遊的研究進入了一個新的起點。1995 年 4 月，聯合國教科文組織、聯合國環境規劃署和世界旅遊組織等在西班牙召開「旅遊可持續發展世界會議」，會議透過了《可持續旅遊發展憲章》和《可持續旅遊發展行動計劃》。這兩份文件為旅遊可持續發展制定了一套行為準則並為世界各國推廣可持續旅遊提供了具體操作程序，標誌著可持續旅遊已經進入了實踐階段。

作為對聯合國《里約環境與發展宣言》（《21 世紀議程》）的一個反應，1997 年 6 月，世界旅遊組織（WTO）、世界旅遊理事會（WTTC）與地理理事會（Earth Council）在聯合國第九次特別會議上正式發佈了《關於旅遊業的 21 世紀議程》，描述了旅遊業實施可持續發展戰略應當採取的行動。同時，明確了可持續旅遊發展指的是在保護和增強未來機會的同時，滿足現時旅遊者和東道區域的需要，並認為可持續旅遊導致以如下形式管理所有的資源：在保護文化完整、基本生態進程、生物多樣化和生命支持系統的同時，經濟、社會和審美方面的需求可以得到滿足。

三、旅遊可持續發展的目標

在 1990 年這次「90 全球可持續發展」盛會上，旅遊組行動籌劃委員會提出了《旅遊可持續發展行動戰略》草案，構築了旅遊可持續發展的基本理論框架並將旅遊可持續發展的概念表述為在保持和增強未來發展機會的同時，滿足目前遊客和旅遊地居民的需要，目的是：

（1）增進入們對旅遊帶來的經濟效應和環境效應的理解，加強人們的生態意識；

（2）促進旅遊的公平發展；

（3）改善旅遊接待地居民的生活質量；

（4）為旅遊者提供高質量的旅遊經歷；

（5）保護未來旅遊開發賴以存在的環境質量。

四、旅遊可持續發展模式探索——生態旅遊

在旅遊可持續發展的探索過程中，出現了多種模式，如自然旅遊、文化旅遊、探險旅遊、混合旅遊、「3S」旅遊、替代性旅遊等，而其中最有影響力而且目前來看在全世界比較成功的旅遊可持續發展模式就是生態旅遊。

（一）生態旅遊的模式

從世界各地開展生態旅遊的實際情況來看，大致有兩種類型：一種是欠發達國家的生態旅遊是被逼出來的，也就是被動式；另一種是一些經濟發達國家主動開展起來的，即主動式。

1. 被動式生態旅遊

一般認為，生態旅遊最初的實踐是從欠發達的國家開始的，因為這些國家擁有開展生態旅遊豐富而獨特的資源。其中，非洲的肯尼亞和拉丁美洲的哥斯達黎加是發展生態旅遊的先驅。非洲的肯尼亞被稱為是「自然旅遊的前輩」，也是當前生態旅遊發展比較成功的國家之一。肯尼亞以野生動物數量大、品種多而著稱。20 世紀初，在殖民主義的統治下，掀起了野蠻的大型動物的狩獵活動，狩獵人員和受益者主要是白人。1977 年，在肯尼亞人的強烈

要求下，政府宣布完全禁獵，1978 年宣布野生動物的獵獲物和產品交易為非法。於是，一些由此而失業的人開始開發新的經營生產——生態旅遊並提出了「請用照相機來拍攝肯尼亞」的口號，他們以其國家豐富的自然資源（生物的多樣性、野生動物、獨特的生態系統、迷人的風光以及陽光充足的海灘等）招攬遊人，生態旅遊由此而生。1984 年，肯尼亞從生態旅遊中獲利 2.4 億美元，從 1988 年開始，旅遊業的收入已經成為這個國家外匯收入的第一大來源，首次超過咖啡和茶葉的出口創匯額。1989 年吸引的生態旅遊者達 65 萬人次。1991 年，該國每年生態旅遊收入高達 3.5 億美元，據分析，一群野象每年可創收 61 萬美元，一頭大象每年可掙 14375 美元，一生可以掙 90 萬美元。一頭獅子每年可創收 2.7 萬美元，一頭雄獅一生能創收 51.5 萬美元，如果用做狩獵的戰利品，每隻獅子只能獲利 8500 美元，作為商品出售只值 1000 美元。

哥斯達黎加是拉丁美洲開展生態旅遊頗有成效的國家。哥斯達黎加的熱帶雨林擁有地球上 1/5 的動植物物種，其亞馬孫熱帶雨林被許多國家譽為世界上最佳的生態旅遊目的地。這個國家開展生態旅遊是從保護森林資源的目的出發的。為了發展農業而開發森林使這個美麗的國家水土流失日益嚴重，土壤逐漸貧瘠化。為了改變這一狀況，1970 年，哥斯達黎加成立了國家公園局，先後建立了 34 個國家公園和保護區，開展對森林非破壞性的生態旅遊活動。國家對開展生態旅遊活動制定了嚴格的法規，成立了專門的機構監督這些法規的執行。到 1980 年代中期，旅遊業的外匯收入成為這個國家外匯的最大來源，取代了傳統上的咖啡和香蕉創匯的地位。據調查，大約 36% 到這個國家的遊客都是看中了生態旅遊。

表 9-1 哥斯達黎加國際旅遊人數表（單位：萬人次）

年份	1991	1992	1993	1994	1995	1996	1997	1998	1999	2000
人數	28.2	30.1	33.5	39.7	42.3	58.2	65.5	72.8	77.9	81.4

表 9-2 哥斯達黎加主要創匯產業創匯額表（單位：億美元）

年份	1990	1992	1994	1996	1998	2000
咖啡	2.5	2.2	3.5	4.1	4.3	4.6
香蕉	3.4	4.7	5.8	6.4	6.1	6.5
生態旅遊	2.1	2.9	6.6	8.2	9.3	11.7

2. 主動式生態旅遊

在經濟發達的國家中，美國是開展生態旅遊比較成功的國家之一。美國黃石國家公園是世界第一個國家公園，開闢了世界國家公園的先河。每年有上千萬的旅遊者到國家公園中專門開闢的公共地域旅遊，「自然旅遊者」的數量與日俱增。歐美以及日本、澳大利亞、新西蘭等國家的生態旅遊也搞得有聲有色，都取得了良好的效果，它們分別制定了保證生態旅遊發展的法規、條例和規範，培養出一批從事生態旅遊產品開發、經營的專業機構和企業。

1990 年，美國旅遊協會（ASTA）成立環境對策委員會，1994 年又制定了生態旅遊發展規劃。1993 年，美國學者對全美生態旅遊進行的調查顯示：78% 的旅遊商認為，在其後 5 年中，生態旅遊的需求將會迅速增加。美國在1997 年前，已有 800 萬人次參加過 300 多個旅行組織的各種生態旅遊活動，到 1999 年，參加生態旅遊的人次達 4800 萬。

澳大利亞，生態旅遊年產值 2.5 億澳元（合 7000 萬美元），其增長速度超過其他產業 3 倍以上，就業人數為 6500 人。據 Econsult（1995 年）調查估計，澳大利亞從事生態旅遊的經營商約 600 家，平均每家僱員 17 人。旅行商規模雖小，但很有活力。由他們開發的生態旅遊活動範圍很廣，內容有叢林漫步、自然歷史考察、內地野生動物觀賞和鯨魚觀賞等。其生態旅遊協會（EAA）是此行業的最高代表機構，有 500 名會員。該協會已開始對生態旅遊者實施「行為規範」，對保護環境、尊重當地文化習俗、有效利用自然資源做出了明確規定。EAA 對生態旅遊者進行了一系列指導，旨在最大限度地使當地社區和公眾從旅遊中受益。EAA 又與聯邦旅遊部、生態旅遊者經營網絡一起推出了「國家生態旅遊信譽計劃」，1999 年已有 50 家企業獲得此信譽。

（二）生態旅遊的特徵

1. 指導思想上的生態性

生態旅遊是一種依據當地特有的自然資源的旅遊，旅遊對像是原生的、和諧的生態系統，這裡的生態系統不僅包括自然生態，也包括文化生態，不僅自然保護區域較少受人類影響的自然環境可以開展生態旅遊，而且歷史文化濃厚的旅遊地同樣可以開展生態旅遊。自然生態旅遊資源能夠使人類感悟大自然的魅力所在，人文生態旅遊資源能夠實現人類靈魂的昇華。生態旅遊活動設計、管理、運作必須符合生態原則，遊客要約束自己不利於生態和諧的行為，加強自己促進生態環境改善的責任感。

2. 利用上的可持續性

生態旅遊要求旅遊各利益主體對生態環境有高度責任感。對開發者、經營者而言，在開發利用旅遊資源時，必須按可持續發展思想的要求，有節、有理、有利地開發利用，既滿足當代人的需要，又不對後代人滿足其需要的能力造成危害；對旅遊者而言，也要有生態環境保護的意識，在享受旅遊美的同時，還要投身於保護生態環境的活動中，把享受自然風光、人文文化權利與保護它的義務結合起來。

3. 活動上的強參與性

生態旅遊是一種帶責任感的旅遊，這些責任包括對旅遊資源保護的責任，尊重旅遊目的地經濟、社會、文化並促進旅遊目的地可持續發展的責任，生態旅遊不僅是一種單純的生態性、自然性的旅遊，更是一種透過旅遊來加強自然資源保護責任的旅遊活動。所以，生態保護一直作為生態旅遊的一大特點，也是開展生態旅遊的前提，並且還是生態旅遊區別自然旅遊的本質的特點。狩獵旅遊可以是自然旅遊，但它不符合生態旅遊標準，如果狩獵者不僅按狩獵的規定參加此項活動，而且願意拿出一部分資金來支持恢復動物的工作，那麼這項狩獵行為就具備了生態旅遊的性質。觀鳥旅遊這一活動本身並不破壞和干擾鳥類活動，但若僅限於觀賞、體驗之類的活動範圍，而無維護鳥類棲息環境的實際行動也不能算做是生態旅遊。能否為保護生態環境作出貢獻是衡量遊客是否為生態旅遊者的基本標準。

4. 旅遊形式上的限制性

生態旅遊的一個顯著特點是限制性。一是對遊客量的限制，二是對接待建築設施的限制。前者決定了生態旅遊在特定的時空範圍內是少數人的活動，後者決定了生態旅遊應儘量保持自然屬性，不要過度搞人工建築，更不能使生態旅遊區商業化。上述選擇又決定了生態旅遊區的建設總規模，參與者可以獲得一般大眾旅遊無法比擬的康體空間，神秘感、刺激性更強，特有的精神愉悅更難以忘懷。

5. 層次上的高品位性

旅遊本身是一種較高層次的精神享受，生態旅遊則更具有高品位的特徵，它以回歸自然、追求原汁原味的自然情調和真實的歷史文化遺產為內容，遊客在活動中能真正體味到「天人合一」的完美意境，同時，要求遊客有明確的生態環境意識，把生態體驗、生態感知和生態享受作為旅遊的主旋律。透過旅遊，探索自然奧秘，豐富生態知識，感受自然樂趣，體驗動植物生態學的特殊價值。

6. 地域上的自然性

生態旅遊活動的場所主要是大自然或以大自然為主的風景地域，包括自然保護區、自然型的風景名勝區、森林公園和具有自然背景的文化遺產、歷史名勝古蹟。它們都是自然界鬼斧神工的造化，是地域文化和民族文化的歷史沉積，真實，自然，純正，那些運用現代科技手段創造的或營造的自然文化景區、景點不能作為生態旅遊的場所或對象。我們在理解生態旅遊內涵和基本特徵的同時，在實踐中應注意防止兩種極端做法。一是唯生態論，過分強調生物物種的多樣性和生態系統的完整性，誇大了旅遊對環境的消極作用或負面影響，置自然資源保護於極端位置，推行各種限制性的保護政策和措施，其實質就是排斥旅遊開發；二是唯旅遊論，過分強調生態旅遊資源的開發利用，單純追求經濟效益，迎合遊客獵奇、獵新消費心理，忽視自然資源保護，置生態效益而不顧，其結果是當地旅遊業不能持續發展。

（三）生態旅遊的原則

　　國家旅遊局將 2009 年定為「中國生態旅遊年」，以貫徹黨的十七大關於建設生態文明的總體部署，落實全面、協調、可持續的科學發展觀。主題年的口號確定為「走進綠色旅遊，感受生態文明」，這有利於滿足全球範圍內日益增長的生態旅遊需求，也是推廣環境友好型旅遊理念和資源節約型經營方式，倡導人與自然高度和諧的重大舉措，更是當前應對金融危機，培育旅遊消費焦點，擴大大陸旅遊消費，服務國家經濟社會發展的具體行動。

　　大陸旅遊系統將以「中國生態旅遊年」為主線，突出抓好產品開發、市場推廣、經營管理、消費引導等關鍵領域和重要環節，不斷豐富生態旅遊內涵，提升生態旅遊品質，擴大生態旅遊宣傳，大力營造關注、參與、推動生態旅遊發展的良好社會氛圍，為建設和展示人與自然高度和諧的社會主義生態文明做出積極貢獻。

　　然而，生態旅遊的發展要保持其本身的特性，為旅遊業的可持續發展服務，需要保證生態旅遊不走傳統旅遊的老路，使所有的生態旅遊景區都認真實施生態旅遊發展策略。綜合起來，對於中國今後生態旅遊的發展需要遵循以下七方面的原則。

　　1. 對自然環境影響最小化

　　隨著旅遊活動環境的影響問題的日益惡化，生態旅遊最初被人們作為尋求一種旅遊業可持續發展的模式提出，因此，生態旅遊必須保證對環境的影響要保持在環境承載力的範圍之內，這是生態旅遊的基本準則。然而，這不是生態旅遊的基本原則，在環境影響方面，生態旅遊的基本原則是對環境的影響最小化，這是一個動態過程，是生態旅遊管理者和遊客共同努力的方向。

　　2. 環境效益、社會效益和經濟效益協調化

　　目前，旅遊開發的理由闡述都會提到旅遊開發對當地的環境、社會和經濟效益，然而，實際發展過程中往往不能兼顧這三個效益的同時實現。而生態旅遊的健康發展必須以環境效益為基礎，經濟效益為手段，社會效益為目的，三者必須同時滿足，否則就失去了生態旅遊的真正含義。

　　3. 對遊客環境教育科學化

對遊客進行環境教育是生態旅遊的基本內容之一，要保證生態旅遊對遊客教育的質量和效率，不能讓遊客環境教育形式化、僵硬化、教條化、程式化。必須根據時間、地點和遊客背景靈活調整環境教育的內容和形式，讓遊客積極、愉快地參與和接受生態旅遊中的環境教育，也就是要保證對遊客的環境教育要實現科學化。

4. 社區參與廣泛化

讓景區當地社區居民參與生態旅遊的經營與管理是生態旅遊實現其社會效益、環境效益的重要途徑，也是生態旅遊健康發展的必然要求，需要更廣大的當地居民參與到生態旅遊的經營、管理和環境影響的監督當中去。但是，要實現生態旅遊的綜合效益，代表性的社區參與是不夠的，需要當地居民的廣泛參與，要讓大多數當地百姓從生態旅遊當中獲得實惠，當然，這需要一個過程，需要隨著生態旅遊的逐步發展，一步步擴大社區的參與範圍和深度。但是，必須保證社區參與的廣泛化。

5. 遊覽活動責任化

生態旅遊的最高境界是遊客具備自覺的環境保護責任，在旅遊景區的遊覽過程中自覺履行環境影響最小化的責任。然而，就目前總體而言，生態旅遊還處於初級階段，遊客的環保意識不高而且參差不齊，生態旅遊遊客辨識體系也不完善。因此，一方面需要加強對遊客的管理，另一方面還需要開展對遊客生態旅遊的教育和引導，還要完善遊客的生態旅遊信譽體系建設和管理，以便以後的管理。

6. 環境監督公開化

生態旅遊活動對環境影響的最小化不能只是說說而已，需要透過技術措施保證實現。首先要對旅遊活動對環境的影響進行監督和評價。為了保證環境影響監督的科學化、公正化和有效化，需要實現環境監督的公開化，防止暗箱操作，以免環境日趨惡化。公開化的環境監督體系的一個基本策略就是吸引廣大的當地居民和遊客參與其中。

7. 管理系統高效化

　　生態旅遊是一種新的旅遊可持續發展模式的探索，為了更快更好地推廣生態旅遊，選擇的試點大多數都是生態敏感地區，這一方面會面臨很多新問題、新困難，另一方面在既定目標沒有實現之前會有很多途徑造成對環境的不利影響。這就需要管理系統能夠及時、快速地對相關問題進行科學調查，仔細分析，認真解決。因此，一個高效的管理系統對於生態旅遊發展至關重要。

思考與練習

　　1. 旅遊活動對環境有哪些負面的影響？

　　2. 中國旅遊業存在著哪些環境問題？

　　3. 什麼是可持續發展？可持續發展有哪些原則和含義？

　　4. 旅遊可持續發展是怎樣被提出來的？

　　5. 為什麼說生態旅遊是旅遊可持續發展的可行模式？

　　6. 生態旅遊有哪些特徵？

　　7. 生態旅遊有哪些原則？

第十章 旅遊地理訊息系統

▍引言

　　旅遊業是一項十分依賴訊息的產業。旅遊訊息起著溝通目的地旅遊產品、服務與旅遊者的作用。消費者對目的地的瞭解與選擇及對旅遊服務、產品的選擇，要依靠能被旅遊者獲得及使用的訊息。對某一旅遊景區來說，獲取其旅遊相關訊息的難易，在很大程度上決定了該景區旅遊業開發能否成功。隨著旅遊業的不斷發展，遊客的旅遊觀念日益成熟和理性，對旅遊的需求也更加多樣化，客觀上使得向需求各異的旅遊者提供所需要訊息的難度和深度加大，同時，其必要性也越來越明顯。

　　引進先進的技術、手段和方法，進行旅遊訊息的管理和應用，將極大地提高旅遊業的生產效率。旅遊地理訊息系統作為旅遊業訊息化的產物，極大地提高了旅遊業運作效率，改善了人們獲取旅遊訊息的方式，有利於保護旅遊資源，提高旅遊業的服務質量，為旅遊者外出旅遊提供了更多便利，在未來的旅遊業發展中將發揮更大的作用。

本章學習目標

　　1. 瞭解地理訊息系統的組成、功能和常用軟體。

　　2. 掌握旅遊訊息系統的概念及其組成和功能。

　　3. 瞭解可視化的含義和過程以及虛擬現實在旅遊景區中的運用。

▍第一節 地理訊息系統概述

一、地理訊息系統的產生

　　地理訊息系統產生於 1960 年代的加拿大與美國，之後，各國相繼投入了大量的研究工作。特別自 20 世紀 80 年代末以來，GIS 技術日臻成熟，廣泛地應用於地籍、城市、公安、交通等與地理坐標相關領域，這些領域的電

腦應用，由原來的圖形、屬性相分離的訊息、管理系統，發展為圖形、圖像、屬性聯合管理與應用的訊息管理系統（Information Management System）。

二、地理訊息系統的概念

地理訊息系統（Geographic Information System，簡稱 GIS）是以地理空間數據為基礎，在電腦軟、硬體的支持下，對空間數據進行採集、輸入、管理、編輯、查詢、分析、模擬和顯示並採用空間模型分析方法，適時提供多種空間和動態訊息，為地理研究和決策服務而建立起來的電腦技術系統。

三、地理訊息系統的組成

GIS 一般由硬體系統和軟體系統組成。電腦與一些外部設備及其網路設備連接構成 GIS 的硬體環境。電腦是 GIS 的主機，它是硬體系統的核心，包括從主機伺服器到桌面工作站，用做數據處理、管理與計算。GIS 外部設備包括輸入設備的數字化儀、掃描儀和全站儀等，輸出設備的繪圖儀、影印機和高分辨率的顯示器等以及數據儲存與傳送的磁帶機、光碟機、移動硬碟等。網絡設備包括布線系統、網橋、路由器和交換機等，具體的網絡設備根據網絡計算的體系結構來確定。GIS 軟體系統一般由 5 個子系統組成，具體如下：

（一）數據輸入子系統

據統計，在 GIS 的費用中，數據採集費用占總成本的 60%～70%。數據是 GIS 的血液，如何獲取系統、翔實的多訊息源數據並進行快速採集，是建立系統的關鍵之一。

地圖、航空航天遙感相片、影像數據、野外測量數據、統計數據，都可以作為數據來源。大致分為兩類，一類是文字或數據，可以透過鍵盤輸入電腦；一類是圖形或圖像，必須透過圖數轉換裝置才能轉換為電腦能夠識別和處理的數據。因此，數據輸入子系統是一批應用程序的集合，其功能是借助一定的外部設備，將數據源進行轉化、檢驗送入資料庫。

（二）數據預處理子系統

　　實際上輸入子系統的數據還不能直接進入資料庫，必須經過預處理。數據預處理是指對獲取的數據實施多種處理，使其適合於更進一步的分析應用。通常包括下列幾個基本的預處理程序：比例尺變換、投影變換、數據格式變換、誤差檢測與編輯、數據壓縮或綜合、幾何糾正和配準等。

　　（三）數據的存貯與管理子系統

　　該系統是 GIS 最重要的部分，具有存儲、編輯、檢索、查詢、更新空間數據的能力，它與普通數據管理系統（DBMS）不同，它不但能管理屬性數據，更主要的是能夠管理空間數據，所有屬性數據都是對某一特定空間位置對象的描述，具有直觀性強的特點。

　　（四）空間分析子系統

　　對各種空間訊息根據用戶的要求，進行拓撲疊加分析、網絡分析、緩衝區分析或應用各種數學分析模型，進行動態數學模擬、評價和預測，這是 GIS 功能中最具開發潛力的部分。如果進行旅遊資源評價，可先建立關於旅遊資源的類型、規模、可進入性、環境容量狀況、基礎設施條件等評價因子。

　　（五）數據輸出子系統

　　將前面分析、判斷的結果根據用戶的需要，以圖表、照片、報告、表格、統計圖等形式加以整飾輸出。如圖 10-1 所示是 GIS 基本組成和數據流程。

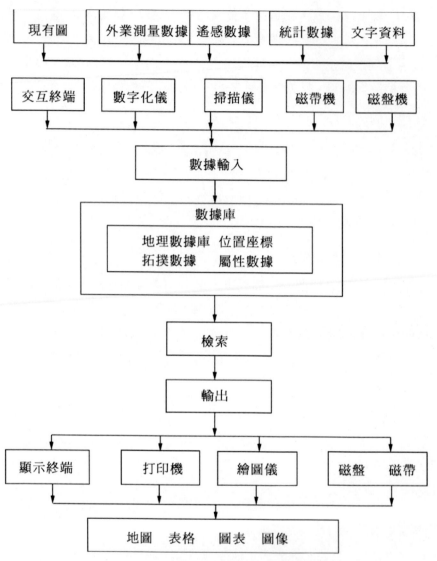

· 圖 10-1 地理訊息系統基本組成和數據流程圖

 GIS 應用的核心是地理數據，故 GIS 的功能主要是針對地理數據的操作和管理。

（一）輸入

　　輸入功能是 GIS 眾多功能中的一個非常重要的方面。GIS 的輸入功能是指 GIS 必須具備對空間數據和非空間數據的錄入能力。根據數據類型的不同，相應採用不同的錄入方法，一般有：數字化錄入、掃描錄入和鍵盤錄入三種。隨著 GIS 的不斷發展，已有語音錄入等方面的探索。

　　（二）編輯

　　對於錄入的空間數據和非空間數據，GIS 還須具備對其進行編輯、修改的能力，以使其進一步完善並符合系統數據管理標準的要求。對 GIS 中的數據進行編輯，涉及 GIS 中數據的結構模型。目前，GIS 中的數據組織形式主要有五種結構：矢量結構、柵格結構、不規則三角網、Voronoi 以及超圖結構。不同的數據結構有著不同的數據編輯方式。

　　（三）查詢、檢索

　　一個成功的 GIS 必須具備完善的資料庫管理功能，對特定條件的數據進行查詢、檢索是用戶最經常的應用操作要求。有的 GIS 已經成功地實現了與專業資料庫軟體的集成，如 ARC/INFO 與 FoxBASE ＋的集成等。

　　（四）輸出與顯示

　　GIS 中的數據及其分析結果可以輸出到屏幕、影印機、繪圖儀上。GIS 被譽為地理學的第三代語言，是現代製圖（電子製圖）技術的重要內容。它對成圖輸出具有很高的要求。GIS 的輸出包括圖形輸出和屬性輸出（報表、統計數據等）。

　　（五）分析

　　空間分析是地理訊息系統區別於其他類型訊息系統的主要標誌。透過空間分析，在原始數據的基礎上可得出特定的結論和新的訊息，使原始數據所包含的訊息得以外延和擴展。GIS 的分析功能包括基本空間分析、屬性分析以及應用模型分析三個方面。基本的空間分析功能有拓撲疊加分析、緩衝操作、擴展領域操作等；屬性分析包括算術與邏輯分析、統計分析等；應用模型分析則包括空間模型和非空間模型分析兩個方面。應用模型的使用和發展已成為現代 GIS 發展水平的重要標誌和 GIS 進一步發展的重要前提。應用模

型的加入，使 GIS 的分析功能加強，應用範圍擴展，應用水平也得到很大的提高。應用模型的開發和完善已成為當前 GIS 研究領域的一個焦點。

五、地理訊息系統軟體

地理訊息系統在中國起步於 1970 年代，進入 1990 年代後得到了很大的發展。目前市場上流行的商用 GIS 軟體有 MapInfo、ArcInfo、MapGIS 等，下面將對其功能和特點分別進行介紹。

（一） MapInfo Professional

MapInfo Professional 是 MapInfo 公司出品的基於矢量數據結構的標準桌面地理訊息系統軟體，MapInfo ＝ Mapping ＋ Information。它採用混合型空間資料庫，分別使用不同的模塊存儲空間數據和屬性數據，具有強大的地圖編輯和數字化功能以及專題分析等數據可視化功能；支持 Client/Server 體系結構及無縫圖層；可直接訪問和更新數據源而不需要下載大文件，對於本地存儲的數據類型可提供直接讀 / 寫功能，如 dBASE、Microsoft Access、Microsoft Excel 等，同時，也提供對於遠程資料庫的實時訪問，如 Oracle8i、Sybase、IBMDB2、SQL Sever 等。

（二） MapInfo MapX

MapX 是 MapInfo 公司向用戶提供的地圖分析功能的 ActiveX 控件產品。它可以集成到使用標準可視化編程工具開發的商業應用中，實現了與 VB，VC++，PB 等應用開發平臺的無縫連接，並且應用可以脫離 MapInfo 軟體平臺運行。空間服務訪問（SSA）支持開發者連接企業級空間服務器中的動態數據，這些服務器包括 Oracle8i Spatial、Informix IBMDB2 等資料庫，還支持其他常用的資料庫訪問方法，包括對 Microsoft Access 和 Microsoft SQL Server 的訪問。

（三） ArcInfo Professional

ArcInfo Professional 是 ESRI 的旗艦產品，其定位是專業化的 AM/FM/GIS 平臺，系統龐大，技術層次較高，面向專業化的地理訊息使用部門。該軟體支持多種方式地理數據的輸入、編輯並自動建立拓撲關係；支持基本的空間

數據關係和拓撲結構分析；支持國際通用投影方式；用戶可自定義符號進行地圖的顯示和繪圖輸出；可以與多種流行數據格式進行轉換；可以透過表達式或圖形交互方式進行屬性訊息和空間訊息的一體化查詢。

（四）ArcView

ArcView 同 ArcInfo 具備相同的核心技術，採用基於 COM 的體系結構，可直接使用 ArcInfo 和 ArcSDE 所管理和生成的空間數據，透過它的可擴展的軟體結構為 GIS 的應用提供了一個具有伸縮性的軟體平臺。對於不需要高級的空間分析功能和對面向對象的空間數據進行交換定義修改的大量客戶端應用，可考慮採用該軟體。

（五）GenaMap

GenaMap 採用空間型關係資料庫實現矢量地理訊息數據的輸入、管理、分析等，其關係型屬性資料庫做屬性數據管理及與各層圖形建立相關關係。GenaMap 利用數據壓縮技術，使圖形數據所占存儲空間比其他系統少 30% ～ 50%，可減少硬體開銷和提高運行效率。

（六）MapGIS

MapGIS 是國產優秀的 GIS 軟體，可對數字、文本、地圖、遙感圖像、航片等多源地學數據進行有效採集、一體化管理、綜合空間分析及可視化分析。該軟體具有掃描矢量化和數字化輸入等手段，具有誤差校正功能；採用矢量和柵格數據混合結構，兩種結構的訊息可以互相轉換，準確套合，具有多源圖像分析和處理功能；可製作具有出版精度的複雜地質圖，能進行海量無縫地圖資料庫管理以及高效的空間分析；支持 VC++、VB、Delphi、ActiveX 等集成開發環境，提供開發函數庫，具有三維繪製功能；處理大型資料庫及分佈式能力較強，數據冗餘較小；電子沙盤系統提供了強大的三維交互地形可視化環境，利用 DEM 數據與專業圖像數據，生成近實時的二維和三維透視景觀。

▌第二節 旅遊地理訊息系統的結構與功能

一、旅遊地理訊息系統的概念

旅遊地理訊息系統（簡稱 TGIS）是以旅遊地理訊息資料庫為基礎，在電腦硬、軟體支持下，運用系統工程和訊息科學的理論和方法，綜合地、動態地獲取、存儲、管理、分析和應用旅遊地理訊息的多媒體訊息系統。一切與旅遊地理訊息和數據關聯的訊息和數據，如景點、交通、住宿、娛樂、購物、文化特徵、特色及提示等都是 TGIS 的研究對象。

二、旅遊地理訊息系統的優勢

近年來，旅遊業的發展非常迅速，普通旅遊地圖已遠遠不能滿足用戶多層次的需求。旅遊地理訊息系統與傳統紙質普通旅遊地圖相比有明顯的優勢，主要優勢在於：

（一）無圖幅限制

普通的旅遊地圖由於受圖幅的限制，使用很不方便，而在 TGIS 環境下可以實現無圖幅的漫遊、縮放顯示，實現多尺度的圖形顯示。

（二）現勢性好

普通旅遊地圖的更新週期較長，一般在半年左右，而 TGIS 能隨時把獲取的訊息添加在資料庫中進行更新，始終保持數據的現勢性。

（三）表現形式多樣化

普通旅遊地圖一般僅具有圖形表示效果，表現形式單一，提供的訊息容量有限，並且，要求用戶有一定的讀圖素養。而 TGIS 表現形式多樣化，集圖形、文字、音頻、視頻等各種表現形式於一體，讓用戶感到使用 TGIS 不僅是獲得旅遊訊息，而且是一種藝術享受，沉浸在藝術氛圍中。

（四）獨有的查詢、分析功能

旅遊地理訊息系統可以提供強大的查詢、分析功能，這是普通旅遊地圖所不具有的。旅遊者借助 TGIS 的查詢、分析功能，可以進行最佳路徑分析、

查詢某一目標點的旅遊訊息等。查詢、分析功能是 TGIS 的最基本也是最重要的功能。

三、旅遊地理訊息系統的組成

現今，在大陸已有各種電子地圖、電子圖集問世，國外已有用 GIS 技術提供旅遊訊息的系統——TIS（旅遊訊息系統）。面對中國廣闊的旅遊市場，有必要建立有我們自己特色的旅遊地理訊息系統。旅遊地理訊息系統是以旅遊地理訊息資料庫為基礎，與旅遊地理訊息和數據有關聯的一切訊息和數據，如景點、交通、住宿、娛樂、購物、文化特徵等都是旅遊地理訊息系統研究的對象。旅遊地理訊息系統是充分運用 GIS 技術而建立起來的系統軟體，也可以說是 GIS 在旅遊業應用的一個層面。其基本組成和數據流程與 GIS 大致相同。

TGIS 由多個子系統構成，各個子系統又包括多個子模塊。具體包括：資料庫管理子系統、模型庫管理子系統、查詢檢索子系統、應用子系統、輸出子系統等部分。

（一）系統總控

其提供系統的主菜單，負責調度各子系統的功能，設置系統的各種狀態，控制各子系統間的協調運行。

（二）資料庫管理子系統

資料庫是整個系統運行的基礎。資料庫的內容包括旅遊資源、服務設施（涉外機關、旅行社團、旅館、交通、郵電、醫療、娛樂場所、商場等）、氣候特點等各方面的圖形數據、圖像數據、屬性數據、多媒體數據、文字資料、圖片資料等。其功能包括數據資料的採集、存儲、處理、查詢、檢索、更新及輸出等。

圖形數據輸入。圖形數據指與旅遊有關的各種地圖數據，如行政區劃圖、交通網圖、旅遊資源分佈圖、旅遊服務設施圖等。圖形數據的輸入一般透過自動掃描儀或數字化儀器輸入，經編輯處理，存入資料庫。

圖像數據的輸入。介紹、展示旅遊資源、景點、服務設施的各種照片，其直觀性、形象性能造成文字資料不可替代的作用。這些資料透過彩色掃描儀輸入資料庫。

（三）模型庫管理子系統

其主要負責對系統內用於旅遊分析、預測、規劃等各種應用模型的建立、查詢、修改。

（四）查詢檢索子系統

其主要供旅客瞭解旅遊資源、服務設施等旅遊訊息，也可進行一些簡單的分析。它具有多種查詢檢索手段。可從圖形、圖像查屬性，也可從屬性查圖形、圖像。地圖由系統軟體對資料庫中的數據做可視化處理在屏幕上顯示出來，可透過開窗、縮放、漫遊等手段做不同投影和比例尺的切換。

（五）應用子系統

這是系統的重點部分。以資料庫為基礎，在空間分析（疊置分析、緩衝區分析、網絡分析、統計分析等）、空間操作（旋轉、縮放、投影變換）等功能的支持下，利用模型庫中的各種應用模型，對旅遊訊息進行分析、評估、預測，為旅遊管理、規劃、決策服務。

（六）輸出子系統

根據使用者的要求，將所需要的訊息以屏顯、影印、繪圖等多種方式輸出。使用者可對數據進行編輯處理，透過繪圖機繪出地圖；可透過對資料庫的即時更新，利用照排機輸出膠片，印刷成圖，從而縮短製圖的週期，增強地圖的現勢性；還可將有關數據與資料刻錄製作成多媒體光碟。

四、旅遊地理訊息系統的功能

旅遊地理訊息系統是一個軟體系統，是提供給旅遊經營者和旅遊消費者的綜合解決方案。它應該是一個完整的包括旅遊服務與旅遊管理和輔助決策的訊息系統，不僅能夠對遊客的旅遊過程（如旅遊線路、交通諮詢、吃住、娛樂等）進行指導，使遊客玩得開心、住得舒服，進而借助遊客的影響擴大

地區旅遊資源的輻射範圍，而且，該系統還可以實現與電子商務的融合，實現對旅遊預約過程的管理和控制。對於旅遊管理和規劃部門來說，系統應能夠提供模型分析與評價功能，實現對景區的訊息化管理，實時掌握動態訊息，以實現系統的輔助決策功能。

「海量」旅遊訊息和相關數據的處理，是目前旅遊業管理和發展中的難題，TGIS 作為一種有效的管理和輔助決策工具，將在旅遊業中發揮重要作用。

（一）旅遊訊息查詢與檢索

詳盡的旅遊訊息服務是吸引客流的主要途徑之一，也是旅遊業管理部門瞭解旅遊發展狀況，制訂合理的建設和發展規劃的輔助決策的訊息來源。TGIS 可以為遊客和旅遊管理部門提供各種關於旅遊地的訊息。根據查詢的內容不同可以分為以下幾種：

1. 旅遊景點查詢

用戶可以透過使用 TGIS 查詢景點的位置、具備什麼樣的旅遊資源、參觀的人數。

2. 旅遊地基礎服務設施查詢

該系統可根據用戶的查詢條件搜索出指定的城市道路和公交路線並在地圖上顯示出來；可計算該點與另外一點之間的距離，搜索出最佳路徑和沿途的資料訊息；可自動搜索出任意兩點間的公交乘車路線、轉車地點和站名等訊息。

3. 餐館、娛樂訊息查詢和酒店預定

這是指實現與電子商務系統的集成，可直接預訂機票、車票、旅館房間或事先確定好的旅遊需求。

4. 旅遊企業機構訊息查詢

此外，旅行社、賓館等接待單位可以透過 TGIS 查詢客源、客流量、遊客消費情況，來安排旅遊路線、制定服務設施建設規模；規劃和建設部門可以透過 TGIS 瞭解景區規劃和現狀情況，實時掌握開發進度。

（二）空間數據分析功能

1. 用於旅遊規劃

借助 GIS 的空間分析功能，TGIS 在旅遊開發規劃中發揮重大作用。利用 GIS 的拓撲疊加功能，透過環境層（地形、地質、氣候、內外交通等）與旅遊資源評價圖疊加，來分析優先發展區域；利用 GIS 的網絡分析功能，分析空間佈局；利用 GIS 的緩衝區功能（在地圖上圍繞點、線或面等要素，劃出一定寬度的「影響地帶」）可以確定風景區的保護區域、道路紅線等。

2. 設計旅遊線路

TGIS 的分析功能甚至可以根據旅遊者的人數、時間、經濟能力等實際情況，為用戶設計不同的旅遊景點的不同旅遊線路，供參考選擇。

3. 預警調節功能

這是指透過系統的對訊息分析功能，確定最大生態環境容量，同時，監測遊客的流量、流向變化與各旅遊地綜合接待能力，及時反饋情況，準確發出超環境容量的信號，能幫助旅遊管理部門及時採取措施對遊客進行分流，保護好生態環境和遊客的生命安全。對遊客流量不足、流量小等情況，做出積極主動的反應，科學運用各種手段與途徑，調節遊客流向、流量，使原本自然、無序的遊客客流調節為可控、有序的旅遊客流，保護好旅遊企業的正當權益，維護好良好的旅遊生態環境、社會環境及產業環境，促進中國旅遊業的健康發展。

（三）旅遊專題製圖

TGIS 具有很強的圖形和文本編輯功能，數據維護也非常便捷，可大大降低出圖成本，避免傳統製圖的煩瑣工序。TGIS 的圖形資料庫是分層存儲的，因此它不僅可以為用戶輸出全要素圖，且可以根據用戶的需要分層或疊加輸出各種專題圖，如景點分佈圖、道路交通圖、服務設施圖和地形分析圖，可以為旅客提供一幅詳細的導遊圖。

（四）輔助旅遊開發決策

透過與數學分析模型的集成，TGIS 可以實現專業的空間分析功能。例如，將旅遊資源評價模型、旅遊開發條件模型、風景區環境容量模型、旅遊需求預測模型、旅遊經濟效益模型等「嵌入」TGIS 中，系統運行使用時，只需修改其中的參數，即可得到評價分析的結果，可方便實時地輔助旅遊管理部門做出合理的開發決策。

五、旅遊地理訊息系統的應用對象和方式

TGIS 的主要作用是充分利用 GIS 的分析、處理、操作功能，為旅遊評價、預測、規劃、決策支持提供依據。TGIS 不僅對旅遊訊息以其快速高效收集、存儲、整理、輸出、查詢、檢索等功能來提高旅遊規劃、決策效率，更以其優越的空間分析功能使旅遊規劃更科學、更準確。

TGIS 主要服務於廣大遊客、出差人員以及需要瞭解與旅遊有關訊息的大眾。它的應用方式主要有兩種：

（一）透過網絡

在網絡終端由一臺微機和彩色噴墨影印機或與之功能相似的同類設備組成，透過網絡直接從旅遊地理訊息資料庫中獲取數據。它既可以向用戶提供訊息諮詢，進行最佳分析，又可以由用戶選擇輸出合適比例尺的旅遊地圖。在火車站、飛機場、旅行社和賓館等遊客較多的地方，可優先考慮設立網絡終端。另外，從長遠來看，可以在城市和旅遊景點建立若干「旅遊訊息站」，在形式上它類似於現在大街上的公用電話亭，也透過網絡與 TGIS 相連。

（二）透過介質

這是指製作成多媒體光碟和一般旅遊地圖，供本地區或其他地區的用戶使用。也可研製通用的手持式訊息機，其形狀大小類似於手持式遊戲機，訊息內容與芯片內存儲的訊息相關，芯片更換非常方便，TGIS 可製作成旅遊訊息芯片為用戶服務。

隨著通信技術的迅猛發展，在未來的日子裡，旅遊地理訊息系統可以嵌入到掌上電腦、手機以及車載系統中，更加方便、快捷地滿足消費者全方位、多方面的需要。

█第三節 旅遊地理訊息可視化

一、可視化的含義和過程

（一）可視化的基本含義

可視化或稱視覺化，它的基本含義是將在科學計算中產生的大量非直觀的、抽象的或者不可見的數據，借助電腦圖形學和圖像處理等技術，用幾何圖形、色彩、紋理、透明度、對比度及動畫技術手段，以圖形圖像訊息的形式，直觀、形象地表達出來並進行交互處理。這一技術正成為科學發現和工程設計以及決策的強有力的工具。

由於可視化剛剛發展起來，各界學者分別對其從不同角度進行了定義。在美國自然科學基金會的專家特別會議中所提交的報告，將可視化定義為「可視化是一種計算方法，它將符號轉化成幾何圖形，便於研究人員觀察其模擬和計算……可視化包括了圖像理解與圖像綜合，這就是說，可視化是一個工具，用來解譯輸入到電腦中的圖像數據和從複雜的多維數據中生成的圖像，它主要研究人和電腦怎樣一致地感受、使用和傳輸視覺訊息。」此定義主要是從電腦科學的角度擬定的。

對於地圖學來說，其主要從認知的角度去認識可視化。例如，麥克艾琛（MacEachren，1990）等將可視化理解為「首要的也是最重要的是一種認知行為，它是人類在發展意念表示上的能力，這種意念表示有助於辨別模式，創造和發展新次序。」

在地理訊息系統中，可視化則是運用電腦圖形圖像處理技術，將複雜的科學現象、自然景觀以及十分抽象的概念圖形化，以便理解現象、發展規律和傳播知識。主要從圖形學的角度來認識可視化。

總的來說，旅遊地理訊息可視化是一門以旅遊學、地理訊息科學、電腦科學、地圖學、認知科學、訊息傳輸學等相關學科為基礎，透過電腦技術、數字技術、多媒體技術，動態、直觀、形象地表現、解釋、傳輸旅遊訊息並揭示其規律，是關於訊息表達和傳輸的理論、方法與技術的學科。

（二）可視化過程

　　科學研究人員利用電腦技術，從大量的原始數據中透過分析、提取有效數據開始，透過映射生成繪製成圖的幾何原語（包括零維的點原語、一維的線原語、二維的面原語、三維的體原語和多維的圖標原語），隨之利用交互控制對幾何原語選定合成色彩、紋理和陰影等參數並完成繪製圖像的過程，最終顯示出所繪製的圖像。上述過程用數據流模型來實現，該模型客觀地描述了可視化過程。如圖 10-2 所示。

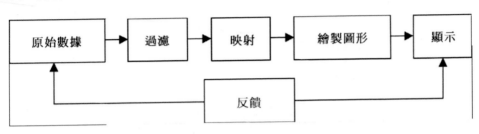

· 圖 10-2 可視化過程示意圖

二、旅遊地理訊息可視化的特點

　　傳統上，紙質地圖一直作為旅遊地理訊息的傳媒載體，其本身集數據存儲與數據顯示於一體，限制了許多事物和現象的直觀表示，不能很好的解釋地理事物和現象形成、發展的原因，從而為地學的研究造成了一些不足。隨著可視化技術在旅遊地理訊息系統中的應用，旅遊地理訊息形成可視化，人們可以在數字地圖、影像和其他圖形的顯示中來分析它們所表示的各種類型的空間關係，從而推斷旅遊地理現象的成因和發展。總的來說，旅遊地理訊息可視化有如下特點：

　　（一）直觀形象性

　　現代旅遊地理訊息可視化是透過生動、直觀、形象的圖形、圖像、影像、聲音、模型等方式，把各種地理訊息展示給讀者，以便進行圖形圖像分析和訊息查詢。

　　（二）多源數據的採集和集成性

　　運用旅遊地理訊息可視化技術，可方便地接收與採集不同類型、不同介質和不同格式的數據，不論它們被收集時的形式是圖形、圖像、文字、數字

還是視頻，也不論它們的數據格式是否一致，都能用統一的資料庫進行管理，從而為多源數據的綜合分析提供便利。

（三）交互探討性

在大量數據中，交互方式有利於視覺思維，在探討分析的過程中，數據可以靈活地被檢索，訊息可以交互地被改變。多源旅遊地理訊息集成在一起並用統一資料庫進行管理，同時，其具有較強的空間分析與查詢功能，因此，旅遊工作者可以方便地使用交互方式對多源旅遊地理訊息進行對比、綜合、分析，從中獲得新的規律，以利於規劃、決策與經營。

（四）時空訊息的動態性

旅遊地理訊息不僅僅是空間訊息，而且具有動態性，即所謂的時空訊息。隨著電腦技術的發展和時間維的加入，旅遊地理訊息的動態表示和動態檢索成為可能。

（五）訊息載體的多樣性

隨著多媒體技術的發展，表達旅遊地理訊息的方式不再侷限於表格、圖形和文件，而拓展到圖像、聲音、動畫、視頻圖像、三維仿真乃至虛擬現實等，可以真實再現旅遊地理現象。

三、旅遊地理訊息可視化的研究框架

（一）時空訊息資料庫模型的研究

GIS 的核心是時空訊息資料庫。目前，空間訊息資料庫的基本載體是關係資料庫，輔以特殊結構的空間訊息數據文件。在關係資料庫中，可以獲得原本缺乏的對空間對象的表現力，結合特殊結構的空間訊息數據文件，則可獲得優秀的數據操作能力，兩者結合可為用戶提供更好的 GIS 服務。但在空間訊息資料庫上，擴充的時空資料庫的管理，尚未有很好的模型，主要原因是時間維的加入，使得數據的複雜程度再一次上升，如何兼顧時間域和空間域而獲得較好的數據訪問能力是時空數據的一個研究方向。

（二）符號系統的研究

由於旅遊地理訊息是透過一系列的符號進行表達和傳輸的。因此，為了更好地揭示空間訊息的本質和規律，便於人類認識並改造世界，空間訊息的表達和傳輸必須借助一些規則、直觀、形象、系統的符號或視覺化形式，這些符號或形式不僅易於人類辨別、記憶、分析，並且也能被電腦所識別、存儲、轉換和輸出。因此，符號系統作為認知科學的理論基礎，是目前研究的方向之一。

（三）心理學和認知科學的研究

據有關研究，人的大腦有一半以上的神經元與視覺有關，而在人從外界所獲得的訊息中，60% 以上是透過眼睛得到的。因此，人類對客觀環境的認知行為體現在感知、識別、分析、思考等方面。人類具有高效的、大容量的圖形和圖像訊息通道，人的知覺系統對圖像訊息的感知、把握能力遠勝於對簡單的文字符號處理的能力，只是由於技術水平的限制，這一潛能遠未被充分發揮。並且，人類所獲得旅遊地理訊息以怎樣的方式進入人的大腦及人腦對它們做出怎樣的反映，其機制如何，尚待進一步研究。

（四）數據處理的研究

在衛星遙感、氣象氣候、地震預報等地學領域中產生了大量的不同時間、不同類型、不同介質的數據，及時地判讀、理解、抽取訊息日益顯得重要。因此，對於借助圖形圖像來進行的訊息表達、存儲和傳遞等將面臨巨大的挑戰。

（五）空間數據可視化研究

在旅遊地理訊息系統中，空間數據可視化更重要的是為人們提供一種空間認知的工具，它在提高空間數據的複雜過程處理、分析的洞察能力、多維多時相數據和過程的顯示等方面，將有效地改善和增強空間地理環境訊息的傳播能力。目前，空間可視化中，特別是地形三維可視化、地面建築物三維可視化及 GIS 環境下空間數據的多尺度顯示，還有許多問題（如思路、算法等）需要進一步研究。

（六）仿真技術和虛擬技術的研究

　　仿真技術和虛擬現實技術都是在可視化技術的基礎上發展起來的，是由電腦進行科學計算和多維表達顯示的。仿真技術是虛擬現實技術的核心，仿真技術的特點是用戶對可視化的對象只有視覺和聽覺，而沒有觸覺；不存在交互作用；用戶沒有身臨其境的感覺；操縱電腦環境的物體，不會產生符合物理的、力學的動作和行為，不能形象逼真地表達地理訊息。而虛擬現實技術則是指運用電腦技術生成一個逼真的、具有視覺、聽覺、觸覺等效果的、可交互的、動態的世界，人們可以對虛擬對象進行操縱和考察。其特點是利用電腦生成一個三維視覺、立體視覺和觸覺效果的逼真世界，用戶可透過各種器官與虛擬對象進行交互，操縱由電腦生成的虛擬對象時，能產生符合物理的、地學的和生物原理的行為和動作；具有從外到內或從內到外觀察數據空間的特徵，在不同空間漫遊；借助三維傳感技術（如數據頭盔、手套及外衣等）用戶可產生具有三維視覺、立體聽覺和觸覺等身臨其境的感覺。

　　虛擬技術的最大特點就是把過去善於處理數字化的單維訊息發展為也能適合人的特徵的多維訊息。它支持的多維訊息空間為人類認識和改造世界提供了強大的武器，使人類處於一種交互作用的環境。

　　虛擬現實技術還可進行遠距離的操作或遠距離的影像顯示，因此，虛擬現實又叫「遙操作」或「遙現」技術。目前，虛擬現實技術已經在很多行業和領域得到了廣泛的應用。

四、旅遊地理訊息系統中的可視化過程

　　目前，地理訊息系統中的可視化過程主要包括圖形圖像的生成和空間訊息的查詢。

（一）圖形圖像的形成

　　在旅遊地理訊息系統中的圖形圖像包括用於數據顯示的二維圖和三維圖以及用於對數據進行分析評價的可視化表達的散點圖、直方圖和條形圖表等。其中，二維圖和三維圖是把各種二維或三維的地理空間數據經空間可視化模型的計算分析，轉換為二維電腦屏幕上的圖形圖像。

　　旅遊地理訊息系統可把某種地理對象的多種類型的圖形、圖像在視窗環境中同時建立，利用圖形圖像之間基於地理分析方法模式建立動態關聯，可以清楚地表達地理對象的展布模式及其不確定性，如在同一視圖中顯示地圖、圖表、圖形和掃描影像等，使它們彼此之間建立動態聯繫，透過圖形圖像的動態連接（熱連接）與空間數據查詢的結合，可以實現在對某一個圖形圖像中的對象選擇，同時使另一圖形圖像中相應對象的對應特徵高亮顯示，從而為地物或現象的進一步分析提供了條件。

（二）空間訊息查詢

　　空間訊息的快速查詢是旅遊地理訊息系統可視化功能的一個重要的應用，是按一定的要求訪問在旅遊地理訊息系統中所描述的空間實體及其空間訊息，挑選出滿足用戶要求的空間實體及其相應的屬性。查詢交互進行時，其結果能動態地透過兩個視窗（圖形窗和屬性表格窗口）進行顯示。地理訊息系統的空間查詢方式有：空間關係查詢、屬性特徵查詢、基於空間關係和屬性特徵查詢。用戶可以根據圖形查詢相應的屬性訊息，也可以根據屬性特點查找相對應的地理目標。例如，透過查詢功能可以查詢距離某個居民點5km 內的所有景點和飯店，也可以查詢某個景點或飯店距居民點的距離。

　　目前，進行空間訊息查詢一般用空間查詢語言（Spatial Query Language，SQL）。SQL 是一種關係資料庫管理系統所支持的標準結構化語言，其基本結構是： SELECT—FORM—WHERE 組成的查詢塊。在 SQL 語言中，指定要做什麼，不需要告訴 SQL 如何訪問資料庫，只要告訴 SQL 需要資料庫做什麼。利用 SQL，可以確切指定想要檢索的記錄以及按什麼順序檢索，用戶透過SQL 語言提出一個查詢，資料庫返回與該查詢相匹配的記錄。

　　可視化技術的研究和利用，給旅遊地理科學研究帶來了根本性的變革，尤其是對旅遊地理訊息可視化的研究和利用，把電腦技術、數字技術、多媒體技術結合起來，運用認知科學等，將那些通常難以設想和接近的環境和事物，以動態直觀的方式表現出來，揭示自然和社會的發展規律，為旅遊研究與決策服務。

五、虛擬現實技術在旅遊景區中的運用

虛擬現實是由電腦硬體、軟體以及各種傳感器構成的三維訊息的人工環境——虛擬環境，可以真實地模擬現實世界可以實現的（甚至是不可實現的）物理上的、功能上的事物和環境。用戶投入到這種環境中，立即有「親臨其境」的感覺並可親自操作、實踐，與虛擬的環境交互作用。

傳統的景區提供給旅遊者的只能是實在的地理位置或活動範圍，而虛擬現實系統透過想像還能夠提供給旅遊者一個實際生活中不存在的環境，也就是只要是想到的都可能實現，擴大了旅遊產品的內涵和開發範圍。

虛擬現實技術在近幾年發展迅速並且逐步走向成熟，開發成本也不斷下降，這為景區運用虛擬現實提供了技術上和成本上的保證。就拿虛擬海洋水族館來說，基本裝置的開發成本已從以往約 500 萬元人民幣減至 30 萬元人民幣，在效果方面也可以得到保證，甚至更好。結合近年來中國旅遊業利用外資和社會資金的焦點向景區建設過渡，將虛擬現實引入到景區的建設中來是可能的。

（一）景區規劃

將虛擬現實引入到景區規劃中來，起源於虛擬現實在建築設計中的應用。建築設計者用 CAD（電腦輔助設計）工具對建築物進行設計和建模，然後將產生的資料庫變換成一個虛擬現實系統。客戶可以透過虛擬現實系統的人機對話工具進入該建築物的虛擬模型，在虛擬漫遊的過程中針對不足之處提出修改意見。

在這種思路的啟發下，景區規劃也可以應用虛擬現實系統。規劃可以透過虛擬現實創造出所開發景區的真實「三維畫面」，以便從遊客的角度審視未來的景區，確保景區美學意義上的和諧和運營運作上的順利，如擬建中的景區如何吸引人們的視線、商業網點佈置在哪裡最佳、汙染企業置於何處對景區影響最小，等等。借助虛擬現實技術無須規劃方案的真正實施，就能先期檢驗該規劃方案的實施效果並可以反覆修改以確定最終方案的制訂和施行。

（二）產品創新

使用虛擬現實的「虛擬主題公園」正在不斷發展。這種新型的虛擬主題公園不但占地面積小，建設成本低，而且可以建在人口密集區域並可立即吸引新的市場。有關專家預測，下個 10 年，虛擬主題公園的擴張不可避免。中國在這方面已有所嘗試。

世界上第一個以宇航探索為主題的「太空游」主題樂園於 2004 年 4 月 12 日亮相北京。該「太空游」主題樂園利用當今最先進的科技和仿真手段，將宇航知識與太空真實體驗融為一體展現給人們，它是虛擬主題樂園的典型代表。可以預見，這種新的虛擬現實景區將成為旅遊業新的興奮點和助推器。

（三）網絡營銷

真正的虛擬旅遊網站要達到銷售的目的，必須儘可能地為旅遊者提供精確、詳細、真實的訊息，吸引潛在旅遊者的注意力。首先，是空間訊息的提供。電子地圖是景區規劃的必需，而電子地圖的核心技術就是虛擬現實（還有地理訊息系統、多媒體技術等）。其次，是解決實際景觀向虛擬空間移植和再現。可以充分利用數字地球和數字城市的成果，透過特定的電腦語言程序就可完成全景圖像的網絡漫遊，使用戶能以真實的感覺「進入」地圖觀賞美景，「沉浸」於美景之中。例如，故宮虛擬旅遊。從市場營銷的角度來看，這使景區相關訊息的受眾面大大擴展了，同時，也革新了景區的促銷和銷售手段。

從原先的靜態訊息提供發展到動態的「沉浸式」漫遊，這種優勢是旅遊小冊子或 VCD 光碟力所不能及的。透過這種交互式的體驗還可以加深旅遊者對於景區的印象，消除旅遊消費可能存在的不確定性因素，使遊覽者在遊覽之前對於景區的質量和花費有明確認知。

（四）景區保護

將虛擬現實技術引入到景區保護領域中來，首先是著眼於一些經典熱門的景區的保護。虛擬現實可以緩解這些景區經濟效益與遺產保護的矛盾。

目前，敦煌研究院已決定使用虛擬現實系統，透過對莫高窟歷史和現狀的介紹以及虛擬漫遊莫高窟的手段，將「虛擬敦煌」呈現給遊客，讓遊客在

進洞前對其有個全方位的瞭解，巧妙地避免了遊客在洞中逗留時間過長的問題。

另外，虛擬現實系統還涉及對於已經消失或者即將出現的旅遊資源進行保護和開發。例如，在三峽工程竣工之後，透過虛擬現實技術使得原有雄壯美麗的三峽自然、人文景觀得以再現，使後人能夠重新遊覽這一奇異的旅遊景觀。

對於帝王陵寢的保護和開發一直存在爭論，但作為一種神秘的旅遊資源，自然會激起人們旅遊的慾望。可以考慮透過虛擬現實將該類資源的探測結果，如整個葬墓的佈局、結構等虛擬下來，經過虛擬開發（景點作為開發藍本），將該類型潛在的景區轉變為現實的旅遊景區。而開發後所獲取的經濟利益又可以用於支持保護，從而爭取開發和保護雙贏的效果。

思考與練習

一、名詞解釋

1. 旅遊地理訊息系統

2. 可視化

二、簡答題

1. 簡述地理訊息系統的組成和功能。

2. 列舉地理訊息系統的常用軟體。

3. 簡述旅遊地理訊息可視化的特點。

4. 簡述虛擬現實在旅遊景區中的運用。

三、論述題

1. 旅遊地理訊息系統是由哪幾部分組成的？

2. 論述旅遊地理訊息系統的功能。

國家圖書館出版品預行編目(CIP)資料

旅遊地理學 / 李悅錚，魯小波 主編. -- 第一版.
-- 臺北市 : 崧燁文化，2019.01
　　面 ; 　　公分
POD版

ISBN 978-957-681-798-4(平裝)

1.旅遊地理學

992　　108000560

書　名：旅遊地理學
作　者：李悅錚，魯小波 主編
發行人：黃振庭
出版者：崧燁文化事業有限公司
發行者：崧燁文化事業有限公司
E-mail：sonbookservice@gmail.com
粉絲頁　　　　　　　網　址：
地　址：台北市中正區重慶南路一段六十一號八樓815室
8F.-815, No.61, Sec. 1, Chongqing S. Rd., Zhongzheng
Dist., Taipei City 100, Taiwan (R.O.C.)
電　話：(02)2370-3310 傳　真：(02) 2370-3210
總經銷：紅螞蟻圖書有限公司
地　址：台北市內湖區舊宗路二段 121 巷 19 號
電　話：02-2795-3656　傳真：02-2795-4100　網址：
印　刷 ：京峯彩色印刷有限公司（京峰數位）

　　本書版權為旅遊教育出版社所有授權崧博出版事業股份有限公司獨家發行電子書繁體字版。若有其他相關權利及授權需求請與本公司聯繫。

定價：500 元
發行日期：2019 年 01 月第一版
◎ 本書以POD印製發行